한
옥

한옥 韓屋

우리 住居文化의 魂이 담긴 옛 살림집 風景

이기웅 엮음 서헌강 주병수 사진

열화당

우리 전통가옥의 자화상

엮은이의 서문

1

오십 년 전 출판 분야에 몸담은 이래, 나는 우리 살림집과 우리 삶의 주변을 둘러싸고 있는 다양한 토속土俗과 고문화古文化의 양상들을 기록하고 정리하는 작업을 꾸준히 해 왔다. 지금 돌이켜 보면, 유년시절부터 성년에 이르도록 내가 자란 삶의 터전이 전통 살립집의 다양한 면면을 보여 주는 유서깊은 선교장船橋莊이었고, 따라서, 섬세하고 다양하며 정겨운 농경시절의 그 예스러웠던 흔적을 향한 나의 무한한 그리움에서 시작된 출판 작업이었다고도 말할 수 있겠다.

그런 인연에서인지, 이런저런 출간 제의나 문의가 끊임없이 들어온다. 그러니 거절하거나 사양하기에 바쁠 때도 많다. 그리해 오던 차인데, 국립중앙박물관회 임원을 맡으면서 이 박물관을 자주 드나들게 되었고, 이를 계기로 그곳에 평생 직장으로 몸담아 오던 이건무李健茂 선생도 자주 면대하게 되었다. 그분이 박물관장을 맡았다가 연이어 문화재청장으로 자리를 옮기면서, 2008년 문화재청의 발간 사업으로 문화재대관文化財大觀 가운데 '가옥과 민속마을'을 정리하는 출판 작업을 나의 출판사 열화당悅話堂에 부탁해 왔다.

그러나 관공서와 함께하는 일이 얼마나 불편한지를 잘 아는 우리로서는 일단 거절할 수밖에 없었다. 하지만 그쪽에서는, 선교장 출신의 출판인이 어찌 이런 국가적인 일을 마다할 수 있는가 하는 명분론

을 내세워 오는 바람에, 이 부탁을 비켜낼 도리가 없었다. 하여 그 운명적인 작업은 착수되었고, 그 작업을 진행하던 두세 해 동안 우리는 심한 고통으로 몹시 시달렸다. 그 불편한 편집 제작 일을 수행해내면서도, 현실에 맞닥뜨려 있는 우리 문화재의 실상을 다시 한번 뼈저리게 관찰하게 되었다.

이 문화재대관은 우리나라를 세 권역으로 나누어, 첫째권 '경기京畿 · 관동關東 · 호서지역湖西地域', 둘째권 '영남지역嶺南地域', 셋째권 '호남湖南 · 제주지역濟州地域' 등으로 엮었는데, 사진작업은 서헌강徐憲康 사진가가 맡았다. 이 일을 진행하는 열화당의 출판 원칙은 정직하다 못해 순진해 빠져서, 결국엔 많은 재정적 손실을 입었지만, 한편, 우리 문화유산에 대한 참으로 좋은 체험과 상식을 재확인하는 소중한 기회가 되었다. 무용無用한 고생으로만 끝날 수 없겠다는 미련이 내 머리를 떠나지 않았다. 하여, 나는 기념 출판물 하나를 만들고자 했다. 문화재 전문 사진가로서 발군拔群인 서헌강 씨에게 작고 아담한 사진집 하나를 만들도록 해 달라는 나의 소원에 그가 호응해 주었다.

이 책은 그 결실로 나오게 되었다. 굳이 이 책에 우스개 별명 하나를 붙여 본다면, '문화재대관 고생 기념 출판'이라 일러 볼까. 문화재대관 책만들기로 해서 얻어진 나의 '고생기苦生記'와 문화재 현장 '체험기體驗記'가 이 책으로 구현되었다고 말하면 크게 비약된 표현이 아닐 터이다. 왜냐하면, 우리나라 문화유산文化遺産들이 어떤 얼굴, 어떤 차림을 하고 있는지 지혜로운 눈으로 바라보면 금방 알 수 있는, 그런 참담하달 수밖에 없는 현실은 책 만드는 내내 끊임없이 확인되었고, 때로는 우리들 자신에 대한 분노로 마음이 떨렸다. 문화재들을 관리하는 관리들과 그에 이어지는 다양한 문화재를 다루는 분야의 종사자들에게서, 적어도 소명감召命感 같은 건 찾기 어려웠다. 문화재 보수補修 시스템과 감리監理 시스템은 가히 심각하다고 해야 맞는 표현일 것이다. 겉보기엔 번지르르하지만, 위선으로 외피를 두른 그 내부

는 부패해 '무망無望한 존재'라 해야 할지, 딱히 표현할 길이 막연했다. 그러하니, 문화재를 유지 보수 관리했다는 말은 그 문화재를 끊임없이 손상시켜 온 과정이었다는 생각을 지울 수 없었다. 다시 말하면 '우리 문화재 오욕의 역사'였다 할 수도 있겠다. 참기 어려운 분노가 치밀어 오르곤 했다.

그같은 현실은, 숭례문崇禮門의 복원공사에서 여실히 나타났다. 2008년 숭례문의 화재 이후 다섯 해에 걸친 복원공사 끝에 우리 앞에 당당히 서는가 했더니, 아니나 다를까, 복원공사 비용에서부터 재료 선택과 감리 등의 갖가지 비리, 무능, 탐욕 등 잘못된 현장으로 불거져 드러났다. 매스컴이나 학계마저도 새로운 얘기는 별로 찾아보기 어려웠다. 생각이 깊지 못한, 깨달음이 모자란 사회라면 무슨 새로운 말을 꺼낼 수 있겠는가. 모두 다 아는 사실을 마치 새로운 사실인 양 떠들어대는 언론이나 전문가들, 행정가들, 시민들, 참으로 부끄럽고 유치했다. 한마디로, '돈 밝히는 세상' '상업주의를 탐하는 세상' '무사안일한 지식인들의 태도'를 그대로 드러내 보여 주는 우리들의 자화상自畵像일 뿐이 아니었던가.

2013년 '우현又玄 고유섭高裕燮 전집'이 열화당에 의해 십여 년 만에 완간되었다. 1815년(순조 15) 나의 오대조이신 오은鰲隱 할아버지에 의해 설립된 열화당이 2015년으로 이백 년을 맞이함에서 이 책의 완간은 매우 뜻깊었다. 마침 숭례문이 소실된 후 오 년 만에 복원공사를 마치고 우리 앞에 모습을 드러내는 때였는데, 그때 나는 '우현전집'과 '숭례문'이라는 두 문화유산의 경우를 나란히 놓고 다음과 같은 의미심장한 비유의 글을 쓴 바 있다.

"숭례문은 우리 눈앞에 놓여 있음으로써 중요 문화재로서 대접을 받는다. 그래서 숭례문에 불이 나자 온 나라가 벌집 쑤신 듯 법석을 떨었다. 그 건축물이야 이미 설계도면이 있어 충분한 시간을 가지고

차분히 복원해 나가면 될 일이었음에도, 세상은 복원을 은근히 서두르며 채근하는 꼴이었고, 매스컴도 심심하면 한 번씩 당사자들을 윽박질러 부담을 주었다. 마치 온 나라가 '문화재 일등국민'이나 된 듯이 호들갑을 떨었다. 그러나, 복원할 도면이나 변변한 밑그림조차 신통찮았던 조건에서 '우리 미술사학美術史學의 아버지' 우현又玄의 저작물을 편집 제작하는 '염殮 작업'은, 조선땅에서 가장 잘난 '책의 염꾼'임을 자임하던 우리로서도 무척이나 난감한 일이었음을 고백하지 않을 수 없다. 여기서 '책의 염꾼'이란, 고인이 남긴 흩어져 있던 기록들을 한데 모아 가다듬어 추스르는 작업을 고인의 시신을 염하는 작업에 비유하면서, 책 편집자의 역할을 강조한 나의 고유한 표현이다. 숭례문 복원에 수백억의 국가 예산을 쓰는 동안, 재정적으로 넉넉지 못한 사립 출판사의 살림 속에서 우현전집 팀 서너 명은 십여 년을 열화당 편집실에 파묻혀, 어찌 보면 숭례문보다 더 거대한 건축, 열 권의 책으로 된 정교한 기념물을 세웠다. 있었던 설계도에 의해서가 아니라, 책의 설계도를 새로 마련해 가면서 짓는 '책의 건축'을 완수한 것이다. 열 권의 전집으로 체계가 갖추어지기 전까지 그 재료들은 우현이 돌아가시던 1944년부터 낱낱이 흩어진 모습으로 원고뭉치째 보따리에 싸여 광복을 맞았고, 육이오 전쟁의 피란길에서 우현의 수제자인 황수영黃壽永 박사(1918-2011)의 손에 들려 이제까지 왔던 것이었다. 숭례문처럼 우현의 원고뭉치에 불이라도 났더라면 어쩔 뻔했는가. 책으로 정리해 출판되기까지 이 귀중한 기록문화유산은 방치된 채 어떤 모습으로 존재해 왔던가. 이 문화유산이 손상될 위험은 그동안 늘 있어 왔다. 설계도도 없고 기록의 형체도 알 수 없게 된 우현의 실체는 영원히 사라져 버리고, 다시는 우리 앞에 나타날 수 없는 꼴이 될 것이다. 다행히도, 열화당에 의해 우현전집又玄全集은 일차로 완성을 보았으며, 더욱더 완성되기 위한 목표를 향해 염 작업은 끊임없이 진행될 것이다. 문화재에 대한 우리의 인식을 바꿀 때가 되

었다. 우리에게 남겨진 문화유산들을 옳게 보존시키는 일, 여기엔 그 어떤 탐욕이나 가식의 뜻이 섞여선 안 된다. 역사를 염하듯, 우리의 조상과 어버이를 염하듯 조심스럽고 경건한 마음을 앞세워야 할 터이다."

2

광복 후인 1948년 무렵으로 기억된다. 선교장에서도 '웃댁'이라 일컬어지는 우리 살던 집의 사랑채가 가친家親에 의해 새로이 영건營建되던 시절, 그 예스러운 풍경이 떠오른다. 한낮의 농사일로 고단했던 동네 장정들이 농주農酒 잔을 기울인 다음, 휘영청 밝은 달빛 아래 새 집이 들어설 터를 다지기 시작한다. 가운데 구멍이 뚫린 커다란 다짐돌에 여러 가닥의 밧줄을 건 다음, 이 밧줄을 당겼다 놓았다 하면서 터를 다진다. 다질 때 선창先唱하는 사람에 따라 일동이 노랫가락을 드높이 따라 부르며 서로 흥을 돋우는 광경이 밤이 이슥하도록 이어진다. 어린 우리들은 이런 풍경을 즐기다가 밤늦은 시간이 되면서 졸음을 못 이겨 그 자리에 쓰러져 잠들던 추억이 아른거린다. 그때 듣던 노동요勞動謠를 '덜구질 소리'라 한다. 강릉 지방에서 묘를 쓸 때 봉분을 다지면서, 또는 집 지을 때 집터를 다지면서 부르던 노래로, 그 집 주인의 가세家勢가 크게 일고 아들 많이 낳아 복 받으라는 기원을 담고 있다. 선교장 큰가족 안에서도 우리 직계 가솔家率의 사랑채를 마련한다는 중대사에 정성을 기울이시던 어른들의 표정은 어린 내 기억 속에 깊이 각인돼 있다.

　당시 가친과 함께 집 지을 계획을 세우고 재목과 기와를 비롯해 자재를 마련하는 일을 도맡던 최여관崔如寬이란 이는 우리 집안의 지관地官으로, 온갖 풍수 일을 맡아 보던 목수이기도 했다. 주춧돌을 묻고

기둥과 들보와 서까래를 얹은 다음 지붕을 씌운다. 가친께서 직접 상량문上樑文을 쓰신다. 집 짓던 어른들이 두런두런 주고받던 집 짓는 얘기들이 아직도 귓속을 맴돈다.

양인洋人들의 집은 밑으로부터 쌓아올리지만, 조선 집인 한옥韓屋은 먼저 기둥을 세우고 상량을 하고 지붕을 하여, 위에서 아래쪽으로 내려 짓는다. 비가 내리면 양옥은 집 짓기를 멈추지만, 한옥은 비가 와도 쉬지 않고 짓는단다. 집의 골격이 마련된 다음, 방에는 품격있는 도배 장판이 이어지고, 거기에다가 온통 백련白蓮의 사계四季를 그린 산수화와 송포松圃의 명필名筆로 벽과 장지가 장식된다. 백련 지운영池運永(1852-1935)은 근대 초기의 문인화가로 추사秋史의 제자인 강위姜瑋의 문하에서 시문과 문필을 배웠으며, 종두법 시행의 선구였던 지석영池錫永의 형이다. 송포 이병일李昺一(1801-1873)은 조선조 말기의 학자로 시와 글씨에 능했는데, 특히 비백飛白의 서체를 잘 썼다.

나는 여덟 살 때부터 스무 살 되던 해까지 안채에서 그 사랑채의 공간을 들락거리면서 자랐다. 집이 완성되고 이듬해인가 육이오 전쟁이 터졌다. 일사후퇴에 이르면서 이른바 인민군과 국방군이 번갈아 선교장을 드나들었다. 집안에 있었던 온갖 서화書畵와 기물器物과 가구家具들은 흩어지고, 우리의 마음도 많은 상처를 입었다.

추억이란 그저 아름답기만 한 것인가. 아니다. 흩어지고 상처를 입었지만, 분명 우리 문화의 유산遺産이 지닌 요체들이 우리의 기억 속에 아직도 소중히 자리하고 있다. 아무리 희미한 기억이라 할지라도 원형성을 지닌 근거라면 어제의 문화유산이 아련하게나마 복원될 수 있는 요소들을 꼼꼼히 추슬러서, 그 원형성을 훼손하지 않도록 조심스레 담아내어 기록 보존해야 한다.

이 책도 그런 판단의 연장에서 기획되었다 할 것이다. 우리 가옥 문화재 현장을 기록하는 전문 작가인 서헌강 씨는, 한국 사람의 삶이 사라져 버린, 오직 건물만을 보거나 그런 모습을 찍을 수밖에 없는

현실이 안타깝다 고백하곤 한다. 죽어 있거나 다소 우습게 연출된 건물 공간일 수밖에 없는 지정指定 살림집들의 현실은 이 사진가가 아니더라도 누구나 느끼는 쓸쓸한 풍경이다. 이 사진가는 그의 머릿속에 기억되고 있는 우리네 농경시절의 따뜻한 풍경, 한국 사람만이 갖는 정겨운 살림 풍경을 조금이라도 재생해 불어넣으려 안간힘을 썼다고 믿는다.

나는 이 책 맨 끝에, 그가 평소에 기록했던, 전통가옥 또는 전통건축 공간에서의 사람들과 삶의 모습을 보여 주는 사진들을 일부라도 보여 주자고 그에게 제안했다. 그리하여 전통공간에서 행해지는 제례祭禮 풍경 사진들을 수록함으로써 이 공간들이 박제화한 곳이 아니라 우리 삶의 한 부분으로 존재하고 있음을 보여 주고자 했고, 이를 통해 전통 공간의 원형성을 회복하는 데 한 발짝이라도 더 가까이 다가가고자 했다.

3

우리나라에 지금까지 남아 있는 가옥 가운데 우리 고유의 형식으로 지은 집을 '한옥韓屋' 또는 '전통가옥傳統家屋'이라 한다. 고건축 연구가 목수木壽 신영훈申榮勳 선생은 그저 수월하게 다음과 같이 정의내리고 있다.

"조선 사람들이 즐겨 입어 왔던 의복을 '한복韓服'이라 하고, 조선 사람들이 먹는 독특한 음식을 '한식韓食'이라 하듯이, 한옥은 다른 나라의 집과는 다른 어떤 특징을 가지고 있다. 한옥은 구들과 마루가 동시에 구조되는 것을 그 특징으로 한다. 이웃 나라 살림집을 보면, 간이형이긴 하지만 구들은 있으면서 마루가 없든가, 마루는 있되 구들

이 없는 구조가 보편적이다. 한옥의 정형定型은, 한마디로 말하면 대청과 툇마루를 마루로, 안방과 건넌방을 구들로 구조한 형상이다."

특히 전통가옥이라 부를 때의 '전통'은 양식洋式이나 중식中式, 일식日式 등 외국의 건축양식과는 구별되는 전래의 양식을 의미하며, 시기적으로는, 대략 19세기 말 개항기開港期 전까지의 가옥을 가리키는 것이 일반적이다. 이러한 전통가옥은 우리 생활에 알맞게 지어졌으면서도, 한편으로는 각 지역 고유의 자연적 인문적 환경에 따라 그 모습을 달리하면서 발전해 왔다. 그리하여 한 채의 집에는 그 안에서 생활했던 집 주인의 생활상과 취향이 스며 있으며, 식구들의 손때가 곳곳에 묻어 있게 마련이다.

역사학자 차장섭車長燮은 다음과 같이 말한다.

"사람과 집은 하나다. 사람을 보면 그가 사는 집이 보이고, 집을 보면 그 안에 사는 이의 모습이 느껴진다. 우리나라에서는 예로부터 사람에게 인격人格이 있듯이 집에 가격家格이 있다고 여겨 집을 하나의 주체로 간주하였다. 따라서, 한 가옥의 역사는 그 건축물의 역사일 뿐 아니라 그곳에 살았던 사람의 역사이기도 하다."

이처럼 전통가옥은 조화로운 아름다움과 품격을 갖추어 우리 문화의 특성과 가치를 지닌 중요한 유산이 되었다. 이렇듯 우리 민족의 생활상을 이해하는 데 중요한 자료가 되고 학술적 예술적으로 그 가치가 인정되는 전통가옥을 국가에서는 문화재로 지정하여 보호 관리해 오고 있다. 현재 우리나라 국가 지정 문화재 3,500건 가운데 건조물 문화재는 1,447건에 달하고, 시·도 지정문화재 7,793건 가운데 건조물 문화재는 5,305건으로 집계되고 있다. (2013년 12월 기준) 전체 문화재의 약 60퍼센트가 건조물인 셈이다.

우리나라의 전통가옥으로서 국가 지정 중요민속문화재 건조물은 164건이다.(2014년 6월 기준) 지역별 분포 상황을 보면, 서울 1건, 경기 8건, 강원 5건, 충북 16건, 충남 14건, 대구 3건, 경북 69건, 경남 5건, 전북 4건, 전남 33건, 제주 5건이다.

이 책은 국가 지정 중요민속문화재 가운데 우리나라 전통가옥의 특색을 잘 보여 주고 있는 집을 지역별, 시대별, 형식별로 종합하여 70건을 선정, 주로 해당 가옥의 면모를 담은 사진을 중심으로 엮은 것이다. 사진을 중심으로 간략한 역사와 특징을 소개함으로써 우리나라 전통가옥의 참모습을 보여 주기 위한 것이다.

지역적으로는 서울 1건, 경기 4건, 강원 3건, 충북 7건, 충남 7건, 대구 1건, 경북 23건, 경남 5건, 전북 3건, 전남 14건, 제주 2건을 선정하였고, 시기적으로는 조선 초인 1450년(세종 32)에 건립된 경북 봉화奉化의 쌍벽당雙碧堂으로부터 조선 말인 1885년(고종 22)에 건립된 충북 충주忠州의 윤민걸尹民傑 가옥과 일제강점기인 1912년에 건립된 전남 무안務安의 나상열羅相悅 가옥, 그리고 가장 최근의 것으로는 해방 후 1947년에 건립된 경북 청송靑松의 창양동昌陽洞 후송당後松堂까지, 약 칠백 년간에 걸친 전국의 전통가옥을 고르게 소개했다.

이 가옥들의 대부분이 기와집이지만, 서천舒川의 이하복李夏馥 가옥이나 부안扶安의 김상만金相万 가옥 같은 초가집도 있다. 민속마을 내에 위치한 순천順天 낙안성樂安城의 김대자金大子 가옥이나 서귀포 성읍城邑마을의 고평오高平五 가옥도 초가집이다. 또 삼척三陟의 너와집은 얇은 돌조각과 나뭇조각을, 굴피집은 참나무의 두꺼운 껍질을 주재료로 사용하고 있으며, 울릉도의 나리동羅里洞 투막집이나 봉화의 까치구멍집 등은 산골마을 주민들의 독특한 주거 형태를 보여 주는 것으로, 그 희귀성과 역사성, 지역적 특성에서 주목되는 가옥이다.

이러한 전통가옥들은 건립 당시 집 주인들의 사회적 신분이나 경제력에 따라서도 그 건축적 성격을 달리한다. 이 책에 실린 집 주인들의

신분은 양반 출신의 지방 유력자들이 대부분인데, 조선 성종 때의 학자 정여창鄭汝昌의 고향에 건립된 함안咸安 일두一蠹 고택, 숙종 때의 학자 윤증尹拯이 건립한 논산論山 명재明齋 고택 등이 대표적이며, 특수층과 관련된 가옥으로 단종의 숙부 금성대군錦城大君을 모신 서울 진관동津寬洞의 금성당錦城堂, 영조의 막내딸 화길옹주和吉翁主의 살림집으로 지은 남양주시南楊州市 궁집, 대통령이 태어난 아산牙山 윤보선尹潽善 생가, 근대 서정시인 김윤식金允植이 태어난 강진康津 영랑永郎 생가 등은 시대의 한 획을 그은 인물들의 자취를 그 안에 품고 있다. 또한, 강릉江陵 선교장船橋莊이나 구례求禮 운조루雲鳥樓 등은 안채와 사랑채는 물론 행랑채와 연못까지 갖춘 대장원大莊園의 모습을 간직하고 있어, 우리나라 전통가옥의 가치와 품격을 한층 더 높여 주고 있다. 한편, 본문에서 다루지 못한 그 밖의 중요민속문화재 가옥들은 책 끝에 대표적인 사진 한 장만을 보여 주는 목록으로 처리했다.

4

전통가옥은 자연환경과 조화를 이루며 짓는 것이 하나의 큰 특징이다. 특히 풍수지리風水地理는 산세山勢, 지세地勢, 수세水勢 등을 판단하여 이것을 인간의 길흉화복吉凶禍福에 연결시키는 이론으로, 집을 짓는 데 철저하게 적용되었으며, 이에 의거하여 집 주인은 자신의 삶에 가장 알맞은 터를 구하고자 끊임없이 노력했다.

　집을 짓는 데 풍수지리 못지않게 영향을 받는 것이 기후적 요인이다. 사계절의 변화가 뚜렷한 우리나라에서는, 춥고 긴 겨울에 거처할 따뜻한 온돌방, 특히 안방이 중요시되었고, 더운 여름에 거처할 마루방과 대청, 그리고 매일 아침저녁으로 드나들 부엌이 어떤 형태로 결합되느냐에 따라 다양한 형태의 평면이 설계되었다. 또한 조선시대

의 대가족제도에 따라 가옥의 규모가 점차 커지고, 별당 건물들이 줄줄이 세워졌으며, 철저한 남녀유별 의식과 내외법內外法의 영향으로 여자들의 주거 공간인 안채와 남자들의 주거 공간인 사랑채가 따로 구분되어 건축되었다. 남녀유별의 관념은 19세기 말에 이르러 점차 무너지기 시작해, 안채와 사랑채를 가로막았던 담이 행랑채와 사랑채 사이로 옮겨지고, 사랑채를 안채에 이어 붙이기도 했다. 안채와 사랑채가 하나로 통합된 것이다.

조선시대의 가옥에는 조상의 신주를 모시고 제사를 지낼 수 있도록 집안에 사당祠堂이 필수적으로 건축되었다. 태조는 왕위에 오르자마자 "공경公卿으로부터 하사下士에 이르기까지 모두 가묘家廟를 세워 선대를 제사하고, 가묘가 없는 백성은 정침正寢에서 제사를 지내라"고 하였다. 이에 따라 가옥을 지을 때 가장 높은 곳에 사당 터를 먼저 잡고 다른 건물보다 높이 세웠으며, 한번 세우면 헐지 않는 것이 철칙이었다. 이처럼 우리 선조들은 사당을 집안의 신성한 구역으로 여겼다.

한편으로, 가옥에는 집을 돌보아 주는 지킴이가 있다고 믿었다. 집 전체를 지키는 으뜸 집지킴이는 성주신이라 하여 가장 높이 모셨고, 터에는 터지킴이, 문에는 문지킴이, 마룻대에는 마룻대지킴이, 부엌에는 조왕竈王지킴이, 외양간에는 외양간지킴이, 우물에는 용신龍神이 있다고 믿어 받들었다. 이 밖에도 재운財運을 맡은 업지킴이, 어린 목숨을 돌보는 삼신三神, 뒷간을 지킨다는 뒷간신도 받들었다.

조선시대는 철저한 신분제 사회로, 건국 초 신분 계급에 따라 땅을 나누어 주었고, 세종 때에는 신분에 따른 가사규제家舍規制를 정하여, 대군大君 육십 칸에서부터 서민 열 칸에 이르기까지 차등을 두어 가옥을 건축하도록 했다.

또한 웃어른을 공경해야 한다는 장유유서長幼有序 의식은 가옥 구조에도 철저히 적용되어, 공간 명칭도 사랑채의 아버지가 기거하는 방은 큰사랑, 아들의 방은 작은사랑, 안채의 시어머니 방은 안방 또는

큰방, 며느리 방은 건넌방 또는 머리방이라 불렸으며, 규모도 부모의 방은 각각 두 칸으로 아들, 며느리 방의 두 배 크기로 짓고, 생활하는 데 불편함이 없도록 다락, 골방, 벽장 등의 각종 부속 시설도 두었다.

이러한 신분에 따른 적용이 하인들에게는 더욱 철저히 지켜졌으니, 아랫사람들이 따로 살도록 안팎 행랑채를 둔 까닭이 여기에 있다. 흔히 행랑채는 가운데의 대문을 중심으로 좌우에 두는데, 살림의 규모가 커서 행사나 제사 등이 많은 상류가옥은 행랑채만 십여 칸에 이르며, 스무 칸에 이르는 집도 있다.

전통가옥의 내부 공간은 크게 안채와 사랑채로 나뉜다. 안채는 주로 아녀자들이 거처하는 공간으로 가옥의 가장 안쪽에 자리하며, 안방, 대청, 건넌방, 부엌 등으로 구성된다. 사랑채는 바깥주인이 거처하는 공간으로 가옥의 가장 앞쪽에 자리한다. 보통 안채와 행랑채 사이에 위치하며, 사랑방, 대청, 침방 등으로 구성된다. 이 가운데 침방은 철저한 내외법에 따라 바깥주인이 평상시에 잠을 자는 곳으로, 침방이 없는 경우에는 사랑방을 침방으로 사용했다. 이 사랑채는 조선 중기 이후 그 영역이 확대되고 기능 분화가 이루어지는데, 이는 16세기 이후 종법질서宗法秩序가 확립되고 성리학적 생활문화가 정착되어 가장권家長權이 강화되는 등 집안에서 가장의 역할이 증대된 데에서 그 원인을 찾을 수 있다.

한편, 전통가옥의 외부 공간으로는 별당, 행랑채, 마당, 외양간, 장독대 그리고 정자 등이 있다. 이 중 별당은 조선 중기 이후 사대부가의 개별적 성격을 보여 주는 시대적 특성의 하나로 볼 수 있는데, 사랑채의 기능이 확대되어 기존 공간으로는 제사, 학문, 접객, 수양 등의 다양한 일들을 감당하기 어려워지자 별도의 공간이 필요했다.

이와 같은 조선시대의 가옥도 시대의 변천에 따라 그 형태와 구조가 변모된다. 특히 1894년(고종 31)의 갑오경장甲午更張을 계기로 그동안의 양반과 상민의 계급 차별이 없어지고 주거생활에서도 조선시

대 초기부터 적용되어 오던 가사규제가 사실상 철폐됨으로써, 일찍이 개화사상에 눈을 뜨고 재력을 키워 온 중인 계층에서 신분제에 의한 가옥 크기의 제한을 받지 않고 재력에 따라 건축 규모를 정할 수 있게 되었다.

이 책에 실려 있는 사진들은 2008년에서 2010년 사이에 찍은 것으로, 우리 한옥 문화재의 현주소를 보여 주는 자료가 되기도 한다. 집이라는 특성상 사람이 거주해야 온전히 보존되기도 하지만, 현대생활과 맞지 않는 구조 탓에 거주로 인해 훼손되는 경우도 적지 않음을 본다. 과거의 구조물이 현대에도 잘 보존되도록 문화재 관리 정책의 끊임없는 관심과 지혜가 필요할 때다. 예스런 맛이 점점 사라지고 있으나, 지금의 상태나마 잘 보존하는 것이 우리의 크나큰 과제임을 잘 알기에, 이와 같은 책을 통해서라도 기록으로 남겨야 하겠다는 생각과, 마침 올해가 선교장 열화당이 건립된 지 이백 년 되는 기념의 해여서 이 책 출간의 의미가 남다르다.

서헌강 선생의 노고에 찬사를 드리며, 강호제현의 질정을 바란다.

2015년 5월
이기웅李起雄

Hanok, The Traditional Abode of Koreans

Images Capturing the Essence of Yesteryear's Residential Culture

A Summary

Among the houses remaining in Korea, those established in a unique way are called '*hanok*' or 'traditional houses'. In particular, 'tradition' with regard to traditional houses means the traditional style that is distinguished from foreign architectural styles — Western, Japanese and Chinese style — and commonly refers to the houses established from the late 19th century to before the period when ports were opened to foreign vessels. Such traditional houses were suitably built for our daily lives and developed differently according to the natural and humanistic environments of each region. Therefore, it is common that a single house reflects the lifestyle and taste of the house owner and is hand-stained by the family members all around. Houses have been regarded as a single subject since they are considered to have their own personality, just as humans have their own personalities. Therefore, the history of a house is not only the history of the building but also the history of those who lived in the house.

As mentioned above, traditional houses have become important assets that reflect the characteristics and values of Korean culture through their beautiful harmony and dignity. Therefore, Korea has protected and managed traditional houses that serve as important data to understand the lifestyles of Korean people as well as having academic and artistic values. Currently, the number of building cultural heritage among the 3,500 national designated cultural heritage of Korea amounts to 1,447 and the number of building cultural heritage amount to 5,305 among 7,793 city and provincial designated cultural heritage. (As of December 2013) Approximately 60 percent of all cultural heritages are buildings and the national designated important folklore building cultural heritage as tra-

ditional houses of Korea account for 152 of the total.

This book selected 70 houses that well demonstrate the characteristics of the traditional houses of Korea by region, time and form among the nationally designated important folklore cultural heritages and photographs of different aspects and features of the houses were compiled. By briefly introducing the history and characteristics focusing on photographs, this book intends to show the true aspects of Korean traditional houses.

By region, 1 house in Seoul was selected, 4 in Gyeonggi-do province, 3 in Gangwon-do province, 7 in Chungcheongbuk-do province, 7 in Chungcheongnam-do province, 1 in Daegu, 23 in Gyeongsangbuk-do province, 5 in Gyeongsangnam-do province, 3 in Jeollabuk-do province, 14 in Jeollanam-do province and 2 in Jeju island. The book evenly introduces the traditional houses over the period of about 700 years from Ssangbyeokdang House established in the early Joseon Dynasty in 1450 (32th year under the reign of King Sejong) in Bonghwa, Gyeongsangbuk-do to Yun Min-geol's House established in the late Joseon Dynasty in 1885 (22nd year under the reign of King Gojong) in Chungju, Chungcheongbuk-do; to Na Sang-yeol's House constructed in the Japanese occupation of 1912 in Muan, Jeollanam-do; and to Husongdang House lately established in 1947 after liberation from the Japanese in Changyang-dong Cheongsong, Gyeongsangbuk-do.

Most of the houses are tile roofed houses but some of them are thatched roof houses such as Yi Ha-bok's House in Seocheon or Gim Sang-man's House in Buan. Located within the folk village, Gim Dae-ja's House inside Naganseong Fortress in Suncheon and Go Pyeong-o's House in Seongeup, Seogwipo are thatched roof houses. In Daei-ri, Samcheok, moreover, *neowajip* (shingled house) mainly used thin stones and wood pieces and *gulpijip* (house with an oak bark roof) used thick oak barks. The thatched-roof log cabin in Naridong, Ulleung island or the house with "Magpie Holes" on the roof in Bonghwa reflect the distinctive housing patterns of the residents in mountain villages with their own rare and regional characteristics.

Such traditional houses have different architectural characteristics depending on the the social status or economic power the house owners had at the time of

construction. Most of the house owners were part of the local gentry and had influence in their respective regions. The representative houses include Ildu Historic House, Hamyang constructed in the hometown of the scholar Jeong Yeo-chang during the reign of King Seongjong and Myeongjae Historic House, Nonsan established by the scholar Yun Jeung during the reign of King Sukjong. When it comes to the houses of the privileged class, there are Geumseongdang Shirne in Jingwan-dong, Seoul, inhabited by the uncle of King Danjong, Prince Geumseong; Gungjip House in Namyangju that was inhabited by the youngest daughter of King Yeongjo, Princess Hwagil; Birthplace of Former President Yun Bo-seon in Asan; and Birthplace of Yeongnang in Gangjin where the modern lyric poet Gim Yoon-sik was born, all of which still retain traces of the remarkable figures that lived in these dwellings.

In addition, Seongyojang House in Gangneung and Unjoru House in Gurye feature large garden consisting of a main house and a detached house as well as servants' quarters and ponds, capturing the unique aesthetic value and dignity of Korean traditional houses.

Traditional houses boast grand features and are established in harmony with the natural environments. In particular, the theory of divination based on topography is a theory that connects the fortunes of humans with the surrounding mountain terrain, land terrain, and water terrain. This theory was heavily relied on when building houses and house owners made considerable efforts to find the perfect land to suit their tastes and lifestyle based on the theory.

Climatic conditions also influenced how houses were built in addition to the theory of divination based on topography. In Korea, with its distinctive four seasons, warm *ondol* rooms for the long and cold winters were important, particularly in the main rooms. Depending on the combination styles of the room with the *maru* (wooden floor) and the *daecheong* (main floored room) during the hot summer and kitchen for daily use in the morning and evening, houses were designed that had floor plans in various patterns. In addition, as a result of the large family system in the Joseon Dynasty, the house size could expand and separate buildings would be established in a gradual or serial manner. Due to the strict distinction between gender and law of avoidance of the opposite

sex, the main house for women and detached house for men were separately built. The idea of gender distinction gradually weakened in the late 19th century and the fence that blocked the main house and detached house was placed between servants' quartersand detached house or the detached house was connected to the main house. The main house and detached house were united.

The houses in the Joseon Dynasty changed their forms and structures depending on the changes that were occurring within certain times. In particular, as the class barriers and prejudice between the gentry and common people declined as a result of the Political Reform in 1894 (31st year under the reign of King Gojong) and housing regulations that were applied from the early Joseon dynasty were in effect abolished, the middle classes who were becoming more educated and prosperous were able to design and build houses according to their wishes and tastes and free from constraints imposed by notions about social status.

The photos introduced in this book were taken between 2007 and 2008, and are valuable data to reflect the current status of *hanok* as a cultural heritage. In the meantime, other important folklore cultural heritages that were not covered by the main body ofthe book are provided in a list for representative photographs in 'appendix 1' at the end of the book. In addition, to partly show photographs of people's life in traditional houses or architectural spaces, the book contains photos of ancestral ritual formalities in traditional spaces in 'Appendix 2' and this is intended to show that such spaces are not defunct but remain part of our lives.

Due to their characteristics, houses can be preserved when people lived there but often can be damaged due to the unsuitable housing structure against modern lifestyle. It is time to take a continuous interest in cultural heritage management policies and become wise about how to protect and preserve ancient structures in modern times. Although houses are losing many of their traditional attributes, it should be our urgent duty to protect and preserve the current state of traditional buildings. Therefore, this book has great significance in that it seeks to preserve an historical record of such buildings.

차례

호남 湖南 · 제주 濟州 지역

경기京畿 · 관동關東 · 호서湖西 지역

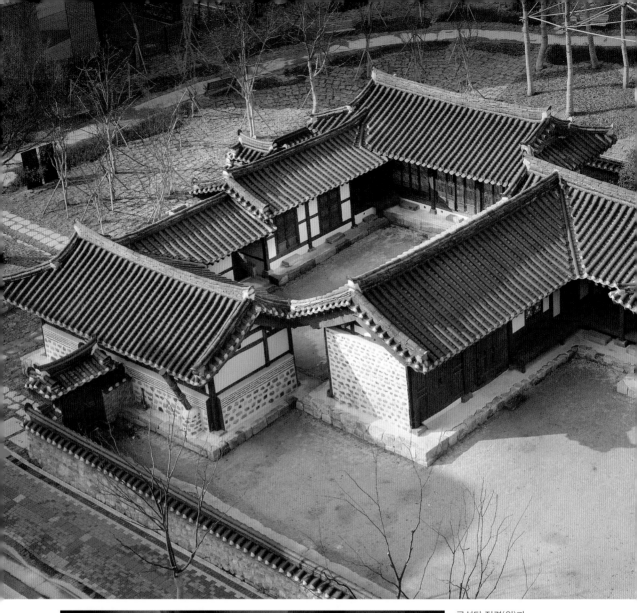

금성당 전경(위)과
아래채에서 본 금성당 상당(아래).

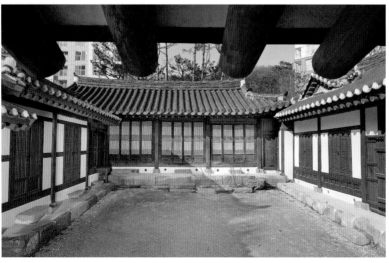

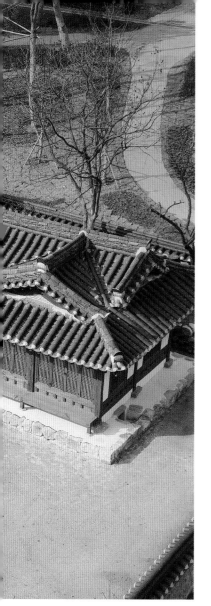

금성당

錦城堂

1880년대 초반 이전 | 서울특별시 은평구 진관2로 57-23

금성당은 조선 세종의 여섯째 아들이자 단종의 숙부인 금성대군錦城大君을 주신으로 모신 신당으로, 구파발의 마고정馬庫亭이라 불리는 진관동에 위치한다. 이 지역은 원래 경기도 양주시에 소속되어 있었으나 1906년 고양시로 편입되었고, 1973년 서울특별시 은평구로 편입되어 오늘에 이른다.

금성당은 단종의 복위를 꾀하다 사사賜死된 금성대군을 주신으로 삼아, 원래 노들의 금성당, 각실점의 금성당, 그리고 구파발 금성당 등 세 곳에 있었고, 구파발에는 다시 아랫금성당과 윗금성당이 있었다고 하나, 지금은 이 아랫금성당만 전해 온다.

대지 삼백여 평에 총 세 채의 건물로 이루어져 있는데, 금성당이라 불리는 신당, 신당과 이어져 ㄷ자형을 이루는 아래채, 신당과 마당을 공유하고 있는 안채로 이루어져 있다. 신당의 천장은 반자를 달지 않은, 서까래가 보이는 연등천장이다. 조선 후기 궁 또는 관에서나 볼 수 있는 막새가 사용되었고, 용마루와 내림마루, 추녀마루를 각각 망와로 마감하였는데 용 문양도 있다. 안채는 규모 면에서 금성당과 아래채를 합한 크기에 버금가고, 가옥구조, 기단석, 초석 등으로 미루어 십구세기 말 서울 중인의 전형적인 주택의 구조를 하고 있음을 볼 수 있다.

이 금성당은 서울과 경기 지역 민간 무속신앙의 단면을 잘 보여 주는 민속문화재이며, 무신도와 각종 무구류 또한 중요한 무속 자료로서, 현재 서울역사박물관에 보존되어 있다.

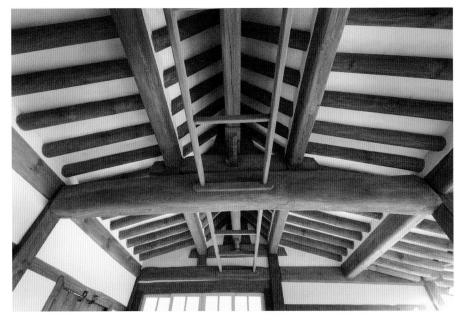

안채 대청 내부 상부가구(위)와 안채 건넌방 내부(아래).

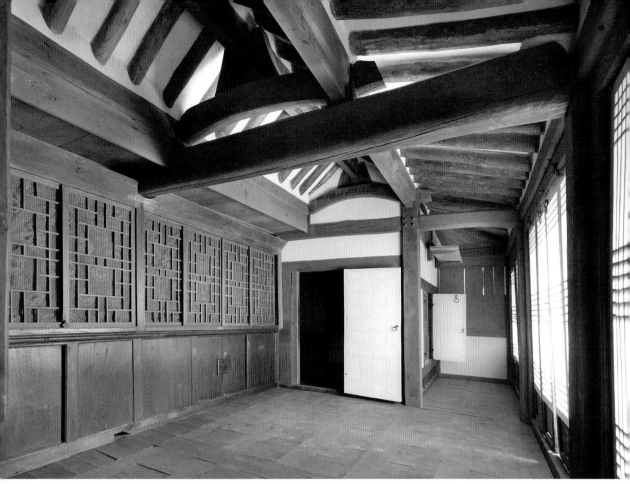

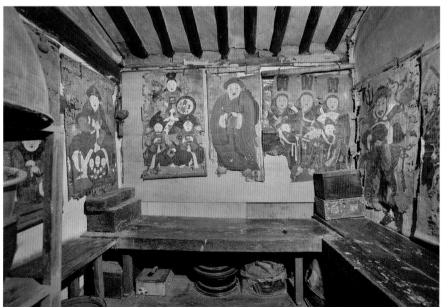

신당 대청 내부(위)와 신당 내부의 무신도(아래).

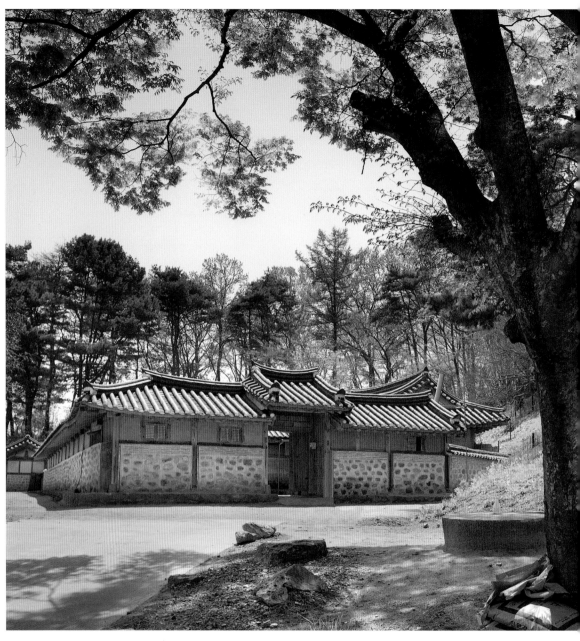

가옥 전경.

화성 정용채 가옥

華城 鄭用采 家屋
19세기 후반 | 경기도 화성시 서신면 오얏리길 44-17

이 가옥은 낮은 산을 배경삼아 동북향으로 멀리 바다가 내려다 보이는 곳에 터를 잡고 있으며, 남동쪽은 해안선이 보일 정도로 탁 트여 멀리 남양만의 갯벌이 보인다. 대문에 남아 있는 기록에 의하면 1887년(고종 24)에 건립된 것으로 보이나, 안채는 이보다 앞서 건립된 것으로 보인다.

가옥 배치는 사랑채와 안채가 남북으로 길게 이어져 있으며, 전체적으로 月자형의 닫힌 공간으로 일반적인 양반가의 모습에 지역적 특징과 부농의 풍모가 잘 어우러져 주위의 식생과 함께 안온한 느낌을 준다.

사랑채는 남북으로 길게 조성된 사랑마당을 가지고 있으면서 북쪽의 솟을대문으로 출입하게 되어 있고, 안채는 동쪽에 치우쳐진 중대문으로 출입하게 되어 있어 안채의 기밀성이 출입문으로부터 잘 보장되어 있다.

부농형의 안채와 사랑채의 구분, 그리고 곳간과 사랑마당, 안마당의 구분은 양반가의 형식이 도입된 경우이나, 부엌 뒤란이나 가로로 채가 배치되는 것은 경기도 민가의 유형을 따르고 있다.

안채와 사랑채, 행랑채는 모두 네모지게 다듬은 초석 위에 각주를 세우고, 부연 없는 홑처마 납도리의 3량 혹은 5량집으로 꾸몄는데, 그 결구수법이 매우 건실하다.

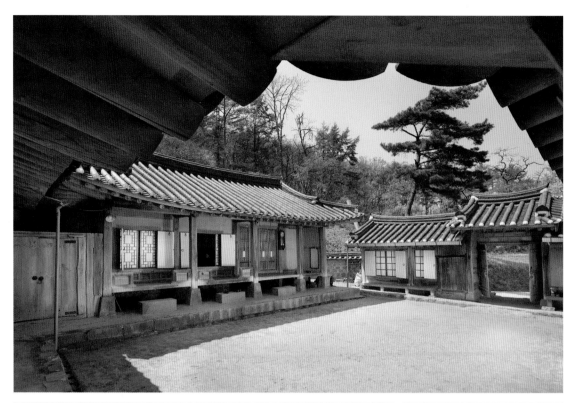

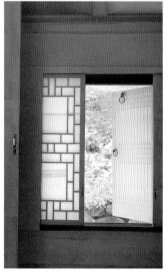

행랑채에서 본 사랑채와 문간채(위), 안채 안방 내부(아래 왼쪽)와 안방에서 안채 뒤뜰로 통하는 문(아래 오른쪽).

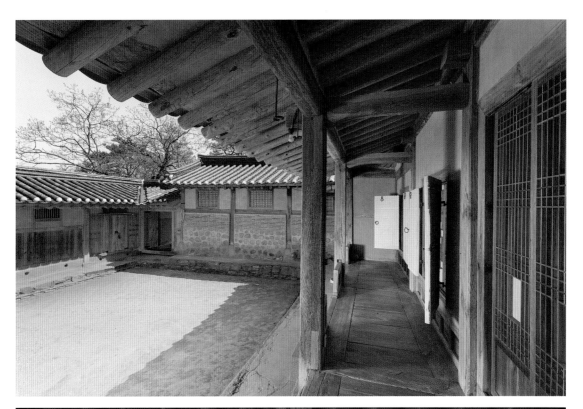

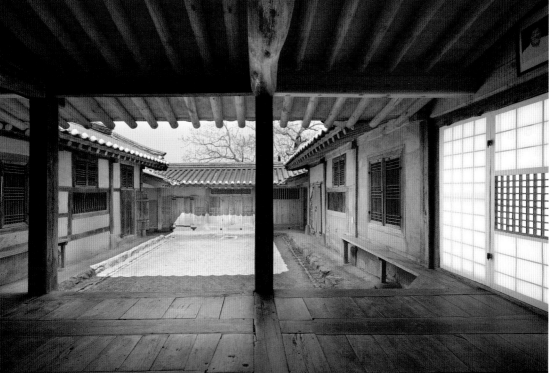

측면에서 본 사랑채 툇마루(위)와 안채 대청마루에서 내다본 모습(아래).

여주 김영구 가옥

驪州 金榮龜 家屋
19세기 중반 | 경기도 여주시 대신면 보통1길 98

이 가옥이 있는 마을은 나지막한 야산을 배경으로 남향하고 있으며, 멀리 남한강이 흐르고 있다.

임진왜란 때 창녕조씨인 조경인曺景仁이 전란을 피해 외가인 이 마을에 와서 터를 잡고 살았으며, 현재의 가옥은 조선 고종 때 판서를 지낸 조석우曺錫雨가 지었다고 전해지므로, 건축시기는 1860년대 전후로 추정된다. 1970년 현 소유주가 매입하여 지금까지 사용하고 있다.

가옥은 ㅁ자형 남향집으로, ㄷ자형 안채, 一자형 큰사랑채, 一자형 작은사랑채, 一자형 헛간채로 구성되어 있다. 기와를 쌓아 만든 와편 담장과 돌담은 안채의 서쪽과 뒤쪽을 감싸 두르고 있으며, 전체적으로 여주지역에 나타나는 일반적인 양반가의 배치를 보여 준다.

주변보다 높이 솟아 있는 언덕 위에 남북으로 긴 지형에 자리잡고 있어서 앞마당을 지나 가옥 왼쪽의 출입문을 통해 진입하도록 되어 있다. 현재 안채는 앞면 툇간이 있는 입식 부엌을 중심으로, 왼쪽에 안방과 재래식 부엌, 그 아래로 아랫방과 광이 있고, 오른쪽에 화장실, 그 아래로 건넌방과 부엌, 광이 있다. 큰사랑채는 앞면 툇마루가 있는 사랑대청을 중심으로 오른쪽에 벽을 튼 방과 아궁이간, 왼쪽에 큰사랑방과 대문간이 있으며, 사랑방 앞면에 놓인 툇마루 남쪽으로 돌출한 누마루가 있다. ㅁ자형 남향집에 안채, 큰사랑채, 작은사랑채를 남향으로 적절히 구성한 배치가 돋보이는 가옥이다.

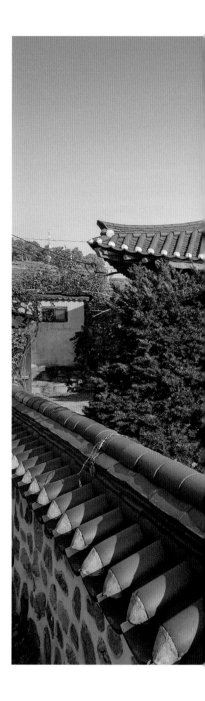

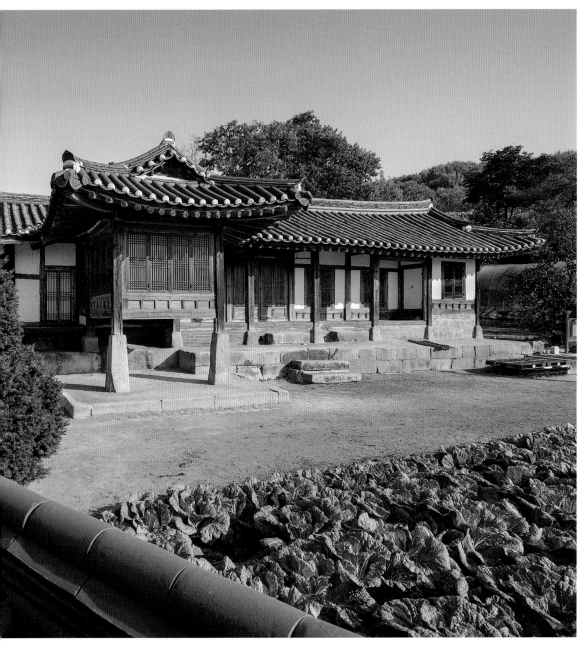

큰사랑채 전경.

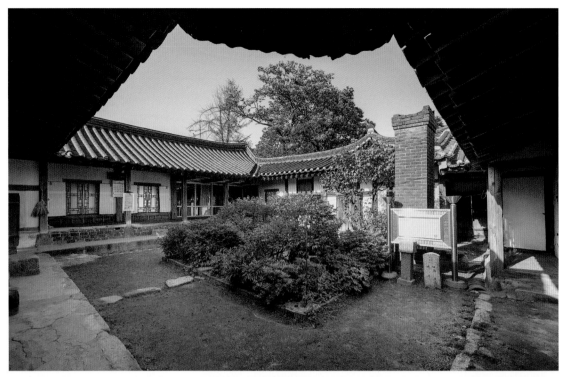

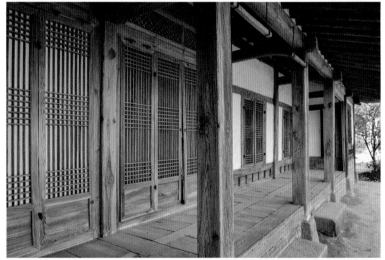

큰사랑채 서쪽 끝에서 본 안마당과 안채(위), 측면에서 본 사랑채 툇마루(아래 왼쪽), 측면에서 본 사랑채(아래 오른쪽).

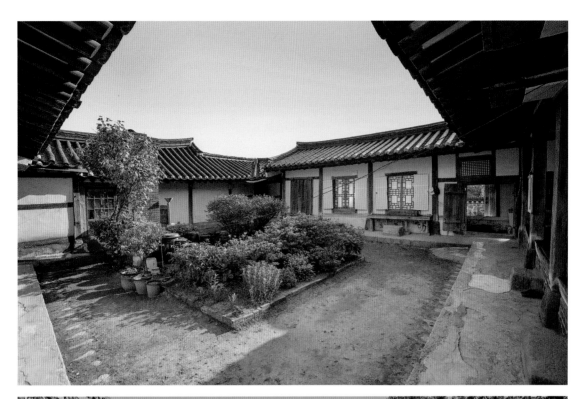

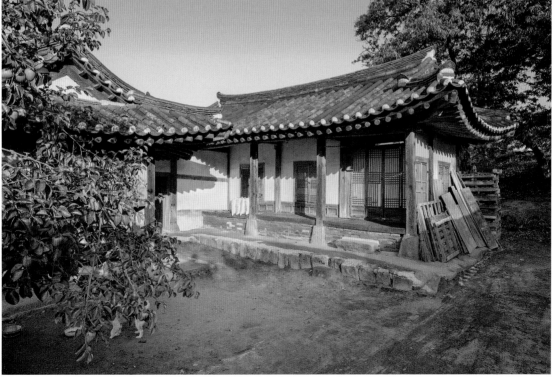

안채 대청 앞에서 본 안마당(위)과 작은사랑채(아래).

양주 백수현 가옥

楊州 白壽鉉 家屋

19세기 | 경기도 양주시 남면 휴암로 443길 65

이 가옥은 조선 말기에 명성황후明成皇后가 자신에 대한 위기를 예감하고 은신처를 마련하기 위해 철원에 있던 궁예성 터의 고옥을 몇 채 헐어 옮겨 지은 집이라 전한다. 그러나 그 도중에 명성황후는 시해되고 집은 다른 사람이 살던 것을 백수현白壽鉉의 조부 백남준白南俊이 1930년경 사들여 이사하였으며, 이 가옥에서 백수현이 태어난 연유로 지금의 문화재 명칭이 정해졌다. 뒤로 매봉재를 진산으로 삼고 그 줄기가 좌우로 돌아 좌청룡 우백호를 이룬다.

원래는 안채, 사랑채, 행랑채, 별당채가 있었으나 사랑채와 별당채는 헐려 없어지고 안채와 행랑채만 보존되어 있다. 마당을 가운데 두고 안채와 행랑채가 튼 ㅁ자형으로 되어 있으나 사생활 보호가 잘되게 구성되어 있다. 외부 공간은 행랑채 앞의 사랑마당, 집안의 안마당, 안채 뒤의 뒤란으로 이루어져 있다. 행랑채 용마루 망와에 강희 21년, 즉 1682년(숙종 8)의 연기年記가 새겨져 있으나 다른 곳의 것을 옮겨 놓은 것이며, 건축 기법으로 미루어 볼 때 19세기 말의 가옥으로 추정된다.

현재 이 가옥은 안채와 행랑채만이 남아 있지만, 행랑채 앞에 가공된 화강석 기단이 남아 있는 것으로 보아 민가로서는 제법 큰 규모였으며, 안채는 매우 질 좋은 기둥 및 부재들을 사용하였다.

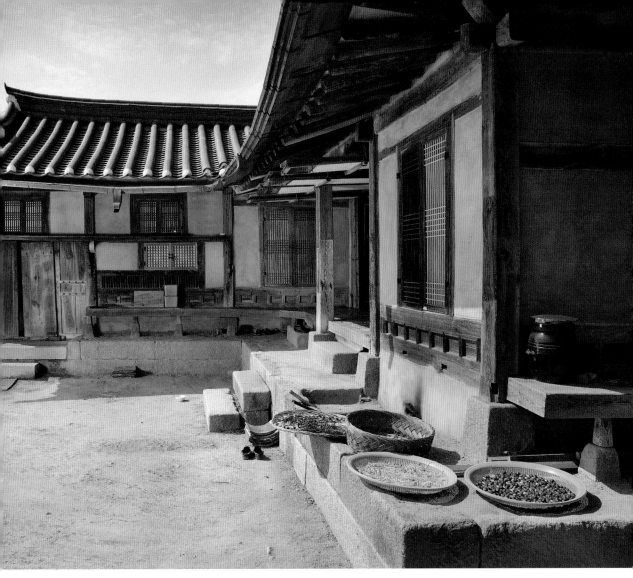

아래채에서 본 안마당과 안채,
일각문(위), 대문간에서 본 안채(아래).

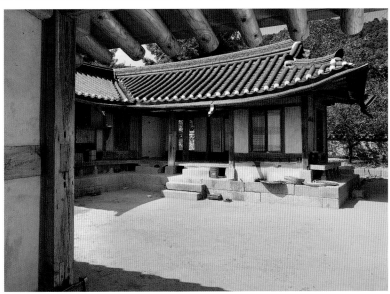

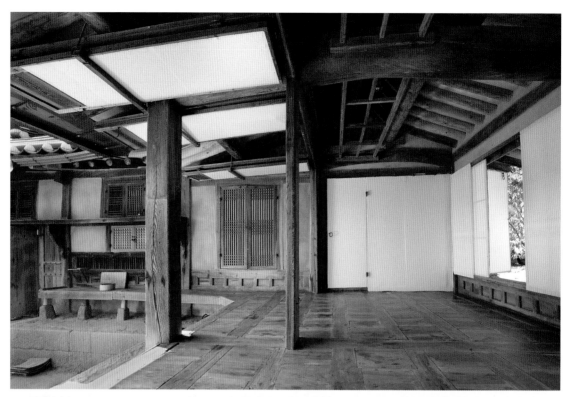

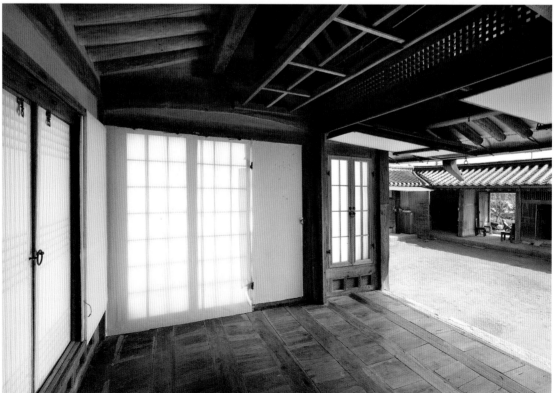

안채 대청 내부(위)와 건넌방(아래).

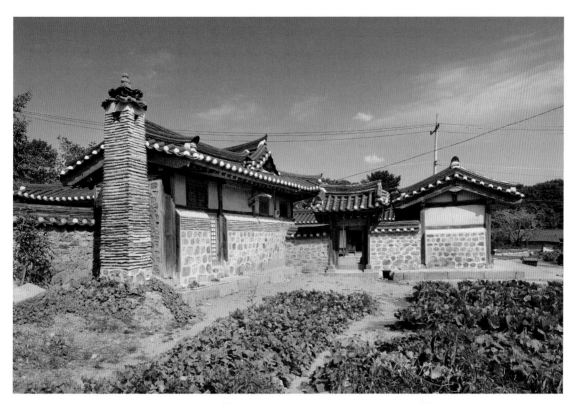

외부에서 본 안채와 행랑채의 옆면(위), 행랑채 용마루의 망와(아래).

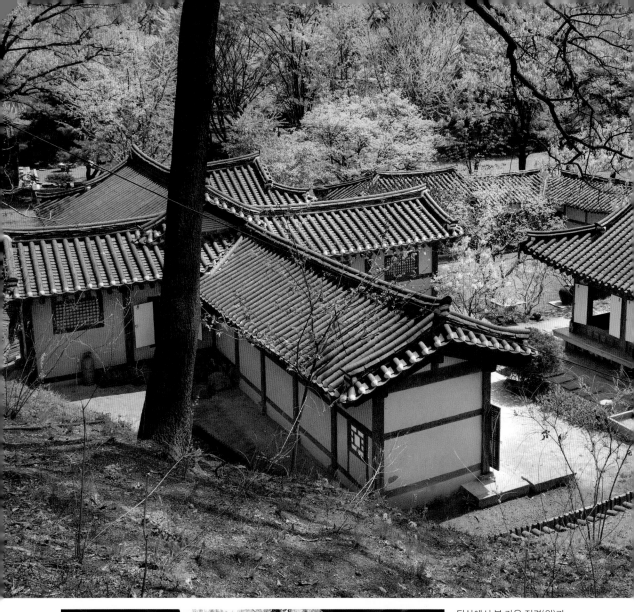

뒷산에서 본 가옥 전경(위)과
안채 동쪽 마당(아래).

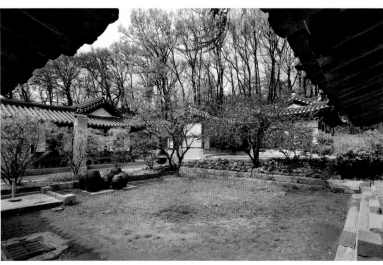

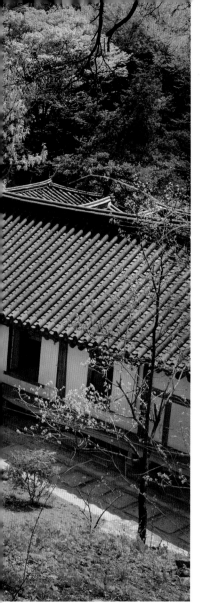

궁집

宮집

18세기 중반 | 경기도 남양주시 평내로9

궁집이라는 명칭은 조선 영조의 막내딸 화길옹주和吉翁主가 능성위陵城尉 구민화具敏和에게 시집갈 때 왕이 살림집을 지어 주기 위하여 목수와 목재를 내려 주며 붙인 것이다.

1765년(영조 41)부터 1772년 화길옹주가 시집가서 별세할 때까지 지낸 것으로 알려진 이 가옥은, 팔천여 평의 터에 궁집을 비롯하여 십여 동의 부속사와 전시관 등이 하나의 커다란 건축군을 형성하고 있다.

각 건물은 동쪽에서 서쪽으로 일곽 중앙을 관통하여 흐르는 물길을 따라 올라가면서 배치되어 있는데, 궁집 일곽은 산기슭에 위치하기 때문에 자연적인 수목에 적절한 조경이 더해져 조화로운 경관을 이룬다.

궁집의 배치는 ㄷ자형 안채와 一자형 문간채가 안마당을 감싸며 ㅁ자형을 이루고 있고, 그 남서쪽으로 ㄱ자형 사랑채가 치우쳐 있다. 사랑채를 안채의 앞면에 배치하는 대신 안채의 남서쪽 모퉁이에 독립된 별채와 같이 배치한 것이다. 이는 안채 공간에 대한 보호와 이 지역의 유력한 양반세력으로서 바깥주인의 활발한 활동을 고려한 것으로 보인다.

이 궁집은 옹주의 가옥답게 당시 가사제한의 범위 내에서 최대의 규모와 격식을 갖춘 상류주택의 형식으로 지어졌다. 일반 가옥에서는 볼 수 없는 큼직한 장대석으로 쌓은 기단이나 잘 다듬어진 초석, 건실한 부재들은 일반 양반가에서도 사용하기 쉽지 않은 것이다.

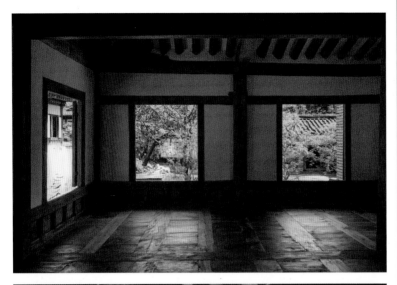

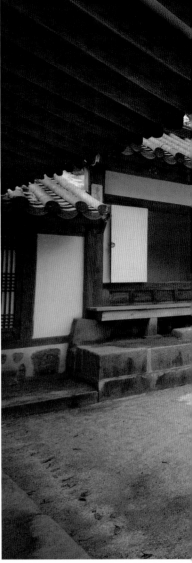

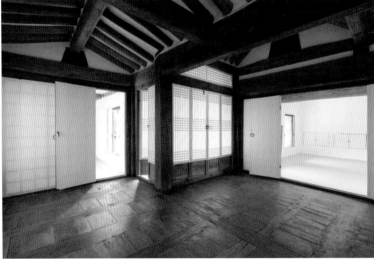

안채 대청에서 뒤뜰 쪽(위)과 안방과 건넌방 쪽(아래)을 본 모습.
안채와 안마당(p.45 위), 안방 내부(p.45 아래).

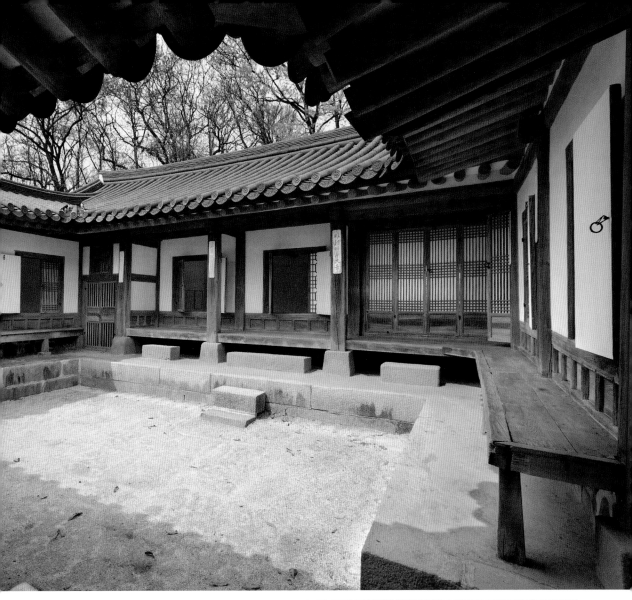

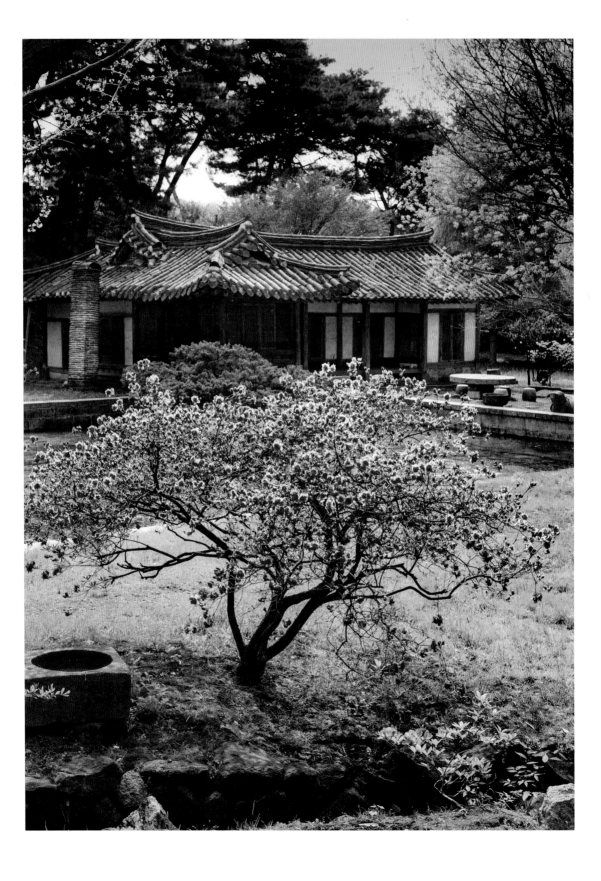

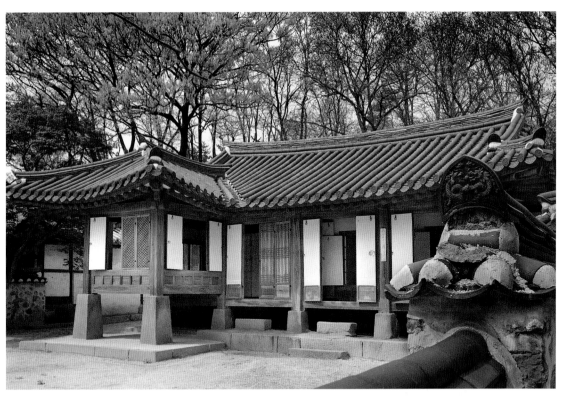

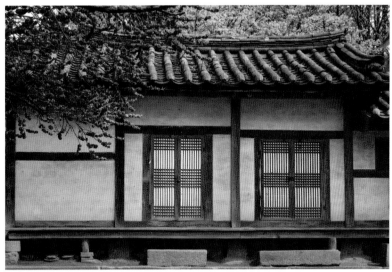

건너채(p.46), 사랑채 전면(위)과 건너채 전면(아래).

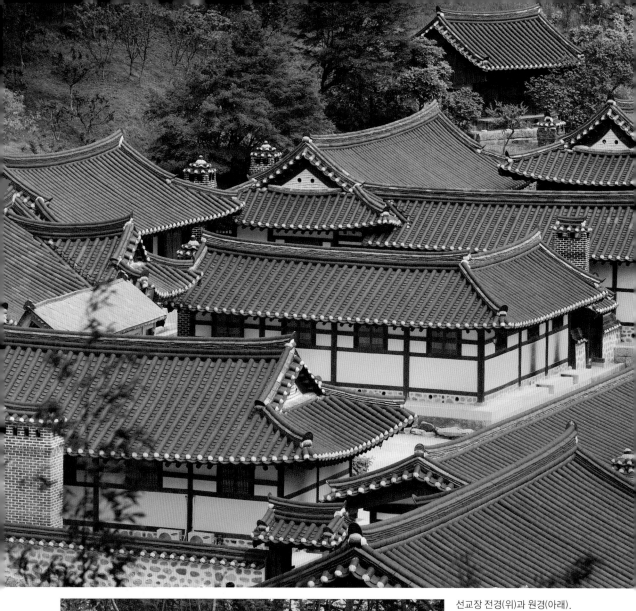

선교장 전경(위)과 원경(아래).

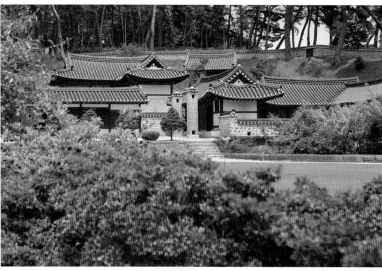

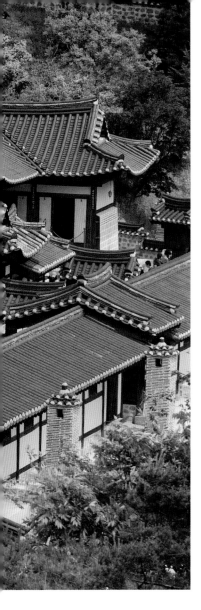

강릉 선교장

江陵 船橋莊
18세기 초 | 강원도 강릉시 운정길 63

강릉 선교장은 18세기 초 효령대군孝寧大君의 십세손인 무경茂卿 이내번李乃蕃이 창건한 집으로, 경포호鏡浦湖가 지금보다 넓게 자리하던 예전에는 배를 타고 건너다녔기에 '배다리 이 씨 집'으로 불리기도 했다. 안채, 사랑채, 동별당, 서별당, 행랑채, 정자 등을 두루 갖추고 있는 전형적인 상류주택으로, 인간미 넘치는 활달한 공간미를 간직한 대장원이다.

열화당悅話堂은 1815년 이내번의 손자 이후李垕가 건립한 사랑채로, 예로부터 학문과 예술에 관한 담론이 이루어지던 이 지역의 문화공간 역할을 했고, 1816년 이후가 지은 활래정活來亭은 일종의 인포메이션 센터 역할을 했던 접빈의 공간이다. 안채는 가장 먼저 지어졌기 때문인지 집 전체 규모에 비해 소박하면서 민가적 풍취를 가장 잘 느낄 수 있다. 1920년 이근우李根宇에 의해 지어진 동별당東別堂은 안채와 연결된 별당으로서, 이 집에 찾아오는 많은 내객들과 분리하여 가족들이 단란하게 지낼 수 있도록 건축되었으며, 이내번의 증손인 이용구李龍九에 의해 지어졌다가 1996년 복원된 서별당西別堂은 서재, 서고로 사용되었다. 한국 사학私學의 효시라 일컬어지던 동진학교東進學校가 행랑채 왼쪽 끝 마당의 창고와 광이 있던 곳에 위치했으나, 한국전쟁 때 소실되었다.

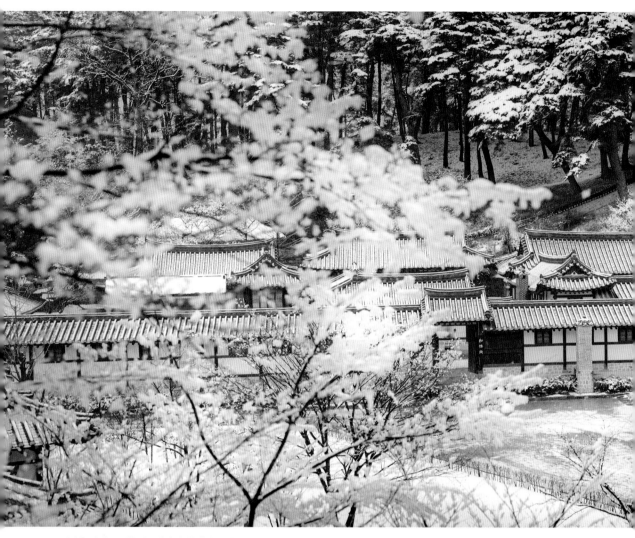

뒷산을 배경으로 한 선교장의 설경(위)과 뒷산에서 본 선교장(p.51 아래).

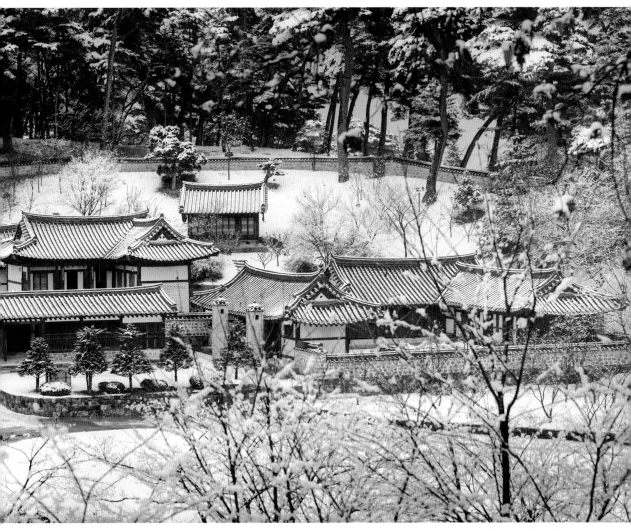

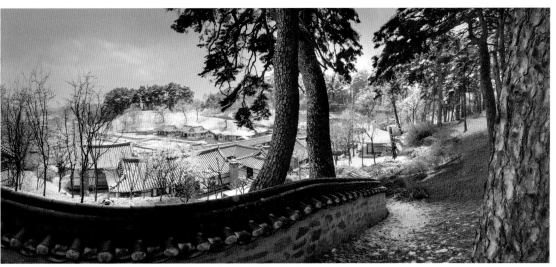

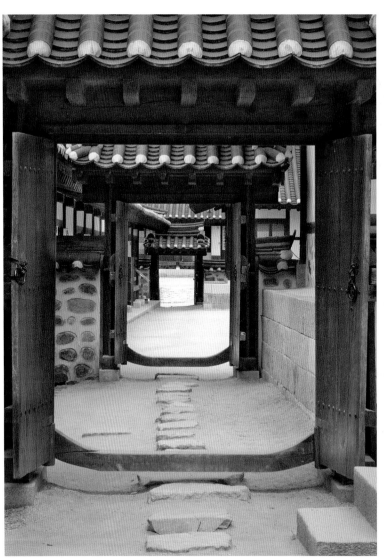

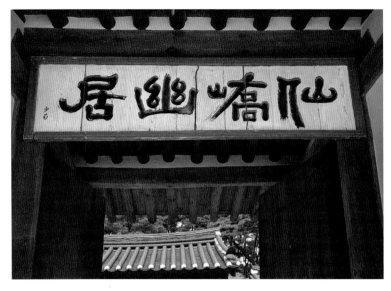

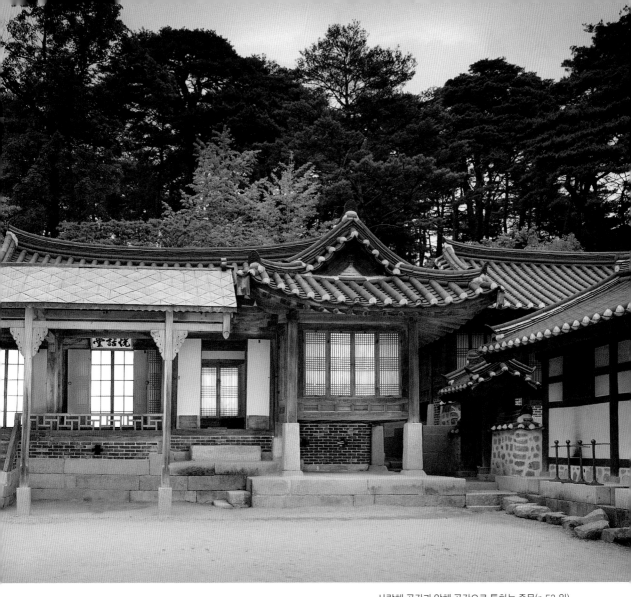

사랑채 공간과 안채 공간으로 통하는 중문(p.52 위),
대문의 '선교유거仙嶠幽居' 현판(p.52 아래), 사랑채 열화당(위).

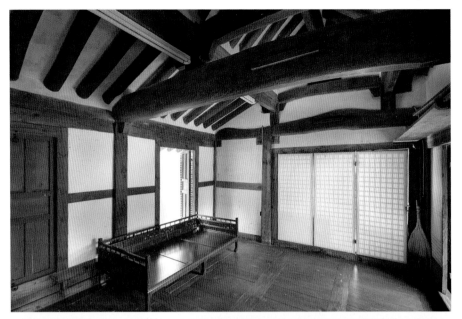

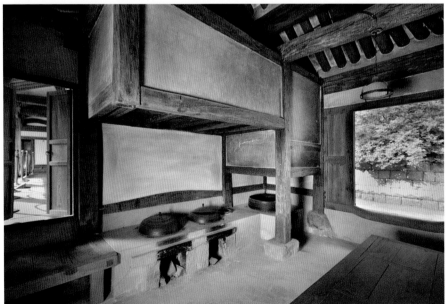

안채 대청 내부(위)와 부엌 내부(아래).

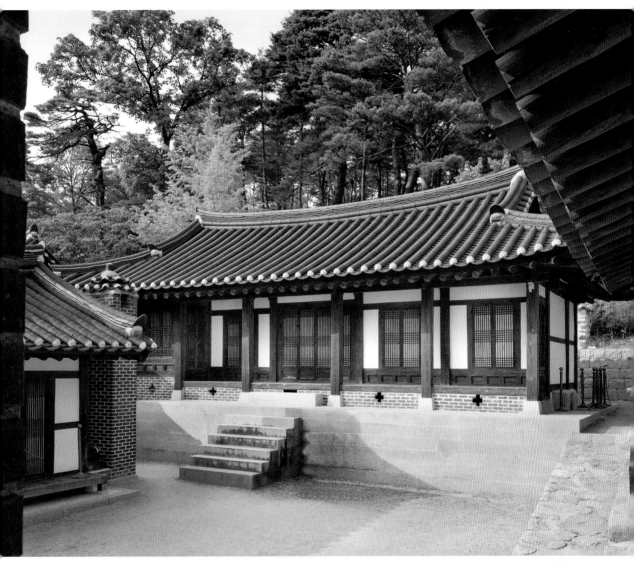

서별당.

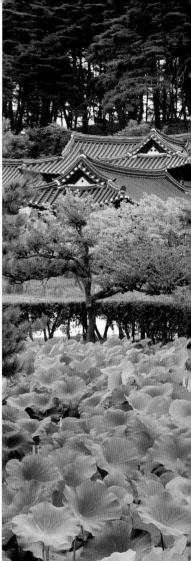

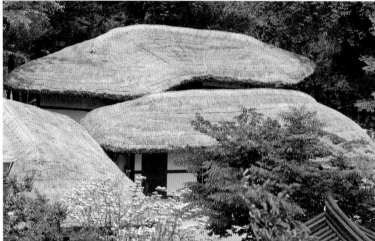

활래정에서 내다본 연못 풍경(위)과 초가(아래).

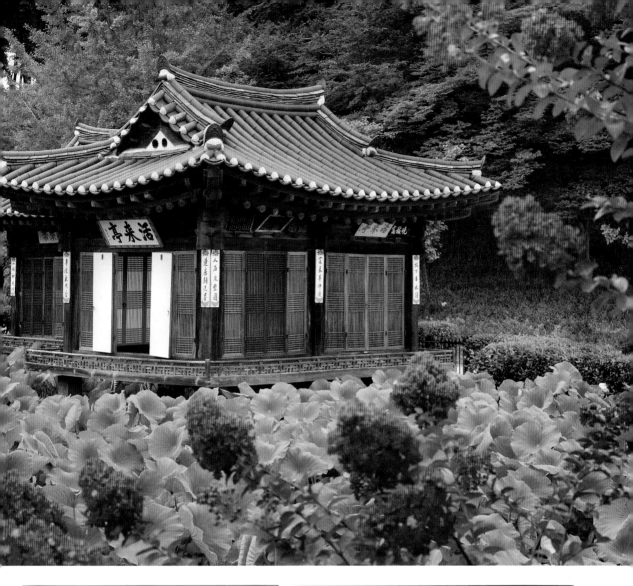

활래정(위)과 활래정에 걸려 있는 현판들(아래).

삼척 신리 소재 너와집

三陟 新里 所在 너와집
조선시대(19세기 추정) | 강원도 삼척시 도계읍 문의재로 1223-9

신리新里는 삼척시 도계읍에서 통리桶里를 거쳐 호산湖山으로 이어지는 도로를 따라 동남쪽 약 이십 킬로미터 거리에 위치하는 마을로, 북쪽으로 육백산六百山과 응봉산鷹峰山, 동북쪽으로 사금산四金山, 남쪽으로 복두산福頭山을 두고 있다. 신리 삼거리에서 북쪽으로 이어진 계곡을 따라 비탈진 곳에 집들이 자리잡고 있는 전형적인 산촌山村이다.

1970년대 초기까지만 해도 너와집이 여러 채 있었으나, 현재는 두 채만 남아 있다. 남아 있는 두 채의 너와집 중 강문봉 가옥은 남서향으로 자리하고 있으며, 가옥 내부에 방앗간채 한 동과 헛간 한 동이 있고, 건물 앞면에 ㄷ자형 석축이 설치되어 있다. 김진호 가옥은 국도변 서쪽에 자리하고 있으며, 전면에 높은 석축과 나지막한 돌담을 쌓아 경계를 만들고, 안마당이 형성돼 있다. 이 두 집과 함께 김진호 가옥 남동쪽 계곡 옆의 물레방아, 통방아와 함께 집 안의 채독과 김칫독, 화티, 살피, 창, 코클, 주루막 등이 중요민속문화재로 지정되어 있다.

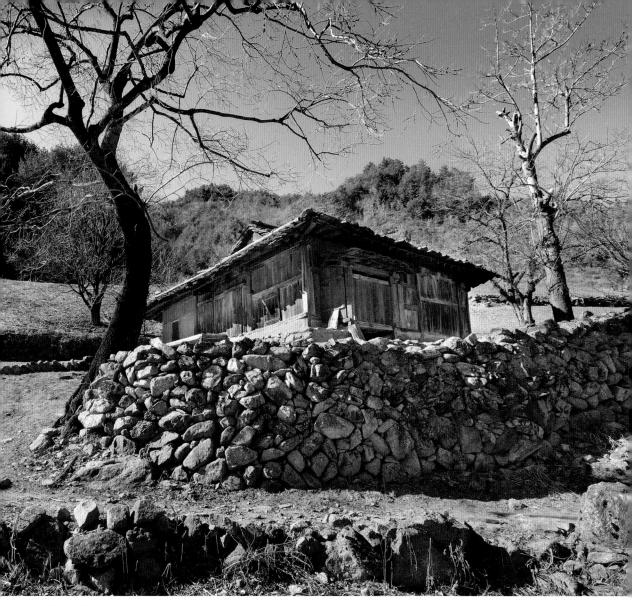

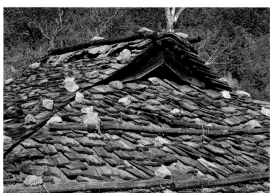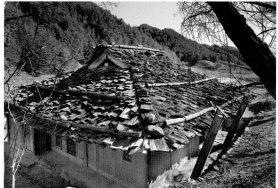

남쪽에서 올려다본 김진호 가옥 전경(위),
김진호 가옥 너와지붕의 합각(왼쪽), 서쪽에서 본 김진호 가옥 전경(오른쪽).

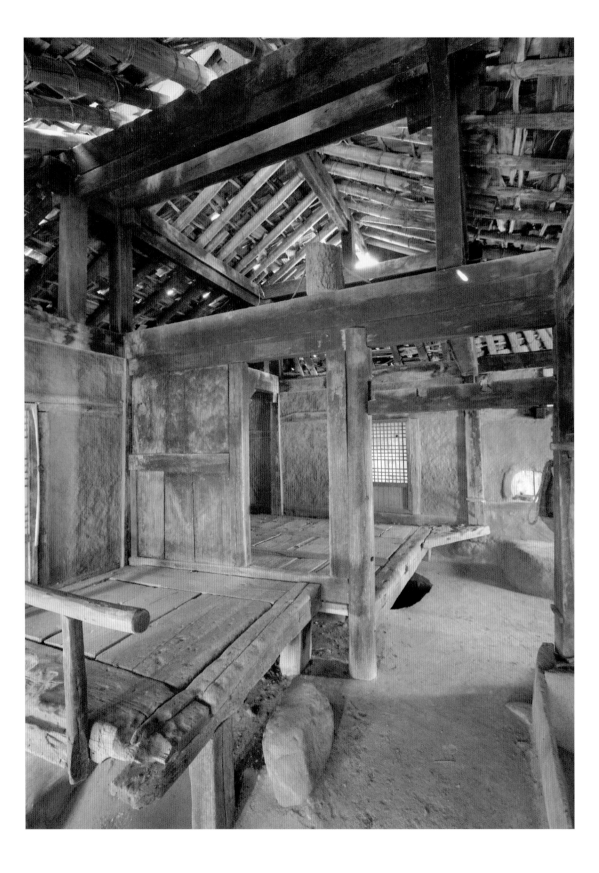

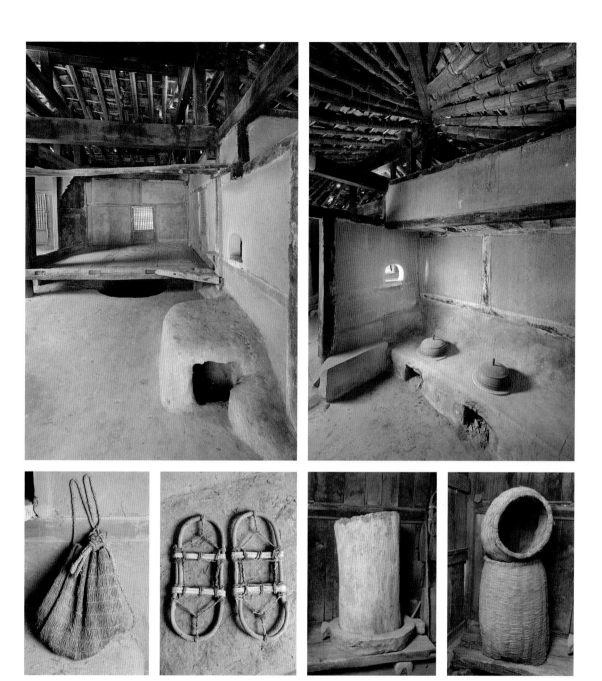

김진호 가옥 내부(p.60).
김진호 가옥의 화티(위 왼쪽)와 부엌(위 오른쪽).
김진호 가옥에 소장돼 있는 망태기, 살피, 김칫독, 채독(아래 왼쪽부터).

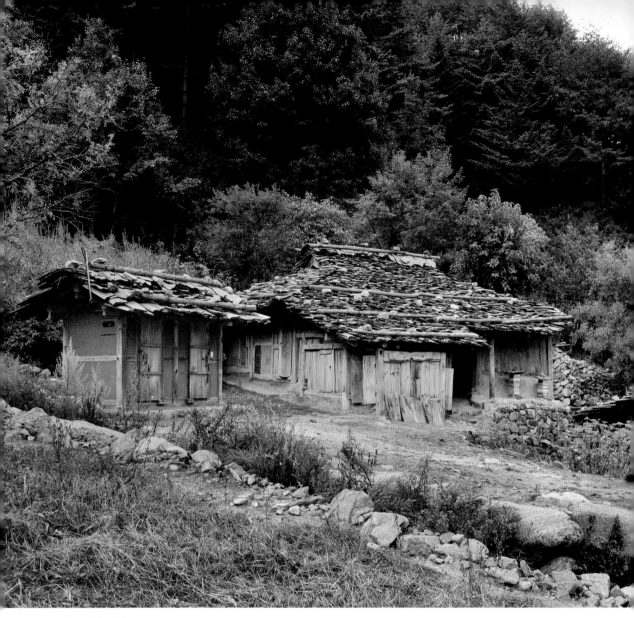

강문봉 가옥 전경.

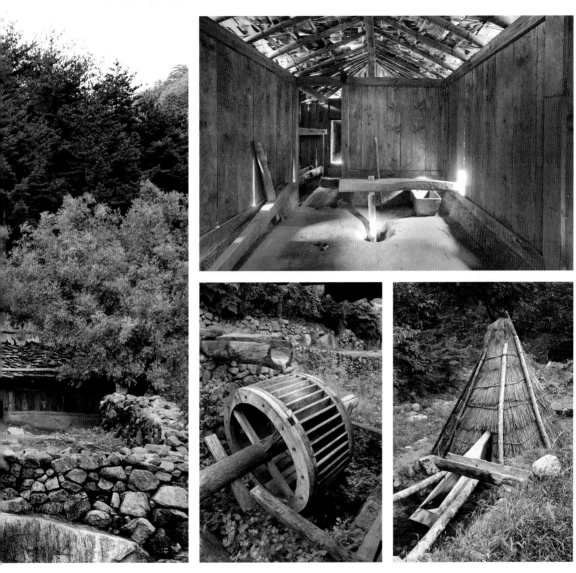

김진호 가옥 남동쪽 계곡 옆에 있는 물레방앗간 내부(위)와 외부(아래 왼쪽),
통방아(아래 오른쪽).

삼척 대이리 굴피집

三陟 大耳里 굴피집
1930년경 | 강원도 삼척시 신기면 환선로 864-2

깊은 산간 계곡에 조성된 이 가옥은 원래 너와로 올리던 지붕을 너와 채취가 어려워지자, 주변에 참나무가 많아 굴피 채취가 쉽고 지붕을 이는 작업이 쉽다는 점에 착안해 너와 대신 굴피로 지붕을 올리면서 지어지기 시작했다.

굴피집은 너와집과 마찬가지로 살림공간, 작업공간, 저장공간 등이 외벽으로 감싸져 한 지붕 아래에 함께 조성되어 있다. 이들 공간이 함께 있어 활동의 효율성은 있으나, 냄새에 취약한 면이 있다. 하지만 환기를 도와주는 까치구멍이 있어 어느 정도는 해소된다.

안방에는 코클이 설치되어 있고, 북쪽 벽면에 두 개의 통나무를 벽체에 걸어 만든 시렁을 달았다. 강원도 산간 지역은 초와 기름이 귀했기 때문에 관솔을 이용하는 코클이 설치된 것이다.

대이리에서는 주로 도토리나무에서 굴피를 뜨는데, 이십 년 이상 된 나무의 수간에서 삼사 척 높이로 떠내며, 떠낸 굴피는 차곡차곡 포개 쌓아 맨 위에 무거운 돌들을 짓눌러 놓아 편다. 대개 한 달 이상 지나면 적당한 크기로 끊어서 지붕을 이을 수 있다.

굴피집 전경(위)과
굴피지붕의 세부(아래).

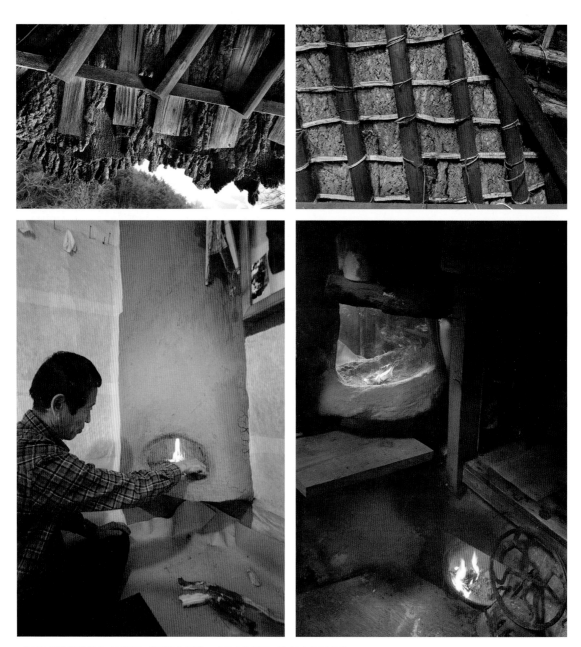

지붕추녀(위 왼쪽)와 추녀 안쪽의 세부(위 오른쪽), 코클(아래 왼쪽), 화티(아래 오른쪽).
굴피집 내부의 살림(p.67).

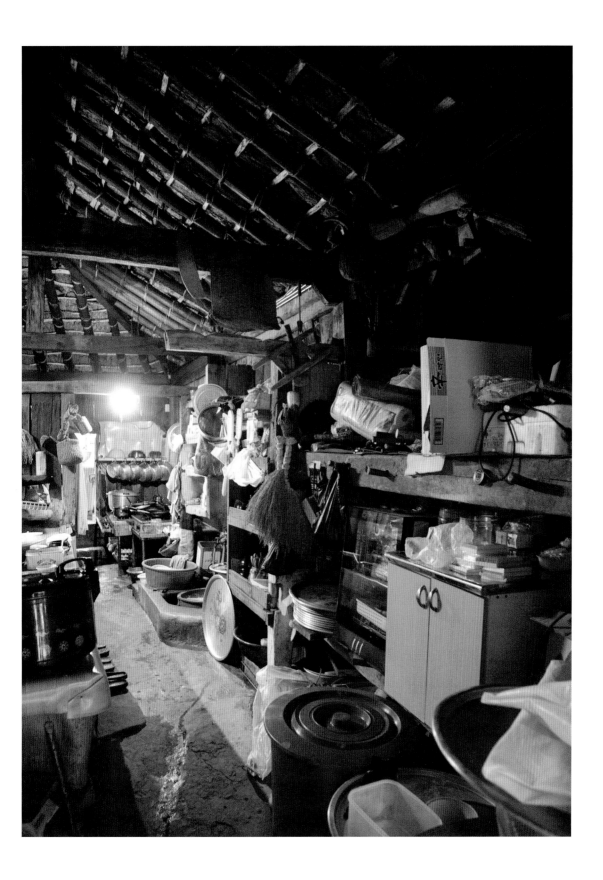

영동 김참판 고택

永同 金參判 古宅
1769년 | 충청북도 영동군 양강면 괴목1길 13-5

이 가옥은 안채 대청의 종도리 받침장여에서 나온 묵서명에 의해 조선 영조 45년(1769년)에 건립되었음이 확인되었으며, 그후 고종 때 중수한 기록도 발견되었다. 안채의 구조나 양식이 조선 말기의 특징을 지니고 있는 것으로 보아 고종 때 중수하면서 크게 변형된 것으로 보이며, 이후 수차례의 보수공사를 거쳐 지금에 이르고 있다. 문간채와 곳간채는 20세기 초에 건립된 것으로 보인다.

이 가옥은 앞면은 막힘없이 넓게 펼쳐지고 뒷면에는 그리 높지 않지만 구릉이 형성된 곳에 자리하고 있으며, 현재 문간채, 안사랑채, 안채, 그리고 광채가 남아 있다. 앞면에 문간채가 있고, 문간채를 들어서면 동쪽에 안사랑채, 서쪽에 광채가 양쪽에서 남북 방향으로 나란히 서 있고, 그 사이를 좀 더 들어서면 안마당 뒤에 ㄷ자형의 안채가 서남형으로 배치되어 있다. 대문간채를 들어서면 담장 안이 상당히 넓게 펼쳐지며, 안마당에는 화초를 가꾼 화단이 크게 자리잡고 있다.

이 가옥은 사랑채가 소실되어 없어지는 바람에 규모가 그리 커보이지는 않는다. 전체적으로 안사랑채와 안채, 그밖의 건물들이 따로 배치되면서 튼ㅁ자형 배치형태를 보여 주고 있는데, 이러한 배치는 전형적인 충청지방의 특징이라 하겠다.

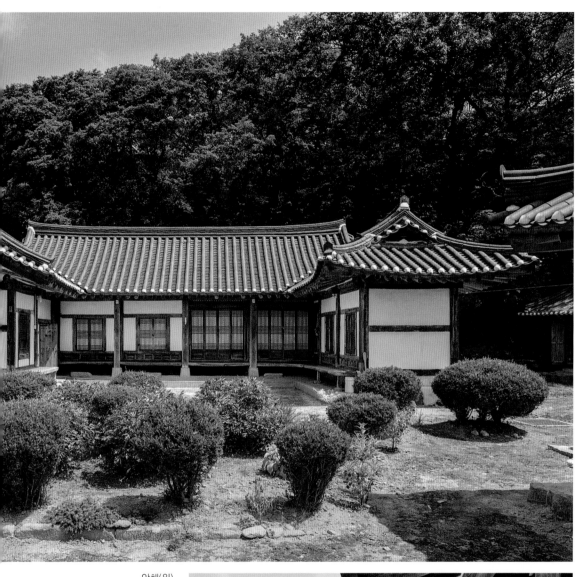

안채(위),
측면에서 본 안채의 좌익사(아래).

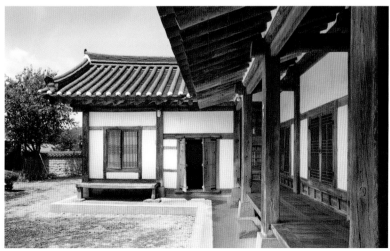

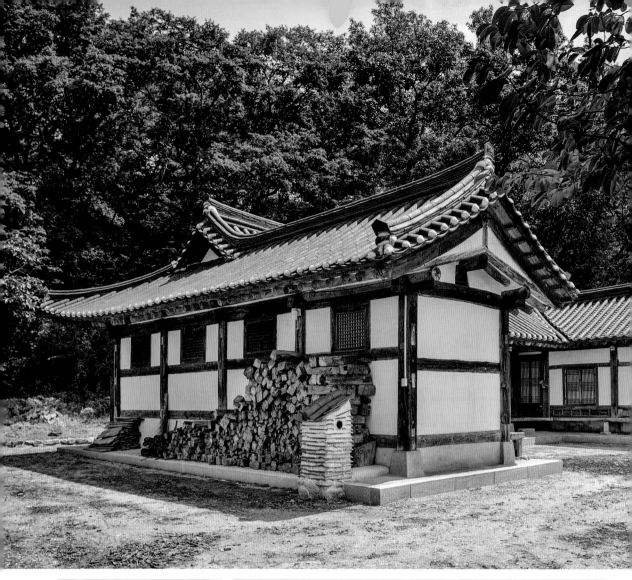

서쪽에서 본 안채(위), 안채 부엌 쪽 툇마루(아래 왼쪽), 광채 뒷간(오른쪽).

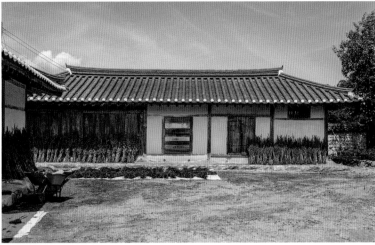

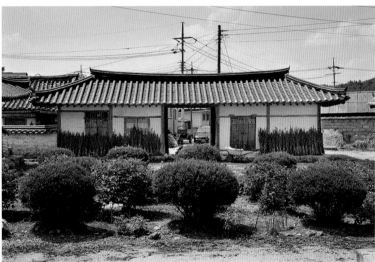

광채(위)와 문간채(아래).

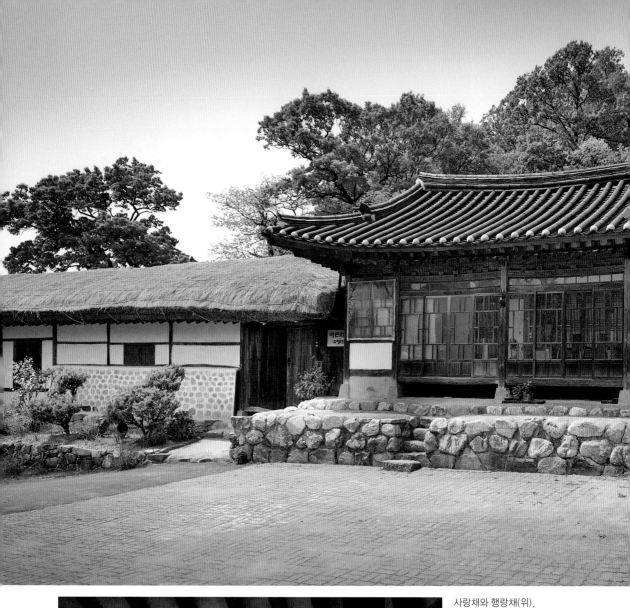

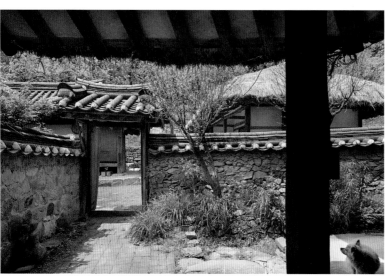

사랑채와 행랑채(위),
대문에서 본 중문(아래).

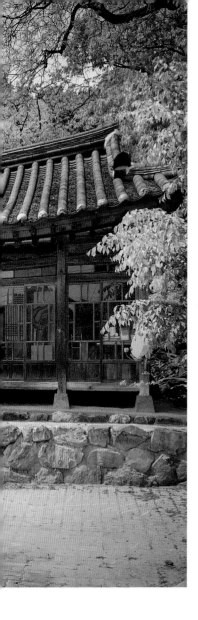

청원 이항희 가옥

淸原 李恒熙 家屋
1861년 | 충청북도 청주시 남일면 윗고분터길 33-15

이 가옥은 앞면이 낮고 시야가 트여 있으며 뒷면은 급한 구릉으로 이루어진 지형에 자리잡고 있다. 기록에 따르면, 이 가옥의 안채는 조선 말기인 1861년(철종 12)에 건립되었으며, 사랑채는 이보다 나중에 건립된 것으로 보인다.

가옥의 배치는 크게 두 공간으로 구성되어 있다. 하나는 앞면에 위치한 사랑채 공간이고, 또 하나는 사랑채 뒷면에 위치한 안채 공간이다. 안채 공간은 안마당을 중심으로 ㄱ자형의 안채와 그 앞의 一자형의 사랑채, 동쪽의 곳간채, 서쪽의 광채로 구성되어 있으며, 사랑채 공간은 사랑마당과 그 뒤의 행랑채가 직각으로 배치되어 있다.

이 중 안채는 전형적인 중부형 평면구조를 하고 있는데, 평면은 두 칸 대청마루를 가운데 두고, 동쪽으로 건넌방, 서쪽으로 윗방, 꺾어져서 안방과 부엌을 배열했다.

가옥 앞면의 바깥마당을 이웃집이 둘러싸고 있고, 동쪽에는 큰 회화나무가 있어 담장 없이 외부와 연결된다. 이 가옥의 지붕구조는 안채와 사랑채는 기와지붕이며, 행랑채와 부속채는 초가로 되어 있어 하나의 특징을 이루고 있다.

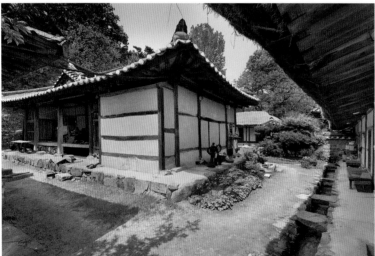

안채 대청 내부(위)와 안채의 뒷모습(아래).

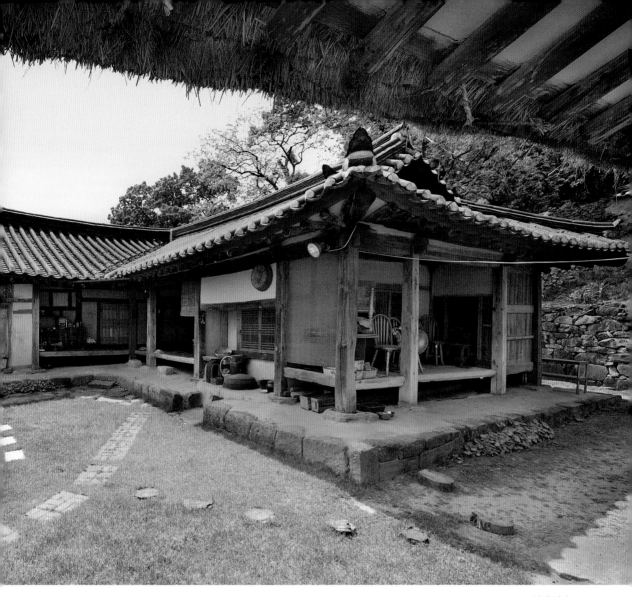

안채 전면.

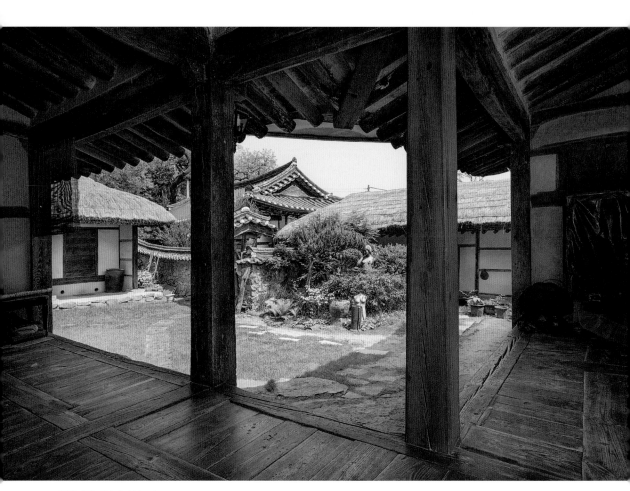

안채 대청에서 내다본 모습.

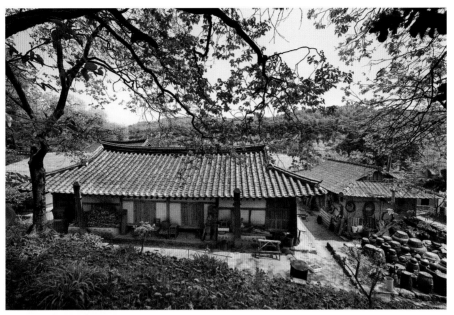

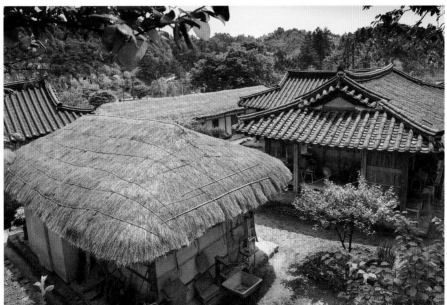

뒷동산에서 본 가옥 뒷면(위), 곳간채 뒤쪽에서 본 가옥 전경(아래).

보은 선병국 가옥

報恩 宣炳國 家屋
1919–1924년 | 충청북도 보은군 장안면 개안길 10-2

마을의 중심부에 위치한 이 가옥은 집 주위 양쪽으로 실개천이 감돌아 흘러가면서 마치 섬과 같은 대지에 남향으로 자리잡고 있다. 가옥 주변에는 동쪽으로 조금 떨어진 곳에 구릉지가 있고, 그 외에는 급한 경사나 구릉이 없이 거의 평지와 같으며, 주로 농경지와 살림집으로 구성되어 있다.

이 가옥은 선병국의 조부가 1903년 이곳에 입향하여 1919년에서 1924년 사이에 건립한 전통적인 충청지역의 부농 가옥으로, 안채를 가장 먼저 짓고 그다음 사랑채, 부속채, 사랑채의 순으로 지었다 한다.

이 가옥의 구성은 크게 세 영역으로 나누어진다. 첫째는 사랑채와 사랑마당 영역, 둘째는 안채와 안마당 영역, 셋째는 사당과 사당마당 영역이다. 이 세 영역은 가옥 전체를 둘러싼 담장 안에 다시 각각의 영역을 구획하는 독립적인 담장을 갖고 있다. 즉, 안채와 사랑채, 사당채의 세 영역을 각각 담장으로 둘러치고, 이 세 영역 전체를 감싸는 바깥담이 크게 둘러싸고 있다. 특이한 점은 이 가옥의 사랑채와 안채가 똑같이 H자형 평면의 겹집이라는 것이다. 이러한 집 구조는 예부터 금기시하는 형태이나, 이 가옥에서는 이것을 오히려 적극적으로 활용함으로써 집터의 나쁜 액을 상쇄하려는 의도로 지었다고 한다. 또 안채와 사랑채는 규모가 크기도 하지만, 건물을 따로 떨어뜨려 놓아 배치에서 여유를 찾아볼 수 있고, 특히 곳간채가 큰 것은 당시 집주인의 농경 규모와 재력이 얼마나 되는가를 짐작케 한다.

가옥 전경.

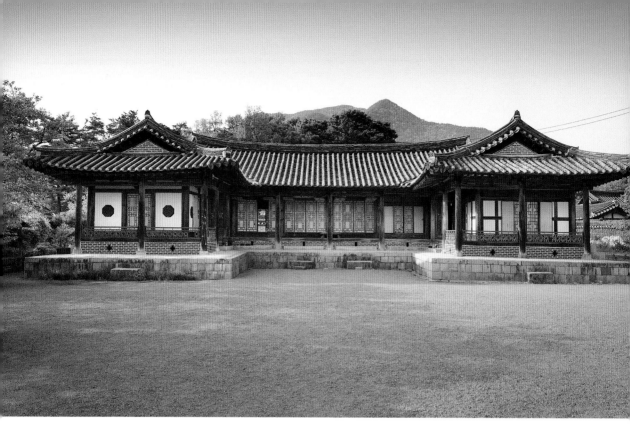

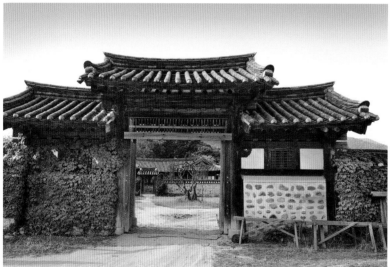

사랑채(위)와 솟을대문(아래).

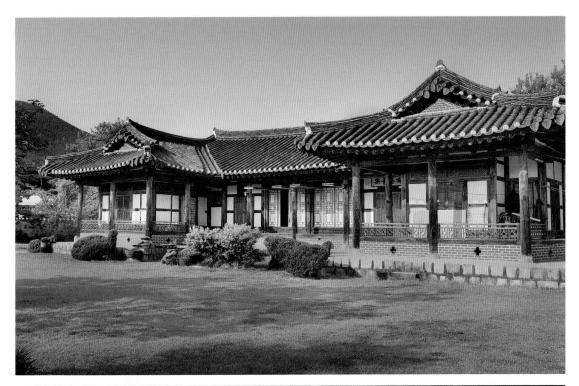

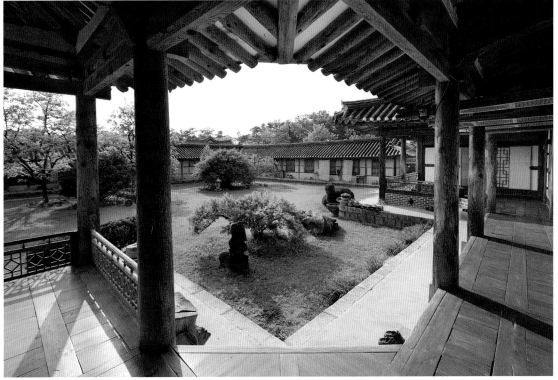

안채(위)와 안채 대청에서 내다본 모습(아래).

중원 윤민걸 가옥

中原 尹民傑 家屋
1885년 | 충청북도 충주시 엄정면 미곡1길 52

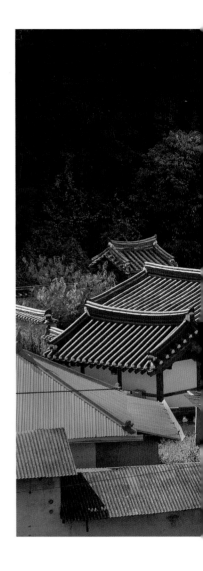

이 가옥이 위치한 마을은 앞면이 넓게 트여 있고, 뒷면 가까이에는 높은 산이 솟아 있어 이 산자락이 좌우로 펼쳐져 있다. 가옥은 이러한 지형조건을 지닌 마을 중심부에 자리잡고 있다.

망와에서 고종 22년이라는 명문이 발견되어 1885년에 건립된 것으로 보이는 이 가옥은, 구조적으로나 장식적인 면에서 조선 말기의 건축기법을 나타내는 것이 특징이다.

솟을대문을 들어서면 사랑채로 들어가는 중문이 있고, 중문을 들어서면 사랑채가 북향하여 있고, 사랑채 동쪽에 안채, 안채 직각으로 아래채가 배치되어 있다. 사랑채 뒷면에는 마당을 사이에 두고 사당이 있으며, 사당 앞마당 서쪽에는 사당에 직각으로 광채가 배치되어 있다. 안채 뒷면에는 뒤뜰로 나가는 협문이 나 있다.

전체적으로는 북향을 하고 있는데, 문간채와 서쪽의 광채, 뒷면의 사당, 동쪽의 텃밭을 잇는 담장이 불규칙하게 이어지면서 가옥 전체를 감싸고 있는 형상이다.

이 가옥은 뒷산이 인접하여 급하게 형성되어 있지만, 평지에 가까운 지형에 여러 채의 건물이 서로 떨어져 배치되어 있기 때문에 평면이 개방적이고 여유 있는 배치구조를 보이면서 충청지방의 건축적 특색을 잘 드러내 주고 있다.

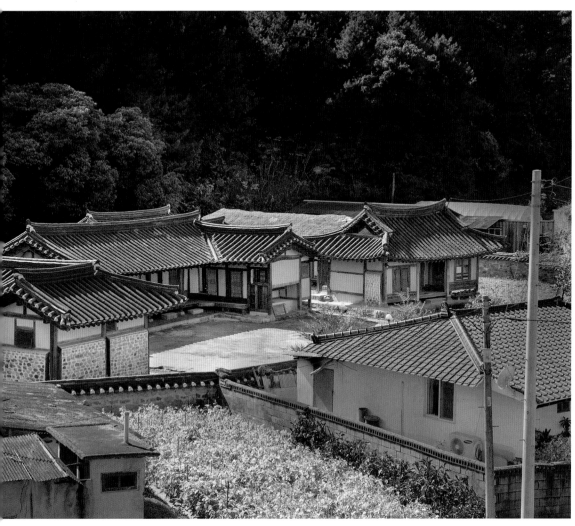

북동쪽에서 본 가옥 전경(위),
솟을대문에서 본 중문(아래).

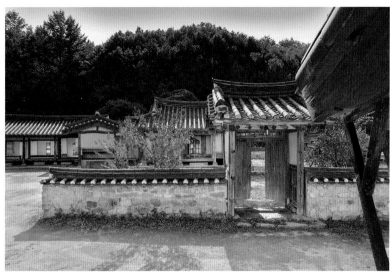

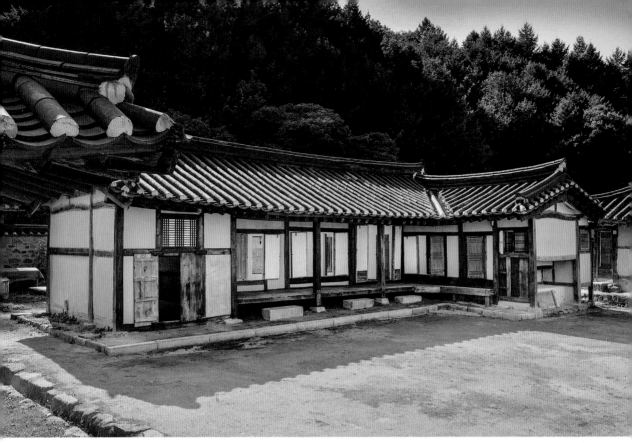

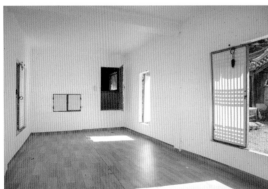

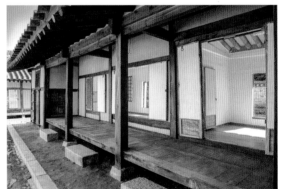

안채(위), 안채 안방 내부(아래 왼쪽), 측면에서 본 안채(아래 오른쪽).

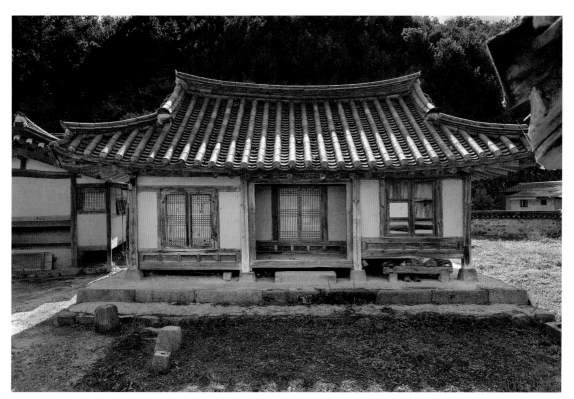

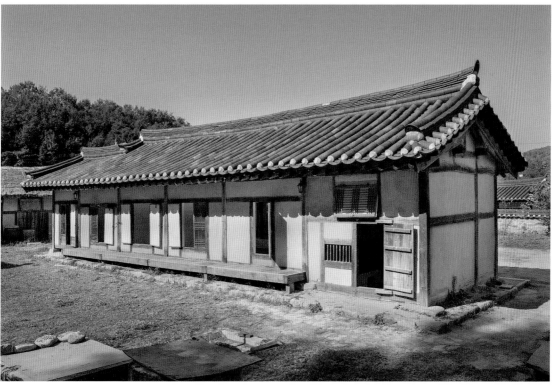

사랑채(위)와 아래채(아래).

괴산 청천리 고가

槐山 靑川里 古家
19세기 후반 | 충청북도 괴산군 청천면 시장로3길 17

이 가옥의 앞에는 시가지가 평지로 형성되어 있고, 뒤에는 높은 산이 배경을 만들어 주고 있다. 가옥이 자리잡고 있는 지형은 평지로서, 앞면에 대문간채를 두고 그 뒤에 사랑채, 안채, 광채, 사당을 차례로 배치했다.

사랑채와 안채는 평면이 똑같이 ㄷ자형인데, 이 두 건물이 담장을 사이에 두고 남향으로 나란히 자리하고 있다. 사랑채와 안채 사이 뒤에는 담을 두르지 않은 사당이 배치되어 있으며, 안채 앞에는 一자형 평면의 광채가 안채를 막고 배치되어 있다.

이 가옥은 19세기 후반에 건립된 것으로 추정하고 있는데, 건립 당시에는 대규모의 살림집으로 여러 채의 집을 지었으나 지금은 규모가 많이 축소되었다. 조선 말기에는 우암尤庵 송시열宋時烈의 후손이 살다가 다른 사람에게 매각한 것으로 전해 오며, 그 후 이 집을 매입한 사람의 후손이 일제강점기 말기인 1944년부터 이곳에 양로원을 운영하면서 현재로 이어지고 있다.

이 집은 전체적으로 볼 때 조선 후기의 사대부집으로 보이나 없어진 가옥과 고친 부분이 많아서 건립 당시의 배치구조나 공간구조를 분명하게 확인하기는 어렵다. 그 중 사랑채는 안채보다 조금 뒤에 지은 것으로 보이는데, 그 부재 크기나 조영기법으로 볼 때 일반 살림집이라기보다는 지방관아로 사용하던 것이 아닌가 생각될 정도로 규모가 웅장하다.

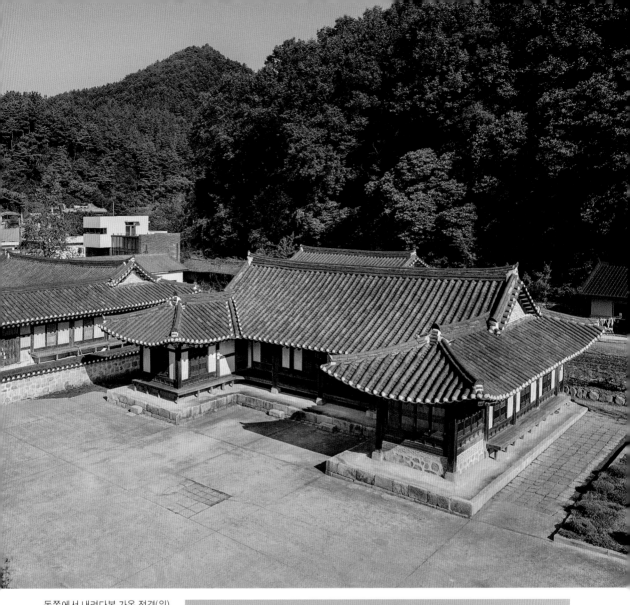

동쪽에서 내려다본 가옥 전경(위),
대문간채(아래).

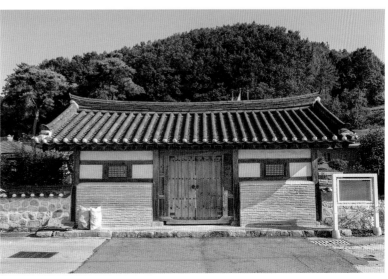

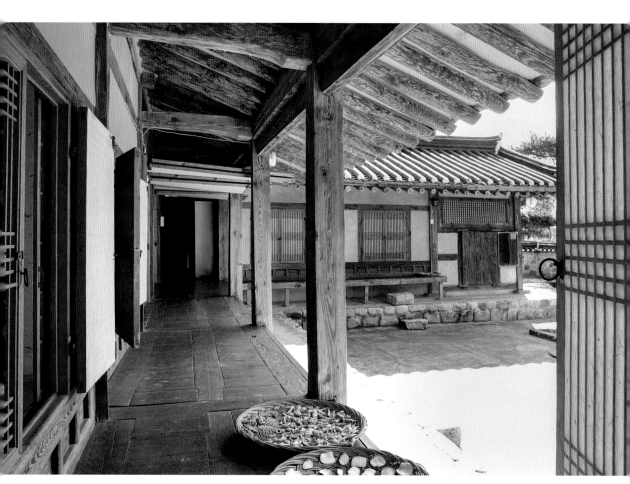

측면에서 본 안채 툇마루와 우익사.

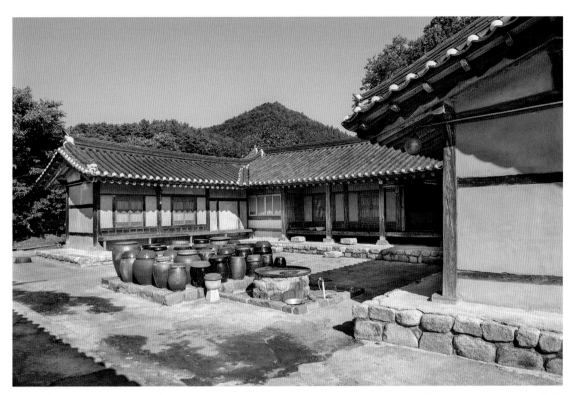

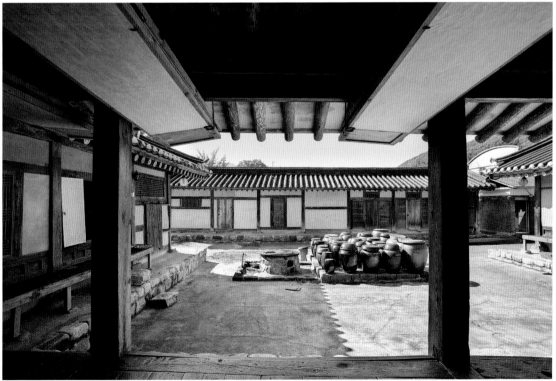

동쪽에서 본 안채(위), 안채 대청에서 내다본 모습(아래).

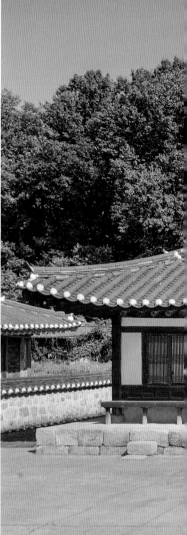

사랑채 상부 가구(위)와 사랑채 내부의 방문(아래).

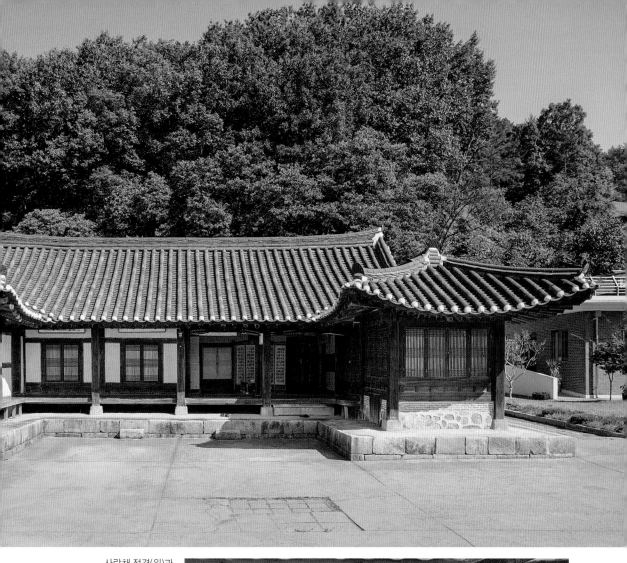

사랑채 전경(위)과
대청(아래).

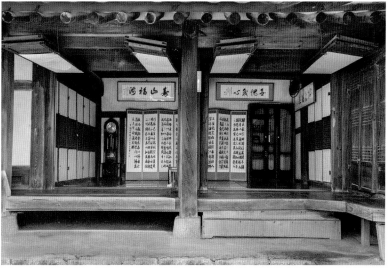

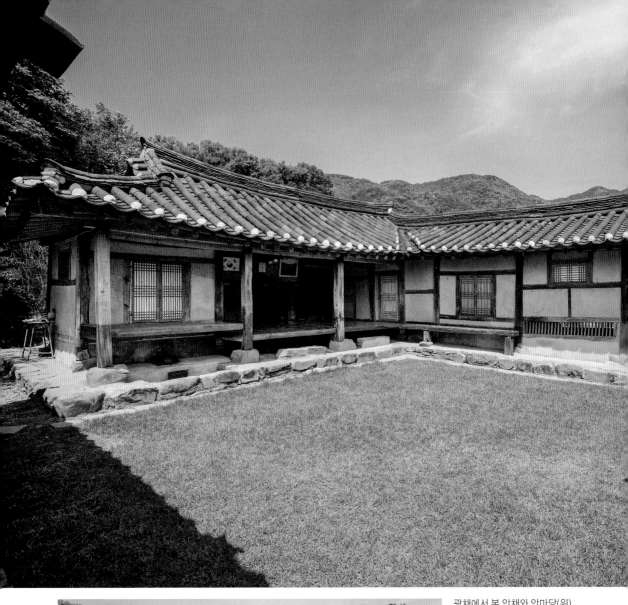

광채에서 본 안채와 안마당(위),
안채와 사랑채를 가르는 담장(아래).

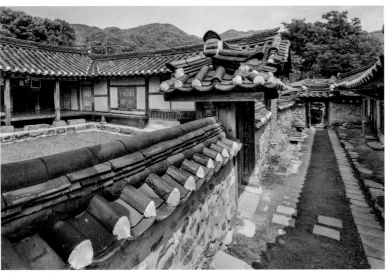

음성 김주태 가옥

陰城 金周泰 家屋
19세기 중엽-20세기 초엽 | 충청북도 음성군 감곡면 영산길 47-19

마을의 뒷면에 위치한 이 가옥은 비교적 급한 구릉지에 자리하고 있다. 마을 앞은 지형이 낮으면서 시야가 트여 있고, 뒷면으로는 높은 산자락이 좌우로 펼쳐지면서 마을을 감싸고 있다.

사랑채에 1901년에 건립했다는 상량문이 있어 사랑채의 건립연대는 정확하게 알 수 있으나, 안채는 건립연대를 알 수 없다. 다만 구조적 기법이나 양식적 특징으로 보아 안채는 사랑채보다 조금 이른 19세기 중엽에 건립되었을 것으로 추정하고 있다.

이 가옥은 전체적으로 볼 때 외부에 개방된 바깥마당과 면해서 사랑채가 남향하여 높게 위치하고, 그 뒤로 내부 담장을 둘러서 T자형의 안채를 배치했다.

안채의 서쪽에는 안마당, 동쪽에는 뒷마당이 위치하고, 뒷면에는 가로로 긴 뒤꼍이 마련되었으며, 안마당 서쪽에는 광채가 담장에 붙어 위치한다. 집안 출입은 사랑채 서쪽 끝에 설치된 중문간을 통해 안마당 앞담에 설치된 일각문으로 통행하고, 뒷마당으로는 부엌을 통해 집안사람만 드나들 수 있게 했다. 따라서 사랑채와 앞담이 이루는 공간은 조그만 사잇마당으로 여유가 있으며, 서쪽은 안마당의 광채가 가로막고 동쪽은 사랑채 끝에서 담장으로 막는 대신 문을 설치했다.

조경으로 사랑채 앞에는 관목과 향나무를 심고, 사잇마당에도 화단을 만들었다. 안마당에는 아무런 조경시설이 없지만, 뒷마당에는 장독대를 두고 뒤꼍에는 과실수를 심었다.

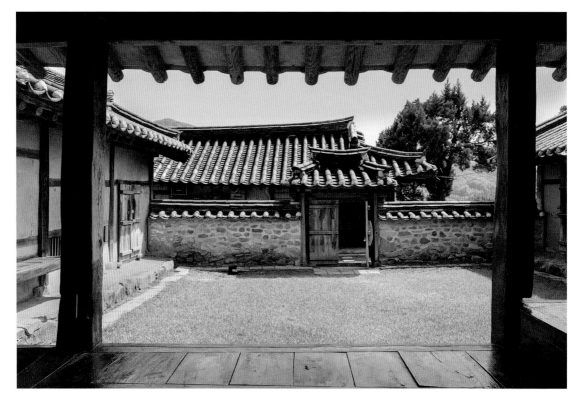

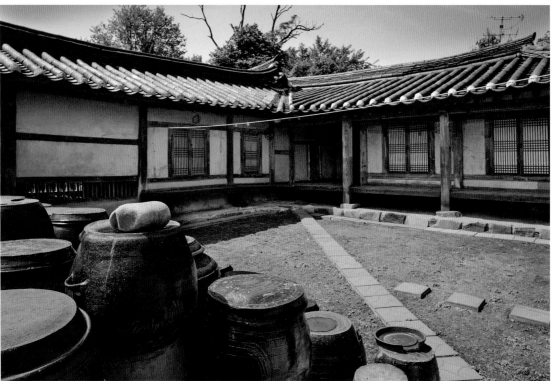

안채 대청에서 내다본 모습(위)과 안채 뒷마당의 창고채(아래).

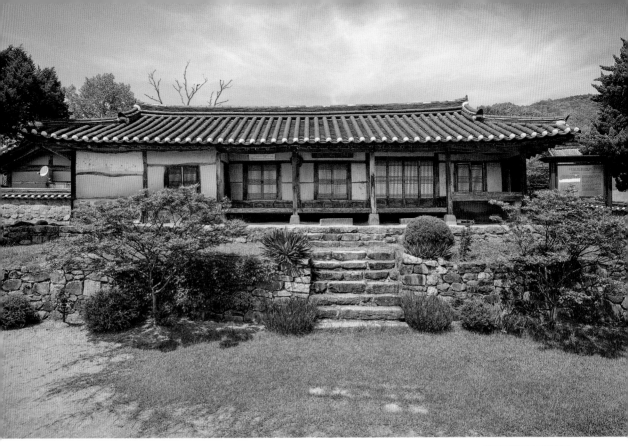

정면(위)과 서쪽(아래)에서 본 사랑채.

단양 조자형 가옥

丹陽 趙子衡 家屋
1770년경 | 충청북도 단양군 가곡면 덕천1길 19

이 가옥이 자리잡고 있는 마을은, 앞면으로 넓은 농경지가 있고, 이 너머에 강이 흐르고 있다. 강을 끼고 산자락이 마을 앞과 좌우를 길게 막아 주고 있으며, 마을 뒷면에는 높은 산자락이 긴 배경을 만들어 주고 있다.

이 가옥은 1770년경 건립했다고 전해 오고 있다. 그러나 사랑채는 20세기 중엽에 지은 초가집으로 대문간과 함께 건립되었는데, 현재는 기와집으로 보수되었다.

안채는 구조기법이나 양식으로 보아 19세기 중엽에 건립되었을 것으로 추정하고 있다. 별도의 대문채나 사당은 없으며, 단지 사랑채와 안채만으로 구성되어 있다.

이 가옥은 마을 뒷산 자락에 인접하여 기대고 남향하고 있는데, 완만한 구릉지에 대지를 조성하여 앞면에 ㄴ자형 평면의 사랑채와 뒷면에 ㄱ자형 평면의 안채를 배치했다.

현재의 가옥은, 여러 번의 보수와 중수를 거치면서 조선시대 말의 형태를 띠고 있다. 대지 조건상 넓은 터를 확보하기 어려움에도 불구하고, 기본적으로 안마당을 중심으로 튼ㅁ자형을 하고 있는 전형적인 충청지방 농가 형태를 간직하고 있다.

사랑채.

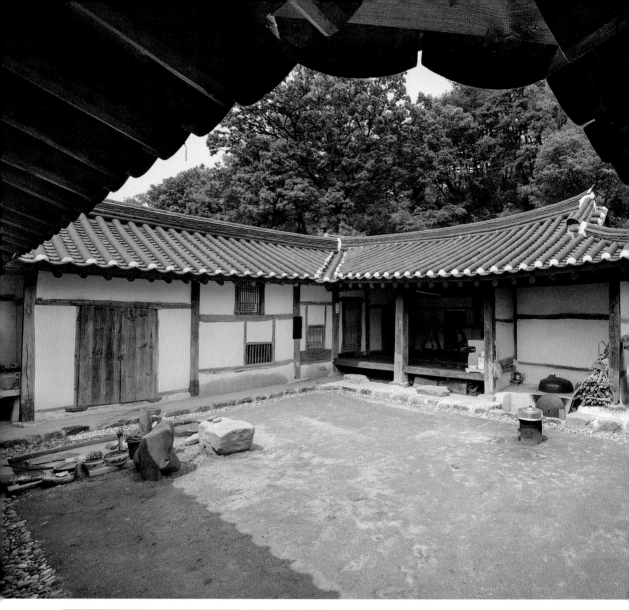

안채와 안마당(위),
북쪽 텃밭에서 본 가옥 뒷면(아래).

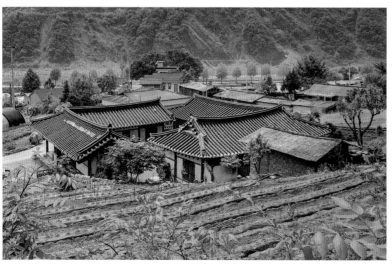

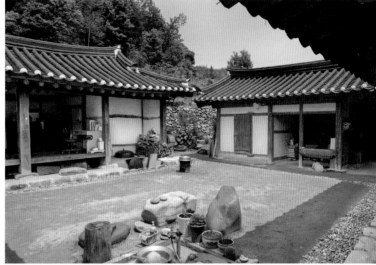
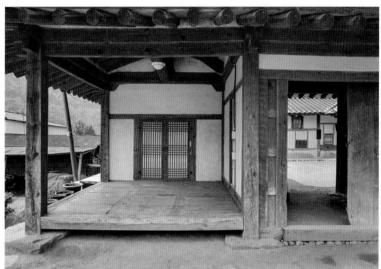

사랑채 끝에서 본 안채와 대문간, 외양간, 광(위).
사랑채 대청과 대문(아래).

논산 명재 고택

論山 明齋 古宅
17세기 말경 | 충청남도 논산시 노성면 노성산성길 50

조선 숙종 때의 성리학자 명재明齋 윤증尹拯 선생의 고택으로, 그의 말년인 17세기 말경에 건립되었다.

이 가옥이 있는 마을 남쪽으로 개자들이 펼쳐지고, 들 가운데로 노성천이 흘러 지나간다. 마을 북쪽으로는 완만한 구릉이 솟아 이산尼山이 되고, 이산 자락이 마을의 뒷면을 형성하고 있다. 이 이산 구릉은 남으로 흘러 마을의 경계면을 형성하면서 서쪽에 노성향교魯城鄕校가, 동쪽에 이 가옥이 배치되어 있다. 가옥의 동편으로 작은 구릉을 넘어가면 공자의 영정을 봉안하고 있는 궐리사闕里祠가 자리잡고 있으며, 가옥 주변에는 정려각旌閭閣을 비롯한 조선시대 문화유적이 산재해 있다.

이 가옥은 사랑채, 안채, 문간채, 사당, 광으로 구성되어 있다. 가옥의 정면에는 연못이 있는데, 연못 가운데에 섬을 만들어 신선사상을 표현하고 있다. 완만한 구릉지 앞면에는 사랑채를 두고, 그 뒷면 동쪽에 사당을, 서쪽에 안채를 배치했다.

사랑채와 안채는 중심축선에 두지 않고, 사랑채는 중심축에서 동쪽으로 치우치게 배치했다. 사랑채 서쪽에 안채 앞을 가로막으며 문간채가 배치되어 있는데, 사랑채 주변에는 담을 두지 않아 가옥 전체가 개방된 분위기를 주고 있다.

이 가옥의 특징은, 충청지방의 양반가에서 흔히 볼 수 있는 튼 ㅁ자형이긴 하나, 별당을 생략한 대신 사랑채 공간을 조금 크게 하여 별당 기능을 수용했고, 방향에 따라 각 공간의 위계성을 고려하여 건물을 배치했다는 점이다.

연못 쪽에서 본 고택 전경.

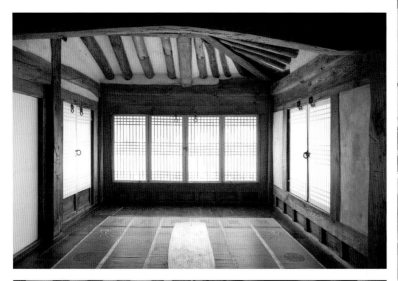

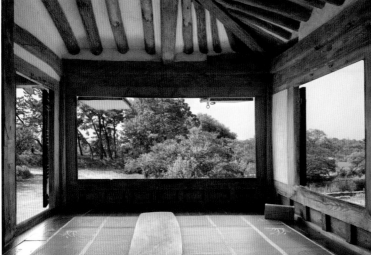

사랑채 누마루 내부(위)와 누마루에서 내다본 풍경(아래).
동쪽(p.103 위)과 정면(p.103 아래)에서 본 사랑채.

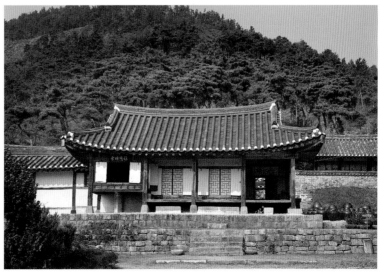

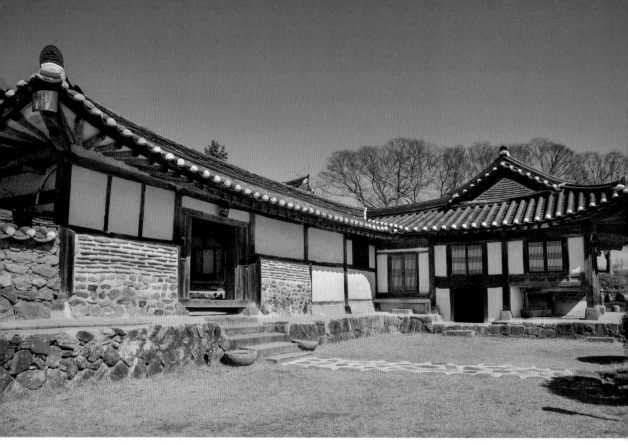

문간채와 사랑채 서쪽 면(위).
사랑채에서 본 동쪽 협문(아래 왼쪽)과 측면에서 본 사랑채 툇마루(아래 오른쪽).

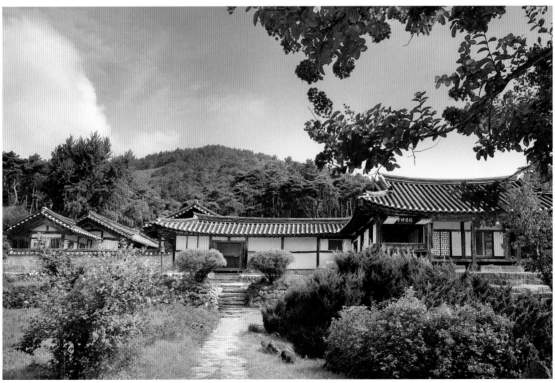

사랑채 대청에서 내다본 모습(위)과 남쪽에서 바라본 고택 전경(아래).

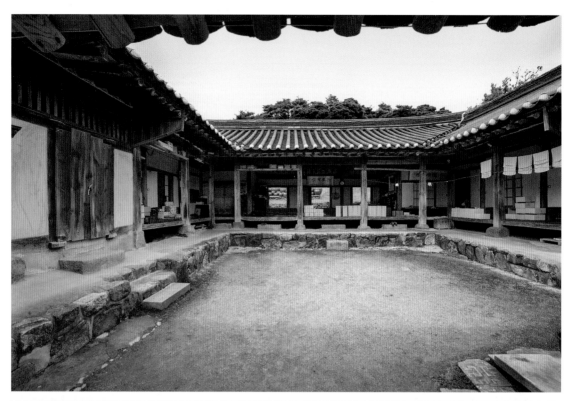

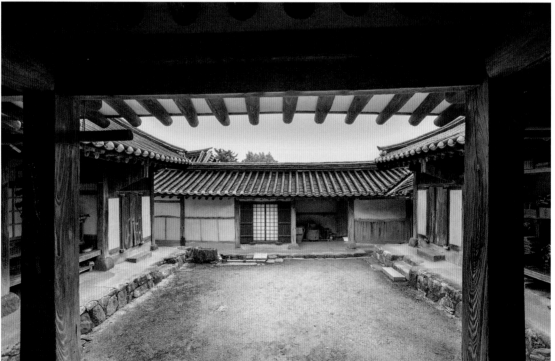

문간채에서 본 안채(위), 안채 대청에서 내다본 문간채(아래).

고택 동쪽 풍경.

부여 민칠식 가옥

扶餘 閔七植 家屋
조선 말기 | 충청남도 부여군 부여읍 왕중길 179

이 가옥은 건립연대가 확실하지는 않으나 조선 말기에 건립된
것으로 추정되며, 1829년(순조 29) 크게 보수한 묵서명이 발
견된 바 있다. 전해 오는 말로는 원래 용인이씨龍仁李氏의 소유
였으나 민씨에게 소유를 넘겨 주었다고 한다. 지금은 부여군
의 소유로 되어 있다.

가옥 뒤로 급한 구릉이 있고, 앞면은 마을과 들이 형성되어 있
다. 마을 앞으로 왕포천이 서에서 동으로 감돌아 백마강白馬江
으로 흘러 들어간다. 현재 이 가옥에는 안채와 사랑채, 그리고
행랑채가 자리잡고 있는데, 행랑채에 솟을대문이 있고, 대문
을 들어서면 가로로 긴 행랑마당 중간에 단이 하나 있다. 이 단
뒤쪽에 사랑채와 안채 등이 배치되어 있으며, 행랑채와 붙어
서 연결된 담장은 안채의 뒤쪽으로 연결되어 안채를 감싸면서
둘러져 있다. 사랑채와 안채가 담으로 구획되어 있는 것이다.

이 가옥은 전체적으로 �口자형 평면으로, 사랑채와 광채가 날
개처럼 길게 빠져나와 있는 날개집에 해당한다. 이런 날개집
은 영남지방에서는 흔히 볼 수 있는 평면이지만, 호서지방에
서는 그리 흔한 형태는 아니다. 그러나 단면구조는 호서지방
의 전형을 따르고 있으며, 호서지방에 있는 영남식 날개집이
라는 것이 큰 특징이다.

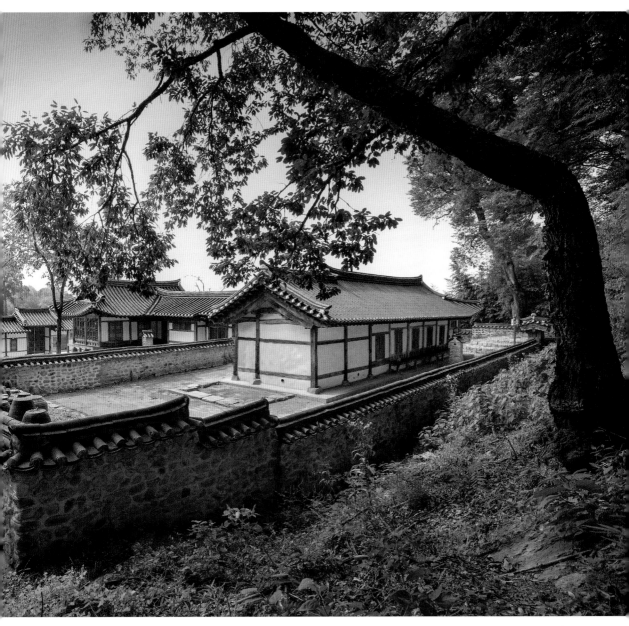

북동쪽에서 본 가옥 전경 .

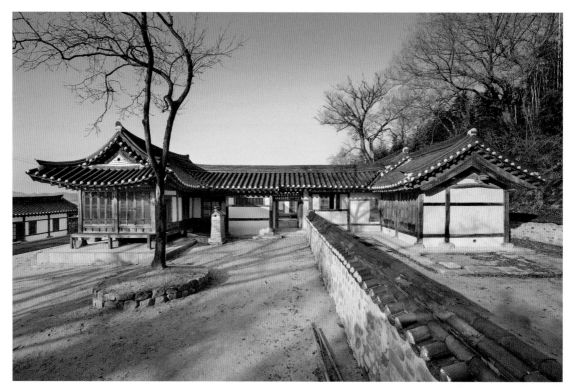

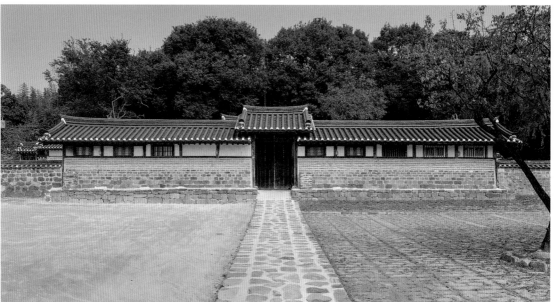

동쪽에서 본 사랑채와 안채의 옆면(위), 행랑채(아래).

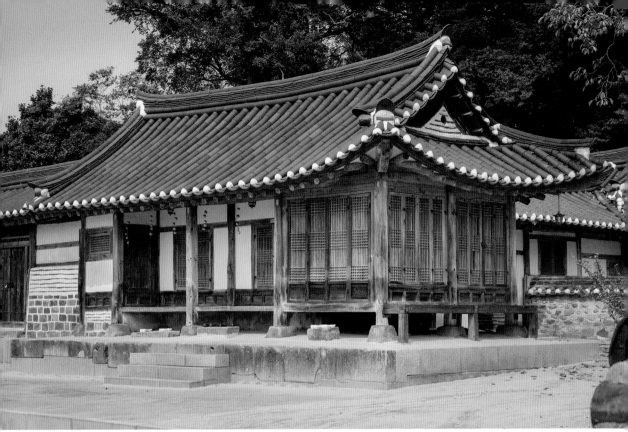

 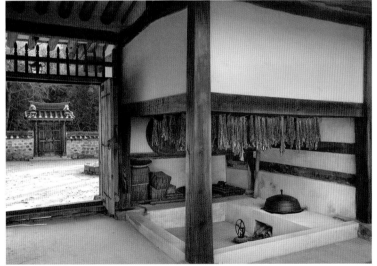

사랑채(위), 사랑채 뒷간(아래 왼쪽)과 사랑채 뒤쪽에서 안채로 통하는 문(아래 오른쪽).

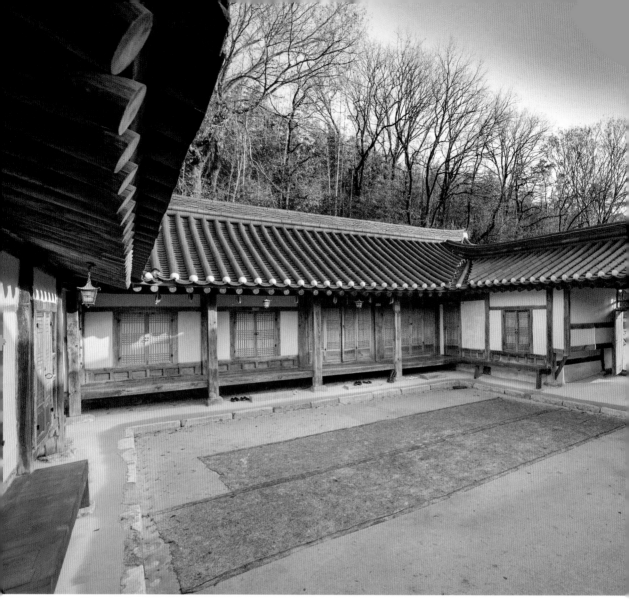

안채와 안마당(위),
안채 서쪽 문간에서 본 모습(아래).

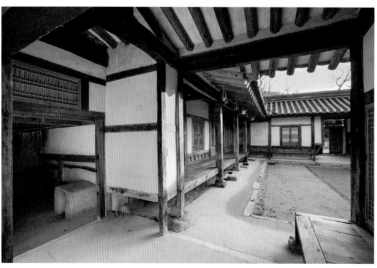

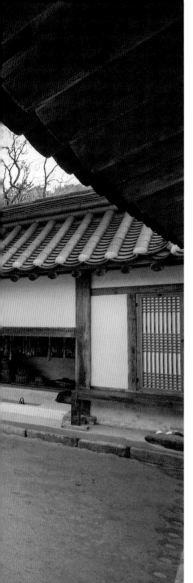
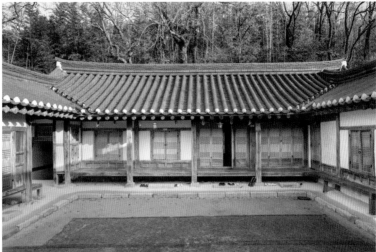
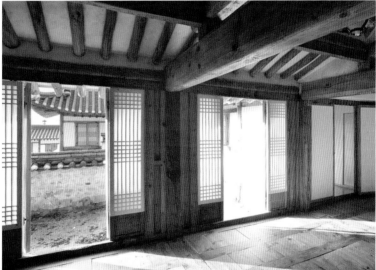

안채 정면(위)과 안채 마루방 내부에서 내다본 모습(아래).

윤보선 전 대통령 생가

尹潽善 前 大統領 生家
1903-1907년 | 충청남도 아산시 둔포면 해위길52번길 29

이 가옥은 윤보선尹潽善 전 대통령의 부친 윤치소尹致昭가 1903
년에서 1907년에 걸쳐 지은 것으로, 자신이 분가하면서 이곳
에 집터를 정했다. 이 마을의 해평윤씨海平尹氏 출신이 대한제국
말기에 중앙의 고위 관직을 지내면서 가세가 점차 확대되어 이
지방 토호세력으로 자리를 잡게 되자, 그 후손들이 분가하면
서 새롭게 가옥을 건립하게 된 것이다.

그동안 이 마을에 해평윤씨 종가를 비롯하여 친인척들의 가옥
이 나란히 자리잡고 있었지만, 이 가옥이 지어지기 전까지는
해평윤씨 집성촌으로서의 성격이 확고히 정립되지 못하고 있
었다. 그러나 윤보선 전 대통령 생가가 종가 맞은편에 건립되
면서 마을 중심부의 넓은 대지를 차지하게 되자, 마치 이 마을
이 해평윤씨의 집성촌처럼 변모되었다.

현재 이 가옥은 안채와 사랑채, 문간채, 행랑채를 비롯하여 부
속채가 巴자형으로 배치되어 있다. 앞면의 문간채를 들어서면
행랑마당이 있고, 그 뒷면에 행랑채가 문간채와 같은 방향으
로 자리잡고 있다. 행랑마당의 동쪽으로 사랑채가 있고, 그 주
위로는 담을 둘러 놓았다. 사랑채 중간에 달린 중문을 들어서
면 ㄱ자형 평면의 안채가 안마당을 감싸듯 자리잡고 있으며,
사랑채는 안채에서 떨어진 곳에 위치하여 마치 별당과 같은 형
식으로 되었는데, 이는 사랑채를 지역문화의 중심공간으로 이
용하려는 의도가 반영된 것 같다.

한편, 이 가옥은 살림집이면서 붉은 벽돌이 많이 사용되었는
데, 이는 서구의 근대적인 건축 기술이 우리나라에 들어오면
서 끼친 영향이다.

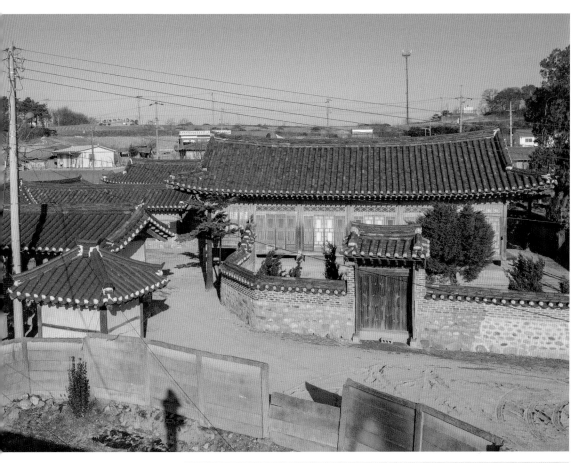

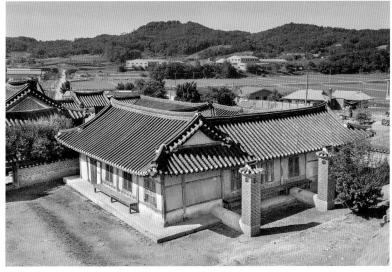

가옥 전경(위), 뒤에서 본 안채 뒷면(아래).

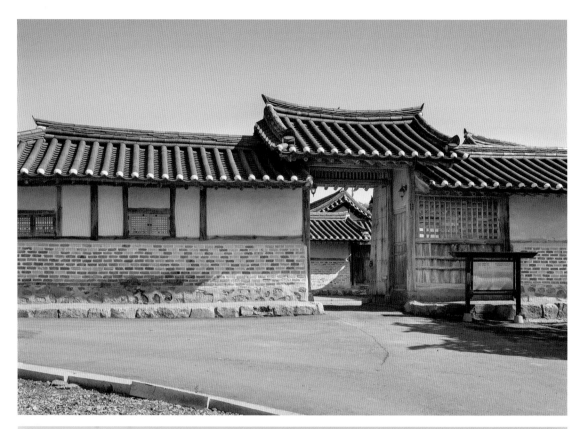

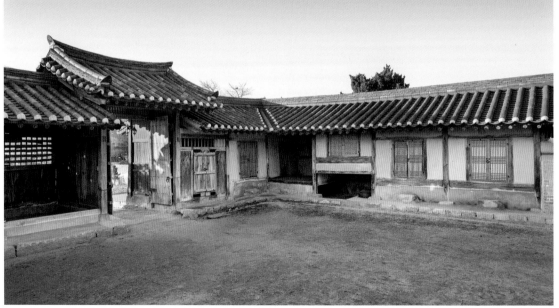

문간채(위), 행랑마당에서 본 문간채(아래).

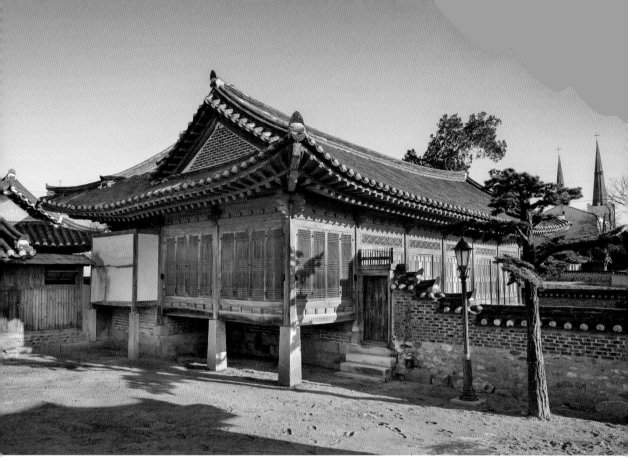

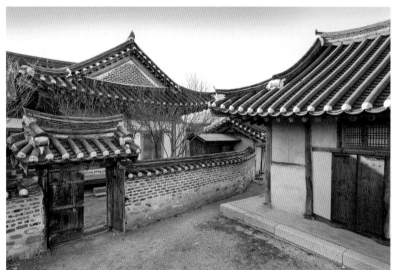

대문에서 본 사랑채(위), 사랑채 후문(아래).

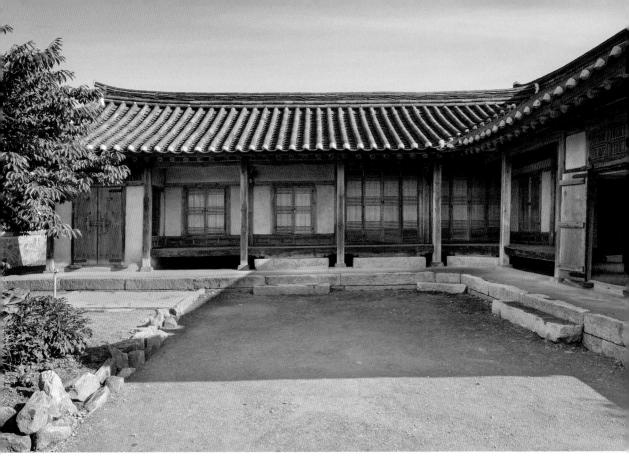

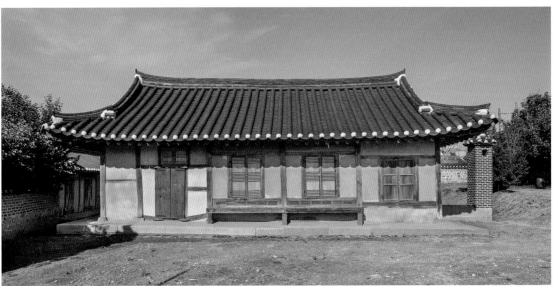

중문에서 본 안채(위), 안채 동쪽 뒷면(아래).

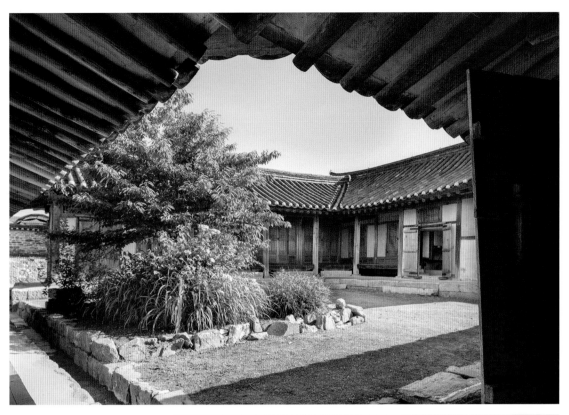

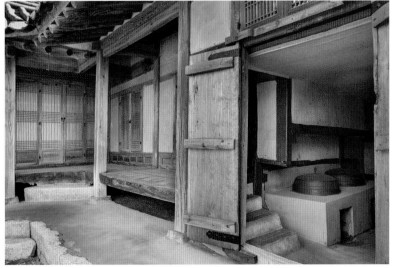

중문에서 본 안마당(위), 안채 동쪽 부엌(아래).

아산 건재 고택

牙山 健齋 古宅
19세기 후반 | 충청남도 아산시 송악면 외암민속길 19-6

이 고택은 마을 앞면부 중심에 서남향으로 자리잡고 있으며, 건재健齋 이건창李健昌이 조선 후기에 영암군수를 지낸 바 있어 흔히 '영암댁'이라 불린다.

19세기 후반에 건립된 것으로 보이는 이 가옥은 거의 평지에 가까운 대지에 행랑채를 두고 있으며, 그 뒷면에 사랑채와 안채, 그리고 부속채가 배치되어 있다. 넓은 대지를 점유하고 있는 이 가옥의 외부공간은 사랑채와 행랑채 사이의 정원, 사랑채와 안채 사이에 만들어진 안마당, 안채 뒷면의 뒤뜰 등 크게 세 부분으로 구분된다. 사랑채는 정원 뒤에 배치했으며, 사랑마당은 정원으로 꾸몄다.

이 고택은 대문 밖의 넓은 행랑마당이나 사랑채 앞면, 사랑마당과 정원, 그리고 안채 후원과 동쪽 옆 마당 등이 다른 가옥에 비해 큰데, 이는 충청지방 양반가의 특징이다. 특히 사랑채 옆의 정원은 다른 가옥에서 볼 수 없는 독특한 면을 지니고 있다. 전통적인 한국식 정원양식을 약간 벗어나 있지만 전체적인 특징은 넓은 외부공간을 그대로 두지 않고 침엽수와 활엽수를 대담하게 함께 심어 자연스러운 수목을 구성하였다. 내외담 밑으로 만들어진 수구水口를 따라 흘러 들어온 물은 완만한 곡선을 이루면서 한 자 높이의 작은 폭포를 만들면서 연못으로 떨어지며, 잠시 뒤에 물은 남쪽의 담을 통해 밖으로 흘러 나간다. 이러한 정원의 꾸밈새를 통해 집주인의 자연주의 사상을 엿볼 수 있다.

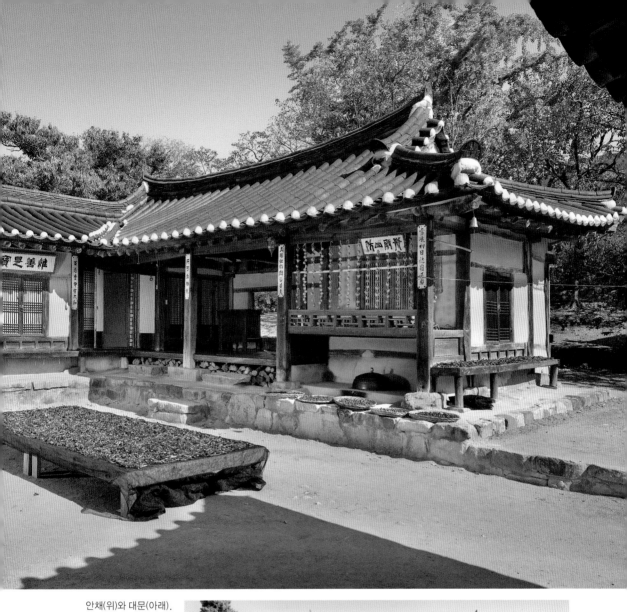

안채(위)와 대문(아래).

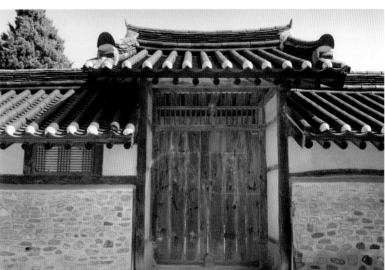

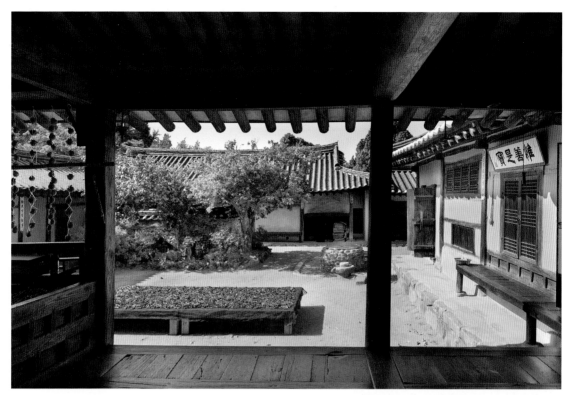

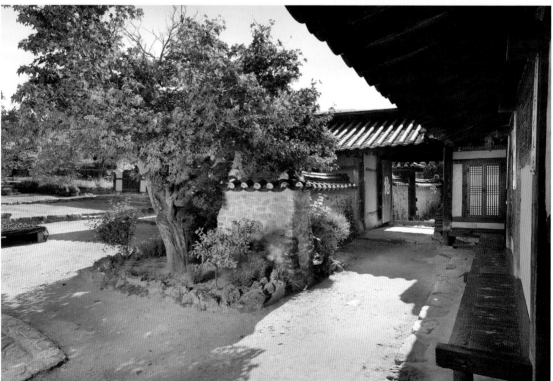

안채 대청에서 내다본 모습(위), 중문간채와 내외담(아래), 안채 대청 내부(p.123).

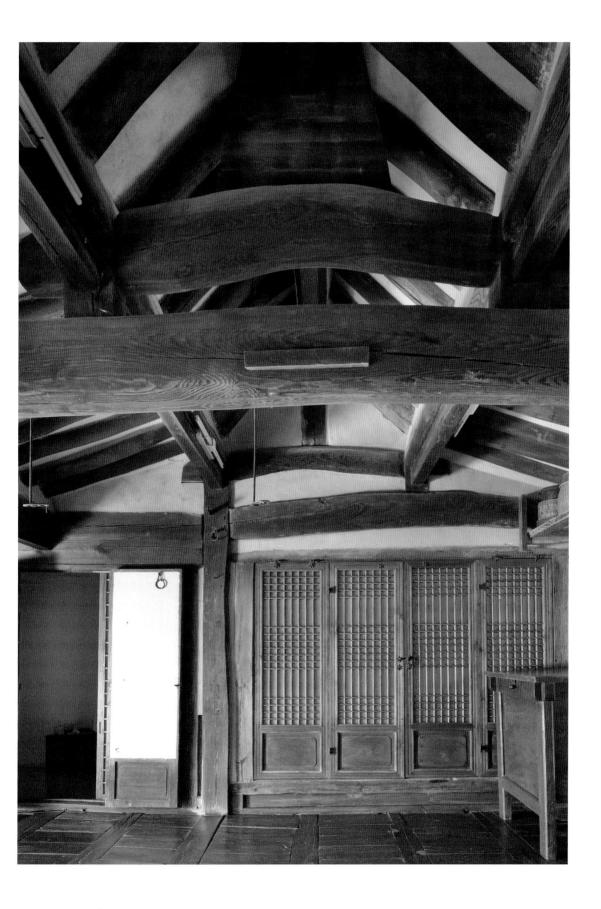

중문.

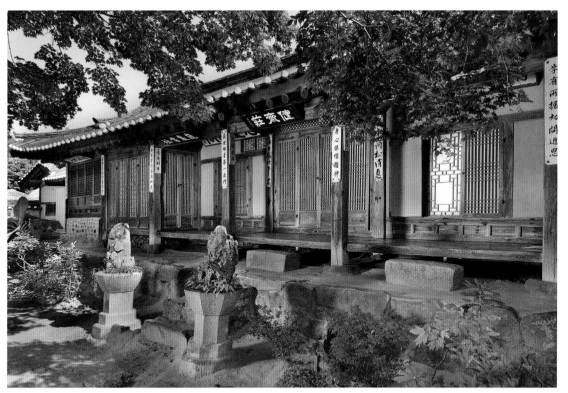

사랑채(위), 안방 내부(아래 왼쪽), 측면에서 본 사랑채 앞퇴(아래 오른쪽).

사랑채의 작은사랑방 문(위)과 큰사랑방 문(아래).

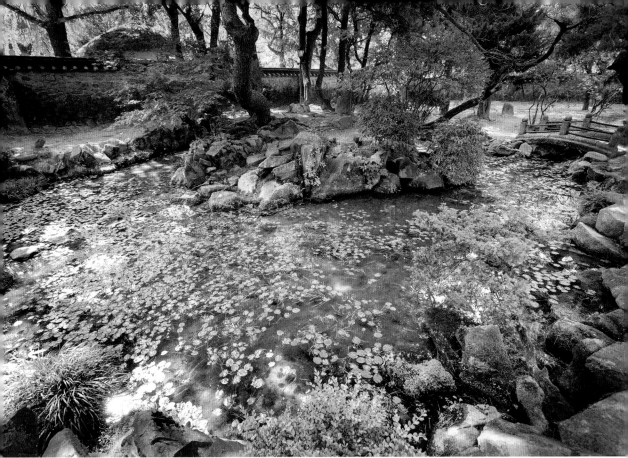

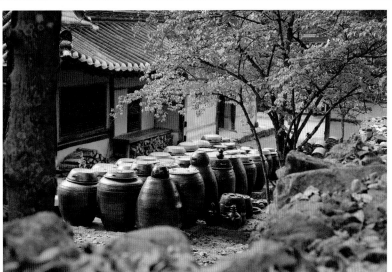

사랑마당 정원의 연못(위)과 안채 뒤 장독대(아래).

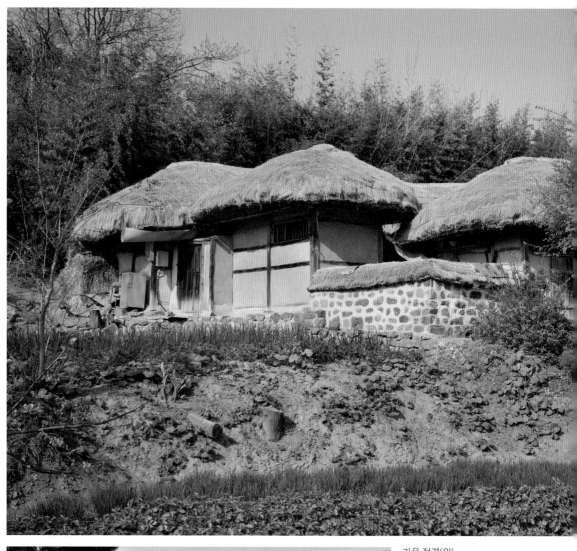

가옥 전경(위),
아래채와 사랑채 사이의 중문(아래).

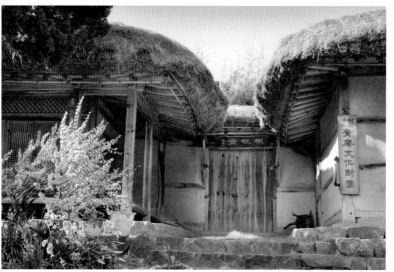

서천 이하복 가옥

舒川 李夏馥 家屋

조선 말기 | 충청남도 서천군 기산면 신막로57번길 32-3

이 가옥이 위치한 마을은 북쪽에서 높은 산이 막아 주고, 앞면으로는 들이 형성되어 앞이 트인 형국이다. 풍수적으로 보면 멀리 장군봉에서 이어진 진산이 동편으로 감돌아 우백호를 만들고, 옥녀봉 줄기가 서편으로 감돌아 좌청룡을 만들어 준다. 이 가옥은 전형적인 농가로, 조선 말에 중추원 의관議官을 지낸 이병식李炳植이 안채 세 칸을 건립한 후 그 아들이 사랑채와 아래채, 위채를 증축하면서 전체적인 모습이 형성되었다. 이하복李夏馥은 호가 청암靑庵으로, 일제강점기 광주학생운동 때 동맹휴학을 주도하는 등 항일운동을 하였으며, 후에 보성전문학교 교사로 재직하다가 창씨개명과 징용에 반대하여 사직하고 고향 서천으로 돌아와 농촌계몽운동을 하면서 이 가옥에서 살았다.

풍수적으로 좋은 양택에 자리잡은 이 가옥은 전통적인 초가집 분위기를 그대로 간직하고 있는 부농가로서, 안채와 아래채, 사랑채, 광채, 헛간채로 구성되어 있으며, 안마당을 중심으로 ㅁ자형 배치를 보여 주고 있다. 배치형태로 보아 아래채가 사랑채 같고, 사랑채는 별채가 아닌가 생각된다. 광채와 헛간채는 뒷마당에 배치돼 있는데, 아래채와 사랑채 사이에 설치한 대문을 통해 뒷마당과 헛간채로 들어가게 하였다.

현재 청암 이하복 선생의 교육철학과 그 뜻을 기리기 위해 설립된 청암문화재단의 소유로, 재단에서 가옥을 관리하고 있다.

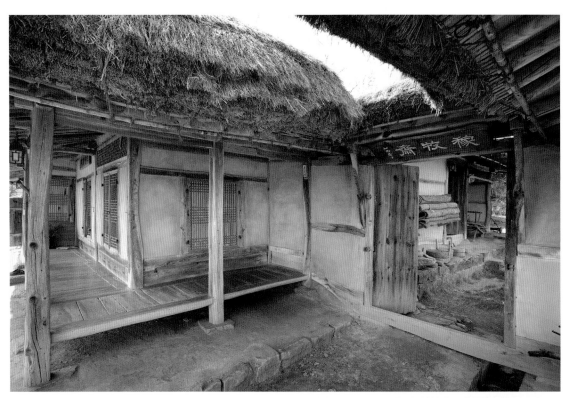

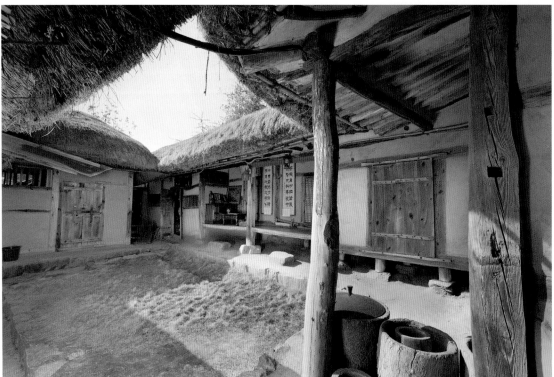

아래채와 중문(위), 아래채 쪽에서 본 안채와 안마당(아래).

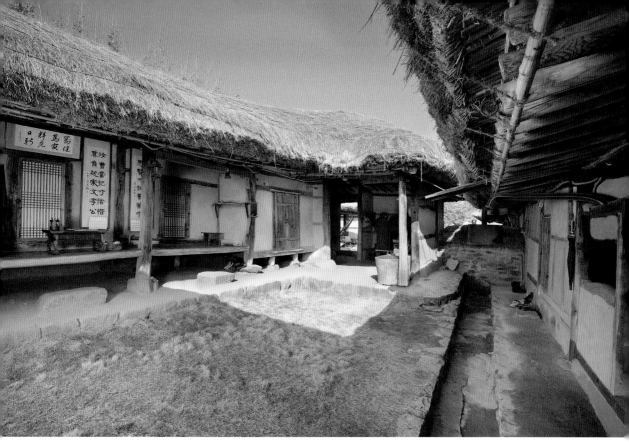

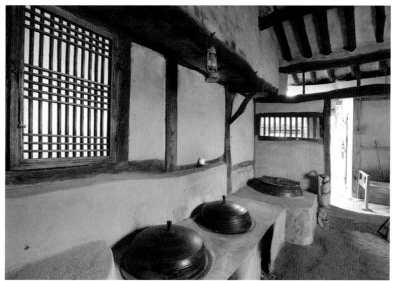

광채 쪽에서 본 안채와 안마당(위), 안채 부엌 내부(아래).

홍성 조응식 가옥

洪城 趙應植 家屋
조선 말기 | 충청남도 홍성군 장곡면 홍남동로 989-22

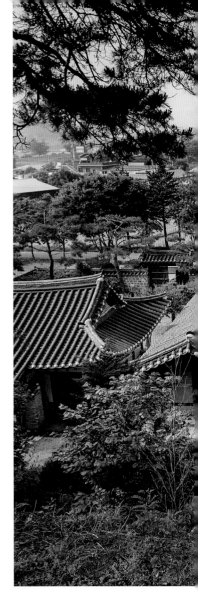

마을의 서편으로 높은 산이 남북으로 길게 이어지고, 동편으로 조금 떨어져 반계천磻溪川이 북에서 남으로 흐르면서 크고 작은 들이 형성되어 있다. 낮은 구릉을 배경으로 서쪽으로 약간 치우친 곳에 이 가옥이 남향해 있는데, 가옥 주변에 비교적 넓은 경작지가 형성되어 있고 대지도 꽤 여유가 있다.

정확한 건립연도는 밝혀지지 않고 있으나, 조선 말기 대규모 농지 소유계층이 나타나면서 대형 농가주택이 건립되던 시기에 지어진 것으로 보인다. 현재 사랑채와 안채를 비롯하여 별당(안사랑채), 문간채, 광채 등 크고 작은 십여 동의 건물이 남아 있다. 정면의 문간채를 들어서면 가로로 긴 사랑마당이 있고, 사랑마당 동쪽과 서쪽에 안채로 통하는 중문이 있다. 여러 건물 중 ㄱ자형 안채를 제외하고 나머지는 모두 一자형 평면이다. 즉 문간채와 사랑채, 안채를 중심축선에 배치하고, 동쪽에 별당과 창고를 두고, 서쪽에 외양간과 헛간채를 배치하였다.

이 가옥의 외부공간 구성을 보면 크게 세 개의 공간으로 나뉘어 있는데, 사랑마당을 중심으로 하는 사랑채공간, 안마당을 중심으로 하는 안채공간, 안사랑마당을 중심으로 하는 안사랑채공간이다. 배치의 기본적인 구성은 충청지방의 여유 있는 튼ㅁ자형 구조를 보여 주고 있으나, 다른 가옥에 비해 부속건물이 특히 많이 지어진 것을 볼 수 있다. 더욱이 가옥 앞에는 연못을 만들어 자연경관을 직접 느낄 수 있도록 하였는데, 이는 충청지방 양반가에서 흔히 볼 수 있다.

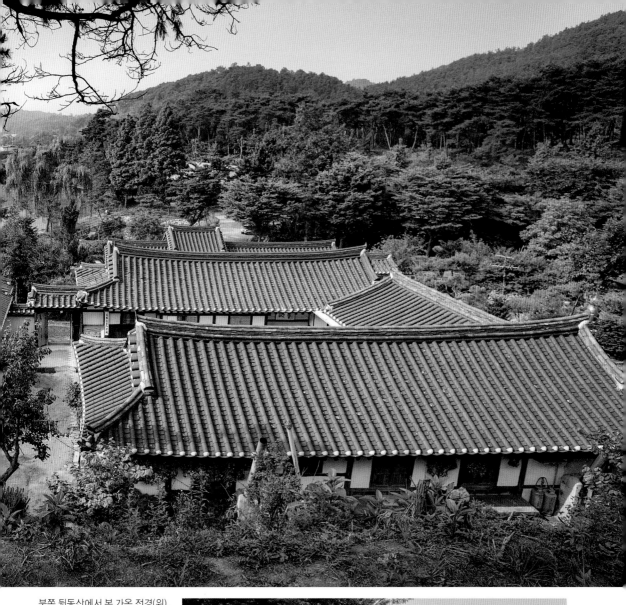

북쪽 뒷동산에서 본 가옥 전경(위),
문간채(아래).

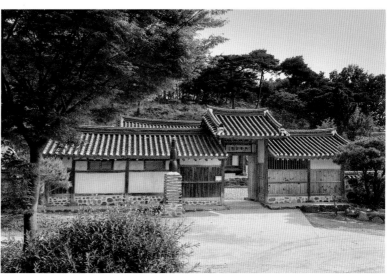

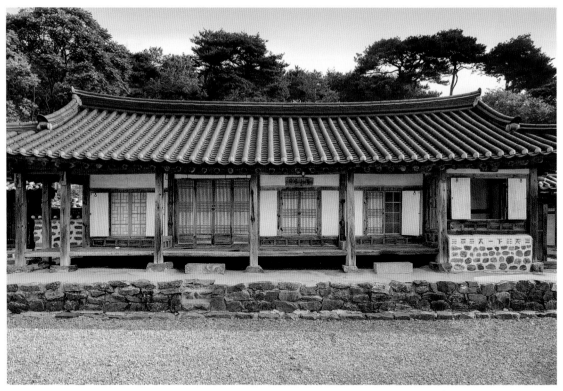

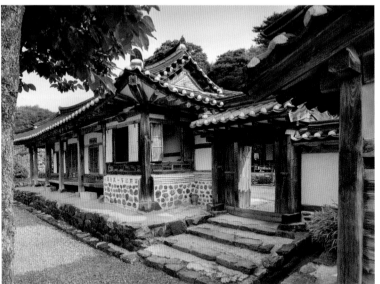

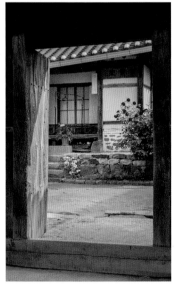

사랑채(위), 사랑채에서 안채로 통하는 중문(아래 왼쪽), 중문에서 본 안채(아래 오른쪽).

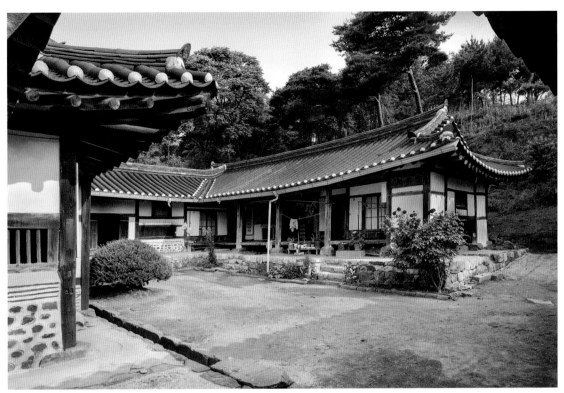

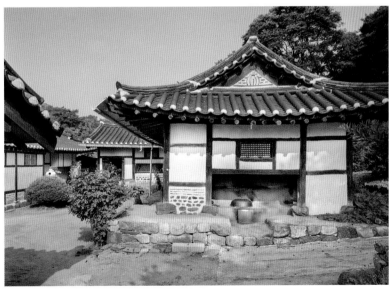

광채에서 본 안채(위), 안채의 함실아궁이(아래).

서산 김기현 가옥

瑞山 金基顯 家屋
19세기 중엽 | 충청남도 서산시 음암면 사암길 45

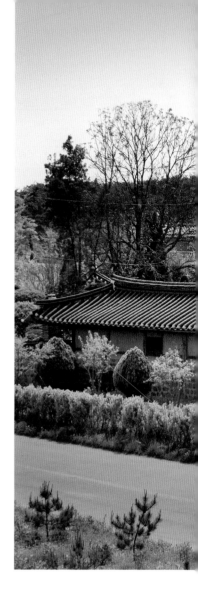

이 가옥이 위치한 마을은 낮은 구릉에 동남으로 자리잡고 있는데, 주변 환경을 보면, 서편으로 소심산蘇深山이 솟아 그 자락이 남북으로 뻗으면서 서산시내와 음암면의 경계를 이룬다. 동쪽으로는 농경지와 낮은 구릉이 펼쳐져 있다. 동쪽의 낮은 구릉 너머로 넓은 들이 펼쳐져 있고, 들 가운데로 대교천이 북으로 흘러 성안 저수지로 합수된다.

이 가옥은 19세기 중반에 건립된 것으로 추정되며, 인접해 있는 정순왕후貞純王后(영조의 계비) 생가의 작은집이다. 배치형태는 巳자형 평면에 一자형 사랑채를 붙인 ㅁ자형 집이다. 대문은 안채 동남쪽 모서리에 한 칸 크기의 일각 대문으로 만들었는데, 이 대문을 들어서면 사랑마당으로 진입하게 된다. 사랑마당 동쪽에 행랑채, 서쪽에 ㄱ자형 평면의 사랑채를 배치했다. 사랑채 북쪽에 중문간채, 안채 북쪽에 초당草堂이 동서로 나란히 배치되어 있는데, 중문간채와 안채 사이에는 협문을 두어 내외를 구분하게 되어 있다.

주변 담은 이러한 부속채 외벽에 맞추어 둘렀기 때문에 건물 크기에 비해 대지는 그리 넓지 않다. 이로 인해 전체적으로 가옥구조는 짜임새 있는 모습을 보여 주고 있다. 충남 지방의 양반가는 튼ㅁ자형 구조가 많은데, 이 가옥은 영남지방의 양반가에서 많이 보이는 ㅁ자형집을 닮았으며, 또한 대문을 행랑채에 두지 않고 모서리 부분에 별도로 만들어 세운 것도 특이한 점이다.

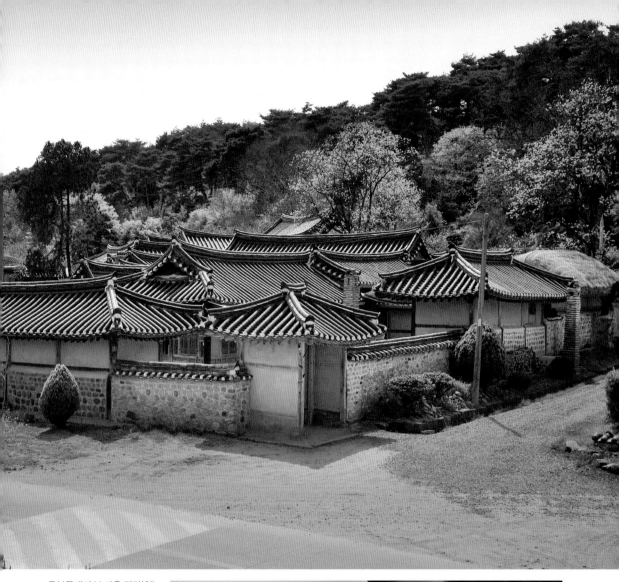

동북쪽에서 본 가옥 전경(위),
행랑채 한쪽 끝에서 본 사랑채(아래).

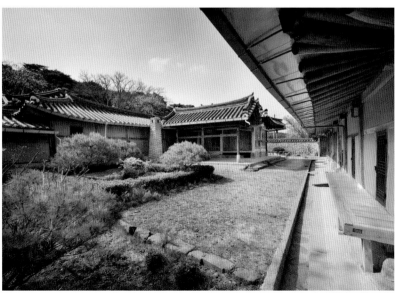

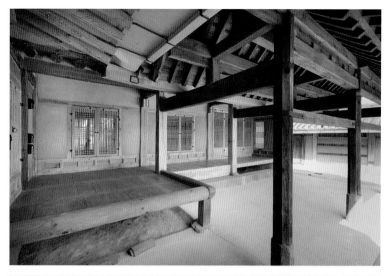

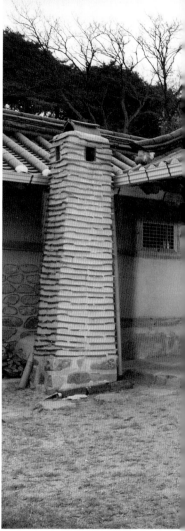

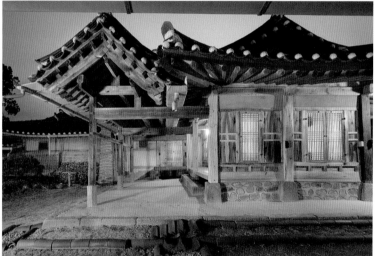

사랑채 마루와 차양(위), 사랑채 측면(아래).

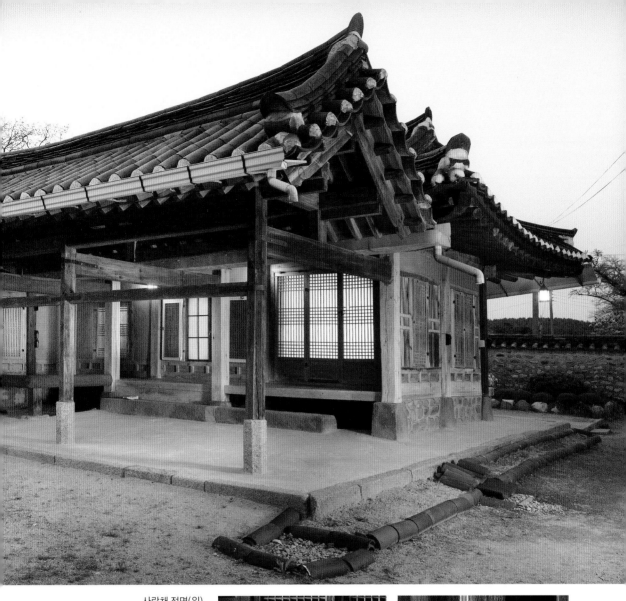

사랑채 전면(위),
사랑채 측면 구조(아래 왼쪽)와
주춧돌(아래 오른쪽).

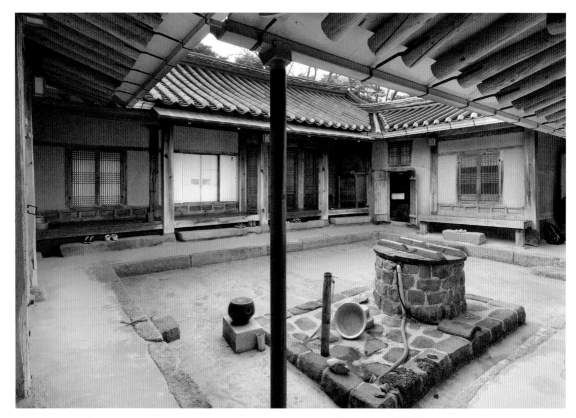

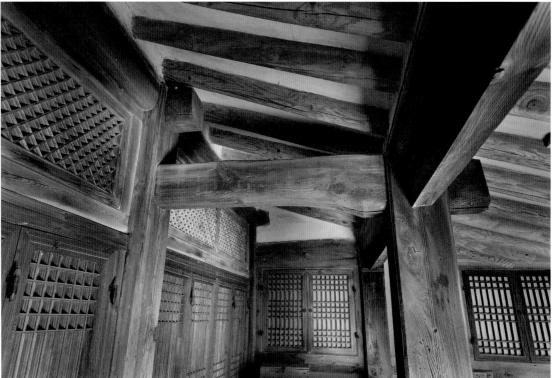

안채(위)와 안채 상부가구(아래).

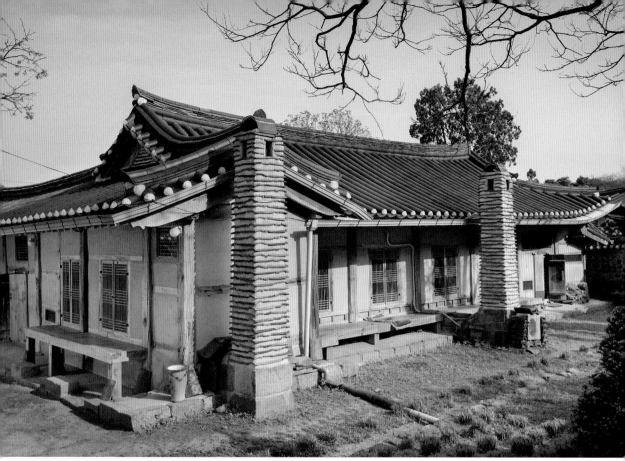

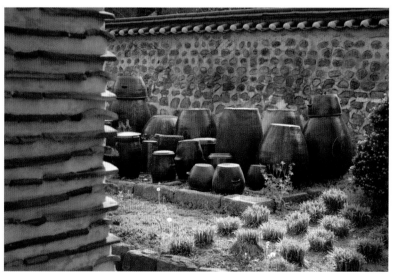

안채 뒷면(위)과 안채 뒤란의 장독대(아래).

영남嶺南 지역

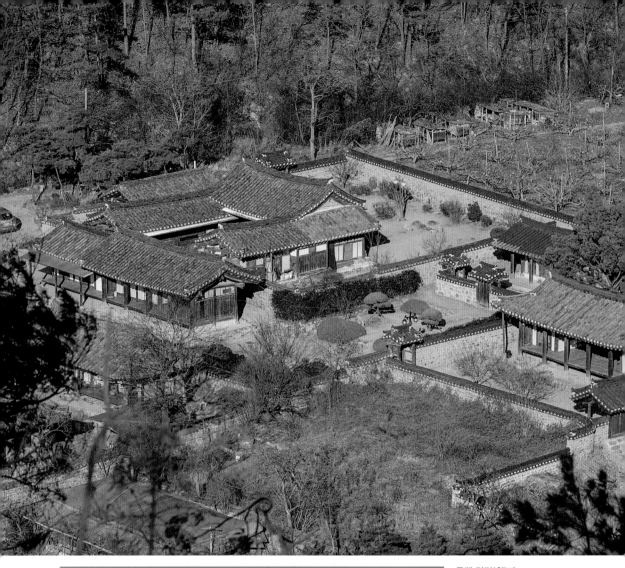

종택 전경(위)과
대묘(아래).

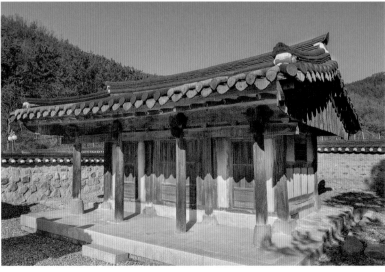

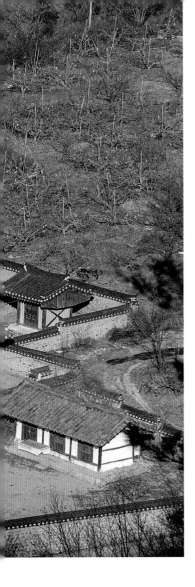

대구 둔산동 경주최씨 종택

大邱 屯山洞 慶州崔氏 宗宅
1630년 | 대구광역시 동구 둔산길 541

이 종택은 마을 제일 뒤편 전망이 좋은 높은 곳에 남향으로 자리잡고 있다. 1630년(인조 8)에 건립한 후 1694년(숙종 20)에 안채를 중건하면서 대묘大廟를 짓고, 1742년(영조 18)에 보본당報本堂을 새로 지었다. 이후 몇 차례에 걸쳐 각 건물의 중건과 보수가 있었고, 2005년에는 경주최씨 문중 유물전시관인 숭모각崇慕閣이 건립되었다.

一자형 대문채를 들어서면 一자형인 사랑채와 冂자형인 안채가 앞뒤로 놓여 튼口자형을 이루고 있다. 안채의 좌우로는 내외담을 쌓아 뒷마당과 함께 여성 전용공간이 되게 하고, 뒷마당에서 서쪽 개울로 출입할 수 있도록 협문을 두었다. 안채 왼쪽에는 一자형 고방채가 안채 부엌 가까이에 놓여 있다. 몸채 오른쪽 뒤편에는 사당인 대묘가 일곽을 이루며 앉아 있고, 그 오른쪽으로는 제청인 보본당과 별묘가 앞뒤로 각기 별도로 일곽을 형성하고 있다.

이 종택은 몸채, 고방채, 대문채, 제청, 두 개의 사당 등 여러 용도의 건물들이 유교사상에 입각하여 각각의 고유 공간을 이루며 배치되어 있을 뿐 아니라, 안채의 고식 치목과 격조 높은 장식수법, 사랑채의 음양오행의 원리를 원용한 조영수법이 돋보이는 집이다.

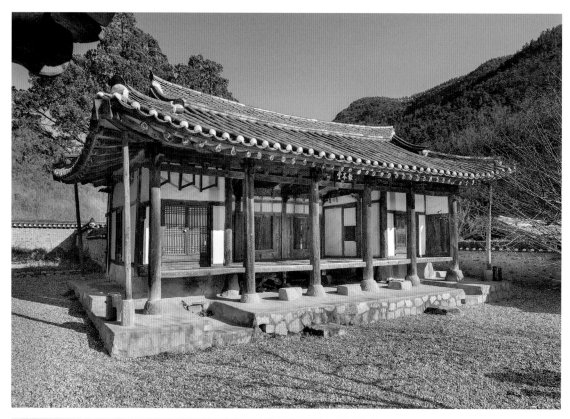

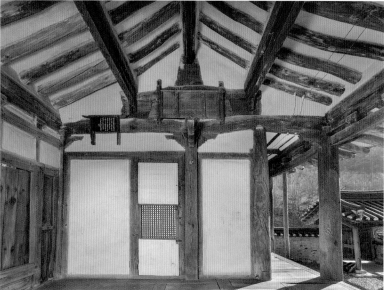

보본당(위)과 보본당 내부 상부가구(아래).

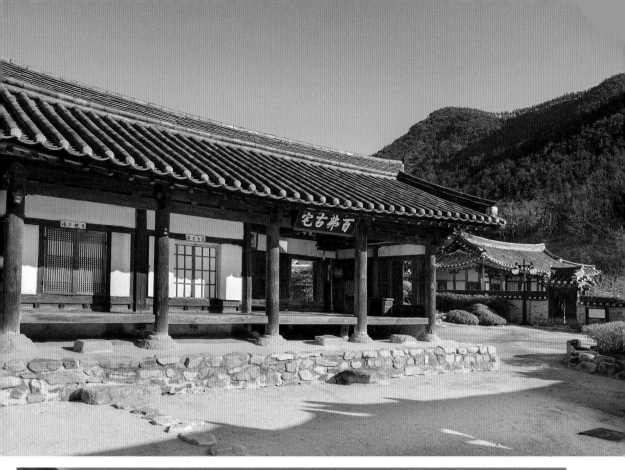

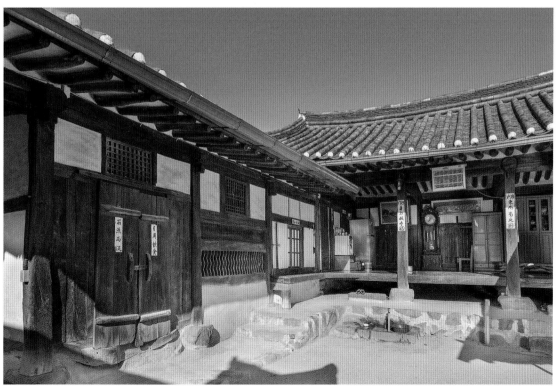

사랑채(위)와 안채(아래).

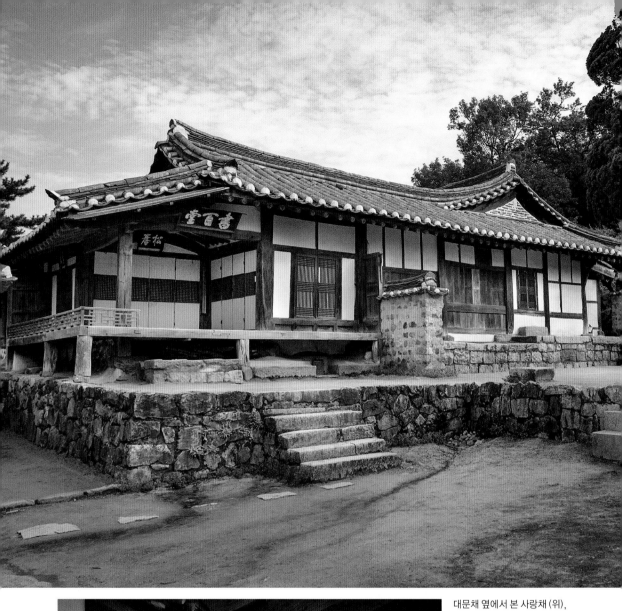

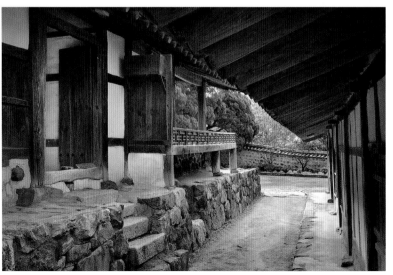

대문채 옆에서 본 사랑채 (위),
대문채와 몸채 사이 공간 (아래).

양동 서백당

良洞 書百堂
1454년 | 경상북도 경주시 강동면 민속마을안길 75-12

이 가옥은 양동마을의 주산인 설창산雪蒼山에서 남쪽으로 뻗은 산줄기의 골짜기 깊숙한 곳에, 비교적 높은 구릉에 남서향으로 자리잡고 있다.

조선 초기의 문신으로 양동마을 입향조가 된 손소孫昭가 스물두 살 때인 1454년(단종 2)에 건립한 양반가로, 이 마을에 세거하는 월성손씨月城孫氏의 대종택이다. 특히 이 집은 조선 중기의 뛰어난 유학자인, 손소의 아들 손중돈孫仲暾과 외손자인 이언적李彦迪이 태어난 집으로 유명하다.

가옥은 비탈진 언덕에 막돌을 허튼층으로 쌓아 축대를 조성하고 一자형 대문채, �口자형 몸채, 사당, 신문神門, 곳간채 등을 배치하고, 외곽에 토담을 쌓았다. 전반적으로 앞이 낮고 뒤가 높은 대지의 앞쪽에 치우쳐 �口자형 정침을 남서향으로 건립하고 그 정면에 대문채를 지었다. 담과 대문채, 대문채와 몸채의 간격이 좁은 것은 경사지라는 대지의 특성이 반영된 것으로 보인다.

사랑마당 위쪽의 높은 터에는 토담을 쌓아 별도의 공간을 형성하고 사당과 신문을 배치하였으며, 몸채의 서북쪽에는 곳간채를 두었다.

이 가옥은 15세기 중엽의 영남지방 양반사대부가로서 주택사적 가치가 매우 크며, 남녀유별과 봉제사 등의 유교윤리가 반영된 가옥의 배치, 소박하고 간략한 건물구조는 조선 초기 사대부들의 건축관을 잘 보여 주고 있다.

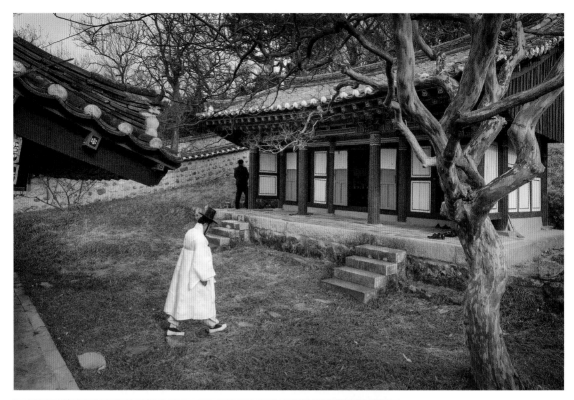

사당(위)과
사당 내부(아래).

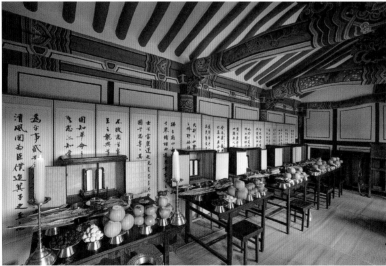

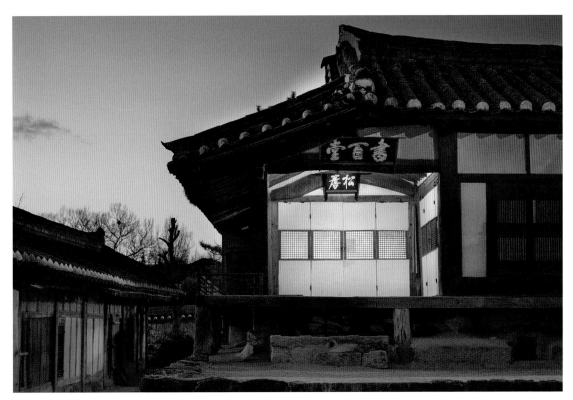

사랑채의 저녁 풍경(위), 사랑채 마루(아래 왼쪽)와 사랑방 내부(아래 오른쪽).

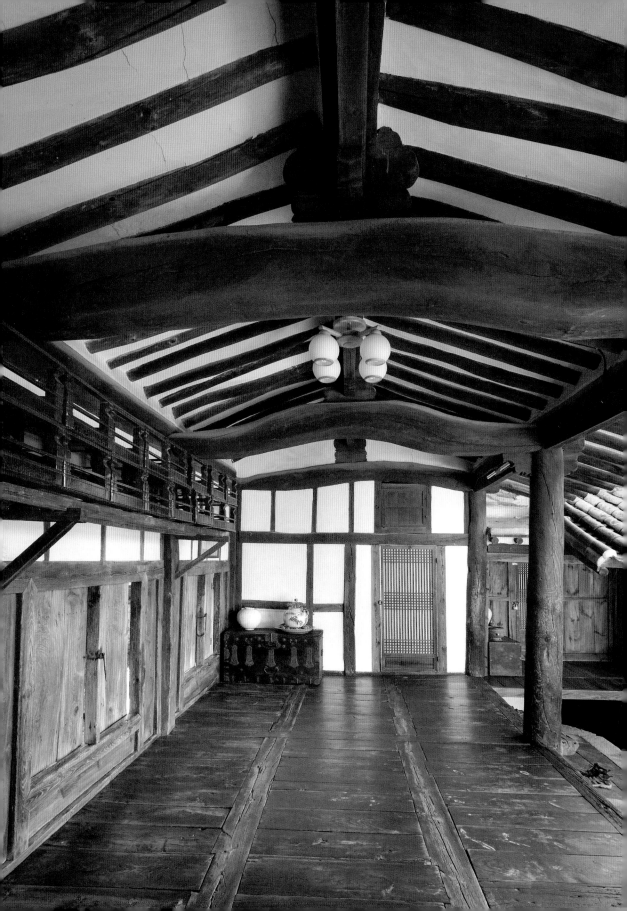

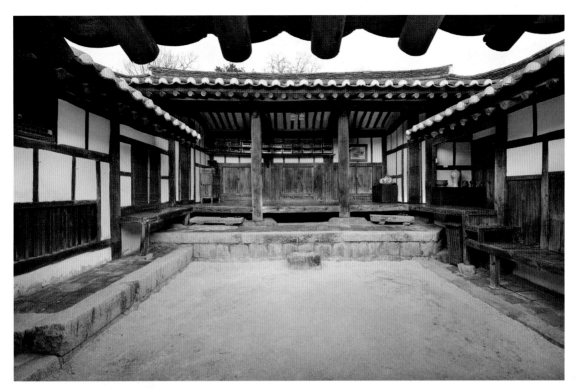

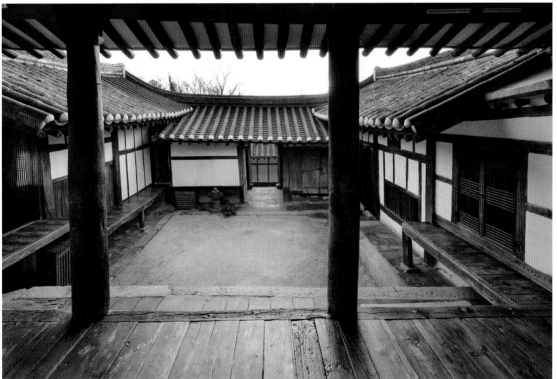

안채 대청 내부(p.152), 안채(위), 안채 대청에서 내다본 모습(아래).

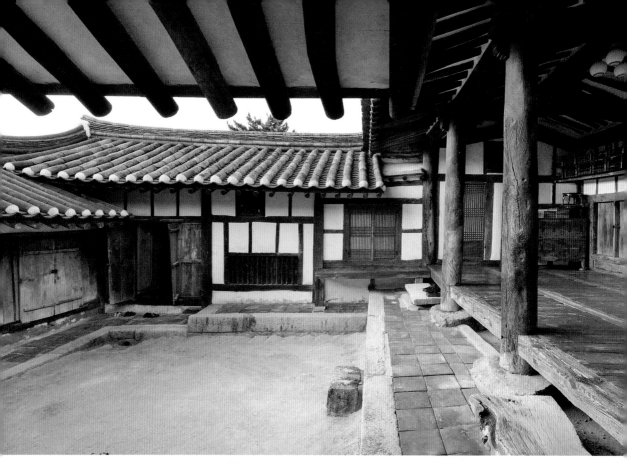

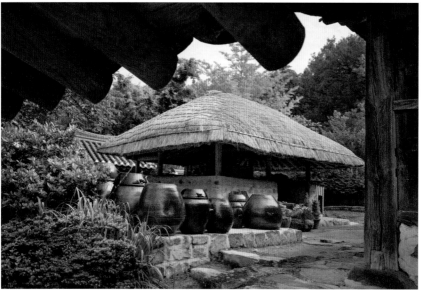

사랑채 뒷면에서 본 안채(위), 장독대(아래).

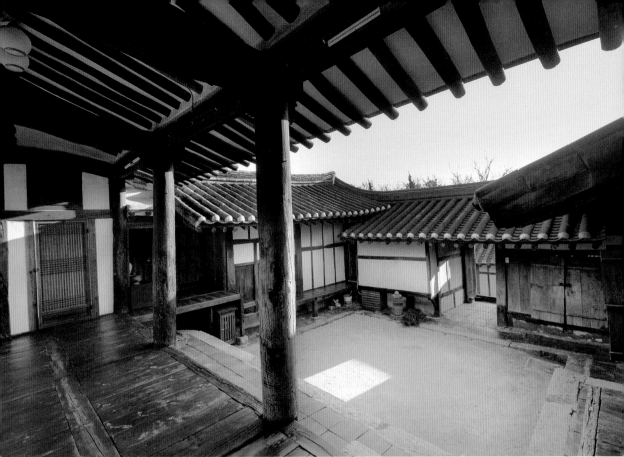

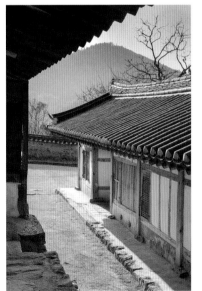

안방 앞에서 내다본 모습(위), 안채 안대문을 통해 본 대문채(아래 왼쪽),
몸채에 면해 있는 대문채(아래 오른쪽).

양동 사호당 고택

良洞 沙湖堂 古宅
1840년경 | 경상북도 경주시 강동면 민속마을안길 83-8

진사를 지낸 사호당沙湖堂 이능승李能升이 살던 집으로, 마을의
勿자 형국의 안쪽 구릉지에 위치한다. 1840년(헌종 6)경에 건
립된 조선 후기의 가옥으로, 마을 내에서 가장 일반적인 양반
가 형태인 �口자형 평면을 따라 지었다.

배치형태는, 대지 중앙에 一자형 행랑채, ㄷ자형의 안채와 一
자형 사랑채가 이어진 튼�口자형의 평면구성에 사랑채가 동쪽
으로 돌출된 모습이다. 즉 ㄷ자형 안채와 一자형 사랑채를 한
몸으로 건축하고, 안마당 앞면에 一자형 행랑채를 지어 안마
당 앞을 가로막은 형태이다. 전체적으로 변화와 짜임새가 있
는 공간구성과 외관을 이루고 있다고 볼 수 있다.

사랑채 앞면에는 넓은 사랑마당이 있고, 집터 앞면 언덕 아래
에는 이 가옥에 딸려 있던 초가 가랍집이 한 채 남아 있다.

이 가옥의 특징으로는 안채에 누마루를 가진 안사랑을 둔 점과
건넌방에 마루방을 덧달아 사랑채와 연이은 점, 사랑채에 감
실과 제청을 둔 점 등이다. 또 사랑채 대청 정면 가운데와 안채
로 드나드는 마루 앞면 기둥에만 둥근 기둥을 사용한 점과 양
측면을 조각한 사랑채 마루대공 등도 독특하다.

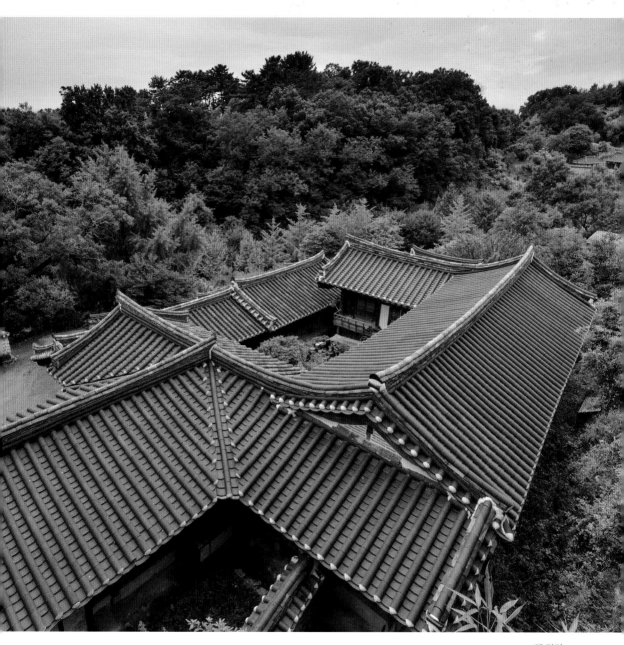

고택 전경.

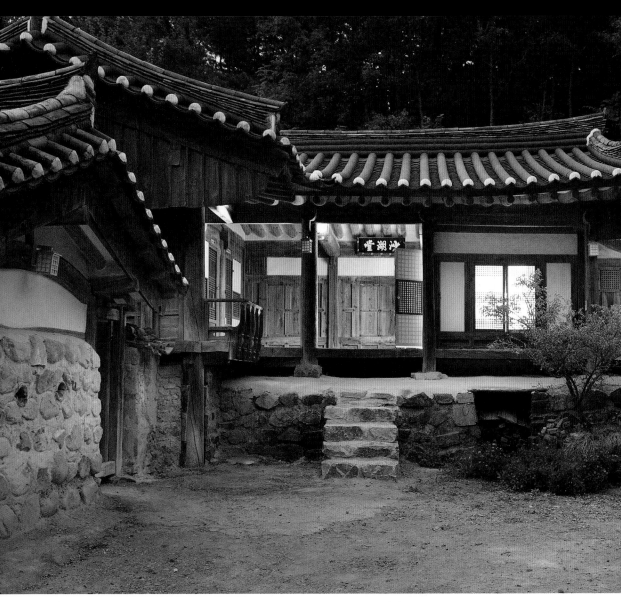

사랑채(위)와 행랑채(아래).

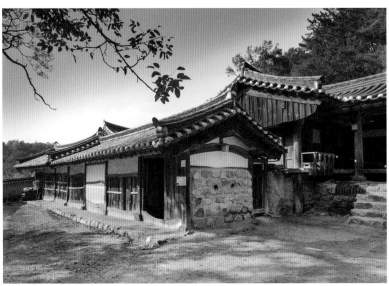

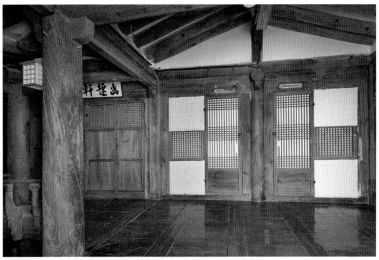
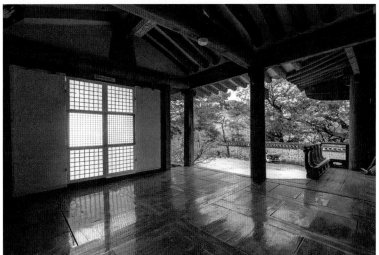

사랑채 대청에서 본 안사랑방(위)과 사랑방(아래).

행랑채 대문.

안채(위), 안채 대청에서 내다본 모습(아래).

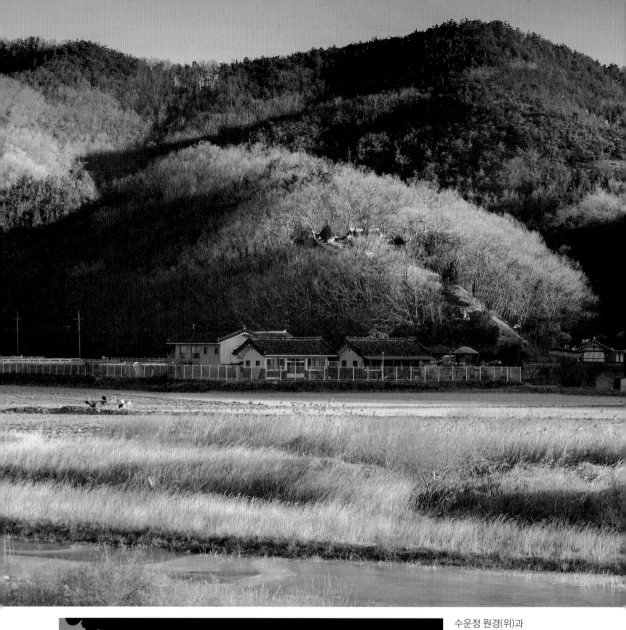

수운정 원경(위)과
해 질 무렵의 수운정(아래).

양동 수운정

良洞 水雲亭

1580년 | 경상북도 경주시 강동면 단구안계길 647-3

수운정은 양동마을의 중심부에서 크게 벗어난 서북방 능선에서 서남쪽으로 펼쳐진 안강평야安康平野를 바라보도록 지어졌다. 마을 골목길로 한참 들어간 곳에 위치하여 동구에서는 보이지 않는다.

이 정자는 조선 중기의 문신 손중돈孫仲暾의 증손이 1580년(선조 13)에 건립하였다고 하며, 그 후 여러 대에 걸쳐 중수하여 지금에 이른 것으로 보인다.

수운정水雲亭이라는 당호는 "물과 같이 맑고 구름과 같이 허무하다"는 '수청운허水淸雲虛'에서 따온 것이라 하는데, 임진왜란 때 태조의 어진御眞을 이곳에 이안移安하여 전란을 피했다고 한다.

수운정의 정면 담 중앙에 낸 사주문四柱門을 들어서면 정면에 一자형 정자가 배치되어 있고, 그 오른쪽 뒤에 모로 틀어 一자형 행랑채를 건축했다. 두 건물 사이에는 작은 문을 내어 출입할 수 있게 했다.

이 정자를 이러한 자리에 지은 것은, 세상의 번거러운 일과 관계를 떠나 고요히 사색할 수 있는 맑고 한가한 자연환경 때문이다. 정자의 건축형식과 공간 구성으로 보아 선비들은 이 정자에 모여 시를 짓고 읊는 풍류 모임을 가지면서 교유했을 것이다. 수운정은 양동마을의 여러 정자 중에서 그 위치와 주변 경치가 가장 뛰어난 정자건축이라 할 수 있다.

사주문에서 바라본 수운정.

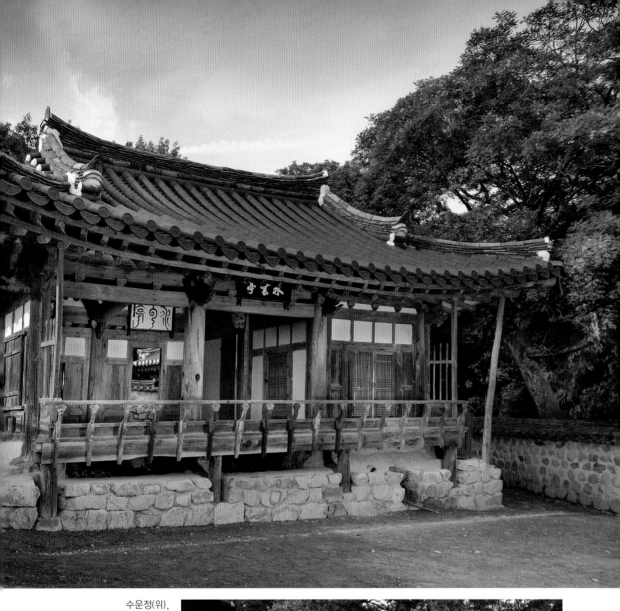

수운정(위),
담과 일각문(아래).

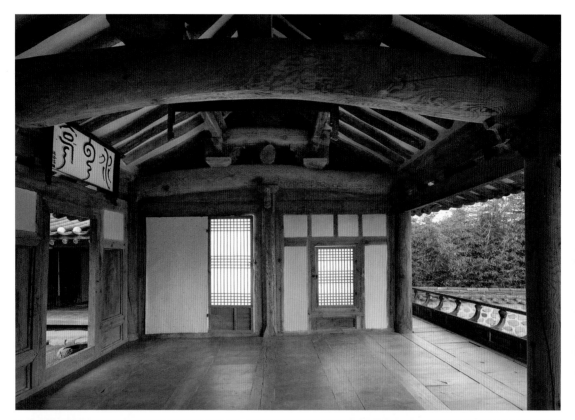

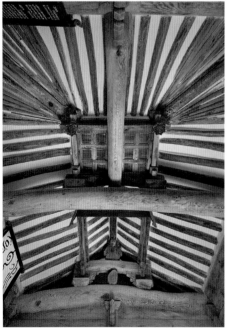

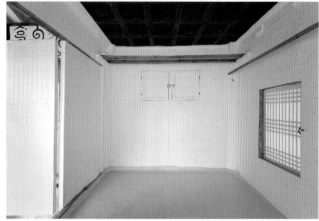

수운정 대청(위)과 대청의 상부가구(아래 왼쪽),
수운정 온돌방 내부(아래 오른쪽).

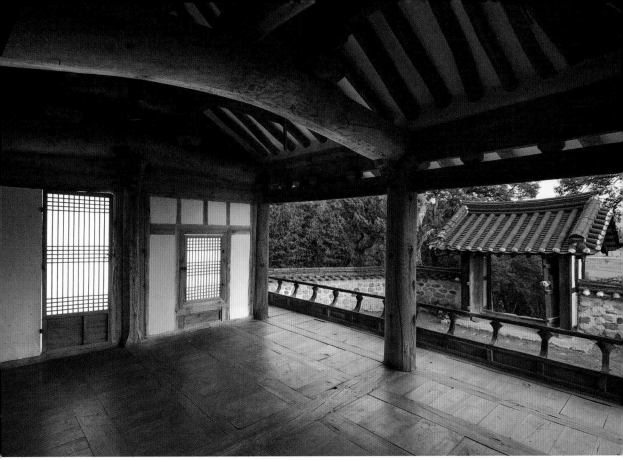

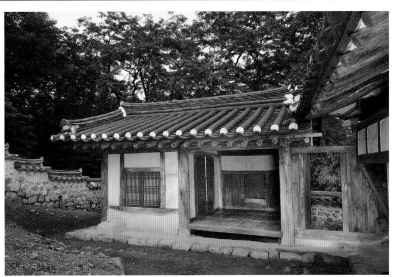

수운정 대청마루에서 내다본 모습(위), 행랑채(아래).

양동 안락정

良洞 安樂亭
1776년경 | 경상북도 경주시 강동면 민속마을길 92-19

안락정은 양동과 인동의 분기점에 면해 있으며, 산허리에 앉아 있어 남서쪽으로 펼쳐진 안강평야安康平野가 한눈에 들어온다. 이 건물은 당초 1776년(영조 52)경에 양동마을 월성손씨月城孫氏 문중에서 서당으로 지은 것이나, 한때 개인집으로 사용되다가 월성손씨 후손들이 매입하여 정자로 삼았다고 한다.

건물은 서쪽으로 뻗어내린 산줄기의 중허리에 터를 잡아 땅을 고르고 지었는데, 경내에는 주 건물인 서당 한 동과 관리사인 초가 행랑채 한 동이 있다.

외곽에는 반듯하게 토담을 쌓아 영역을 구분했으며, 동쪽과 남쪽 담에 각각 일각문과 협문을 내어 서당과 행랑채로 출입하게 만들었다. 마당에는 백일홍과 향나무, 감나무를 심고, 연못을 조성하여 산속 정취가 나도록 했다.

서당은 一자형 건물로, 가운데 대청을 두고 그 좌우에 온돌방을 꾸민 형태이다. 이처럼 중앙에 대청을 두고 좌우에 방을 두어 마치 서원의 강당과 같은 평면을 이룬 것은 서당으로서의 기능에 맞도록 한 것이다. 대청 정면의 안락정安樂亭 편액과 대청 뒷벽 안쪽에 성산재聖山齋라는 편액을 걸어 둔 것도 서당이라는 기능을 나타내기 위한 것이라 하겠다.

서당의 지붕을 간략한 홑처마 맞배지붕으로 처리하고 대들보에 적당히 휘어진 재목을 사용한 소박하고 간결한 외관은, 조선 후기 서당의 건축적 특성을 잘 보여 준다.

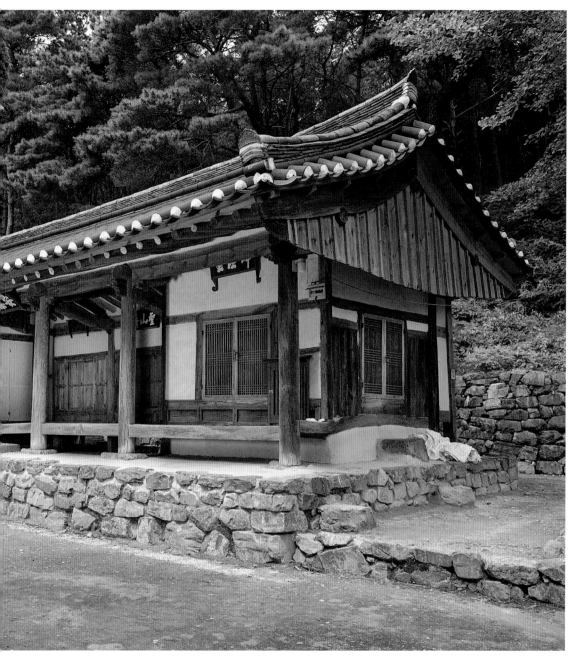

안락정 전경.

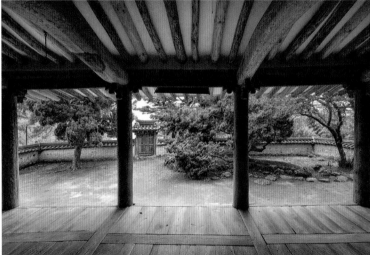

온돌방 내부(위)와 대청에서 내다본 풍경(아래).

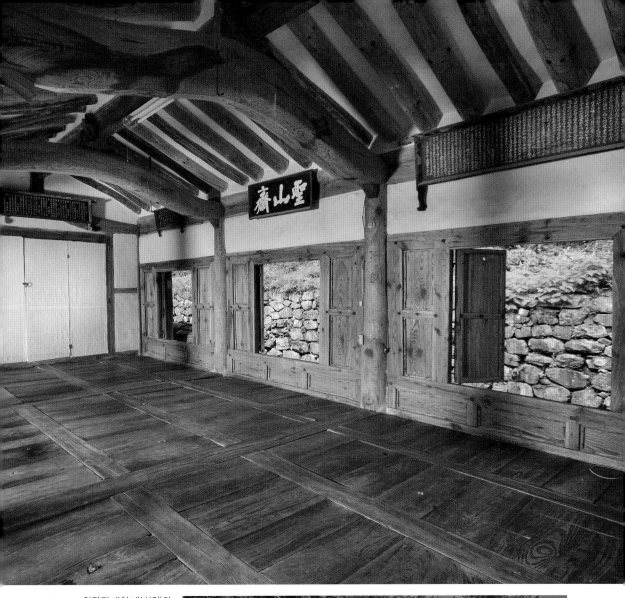

안락정 대청 내부(위)와
행랑채(아래).

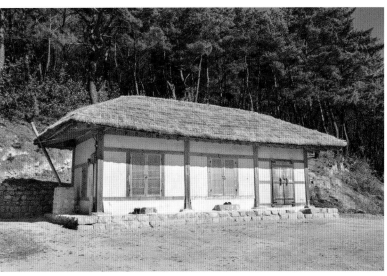

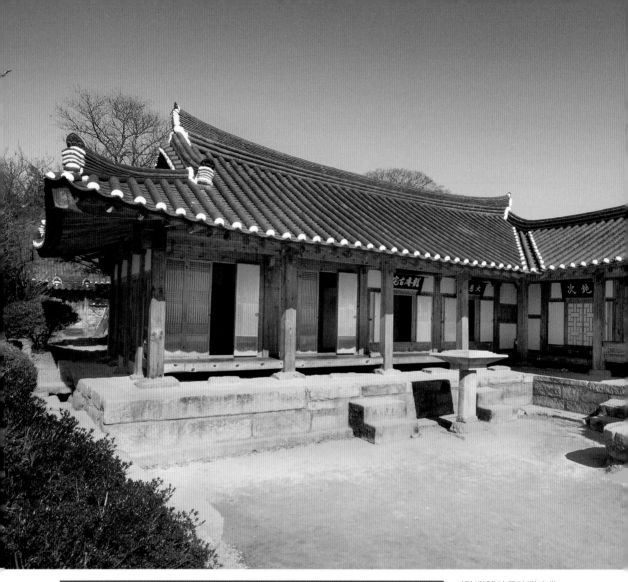

사랑채(위)와 곳간채(아래).

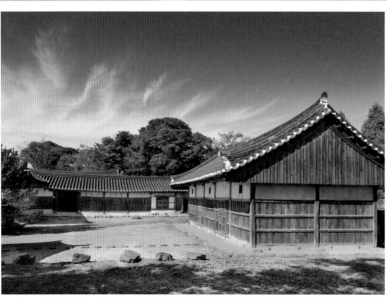

경주 교동 최씨 고택

慶州 校洞 崔氏 古宅
18세기 중엽 | 경상북도 경주시 교촌1길 39

이 가옥은 18세기 중엽에 지은 저택으로 보통 경주 최부잣집으로 널리 알려져 있다. 당초 부지는 약 이천 평이고, 후원이 약 일만 평이었으며, 집은 아흔아홉 칸의 대저택이었다고 하는데, 1970년에 발생한 화재로 사랑채와 행랑채, 새사랑채 등이 소실되고 대문간채, 안채, 사당, 곳간채만 남았었다. 그 후 소실된 사랑채의 복원공사를 2006년에 완공하여 지금의 모습을 갖추게 되었다.

이 가옥은 평지에 자리잡고 있으며, 넓고 깊은 골목을 들어오면 솟을대문이 있고, 솟을대문이 있는 대문채 겸 행랑채는 작은방과 큰 곳간으로 구성되어 있다. 대지 안에는 ㄱ자형 사랑채와 ㄷ자형 안채, 그리고 一자형 중문간 행랑채를 연속하여 건축했으며, 이 밖에 사당과 곳간 등을 독립된 별채로 지었다. 전체적인 배치형태는 튼ㄷ자형 안채의 남쪽에 一자형 중문간 행랑채와 ㄱ자형 사랑채가 가로 놓여, 익사가 좌우와 앞쪽으로 돌출된 튼ㅁ자형을 이루고 있다.

안채와 사랑채는 북서 방향을 등지고 남동쪽을 바라보고 있다. 이 가옥의 평면과 배치형식은 경상도지방의 전형적인 양반가의 형식을 따랐으며, 경제력을 바탕으로 양질의 재목을 엄선하여 사용하고, 건축물 자체의 조형미도 뛰어나, 조선 후기 건축사 연구에 좋은 자료가 된다.

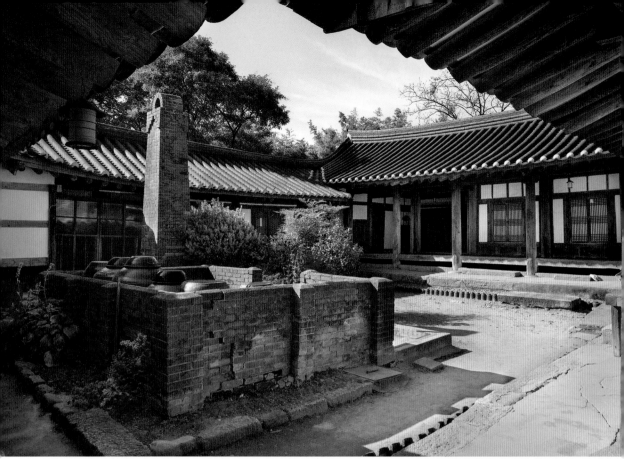

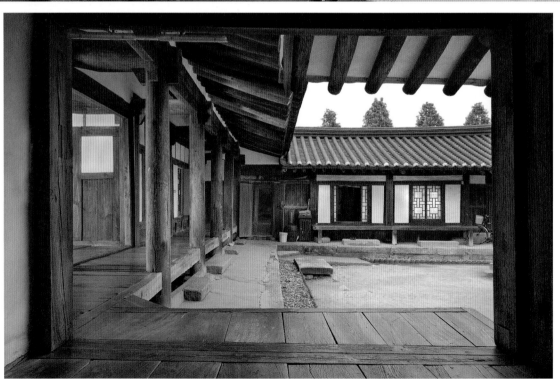

중문에서 본 안채(위), 안채 서익사 쪽에서 본 안채(아래).

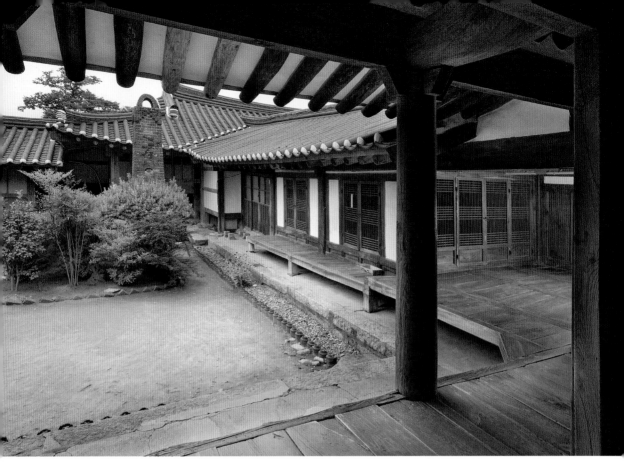

안채 대청에서 본 서익사(위), 안채 안방 내부(아래).

하회 북촌댁

河回 北村宅
1862년 | 경상북도 안동시 풍천면 북촌길 7

이 가옥은 하회마을 북촌 중심부의 넓은 터에 동향으로 자리잡고 있으며, 마을 북촌을 대표하는 주택이다. 경상도 도사都事를 지낸 류도성柳道性이 1862년(철종 13)에 지은 것으로 알려져 있다.

대문채의 솟을대문을 들어서면, 마주한 곳에 사랑채와 안채가 연접하여 이룬 완전한 ㅁ자형 몸채가 있고, 그 오른쪽에 별당채가 있으며, 몸채 오른쪽 뒤편에는 별곽으로 구성된 사당이 위치한다.

몸채 좌우측의 사랑채와 안채가 연접되는 부분부터 외곽 담장까지 내외 격담을 쌓고, 왼쪽 격담 뒤쪽 안채 부엌이 끝나는 곳에 또 하나의 담을 쌓아 독립성이 높은 바깥부엌 공간이 되게 했다.

구조양식은 사랑채, 안채, 별당채가 모두 팔작지붕집으로 되었으며, 안대청 앞면과 별당 대청 앞뒤에는 둥근 기둥을 사용하고, 기둥 상부의 보아지 안쪽을 초각草刻했다. 한편, 별당채의 위상을 고려한 듯, 큰사랑 서고와 그 뒤쪽 통로 부엌 아래칸의 별당 쪽 외벽과 같은 방향의 안채 지붕 합각벽에 기와 조각으로 아름다운 기하문양을 베풀었다.

또 중문, 부엌 상부, 안방 및 별당방 상부 등 많은 곳에 수장공간인 다락을 만들고, 곳곳에 동선의 편의를 도모한 툇간 및 쪽마루를 많이 두었다.

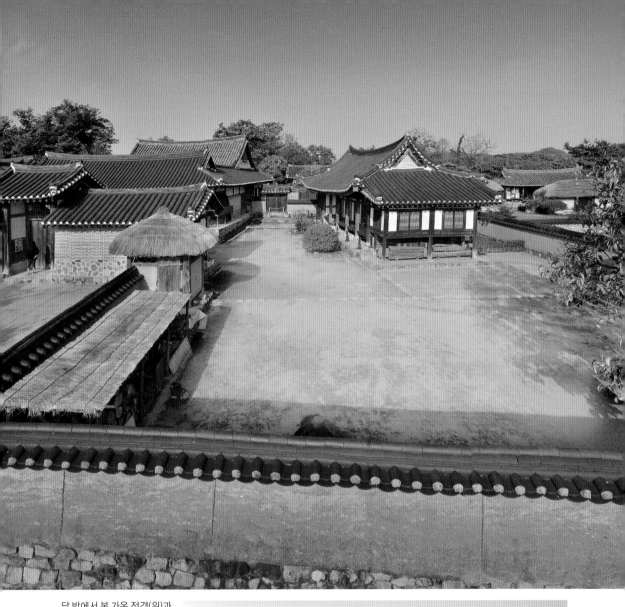

담 밖에서 본 가옥 전경(위)과
사당(아래).

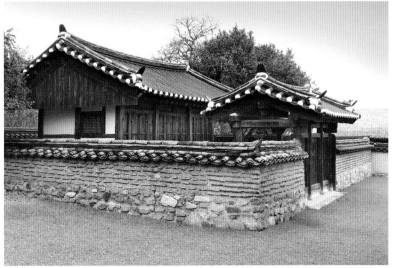

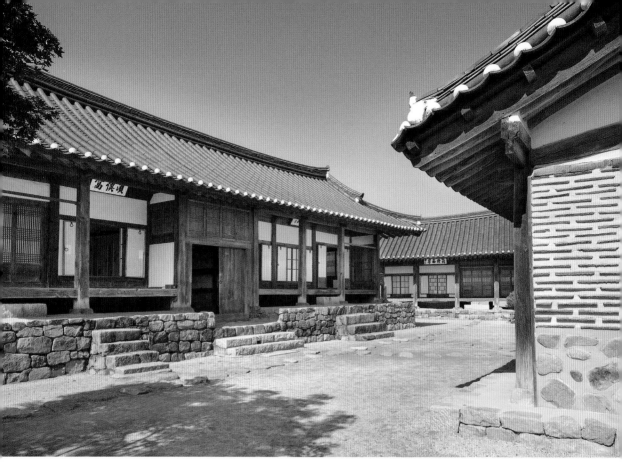

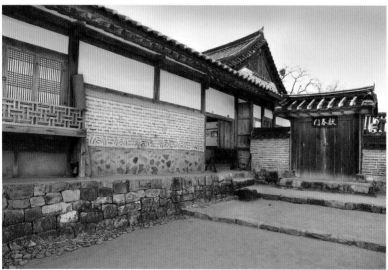

대문채 옆에서 본 사랑채(위), 사랑채 우측 화방벽과 사당으로 통하는 헌춘문(아래).

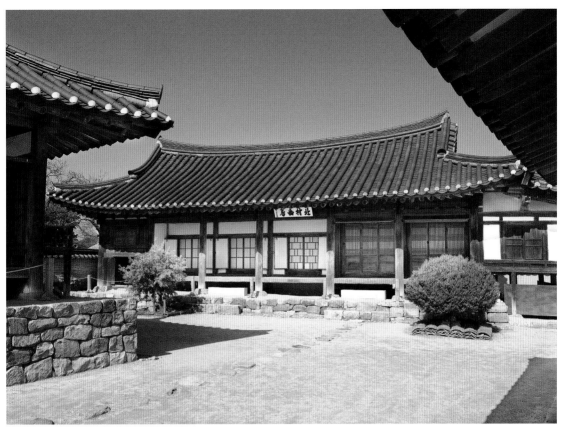

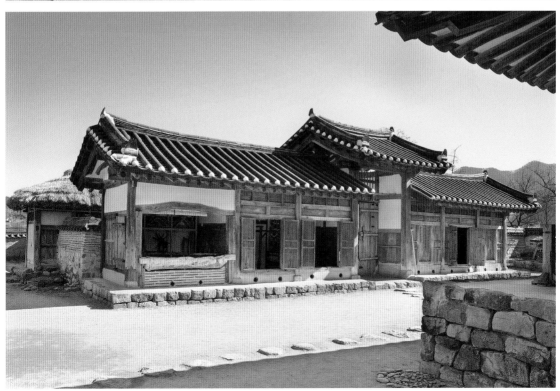

사랑채 앞에서 본 별당채(위)와 사랑채 옆에서 본 대문채(아래).

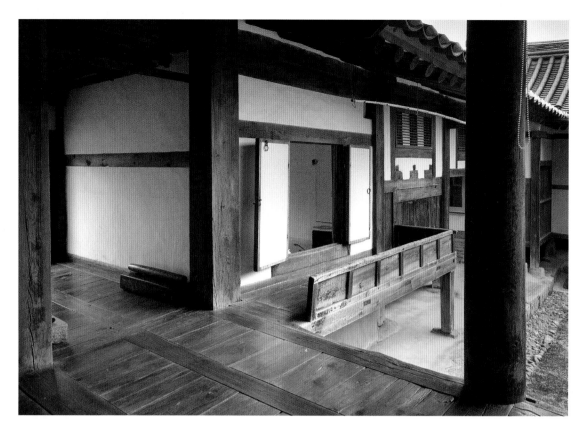

안채 대청에서 본 아랫상방(위)과 안채 안방 내부(아래).

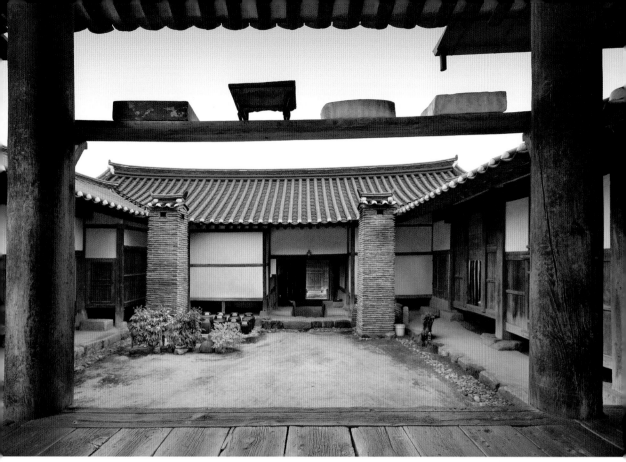

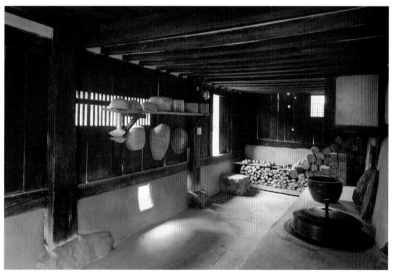

안채 대청에서 내다본 모습(위), 안채 부엌 내부(아래).

하회 원지정사

河回 遠志精舍
1573년 | 경상북도 안동시 풍천면 북촌길 17-7

이 건물은 하회마을 북촌 중심부 뒤쪽에 동남향으로 자리잡고 있으며, 마을을 휘감아 흐르는 화천花川 건너편에 우뚝 솟은 부용대芙蓉臺를 정면으로 바라보고 있다. 1573년(선조 6) 류성룡柳成龍이 부친상을 당하자 낙향하여 지내면서 학문과 휴식을 위해 건립하고 원지정사遠志精舍라 이름하였으며, 1781년(정조 5)에 연좌루燕坐樓를 중수하고, 1979년에는 전체를 보수하면서 사주문四柱門을 신축하였다.

앞면 담장을 들어서면 마당을 바라보며 정사가 있고, 그 오른쪽 앞에 연좌루가 배치되어 있다. 정사는 막돌허튼층 기단 위에 세웠으며, 맨 왼쪽에 마루를 두고 그 오른쪽에 온돌방 둘을 나란히 놓았다. 마루 앞면은 시원스레 개방하였으며, 마루 왼쪽 벽과 뒷벽에는 무더운 여름날의 통풍을 고려한 듯 띠장널문을 달았다. 또 마루와 온돌방 사이에는 들문을 달고, 두 온돌방 사이에는 여닫이문을 설치하여 필요에 따라 공간을 탄력적으로 이용할 수 있도록 했다.

한편, 연좌루는 팔작지붕을 한 중층 누각으로, 막돌허튼층 기단 위에 막돌초석을 놓고 둥근 기둥을 세웠다. 건물의 중앙에는 마루 하부에만 기둥을 세워 상부 마루를 넓게 사용하도록 했으며, 상부 마루로는 앞줄 왼쪽 칸 아래에 시설된 계단을 이용하여 오르내린다.

부용대에서 본 원지정사.

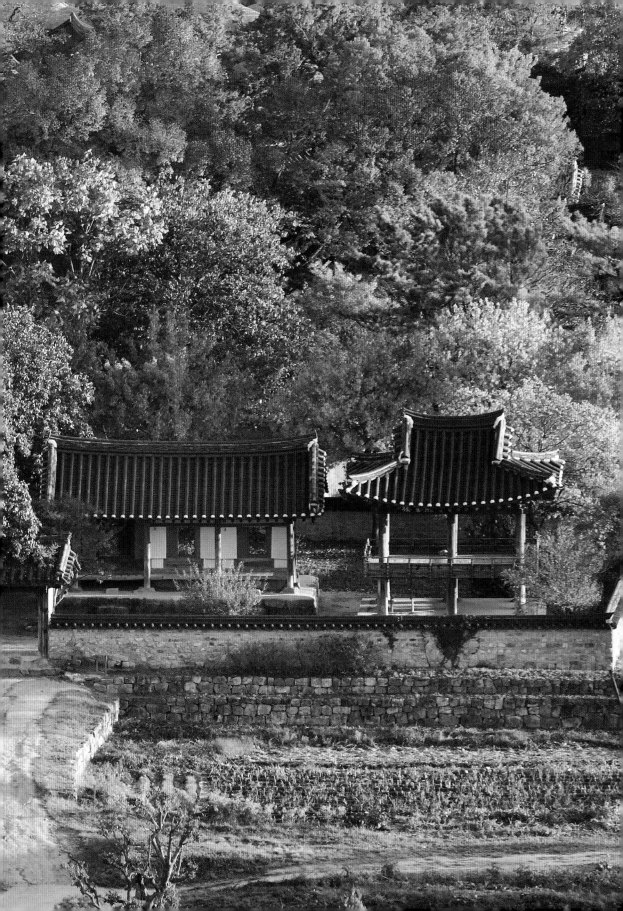

대문에서 본 정사(위)와
정사 마루(아래).

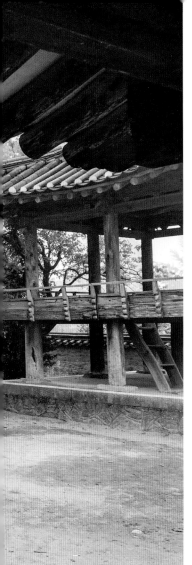

정사 온돌방 내부(위), 정사 마루에서 본 온돌방(아래).

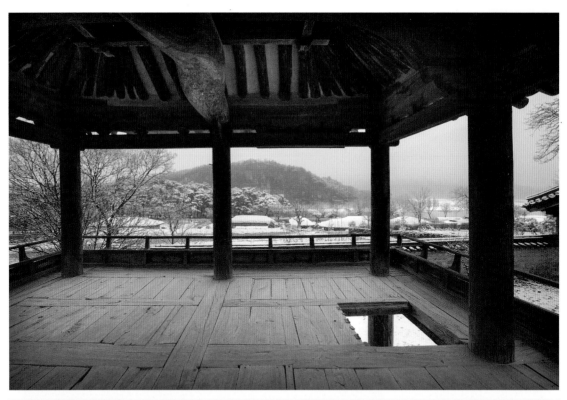

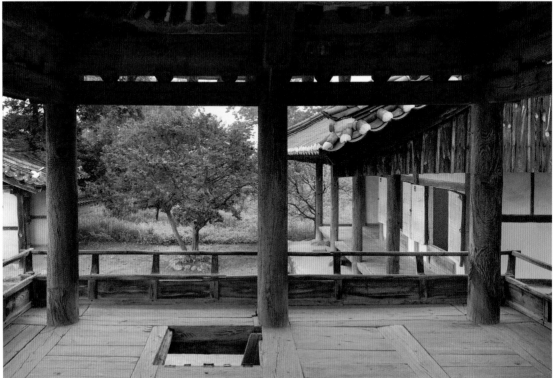

연좌루 상부 마루(위), 연좌루 상부 마루에서 내다본 모습(아래).

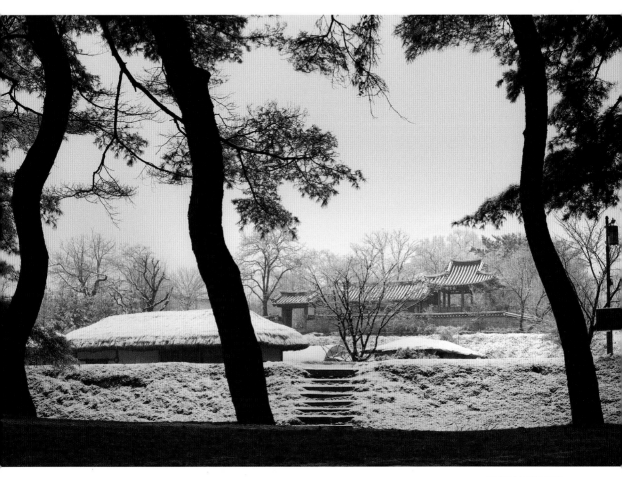

멀리서 본 정사 설경.

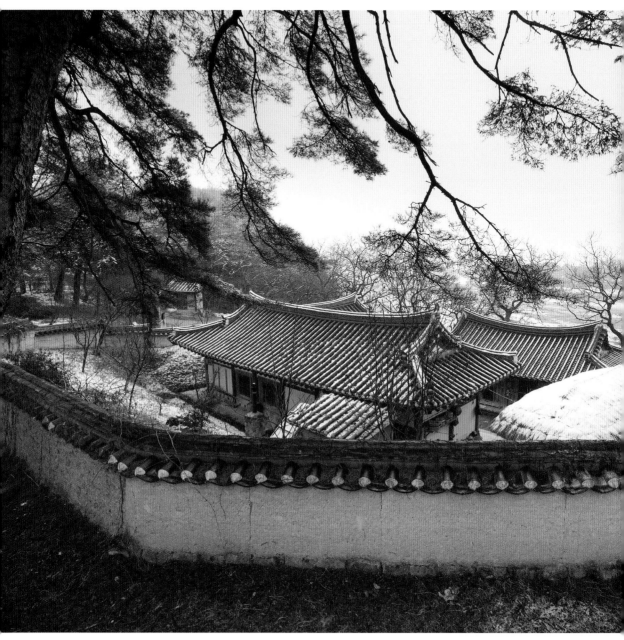

뒤쪽 담 밖에서 본 정사 전경.

하회 겸암정사

河回 謙嵒精舍
1567년 | 경상북도 안동시 풍천면 풍일로 181

이 정사는 류성룡柳成龍의 형인 겸암謙嵒 류운룡柳雲龍이 1567년 (명종 22)에 학문 정진과 제자 양성을 목적으로 지은 것이다. '겸암'은 퇴계退溪 이황李滉이 제자 류운룡의 학문적 재질과 성실한 성품에 감복하여 지어 준 호이다.

이 정사는 하회마을 북쪽 화천花川 건너편 부용대芙蓉臺 서쪽 절벽 위의 소나무 숲 속에 남동향으로 자리잡고 있다. 절벽 가장자리 뒤로 좀 들어간 곳에 一자형 정사가 있고, 그 뒤편에 부속채인 살림채가 ㄱ자형을 이루고 있다. 왼쪽에는 초가 방앗간채가 자리잡고 있다.

정사 뒤쪽 우측 모서리와 살림채 사이의 좁은 틈새에 안마당으로 통하는 사주문四柱門을 내고, 정사 뒤편 좌측과 살림채 익사 전면 우측으로 담장을 쌓아 정사에서 살림채 안을 볼 수 없게 했다.

누 형식인 정사는, 대청을 중심으로 좌측에는 온돌방을 두고, 우측에는 좌측과 달리 뒤쪽을 방으로 하고 그 앞쪽을 마루로 꾸며 보다 넓은 대청이 되게 했다. 살림채는 왼쪽부터 부엌, 안방, 대청, 찬광방이 차례로 놓여 一자형을 이루고, 찬광방 앞으로 건넌방과 마루방이 뻗어 ㄱ자형이 되었다.

이 겸암정사는 숙식을 하면서 학문을 닦고 강학을 하고 심신도 수양하기 위해 지은 것으로, 단지 풍광을 즐기며 소일하기 위해 마련하는 일반 정자건물과는 다른 점이 많음을 보여 준다.

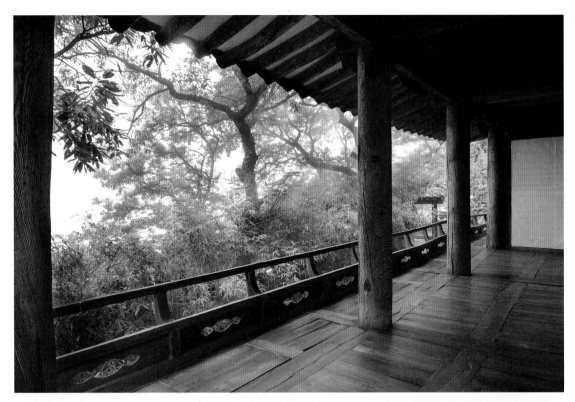

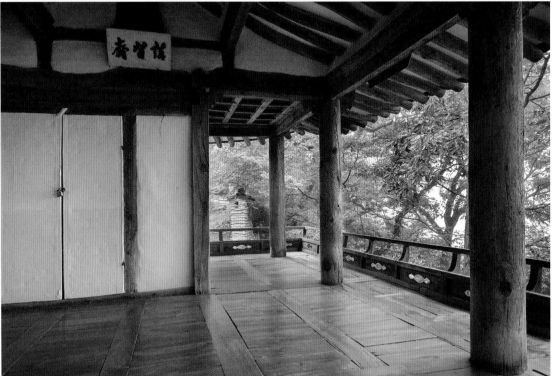

정사 대청에서 내다본 풍경(위), 정사의 작은방과 대청(아래).

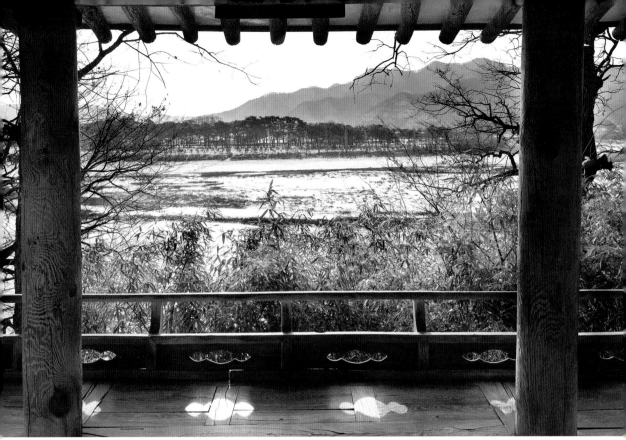

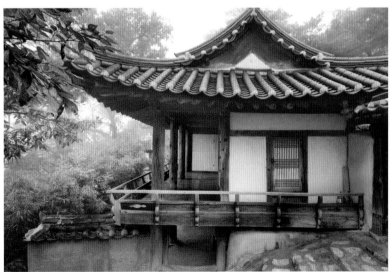

정사에서 내다본 하회마을 풍경(위), 정사의 측면(아래).

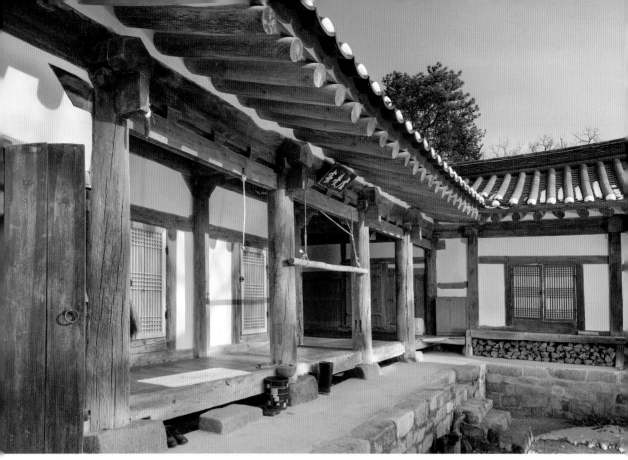

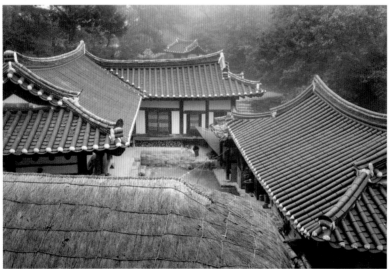

살림채(위), 측면에서 내려다본 정사 전경(아래).
살림채 대청의 찬광방 띠장널문과 상부가구(p.193).

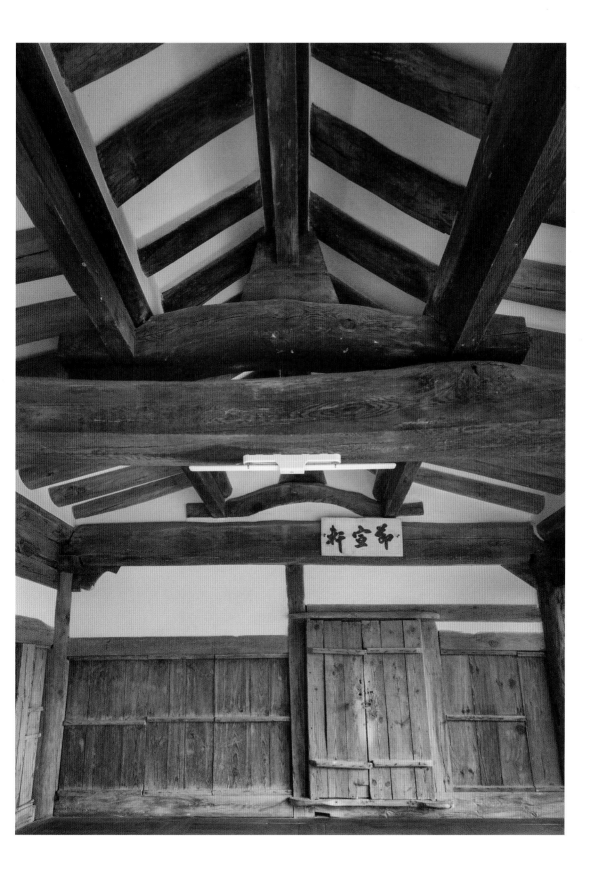

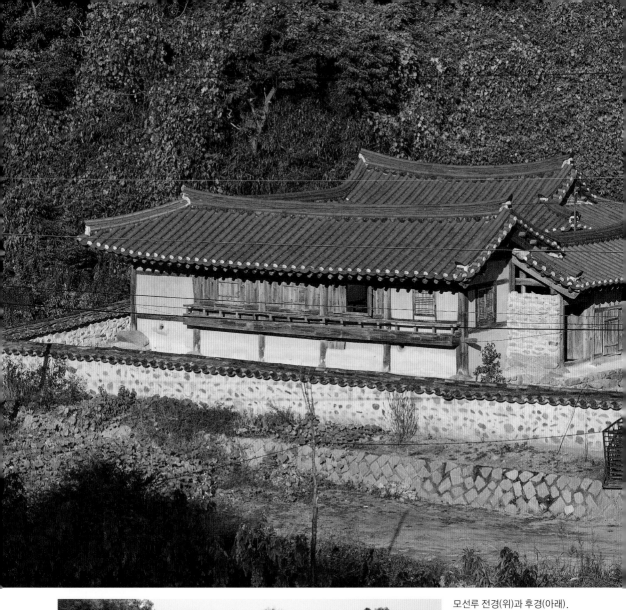

모선루 전경(위)과 후경(아래).

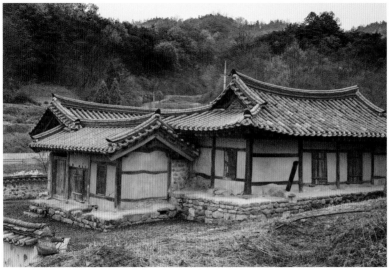

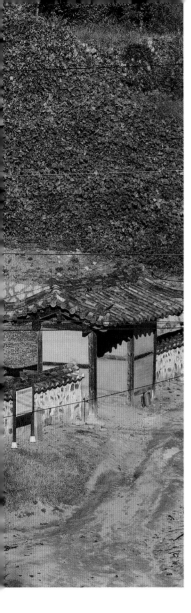

만운동 모선루

晩雲洞 慕先樓

1591년 | 경상북도 안동시 풍산읍 평지길 422-4

이 건물은 종전의 주소명으로 풍산읍 만운리에 있는 재사齋舍로, 마을 골짜기 안으로 들어가는 길목의 오른쪽 산자락 끝 완경사지에 서향으로 자리잡고 있다. 조선 명종 때 종사랑從士郎 벼슬을 지낸 이호李瑚가 그의 조부 이전李荃의 유덕遺德을 추모하기 위하여 1591년(선조 24)에 건립하였으며, 건립 이후의 연혁에 대하여는 1947년에 중수한 기록만 남아 있다. 이전은 기묘사화己卯士禍 때 혼탁한 세상을 등지고 낙향하여 풍산현에 은거한 인물이다.

재사 전방의 길 아래쪽에는 개울이 흐르고, 건물의 뒤쪽 야산에는 송림이 우거져 있어 풍광이 좋다. 정면의 一자형 누각과 뒤편의 厂자형 안채가 연접하여 ㄷ자형을 이루고, ㅣ자형 대문간채가 안마당 우측을 막고 앉아 전체적으로는 튼�口자이다. 현재는 주위에 담장이 둘러싸여 있고, 남쪽에는 새로 지은 바깥문간채가 있다. 누각은 가운데에 누마루가 놓이고, 그 좌우에 각각 온돌방을 두었다. 누마루 밑은 안마당 쪽으로는 개방하고 나머지는 흙벽으로 막아서 수장공간으로 사용하고 있다. 누마루 위는 정면 쪽으로는 판벽에 창을 내고 안마당 쪽은 개방하였으며, 누마루와 우측 온돌방 앞에는 평난간이 설치된 헌함이 길게 펼쳐져 있다.

이 모선루는 안동지역에서 많이 볼 수 있는 누 재실 건축으로, 안채의 고졸한 배흘림기둥과 보아지 등이 돋보인다.

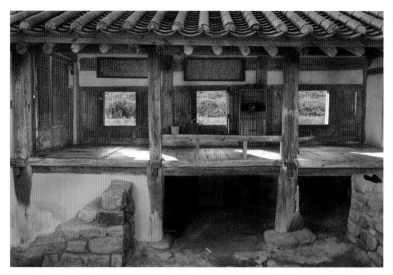

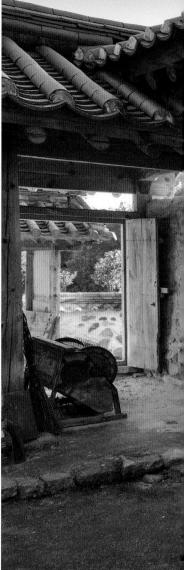

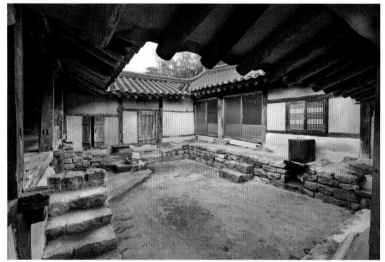

안채에서 본 누각(위)과 대문간채에서 본 안채(아래).

안마당에서 본 누각과 대문(위),
대문간채(아래).

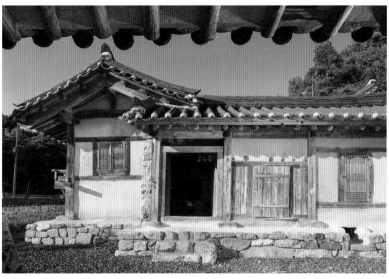

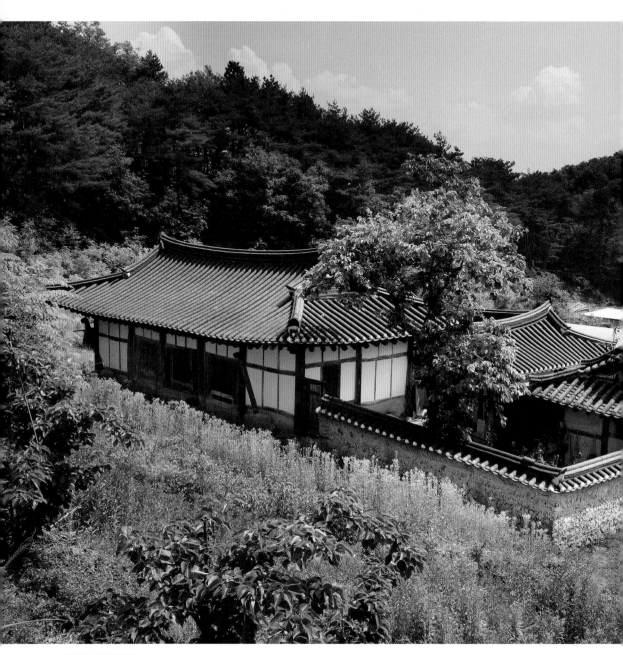

뒤에서 본 재사 전경.

안동권씨 소등 재사

安東權氏 所等 齋舍

1775년 | 경상북도 안동시 와룡면 서동골길 94-26

이 건물의 당호는 옛 지명에 따라 붙였으며, 일명 추원재追遠齋
라고도 한다. 안동권씨로 조선 전기에 선략장군宣略將軍을 역임
하고 이조참판에 추증된 권곤權琨의 묘를 수호하고 제사를 지
내는 재사齋舍이다.

안채 오른쪽 대들보와 왼쪽 대들보에 붙어 있는 묵서명에 의하
여 1775년(영조 51)에 건립하여 1830년(순조 30)에 이건하였
음을 알 수 있다. 이 재사가 처음 건립된 곳은 알 수 없으며, 권
곤의 묘는 이 재사 앞의 왼쪽에 위치한다.

재사의 배치는 영남지방의 전형적인 형식으로, 一자형 안채와
ㄷ자형 아래채가 서로 마주 보며 튼ㅁ자형을 이루나, 양쪽 트
인 부분에 담장을 쌓아 전체적으로 ㅁ자형을 취하고 있다. 앞
면 왼쪽 모서리 쪽으로 협문을 두면서 관리사를 동향으로 앉혔
다. 재사 오른편에는 큰방이 있고, 동익사에 마루와 작은방이
설치되어 있는데, 이 공간은 모두 제사를 지낼 때 유사有司가
출입하거나 제수를 준비하는 곳이다.

이 재사는 건물이 자리한 지형에 순응하여 안채를 높은 기단
위에 건립하고, 아래채는 단층으로 처리한 방법에서, 아래채
를 중층으로 처리한 다른 재사의 건축 수법과는 다소 차별성을
지니고 있다. 또한 제례에 따른 공간의 분화와 용도 등에서 민
속적 특성을 지닌 재사로 가치를 인정받고 있다.

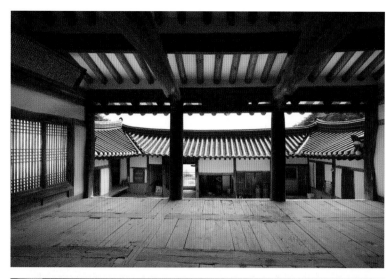

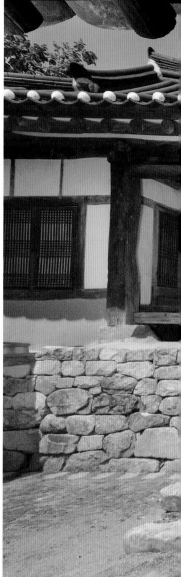

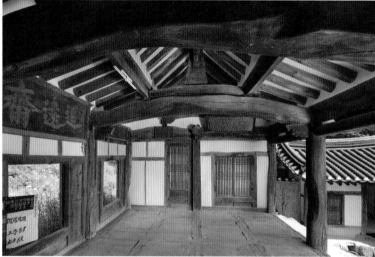

안대청에서 내다본 모습(위)과 안대청 내부(아래).

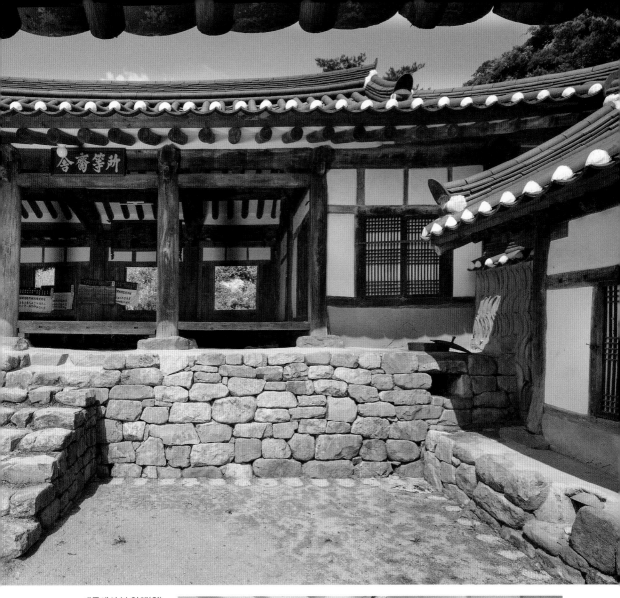

대문에서 본 안채(위),
안채 온돌방 내부(아래).

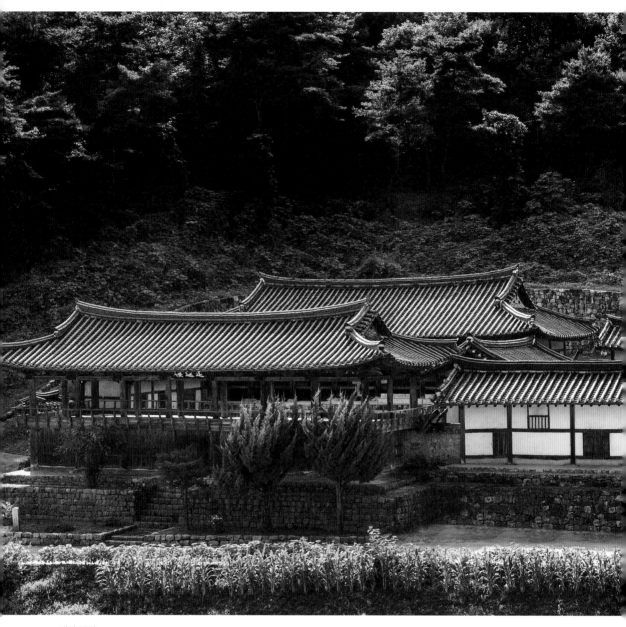

재사 전경.

안동권씨 능동 재사

安東權氏 陵洞 齋舍

1653년 | 경상북도 안동시 서후면 권태사길 87

이 건물은 고려 건국공신으로서 삼태사三太師의 한 사람으로 추앙받는 안동권씨 시조 권행權幸의 묘제를 지내기 위한 재사齋舍이다. 1653년(효종 9) 관찰사 권우權㝢가 문중 사람들과 의논하여 마루와 방, 곳간 등을 건립하고, 1683년(숙종 9) 관찰사 권시경權是經이 누각을 더 지었다. 그러나 1743년(영조 19) 화재로 건물 모두가 소실되어 중건하였고, 1896년(고종 33) 다시 화재로 건물 대부분이 소실되자 그해 다시 중건하여 오늘에 이르고 있다.

이 재사는 산을 등진 경사지에 북서 방향으로 높게 자리잡고 앉아 전방의 트인 산골을 내려다보고 있다. 좌측 앞쪽에 높은 석축을 쌓고 중층의 큰 문루인 추원루追遠樓가 우뚝 서 있고, 뒤편에 재사 큰채와 그 앞 양쪽의 동재와 서재가 마당을 에워싸며 튼口자형을 이루고 있다. 이 우측에는 큰채보다 조금 더 높은 맨 위에 一자형 임사청臨事廳이 놓여 있고, 그 앞쪽 아래로 길게 펼쳐져 있는 마당 오른쪽에 지원시설인 전사청典祀廳과 주사廚舍가 ㄴ자형을 이루며 마당을 감싸고 있어 전체적인 배치 형태는 日자형이다.

큰채는 자연석 바른층쌓기를 한 막돌초석 위에 네모기둥을 세운 팔작지붕집이며, 중층의 추원루는 정면과 양 측면은 판벽으로 막고, 마당 쪽으로는 개방하여 수장공간으로 사용하고 있다. 이 재사는 주 영역과 지원시설이 日자형을 이룬 보기 드문 큰 규모로, 이곳에서의 제례행사가 성대했음을 짐작케 한다.

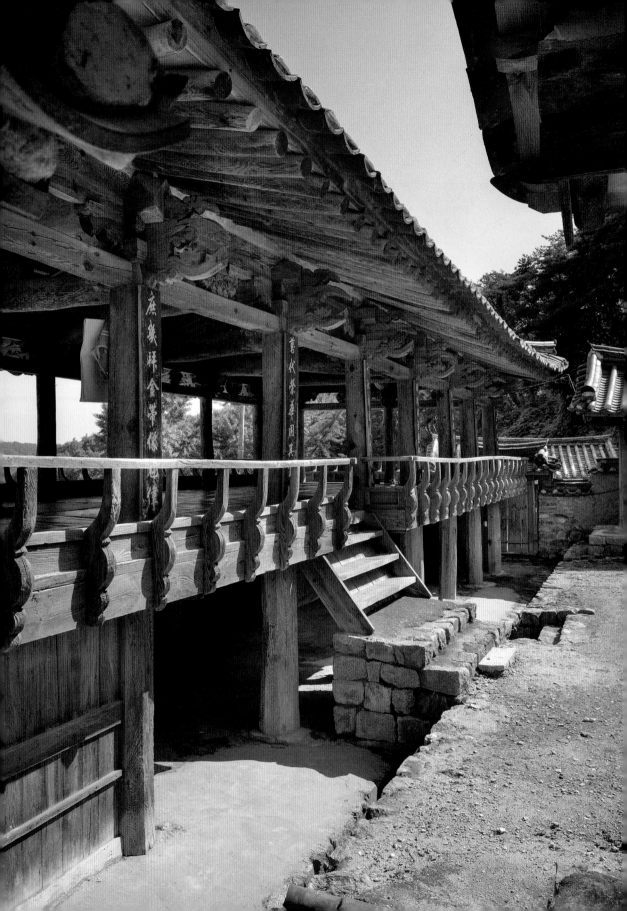

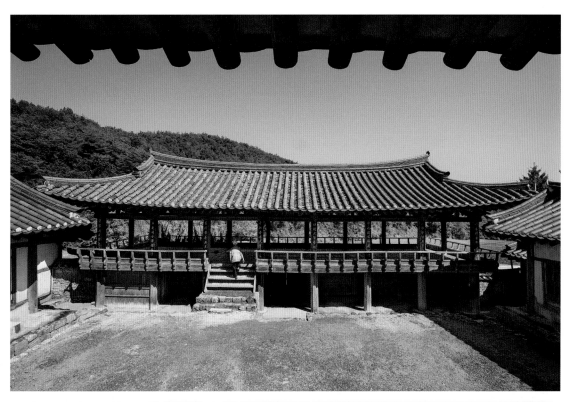

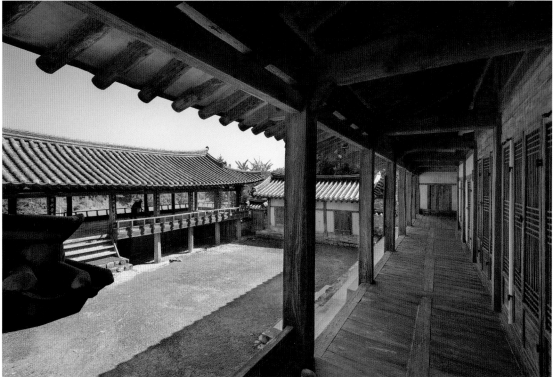

측면에서 본 추원루(p.204), 재사 큰채에서 본 추원루(위), 동재 쪽에서 본 큰채 앞퇴, 서재, 추원루(아래).

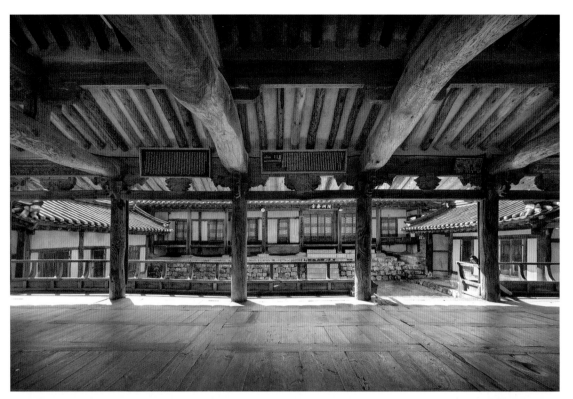

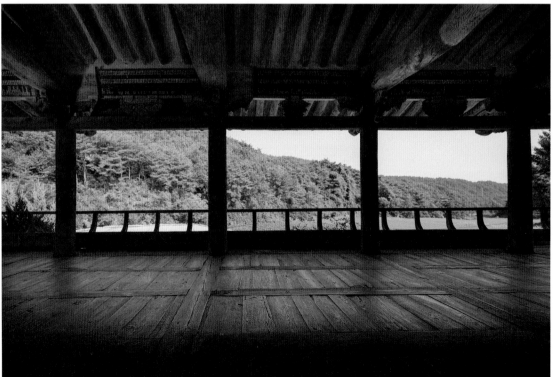

추원루 마루에서 본 재사 큰채(위)와 재사 밖 풍경(아래).

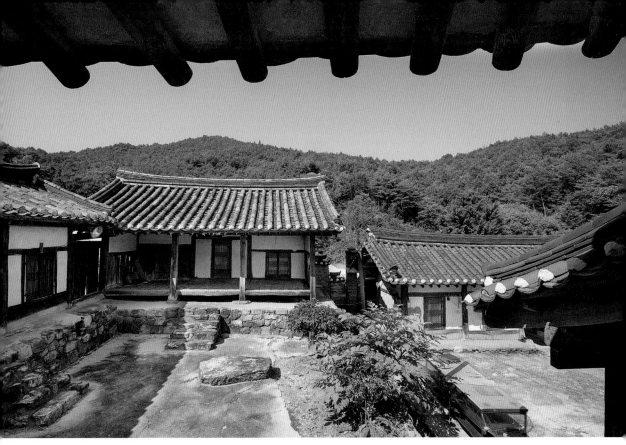

재사 큰채 옆에서 본 전사청(위), 재사 큰채 대청 내부(아래).

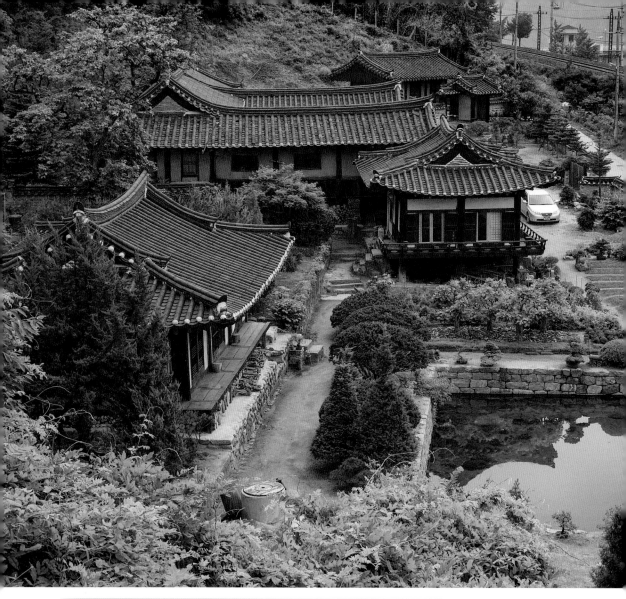

종택 전경(위),
대문채와 칠층전탑(아래).

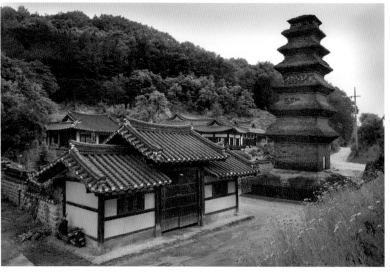

법흥동 고성이씨 탑동파 종택

法興洞 固城李氏 塔洞派 宗宅
1700년대 전후 | 경상북도 안동시 임청각길 103

이 종택은 법흥동 영남산의 동쪽 기슭에 동서로 길게 터를 닦고 동남향으로 앉혔다. 조선 숙종 때 좌승지로 증직된 이후식 李後植이 안채를 건립하고, 그의 손자 이원미李元美 대에 와서 짓다 만 사랑채를 완성하고 대청인 영모당永慕堂도 지었다.

남서쪽 모서리에 놓인 대문채의 솟을대문을 들어서면 사랑마당 가운데에 방형의 큰 연못이 있으며, 그 북쪽 건너에 영모당이 높게 자리잡고, 연못 오른쪽으로 사랑채와 안채가 연이어 배치되어 있다.

안채 우측 옆의 경사지에 사당을 앉히고, 주위에 담장을 둘러 별도로 영역을 이루게 했는데, 일반적으로 사당을 안채의 뒤편 우측 높은 곳에 배치하는 것과는 다른 모습이다. 영모당 위쪽으로 좀 떨어진 숲 속의 계류 옆에는 북정北亭이 있고, 대문채 우측 담 밖에는 국내에서 가장 크고 오래된 통일신라시대의 칠층전탑이 높이 서 있다. 대청인 영모당은 별당 건물로, 건물의 정면과 배면, 서측면으로 쪽마루를 설치하여 동선의 편의를 도모하였으며, 마루방에는 바깥으로 들어올려 세우는 큰 井자살 들문이 눈길을 끈다.

이 가옥은 연못을 중심으로 별당과 사랑채를 독립되게 배치하고, 뒤쪽 높은 곳에 부속 정자를 갖춘 사대부저택으로, 안채의 다채로운 공간구성이 돋보이고 고식의 창호형식이 잘 남아 있는 건축물이다.

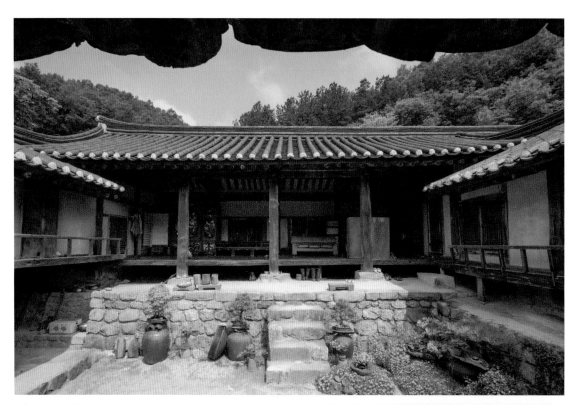

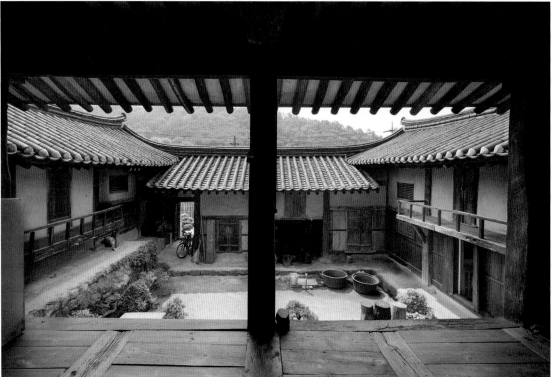

안채(위)와 안대청에서 내다본 모습(아래).

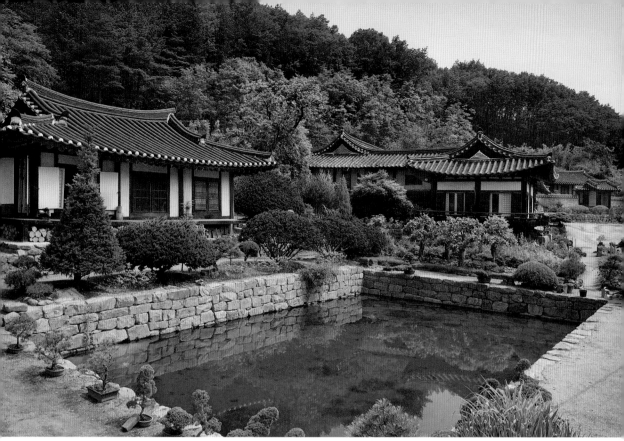

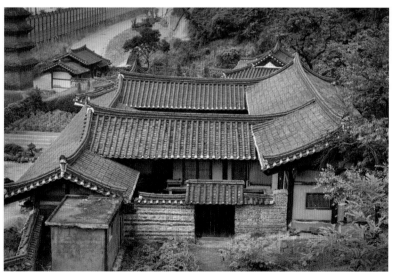

연못과 영모당(위), 위에서 내려다본 모습(아래).

청도 운강 고택 및 만화정

淸道 雲岡 故宅 및 萬和亭
1726년, 1856년(만화정) | 경상북도 청도군 금천면 선암로 474

이 고택은 1726년(영조 2)에 입향조入鄕祖 박숙朴淑이 창건했다고 하나 지금과 같은 규모를 갖춘 것은 1824년(순조 24) 그의 현손인 운강雲岡 박시묵朴時黙이 중건하면서부터이다. 그 뒤 운강의 증손인 박순병朴淳炳이 1905년에 중수한 바 있다.

이 집은 금천錦川의 남쪽에 형성된 산지마을의 중심부에 위치하는데, 원래 이 터는 입향조 박숙이 벼슬을 사양하고 낙향하여 후학을 가르치며 은거하였던 곳이라 하며, 운강도 이곳에서 후학 양성에 주력하였다.

배치형태를 보면 사당을 맨 안쪽에 두고 그 앞에 두 개의 튼口자형 건물군을 결합시킨 형태이다. 대문을 들어서면 대문채, 큰사랑채, 중사랑채, 광채의 네 동이 사랑마당을 중심으로 대칭으로 배치되어 사랑채 영역을 형성하고 있다. 그리고 안마당을 가운데 두고 안채, 행랑채, 광채, 중문채의 네 동이 대칭으로 배치되어 안채 영역을 이루었으며, 안채 남서쪽에는 토담을 쌓아 일곽을 형성하고 사당을 건축했다.

한편, 이 고택에서 좀 떨어진 곳에 위치한 만화정萬和亭은 운강이 1856년(철종 7)에 지어 공부하며 강학하던 건물로, 육이오전쟁 당시 이승만李承晩 대통령이 이곳에서 묵었다 한다.

이 고택은 모두 아홉 동의 건물과 인근에 만화정을 둔 보기 드문 대가로, 특히 안채는 부엌, 방, 마루, 방으로 구성되는 남부지방 민가의 독특한 형식을 따르면서도 양반가의 품격과 기능을 수행할 수 있도록 지은 흔치 않은 사례이다.

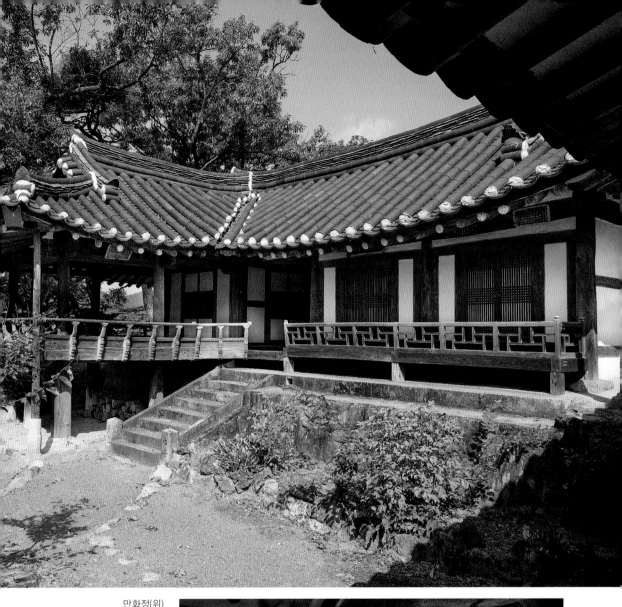

만화정(위),
만화정 누마루에서 내다본 모습(아래).

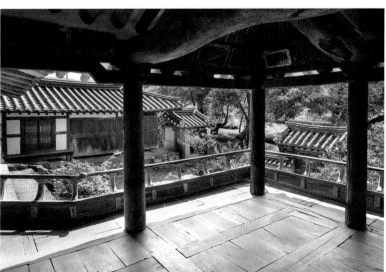

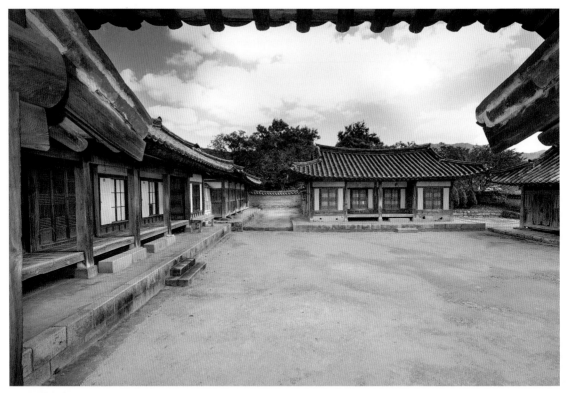

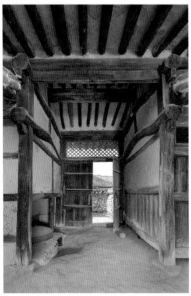

대문채에서 본 사랑마당과 중사랑채(위), 대문(아래 왼쪽)과 사랑채 뒷간(아래 오른쪽).

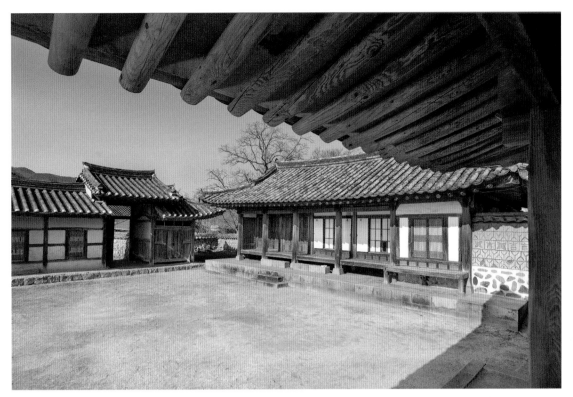

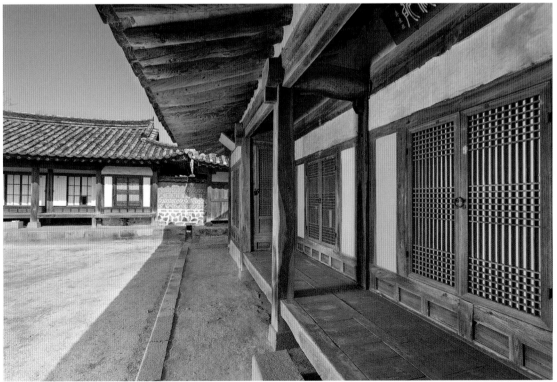

중사랑채에서 본 대문채와 큰사랑채(위), 중사랑채 앞퇴와 큰사랑채(아래).

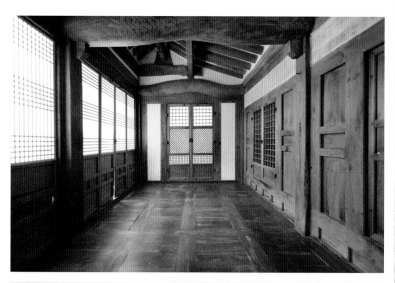

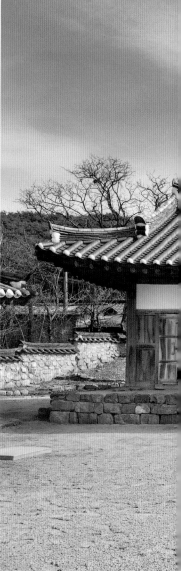

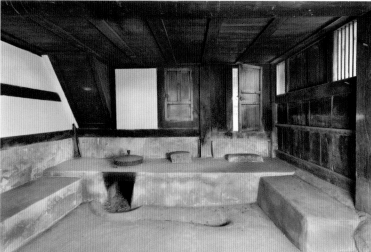

안채 대청(위)과 부엌(아래).

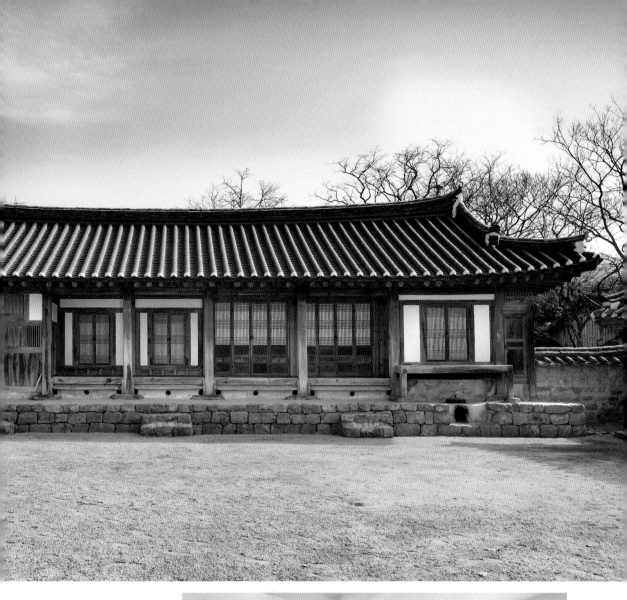

안채 전경(위)과 안방 내부(아래).

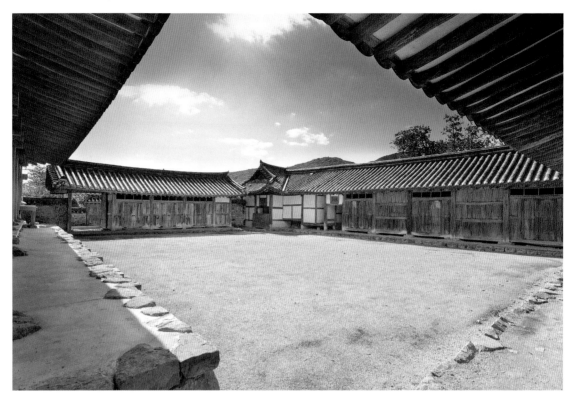

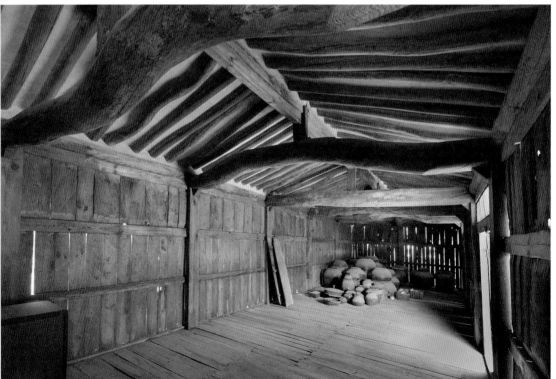

안채와 행랑채 사이에서 본 광채와 중문채(위), 광채 내부(아래).

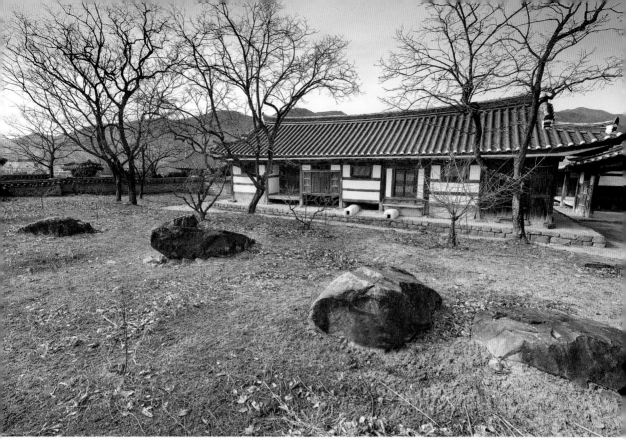

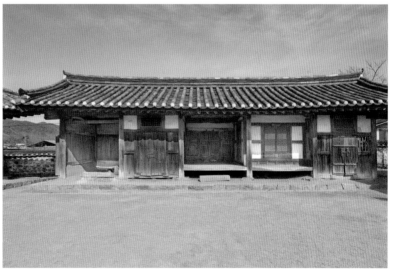

안채 후원의 칠성바위(위), 행랑채(아래).

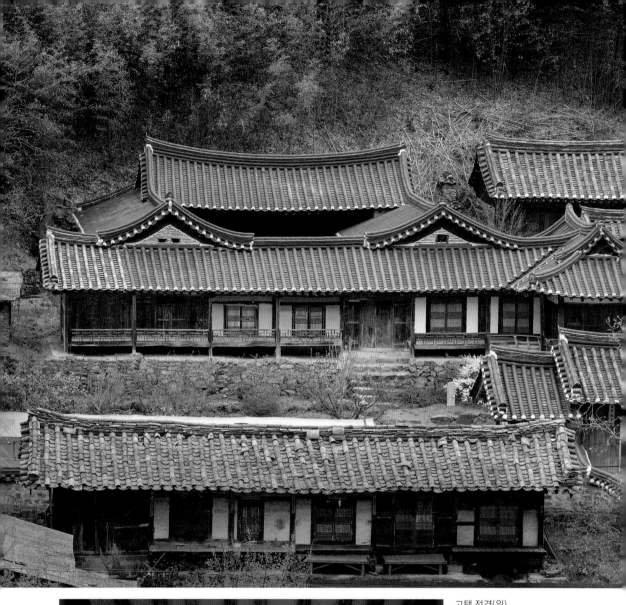

고택 전경(위),
대문채에서 본 사랑채와 중문간채(아래).

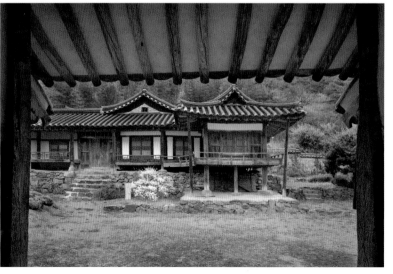

영천 매산 고택 및 산수정

永川 梅山 古宅 및 山水亭
18세기 중엽 | 경상북도 영천시 임고면 삼매매곡길 356-6

이 고택은 18세기 중엽 매산梅山 정중기鄭重器가 짓기 시작하여 그의 아들이 완성하였다고 하며, 삼매마을 입구 오른쪽 산기슭에 서남향으로 자리잡고 있다. 현재 대문간채, 정침正寢, 사당으로 구성되어 있으나 예전에는 방앗간채, 아랫사랑채 등 여러 부속채들이 있었다고 하며, 서북쪽 계곡에는 산수정山水亭이 있다.

대문을 들어서면 넓은 마당을 마주하여 정침이 있고, 그 오른쪽 뒤쪽에 사당 일곽이 자리잡고 있다. 정침은 앞면에 一자형 중문간채와 사랑채를 두고 안쪽에 ㄷ자형 안채를 두어 전체적으로 폐쇄적인 ㅁ자형을 이루고 있다. 중문간 왼쪽에는 안대문간, 아랫방, 마루방, 고방이 차례로 배치되어 있었으나 안대문간은 현재 방으로 개조되었다.

중문간 오른쪽으로는 사랑방에 직교하여 책방과 누마루를 T자형으로 덧붙였는데, 방의 앞면에는 툇마루를, 누마루방의 삼면에는 난간을 설치하였다. 한편, 산수정은 정면은 단층이고 뒷면이 중층인 누각형 팔작집으로, 평면구성은 앞면에 툇마루를 두고, 마루의 좌우에 온돌방을 두었다.

이 집에서 주목되는 것은, 전체적으로 마루가 차지하는 부분이 북부지방보다 많고, 대지의 경사를 이용한 안대청의 훤칠한 구성법과 앞면의 사랑 부분 구성방법 등을 들 수 있다.

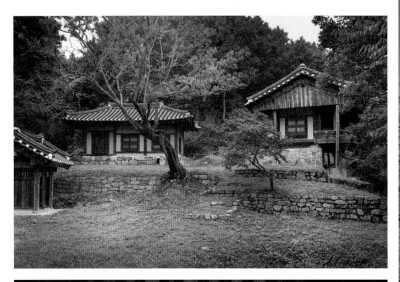

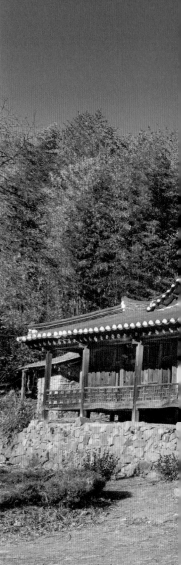

산수정(위)과 산수정 마루에서 내다본 풍경(아래).
사랑채와 중문간채(p.223 위), 대문채 툇마루(p.223 아래 왼쪽)와
산수정 온돌방 내부(p.223 아래 오른쪽).

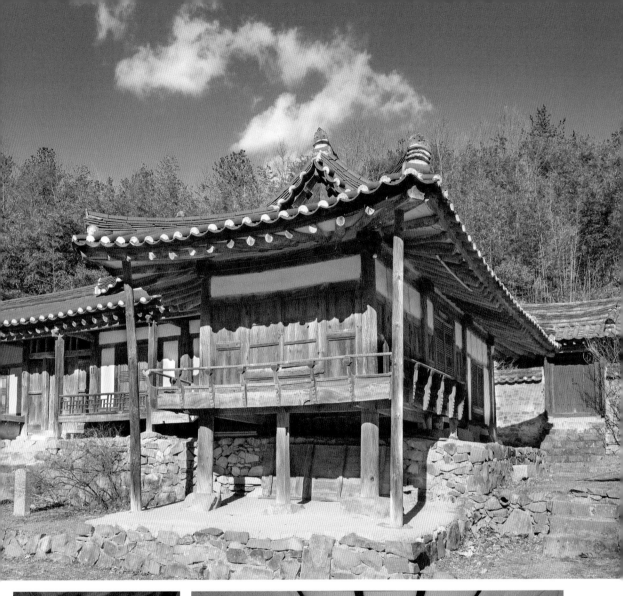

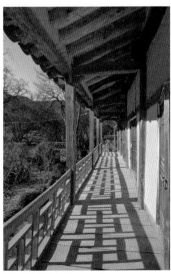

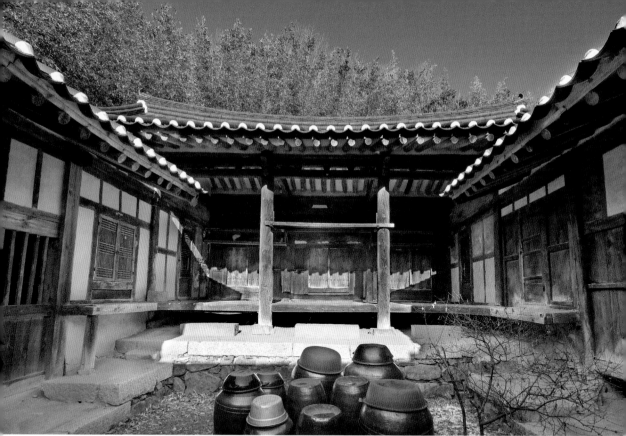

안채(위), 안채 대청과 상부가구(아래 왼쪽), 안채 안방 내부(아래 오른쪽).

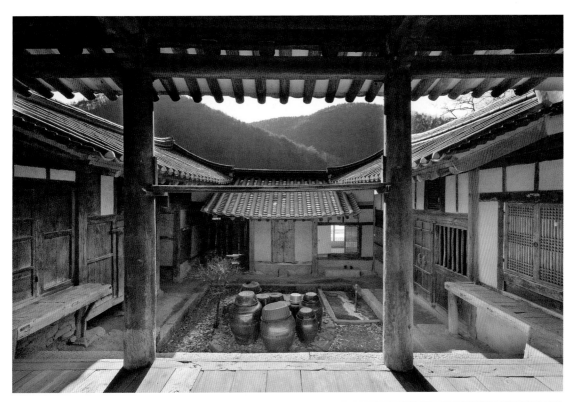

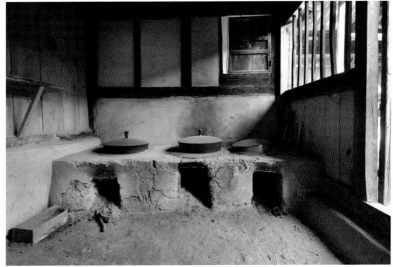

안채 대청에서 내다본 모습(위)과 안채 부엌 내부(아래).

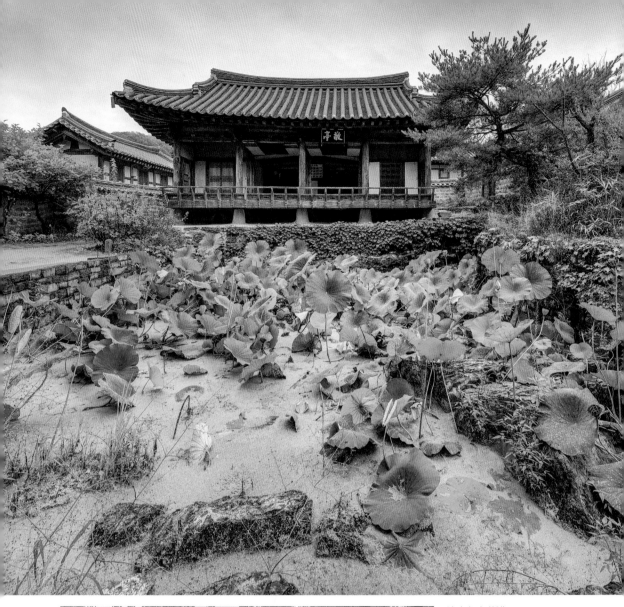

연지와 경정(위),
사각문과 토담(아래).

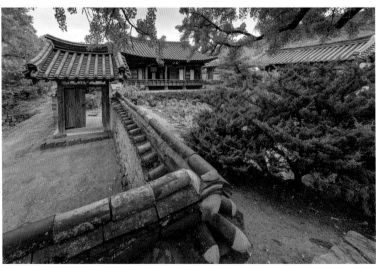

영양 서석지

英陽 瑞石池
1613년 | 경상북도 영양군 입암면 서석지3길 16

서석지瑞石池는 '상서로운 돌로 만든 연못'이란 뜻으로, 1613년(광해군 5)에 정영방鄭榮邦이 조성한 연지蓮池와 이를 완상하는 정자인 경정敬亭으로 이루어진 별서別墅이다. 정영방은 1605년(선조 38) 과거에 급제하고서도 벼슬길을 포기하고 고향에 내려와 지내면서 근교에 있는 이 마을에 집터를 정해서 경정과 살림집을 짓고, 뜰에 서석지를 꾸몄다.

자양산紫陽山 남쪽 기슭에 자리하고 있는 이 서석지의 구조를 살펴보면, 담장 내 주거관리 공간인 내원內園과 연지, 경정, 주일재主一齋가 자리하는 외원外園 등으로 형성되어 있다.

왼쪽에 난 사각문四脚門을 들어서면, 연지를 중심으로 남동향으로 서석지를 조망할 수 있게 경정이 위치하고, 경정 오른쪽에 서재인 주일재가 자리하는데, 마루 위에는 이름난 선비들의 시문을 쓴 편액이 걸려 있다. 경정 뒤편으로는 이곳 생활에 불편이 없도록 수직사守直舍를 두었으며, 경내는 흙담으로 경계를 지었다.

이 서석지는 조선시대 민가의 연지를 활용한 대표적인 조원造苑 유적으로, 규모 면에서는 그리 크지 않으나 경관이 지니는 의미는 이상적 세계를 담고 있으며, 특히 연못 바닥의 구성을 평면으로 처리하지 않고 돌을 이용하여 입체적으로 구성한 것은 그대로 한국 조경의 특징이 되고 있다.

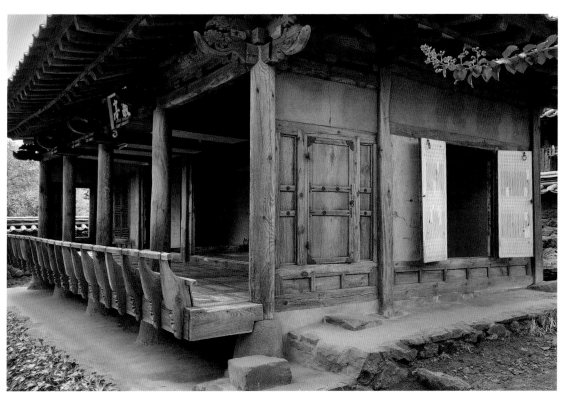

사각문에서 본 경정(p.228), 주일재에서 본 경정(위)과 경정 상부가구(아래).

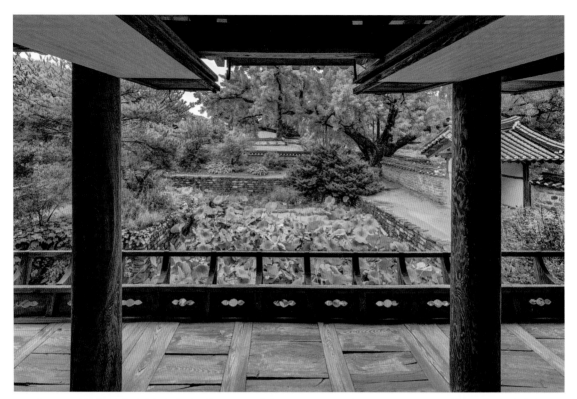

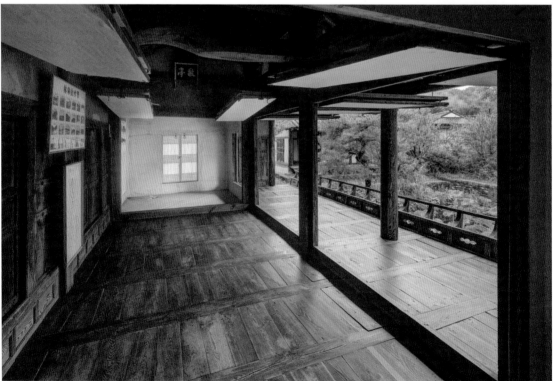

경정 대청에서 내다본 모습(위)과 경정 내부(아래).

경정에서 본 주일재(위)와 관리사(아래).

집 어귀에서 본 충효당 전경(위),
중문간채(아래).

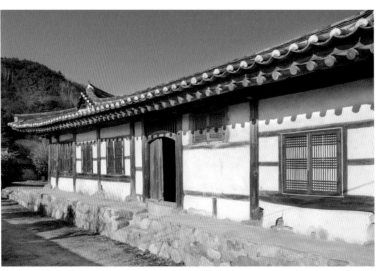

영덕 충효당

盈德 忠孝堂

15세기 중엽 | 경상북도 영덕군 창수면 인량6길 48

이 건물은 재령이씨載寧李氏 선조 중 처음으로 영덕에 들어와 정착한 이애李曖가 15세기 중엽에 건립한 종택으로, 후손 이함李涵이 1576년(선조 9)에 뒤쪽 한 단 높은 곳으로 이건하였다고 한다.

충효당이 자리한 인량마을은 조선시대 많은 선비들이 배출된 곳으로, 숙종대의 학자 이현일李玄逸도 이 충효당에서 출생하였다. 등운산 남쪽 끝자락이 마을 뒤편을 감싸고, 남쪽은 넓은 들판 한가운데로 송천松川이 서에서 동으로 흘러가는 곳에 동서로 길게 충효당이 자리하고 있다. 이곳은 산록을 파고드는 골의 형상이 새가 날개를 펼친 형상이라 하여 나래골이라 부르기도 한다.

지금도 후학의 교육장으로 이용되는 충효당은 높직한 기단 위에 남향으로 터를 잡아 오른쪽 ㄱ자형 안채와 ㄴ자형 중문간채가 마주 보고 있다. 충효당忠孝堂이라 편액된 사랑채는 임진왜란 이후에 세운 건물로, 정자와 같은 구성을 보이고 있다. 충효당과 안채 사이 뒤편 조금 높은 곳에는 담장을 두른 사당을 두었으며, 그 오른쪽에 넓은 대밭을 조성하였다.

이 집은 동족마을에서 가장 위계가 높은 가옥의 전형을 보여주고 있으며, 안채와 사랑채, 사당이 고루 갖추어져 있는 조선시대 양반가로서, 이 지역 가옥의 특징인 ㅁ자형 가옥배치에서 사랑채 공간이 별도로 독립된 배치수법을 잘 나타내고 있다.

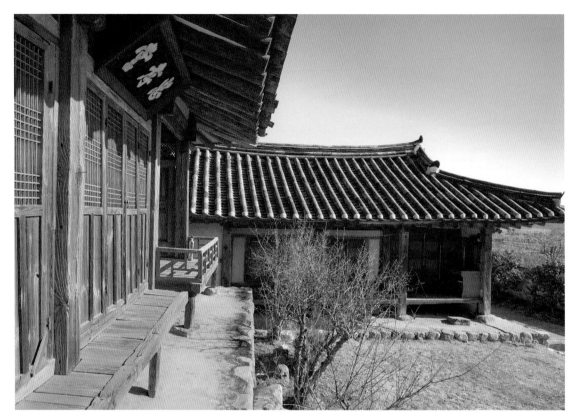

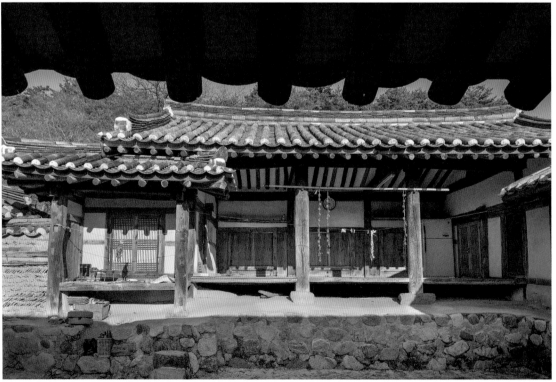

충효당 앞퇴와 중문간채 옆면(위), 안채(아래).

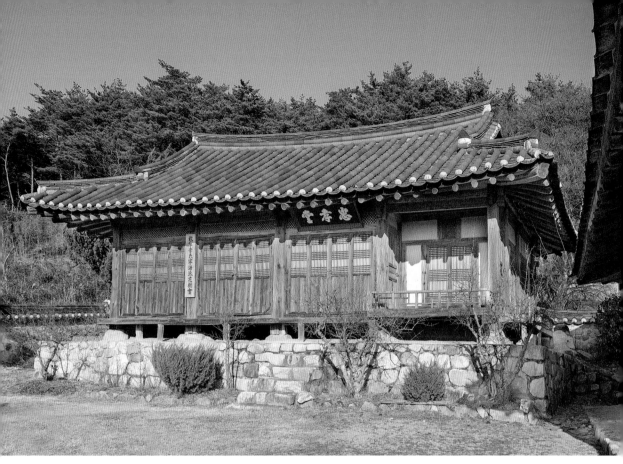

충효당(위)과 사당(아래).

거촌리 쌍벽당

巨村里 雙碧堂
1450년, 1566년(쌍벽당) | 경상북도 봉화군 봉화읍 거수1길 17

이 집의 본채는 입향시조 김균金筠이 1450년(세종 32)에 지었으며, 별당채인 쌍벽당雙碧堂은 성리학자 쌍벽당 김언구金彦球의 유덕遺德을 기리기 위하여 1566년(명종 21)에 건립하였다고 한다. 1652년(효종 3) 쌍벽당을 증축하고 1864년(고종 1)에는 몸채의 사랑채를 개축하였으며, 1892년에 쌍벽당을 다시 고쳐 지었다.

쌍벽당은 전의 주소지인 거촌리 마을에서 가장 깊숙한 뒷산 기슭에 자리하고 있다. 솟을대문을 들어서면 사랑마당 왼쪽에 작은 행랑채가 있고, 사랑마당 앞쪽에 사랑채와 중문채를 一자형으로 길게 앉히고 그 뒤쪽에 ㄷ자형 안채를 놓아 앞쪽 좌우측이 돌출하게 된 ㅁ자형 몸채가 자리잡고 있다. 몸채 오른쪽에 쌍벽당이 위치하고, 그 뒤쪽 높은 곳에는 사당이 별도의 공간을 형성하고 있다.

별당채인 쌍벽당은 온돌방과 대청을 놓은 팔작지붕집으로, 앞면 쪽마루에는 계자각난간이 설치되어 있다. 대청 정면은 개방하고 오른쪽 면과 뒷면에는 각각 울거미널창을 달고 대청과 방 사이에는 들문을 달았다.

이 집은 별당을 둔 대저택으로, 안채의 고식 영쌍창과 고급스러운 상부가구가 돋보이는 건물이다.

가옥의 후경(위)과 전경(아래).

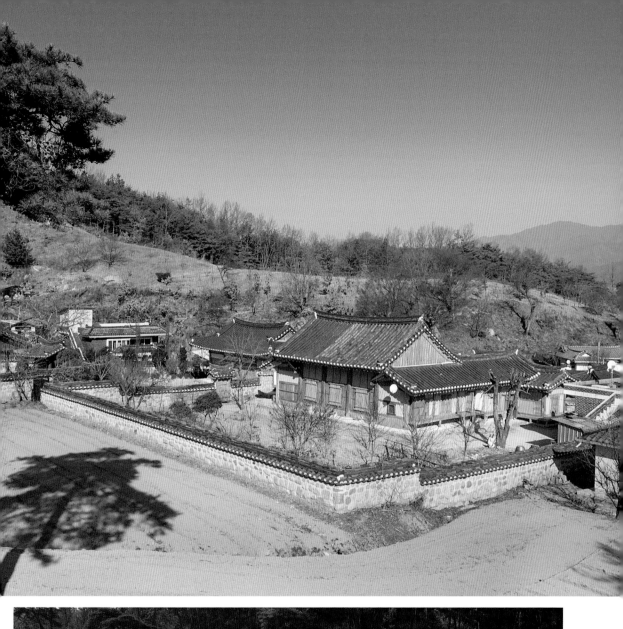

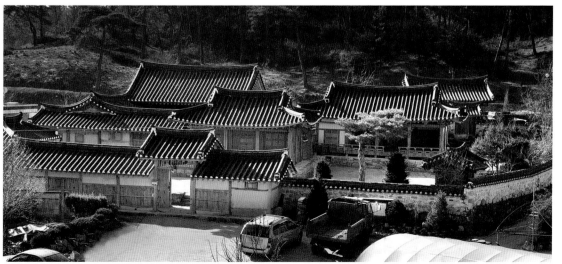

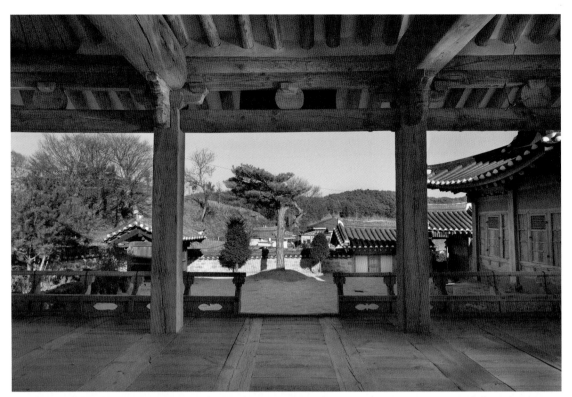

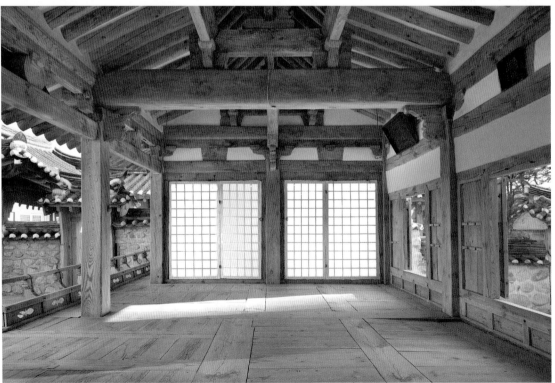

쌍벽당 대청에서 내다본 모습(위), 쌍벽당 대청 내부(아래).

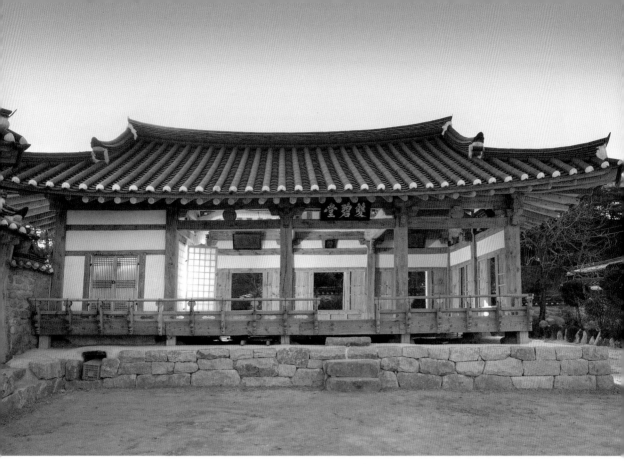

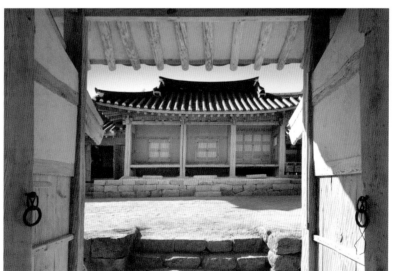

쌍벽당(위), 솟을대문에서 본 사랑채(아래).

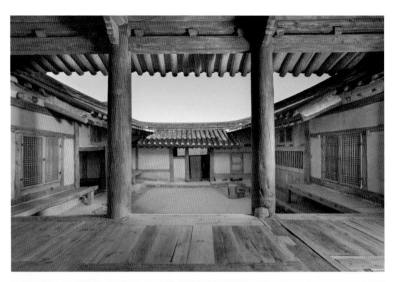

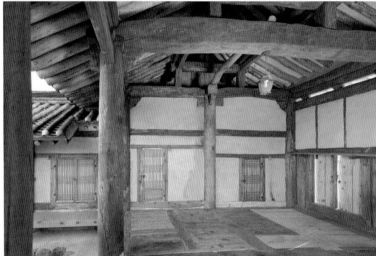

안채 대청에서 내다본 모습(위)과 안채 대청 내부(아래).

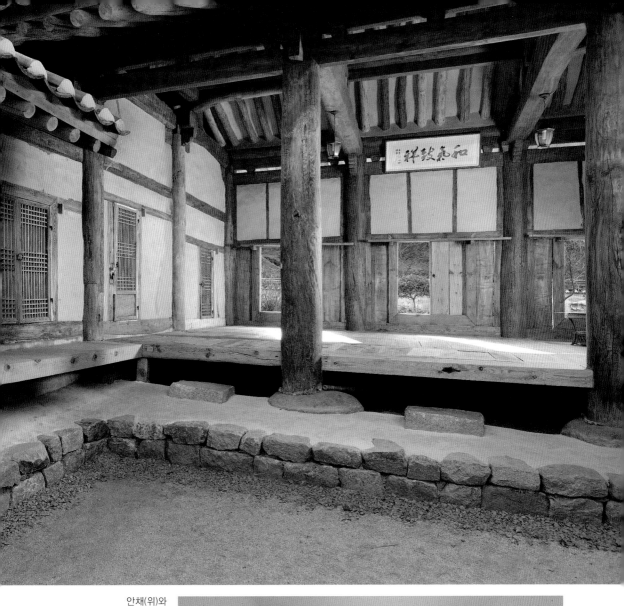

안채(위)와
사랑채 사랑방 내부(아래).

봉화 설매리 세 겹 까치구멍집

奉化 雪梅里 세 겹 까치구멍집
1840년경 | 경상북도 봉화군 상운면 설매2길 50-12

이 집은 마을 북쪽 옥녀봉玉女峯으로부터 내려온 산줄기의 동남쪽 얕은 산을 뒤로 한 안골에 남서향으로 배치되어 있다. 정확한 건축연대는 알 수 없으나 1840년경에 지었다고 전한다. 이엉을 이었던 지붕을 1970년대 초에 시멘트기와로 바꾸었으며, 그 후 1996년에는 다시 지붕을 이엉으로 하여 원래의 모습을 되찾게 되었다.

앞뒤 세 줄의 세 겹 까치구멍집으로, 집 앞쪽에는 마당만 있고 담장은 없다. 1980년대 초까지만 해도 마당 서쪽에 두엄과 측간이 있었고, 앞쪽에는 초가 고방이 있었다고 한다.

정면 가운데 칸에 나 있는 출입대문을 들어서면 흙바닥인 봉당이 있고, 그 왼쪽에는 외양간이 위치하고, 오른쪽에는 부엌이 있다. 봉당 뒤쪽에 있는 마루를 오르면 왼쪽에 사랑방과 샛방이 앞뒤로 있고, 오른쪽으로는 안방이 배치되어 있다.

외양간은 왼쪽으로 약간 돌출되게 넓게 잡고, 그 상부에 농기구 등을 보관하는 다락을 두었다. 부엌은 건물 정면 쪽으로 돌출한 툇간을 마련하여 식기와 음식물을 보관할 수 있게 하고, 오른쪽에 외부와 통하는 출입문을 두었다.

이 집은 겹집이 뒤쪽으로 확장된 모습을 보여 주는, 몇 남지 않은 세 겹 까치구멍집 예 중의 하나이다.

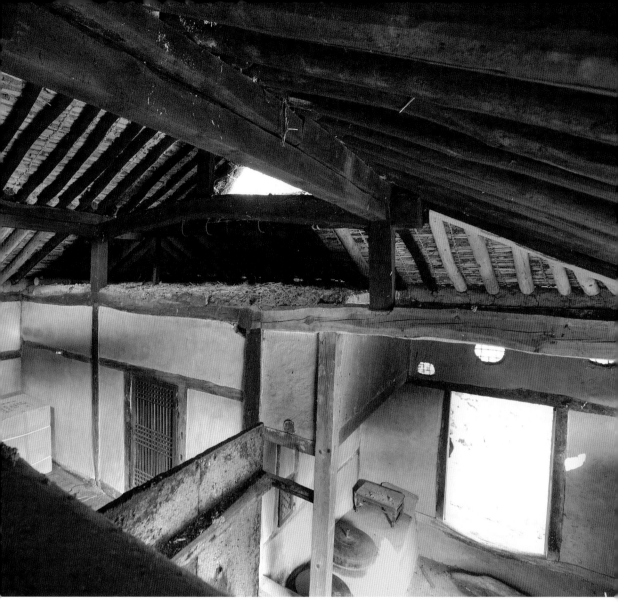

집 안 지붕 밑(위),
뒤에서 내려다본 가옥 전경(아래).

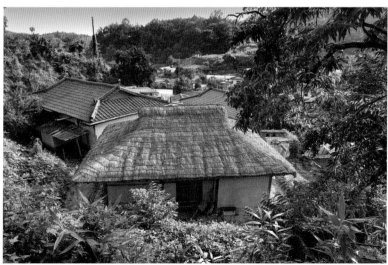

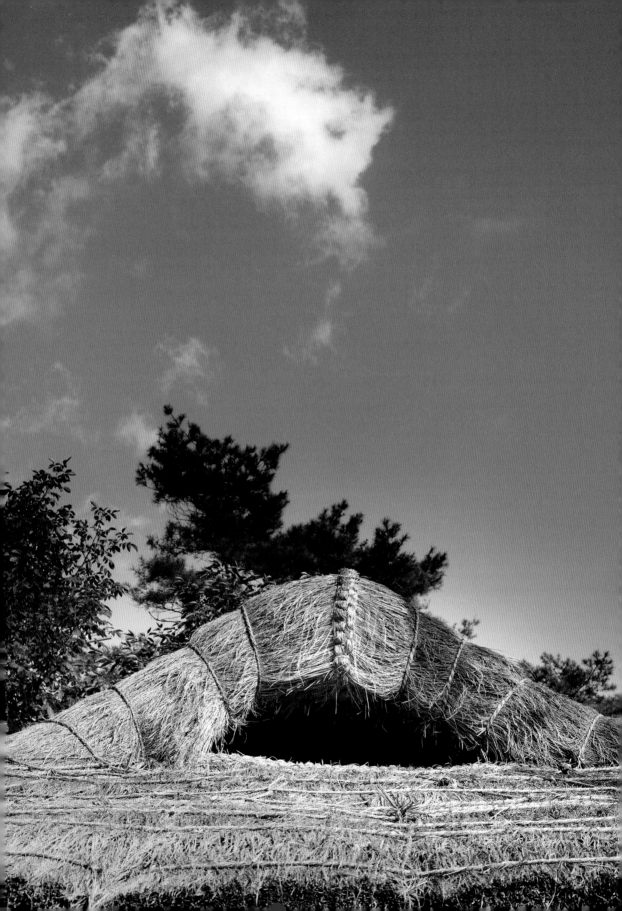

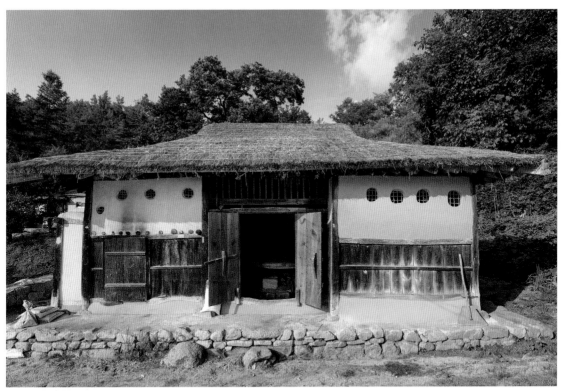

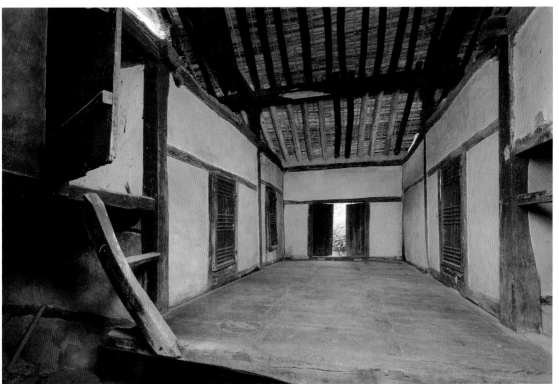

지붕마루의 까치구멍(p.244), 가옥 정면(위)과 마루 내부(아래).

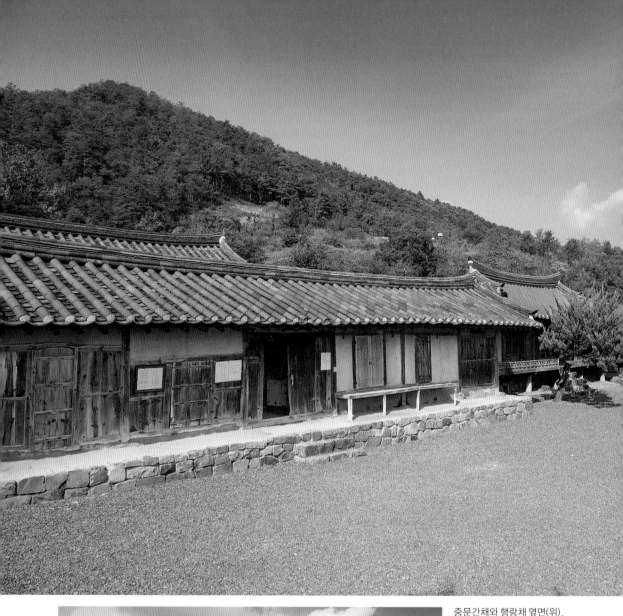

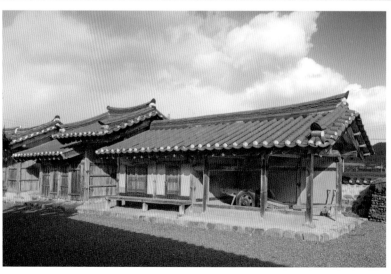

중문간채와 행랑채 옆면(위),
중문간채에서 본 행랑채(아래).

창양동 후송당

昌陽洞 後松堂
1935년 | 경상북도 청송군 현동면 청송로 2587-13

이 집은 전의 주소로 현동면 창양리 신창마을의 야트막한 구릉 아래에 자리하고 있으며, 호가 후송後松인 조용정趙鏞正이 건립한 근대한옥이다. 사랑채는 일제강점기인 1935년에 지었으며, 안채는 광복 직후인 1947년에 지었다. 이러한 건축연대는 사랑채와 안채의 종도리에 있는 묵서명에 의해 확인할 수 있다.

대지에는 一자형 행랑채, ㄷ자형 사랑채, ㄴ자형 중문간채, 一자형 안채, 곳간채, 창고 등 모두 일곱 동이 건축되어 있다. 쉰 칸이 넘는 큰 규모의 주택이지만, 행랑채 지붕을 시멘트기와로 이었고, 안채와 사랑채의 축대는 낮으며, 지붕 용마루도 우뚝하지 못하여, 전체적으로 웅장한 맛이나 고졸한 분위기는 없다.

건물의 배치형태를 보면, 사랑영역은 ㄷ자형 사랑채와, 사랑마당 북쪽의 ㄴ자형 곳간채와 행랑채가 건물 규모에 비해 인접하여 집약된 외부공간을 형성하고 있다.

사랑채의 왼쪽에 자리잡은 안채영역은 대문채에서 사랑마당과 중문간채의 중문을 S자형으로 통과해야 진입할 수 있다. 안채영역은 안마당을 가운데 두고 一자형 안채와 그 정면의 ㄴ자형 중문간채, 안마당 북쪽의 ㄷ자형 사랑채 등 세 동을 지어 튼 �口자형의 내밀한 공간을 형성하고 있다. 사랑채 뒤쪽에는 초가로 된 창고가 있다.

후송당은 19세기 중엽 이후 전통한옥이 근대적 합리주의와 외래건축의 기능 중시 경향에 영향을 받아 공간구성과 기술, 재료 면에서 변화를 추구한 근대한옥의 모습을 잘 보여 준다는 점에서 학술적 가치가 있다.

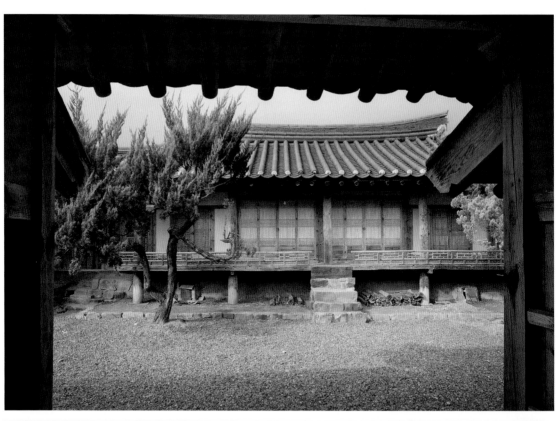

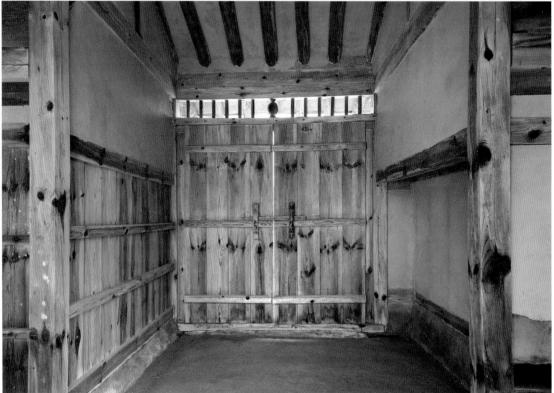

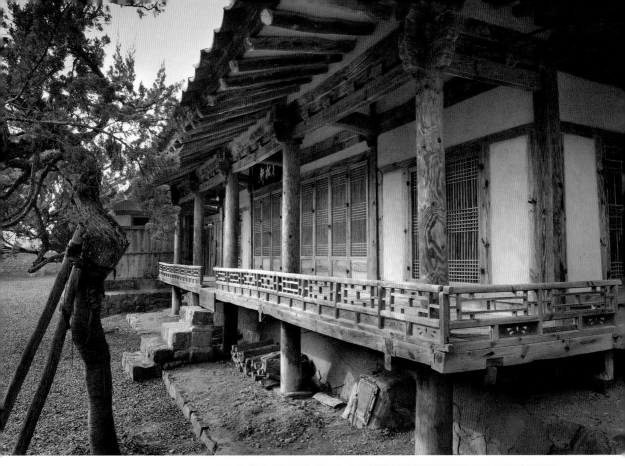

대문에서 본 사랑채(p.248 위)와
안쪽에서 본 대문(p.248 아래),
사랑채(위)와
측면에서 본 사랑채 툇마루(아래).

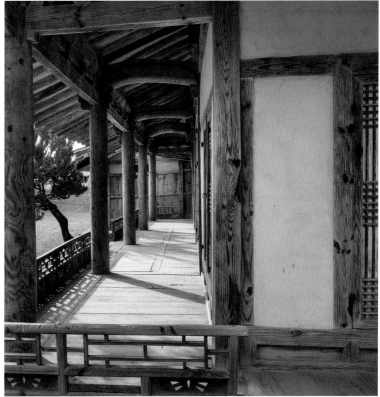

중문간채의 디딜방아(위)와 창고(아래).
안채(p.251 위)와 안채에서 본
중문간채(p.251 아래).

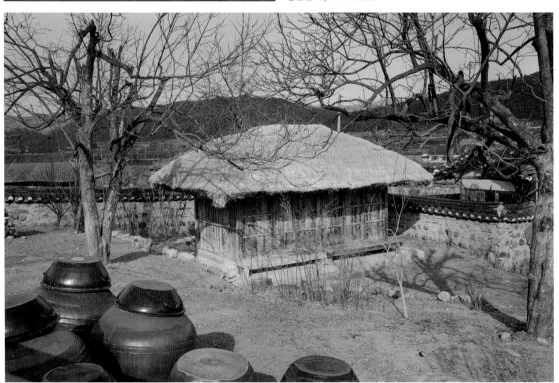

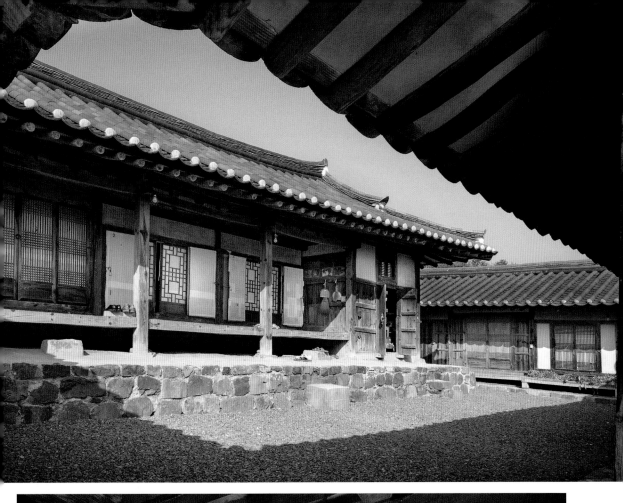

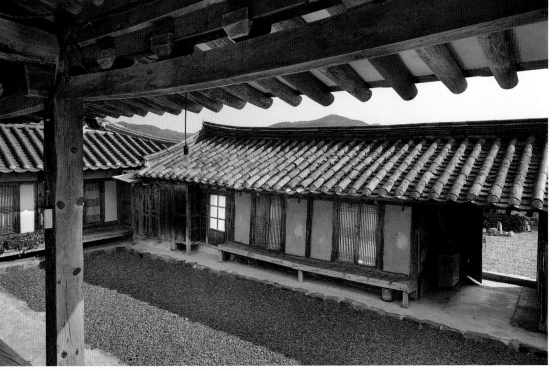

예천권씨 초간 종택

醴泉權氏 草澗 宗宅
1589년 | 경상북도 예천군 용문면 죽림길 43

이 종택은 조선 중기의 학자 초간草澗 권문해權文海의 조부 권오상權五常이 1589년(선조 22)에 창건한 양반가로, 유례가 드문 임진왜란 이전에 지은 주택 중의 하나라는 점에서 학술적 가치가 높다. 서쪽으로 뒷산이 반달 모양으로 싸안고, 좌측과 우측으로는 각각 백마산白馬山과 아미산蛾眉山이 자리한 곳에 위치한다.

전체 건물은 낮은 뒷동산을 배경으로 다소 경사진 대지 위에 동향으로 배치하였다. 별당인 사랑채는 앞쪽에 돌출되어 있으며, 그 왼쪽 뒤에 ㅁ자형 몸채를 지어 별당과 연결했다. 본래는 대문간채와 사랑채 왼쪽에 연접한 부속채가 있었으나 헐렸으며, 별당 앞쪽에도 행랑채 겸 대문채가 건축되어 있었으나 임진왜란 때 소실되었다고 한다.

사당은 별당 뒤쪽에 방형으로 담을 쌓아 만든 별도의 영역 안에 자리잡고 있으며, 별당 남쪽에는 판각을 보관하고 있는 백승각百承閣이 건축되어 있다.

이 집에서 볼 수 있는 세부 수법상의 큰 특징은 안대청 뒷벽의 영쌍창欞雙窓이다. 이 영쌍창은 문틀과 창틀의 가운데 중간설주를 세우고 거기에 쌍창을 시설한 것이다.

이러한 유구는 다락에 낸 살창에서도 볼 수 있으며, 사당에 있는 중간설주는 단면이 T자형으로, 중간설주를 위쪽으로 밀어 올려서 떼어낼 수 있다. 이처럼 중간설주가 남아 있는 영쌍창은 주로 조선 전기와 중기 건축에 보이는 고식으로, 우리나라 창호의 변천과 발달사를 연구하는 데 귀중한 자료가 된다.

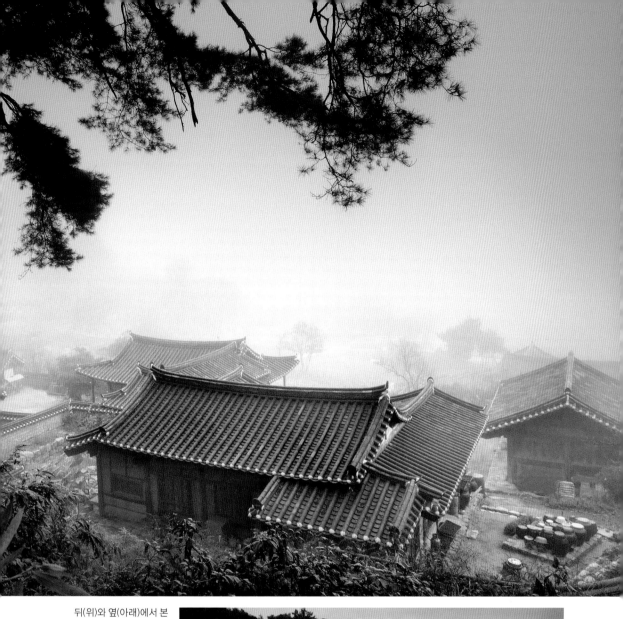

뒤(위)와 옆(아래)에서 본
가옥 전경.

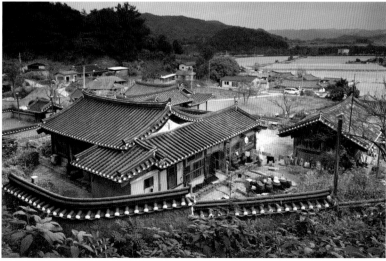

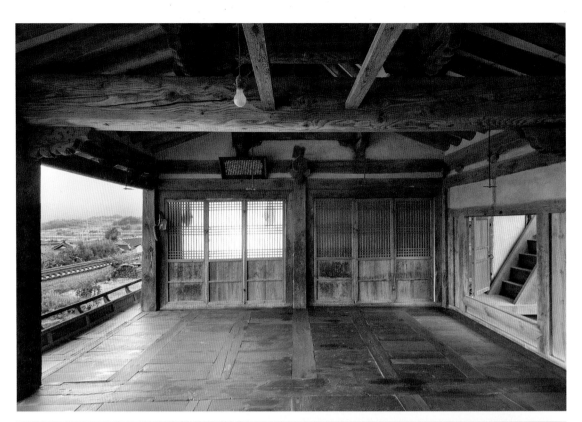

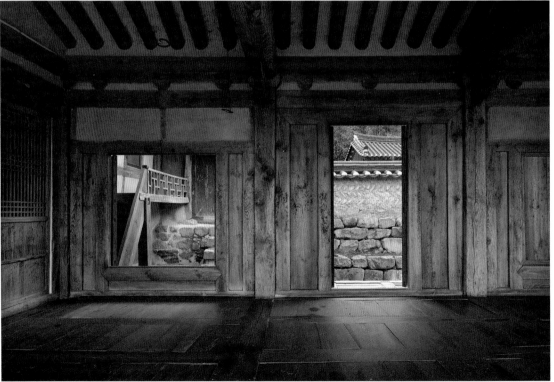

별당 대청 내부(위)와 별당 대청 내부에서 안사랑채로 통하는 문(아래).

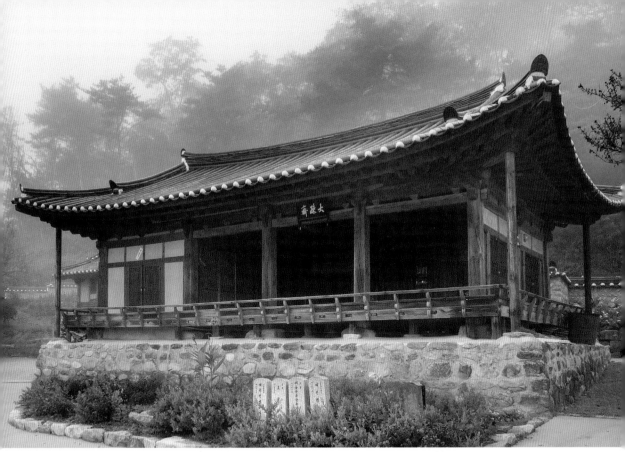

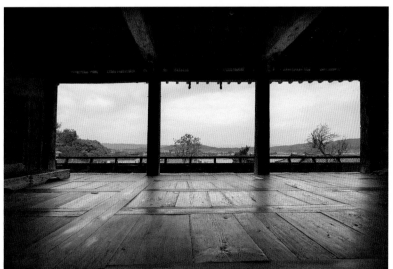

별당(위)과 별당 대청에서 내다본 풍경(아래).

별당에서 안사랑채로 통하는
통로와 협문(위),
안채로 통하는 안대문(아래).

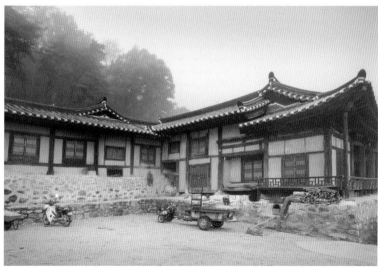

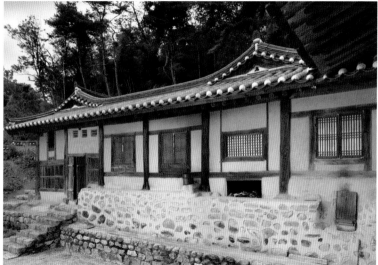

별당 측면(위), 안대문과 안사랑채(아래).

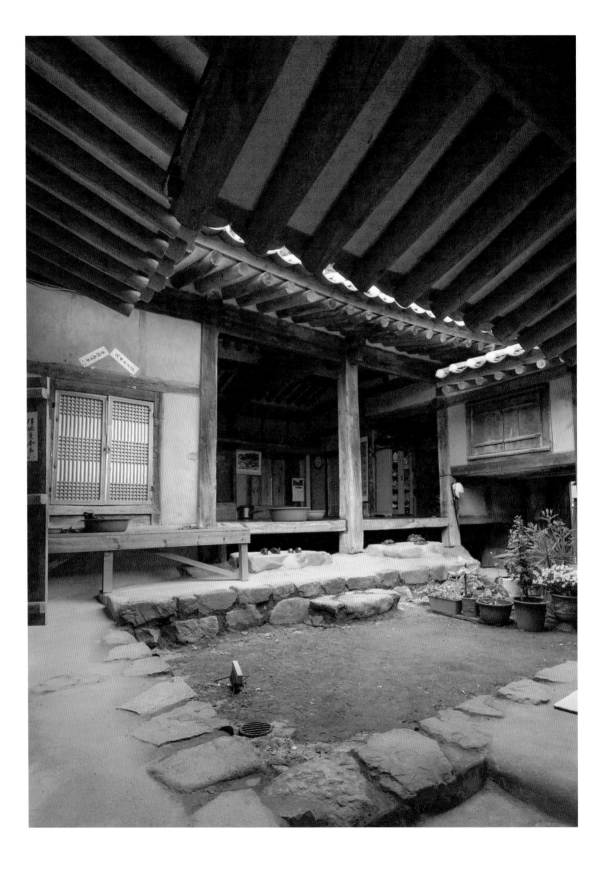

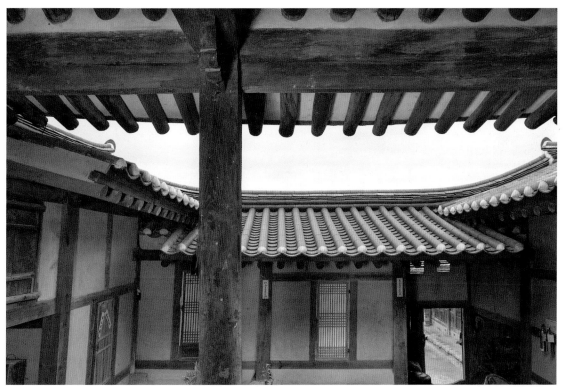

안채(p.258), 안채 대청에서 본 모습(위), 안대문간의 부뚜막(아래).

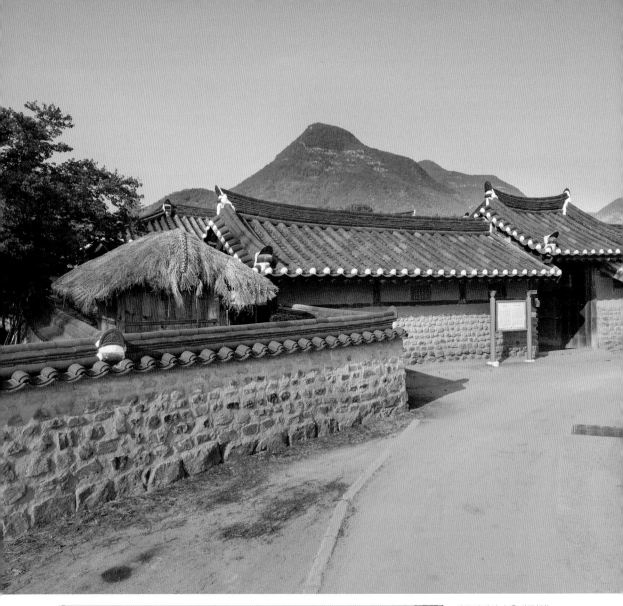

대문간채와 솟을대문(위),
가옥 뒤쪽 담 밖에서 본 모습(아래).

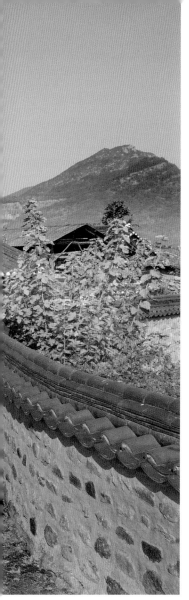

의성 소우당

義城 素宇堂

19세기 초 | 경상북도 의성군 금성면 산운길 65

이 주택이 위치한 산운마을은 북쪽의 금성산과 남쪽의 창이들 들판 사이의 구릉과 평지에 위치하며, 조선 명종 때 영천이씨 永川李氏가 입향 후 씨족마을로 번성한 곳이다. 소우당素宇堂은 19세기 초에 소우素宇 이가발李家發이 사랑채를 지었다고 전하며, 안채는 1880년대에 중수했다고 한다.

소우당은 크게 살림채와, 별당에 해당하는 안사랑채의 두 영역으로 이루어져 있는데, 배치형태는 남향한 튼口자형 몸채의 남쪽에 一자형 대문채가 자리하고, 몸채 서쪽에 별당 영역이 있다.

대지의 남쪽에 자리잡은 一자형 대문채는 동에서 서로 광, 대문간, 문간방, 고방이 연접되어 있으며, 대문간은 솟을대문으로 되어 있다. 중문간의 왼쪽에 자리잡은 사랑채는 ㄴ자형 건물로, 사랑방과 사랑마루는 남향하고 있다. 안채는 ㄱ자형으로, 부엌과 안방, 대청을 남향으로 배치했다.

이 주택은 안마당을 중심으로 안채와 사랑채, 대문채가 집약적으로 배치되어 있고, 사랑채 동쪽 끝에 있는 중문간을 통해 안채로 출입하게 된 동선계획 등 조선 후기 양반가의 특징을 잘 보여 주고 있다. 또한, 안채와 사랑채로 이루어진 중심 영역의 서쪽에 별도의 토담을 둘러 넓은 공간을 확보하고 거기에 별서別墅 건축을 조성한 점도 특이하다. 정원의 중앙부에는 안사랑채 또는 별당으로 불리는 건물을 배치하고, 그 남쪽으로 연못과 숲, 산책할 수 있는 보도를 만들어 놓았다.

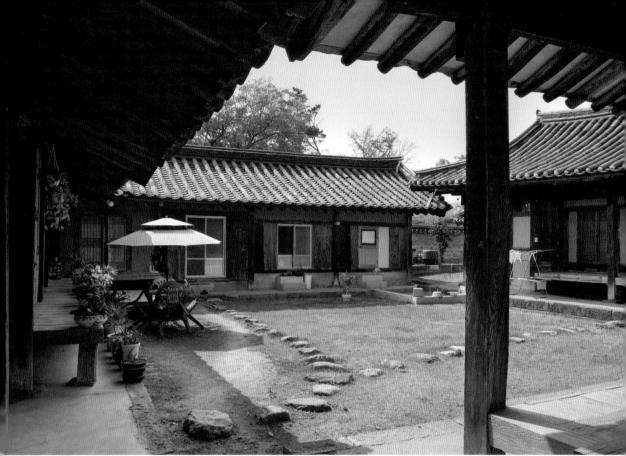

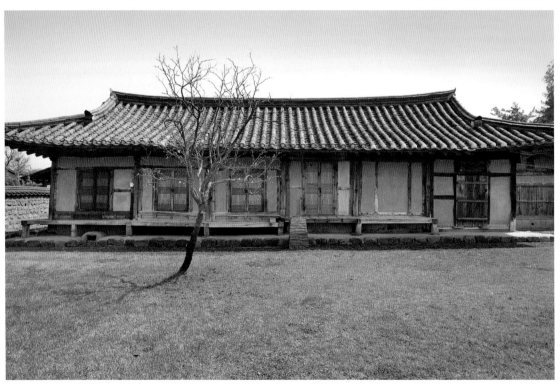

중문간에서 본 안마당과 사랑채(위), 안채 뒷면(아래).

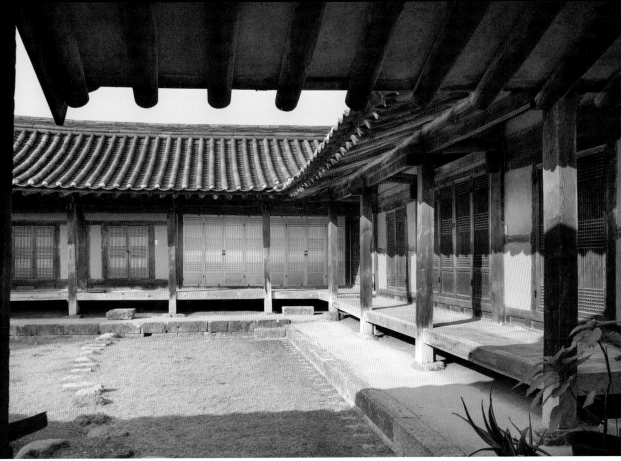

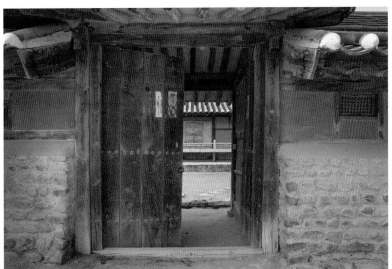

중문간에서 본 안채(위)와 대문(아래).

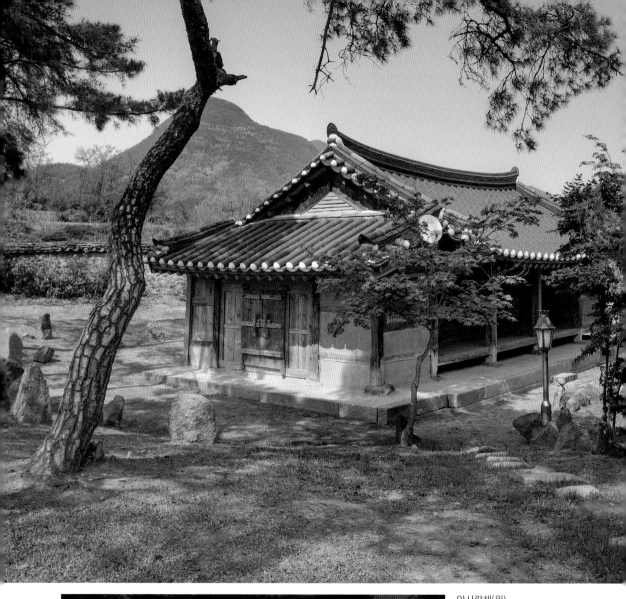

안사랑채(위),
안사랑채 대청 내부(아래).

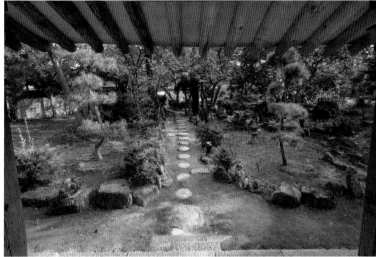

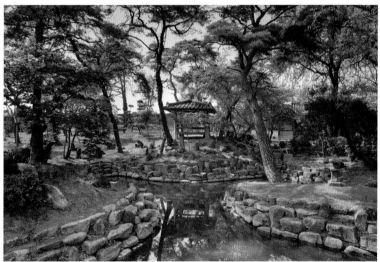

안사랑채에서 내다본 별서 정원(위)과 별서 연못(아래).

영주 괴헌 고택

榮州 槐軒 古宅
1779년 | 경상북도 영주시 이산면 영봉로 883

이 고택은 소쿠리형의 풍수 형국을 취한 마을 한가운데에 남서
향으로 자리하고 있는데, 괴헌槐軒 김영金塋이 부친 김경집金慶集
이 1779년(정조 3)에 지은 것을 분가하면서 물려받은 것이라
한다. 1904년에 일부 중수하였으며, 이때 사랑 부분을 지금처
럼 확장한 것으로 추정된다. 1972년 수해로 인하여 口자형 몸
채 앞쪽에 있던 월은정月隱亭과 오른쪽에 있던 사랑채가 멸실되
었다. 2004년에 행랑채를 복구하는 차원에서 대문채를 새로
지었다.

一자형 대문채를 들어서면 사랑채와 안채로 구성된 튼口자형
몸채가 자리하고 있다. 몸채의 오른쪽 뒤편 높은 곳에 사당이
별도로 일곽을 이루고, 대문채 앞 마당 왼쪽에는 방앗간채를
두었다.

몸채는 튼口자형으로, 앞쪽에 사랑채와 중문간채가 역ㄴ자형
을 이루며 앉아 있고, 그 뒤에 역ㄱ자형 안채가 안마당을 감싸
고 있다. 사랑채와 중문간채 공간은 앞면 가운데 중문간이 자
리하고, 그 왼쪽으로는 마구간, 고방, 모방마루가 차례로 놓여
있으며, 오른쪽으로는 큰사랑방과 사랑마루방이 꺾이면서 작
은사랑방, 감실이 뒤로 뻗어 우익사를 이루고 있다.

이 집은 19세기를 전후한 시기부터 주로 나타나는 쪽마루, 수
납공간, 환기창 등이 발달하였으며, 큰사랑방과 안방의 다락
에 위장해 둔 은밀한 비밀 피신처는 흔치 않은 예로, 당시의 시
대상을 엿볼 수 있게 한다.

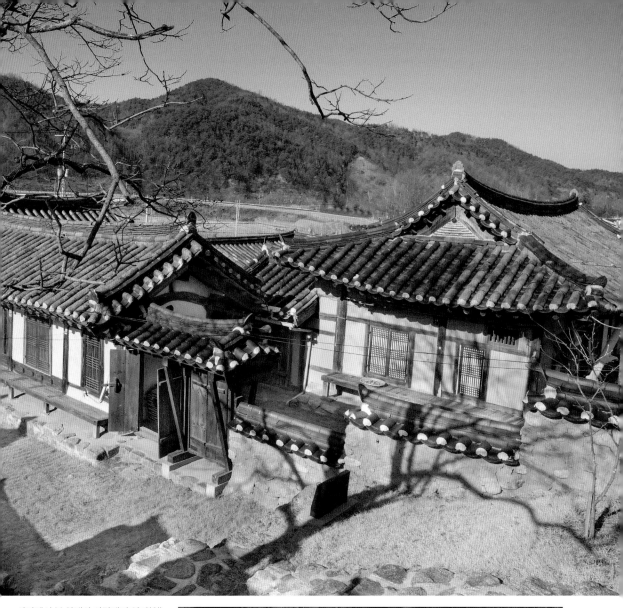

사당에서 본 안채와 사랑채의 옆면(위),
고택 전경(아래).

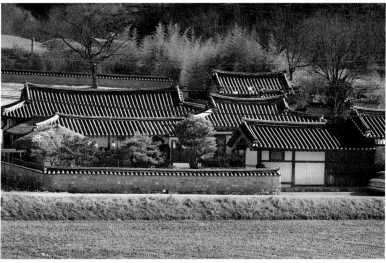

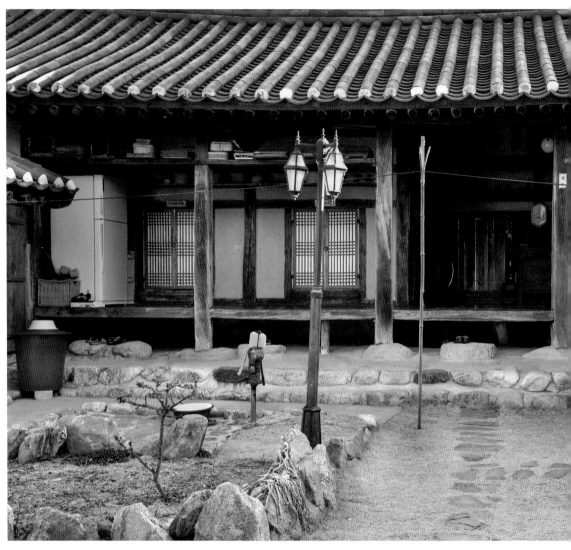

안채 전경(위),
안채 안방 내부(아래).

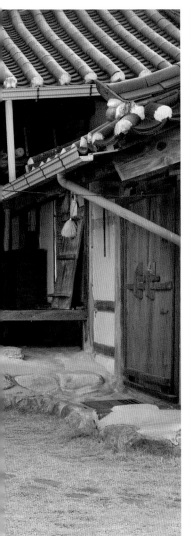

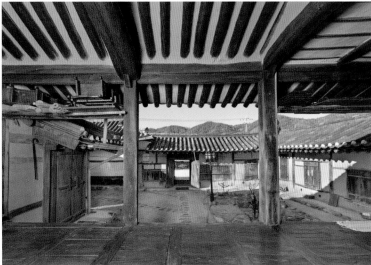

안채 대청 상부구조(위), 안채 대청에서 내다본 모습(아래).

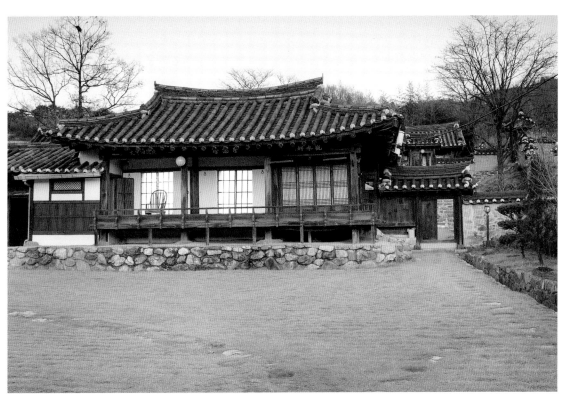

사랑채 마루방 내부(p.270),
대문채에서 본 사랑채(위),
사당(아래).

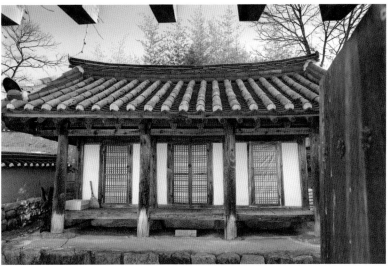

울릉 나리동 투막집

鬱陵 羅里洞 투막집
1945년경 | 경상북도 울릉군 북면 나리길 71-316

이 집은 주변보다 비교적 낮은 지대에 남서향으로 자리한 통나무집으로, 오른쪽에 측간이 한 채 있다.

본채의 전후좌우 사면은 우데기라 불리는 벽으로 둘러싸여 있다. 평면은 중앙의 정지(부엌)를 중심으로 오른쪽에 큰방이 있고, 머릿방 왼쪽에 마구간이 배치되어 있다. 부엌은 바닥을 낮게 하여 부뚜막을 설치하고 내굴로 구들장을 놓았다. 방벽은 얕은 축담 위에 큼직한 자연석 초석을 네 모서리에 놓고 통나무 열 개를 井자형으로 쌓은 후 통나무 사이의 틈새는 진흙으로 메운 귀틀식 구조이다. 방으로의 출입은 통나무 벽체를 문 크기만큼 잘라내고 양쪽으로 문설주를 세운 외여닫이 교살문을 이용하고 있다.

지붕의 처마 끝 안쪽에 처마를 따라가며 여러 개의 가는 기둥을 집 주위에 세우고, 출입구만은 비워 둔 채 이엉을 엮어서 가는 기둥에 붙여 만든 우데기가 설치되어 있다. 우데기에는 억새를 발처럼 엮어 만든 거적문을 몇 군데 설치하였다. 지붕의 억새는 바람에 날아가지 않도록 칡덩굴이나 다래덩굴로 줄을 만들어 엮어, 말아 올리고 내릴 수 있게 했다.

이 집은 울릉도 특유의 자연환경을 극복하면서 삶을 이어 온 투막집으로, 지역의 독특한 평면구성과 이 지역에서 채취할 수 있는 건축재료를 활용하여 건립된 서민가옥으로서 그 가치가 매우 크다.

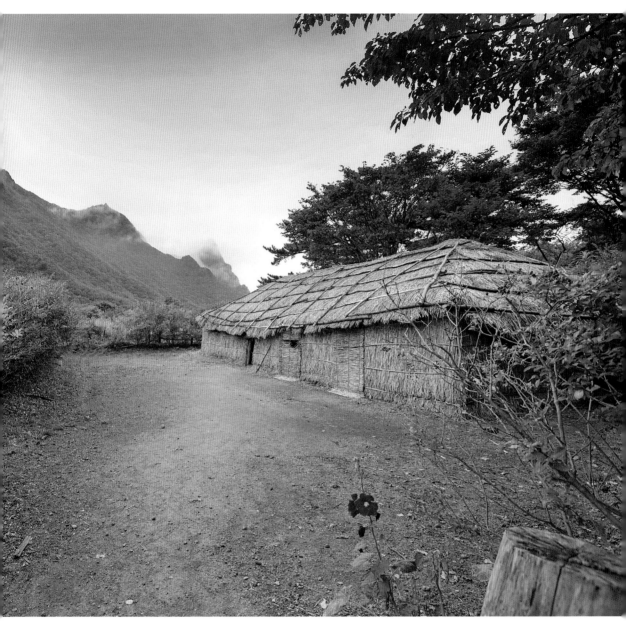

투막집 전경.

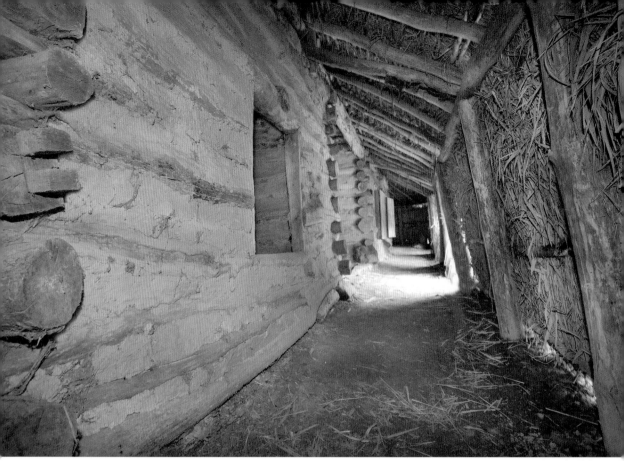

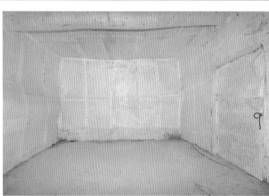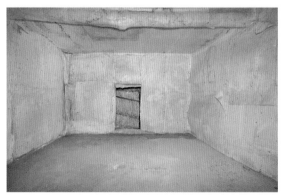

내부 통로(위)와 온돌방 내부(아래 왼쪽과 오른쪽).

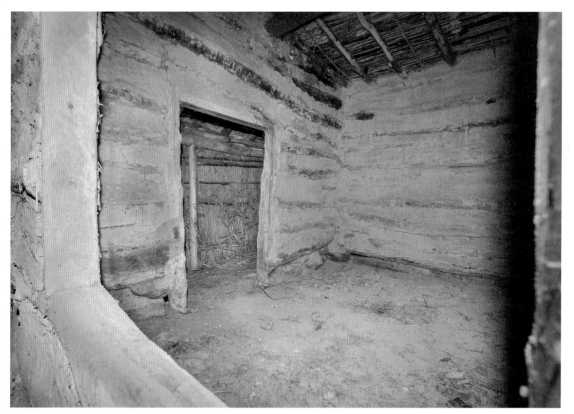

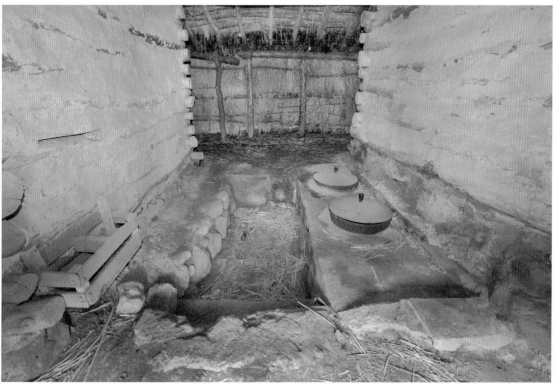

마구간(위)과 정지 내부(아래).

창녕 술정리 하씨 초가

昌寧 述亭里 河氏 草家
1760년 | 경상남도 창녕군 창녕읍 시장1길 63

이 가옥의 역사적 배경은 조선시대 초까지 거슬러 올라가는
데, 이 터에 처음 집을 지은 하백연河白淵은 진양하씨晉陽河氏로,
1498년(연산군 4) 무오사화戊午史禍를 피해 고향인 경남 진주로
내려오던 중 전의 주소명으로 술정리인 이곳의 수려한 산수에
마음이 끌려 정착했다고 전한다.

현재 중요민속문화재로 지정된 것은 안채인데, 우포牛浦 늪 주
변에서 자라는 억새를 베어 이엉을 엮어 지붕에 덮은 새집이
다. 종도리 밑에 있는 묵서에 의하여 1760년(영조 36)에 지은
것을 알 수 있으며, 이후 수차례에 걸쳐 수리하면서 오늘에 이
른다. 안채 앞쪽으로는 기와로 이은 사랑채가 있는데, 이는
1898년에 지은 것이며, 사랑채 남쪽에는 대문채가 있다. 대문
채는 본래 초가였던 것으로 보이며, 대문간 좌우에는 마판馬板
등의 부속건물이 있었다고 한다.

가옥의 전체 배치를 살펴보면 남북으로 긴 장방형의 평탄한 대
지에 북에서 남으로 안채, 사랑채, 대문채를 남향으로 지었다.
안채 뒤쪽의 뒷마당에는 화단과 동산이 있고, 거기에 몇 그루
의 고목이 숲을 이루고 있어, 운치를 더해 준다.

이 집의 안채는 조선 후기 남부지방의 민가 특성을 잘 보여 주
는 초가 살림집으로, 특히 지붕에 유례가 드문 억새를 덮었다
는 점과 개방된 마루를 가진 一자형의 가옥 평면은 민가의 지
역성을 뚜렷하게 나타내고 있다.

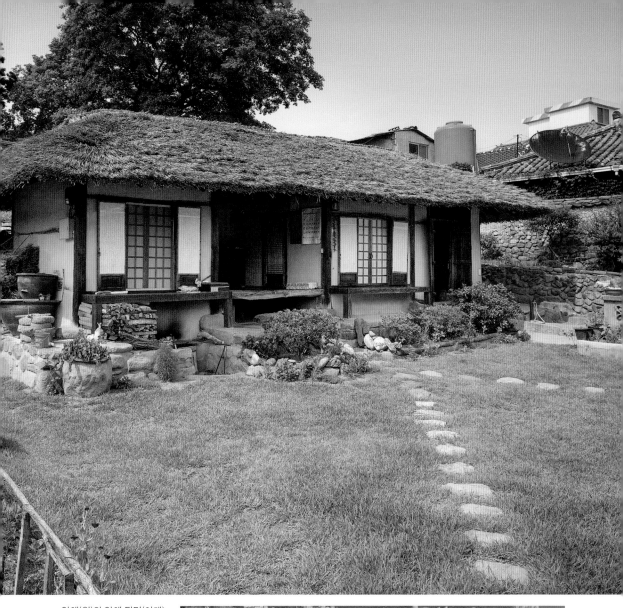

안채(위)와 안채 뒷면(아래).

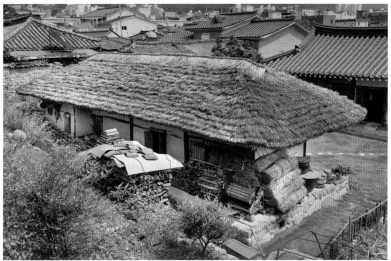

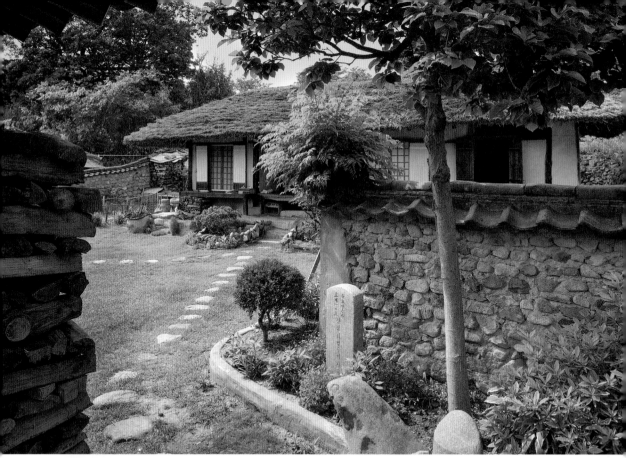

사랑채와 장독대 사이에서 본 안마당(위), 안채 뒤 굴뚝(아래).

안채 대청과 안방(위), 안채 부엌 내부(아래).

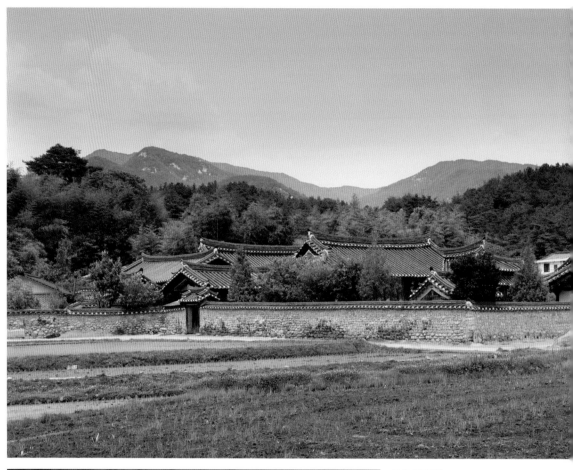

가옥 원경(위),
대문에서 본 사랑채(아래).

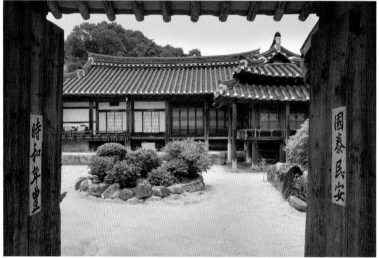

정온 선생 가옥

鄭蘊 先生 家屋

1820년(중창) | 경상남도 거창군 위천면 강동1길 13

정온鄭蘊은 조선 중기의 문신으로, 호는 동계桐溪, 시호는 문간文簡이다. 병자호란 때 척화를 주장하다가 화의가 이루어지게 되자 관직을 사퇴하고 덕유산에 들어가 은거하다가 별세했다.

이 가옥은 1820년(순조 20) 정온의 후손들이 그의 생가를 중창하여 오늘에 이르고 있는데, 덕유산에서 흘러내린 산줄기가 조두산을 거쳐 시루봉에서 멎은 산자락에 의지하여 앞으로 넓은 평지를 바라보며 자리하고 있다.

이 가옥의 영역구성을 살펴보면, 사랑채와 중문채로 이루어진 사랑영역, 안채와 부속채로 이루어진 안채영역, 그리고 독립된 담으로 구획된 사당영역으로 나뉘는데, 경남지방의 일반적인 전통가옥의 배치형식을 따라 솟을대문채와 사랑채, 안채가 앞으로 병렬해 배치된 三자형 평면을 이루고 있으며, 이 건물들이 남북 진입축을 따라 배치되어 있다.

이 가옥은 집의 규모가 클 뿐만 아니라 부재도 넉넉하여, 전체적으로 장대하고 훤칠한 느낌이 든다. 안채와 사랑채의 평면구성은 겹집으로, 이 가옥이 위치한 거창지역이 남쪽지방인데도 이같은 북방 성향의 겹집이 분포한다는 점에서 주목되고 있다. 주요 부재의 치목과 결구에 근대적인 수법이 보이며, 특히 사랑채 내부의 눈썹지붕은 보기 드문 것으로 일제강점기에 대대적인 중수과정이 있었던 것으로 생각된다.

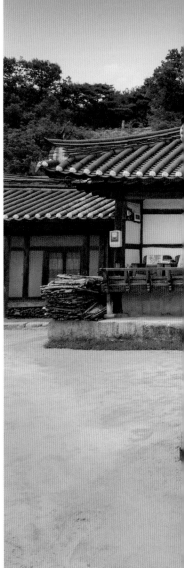

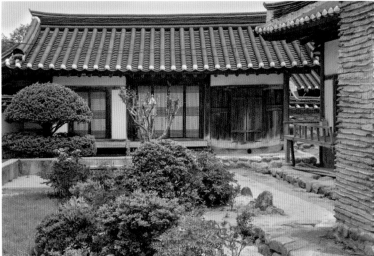

측면에서 본 사랑채(위)와 뜰아래채(아래).

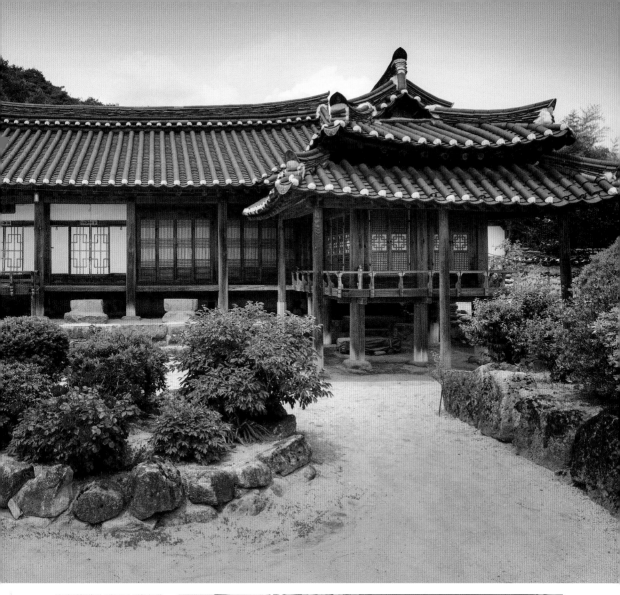

사랑채(위)와 대문간채(아래).

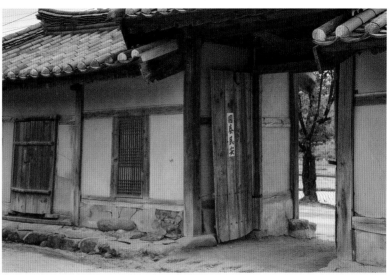

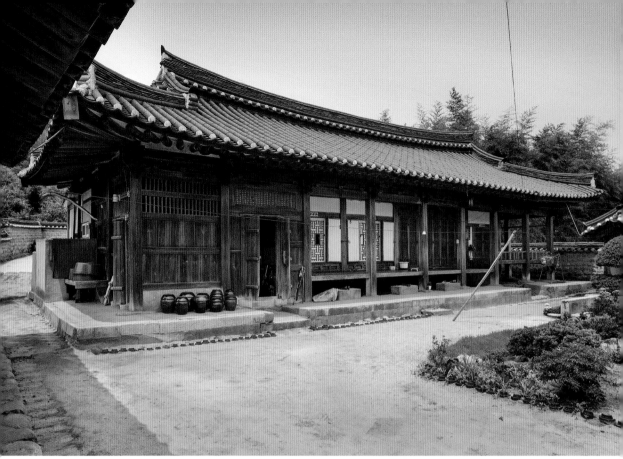

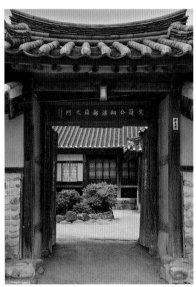

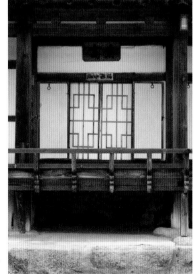

안채(위), 대문(아래 왼쪽)과 사랑채 세부(아래 오른쪽).

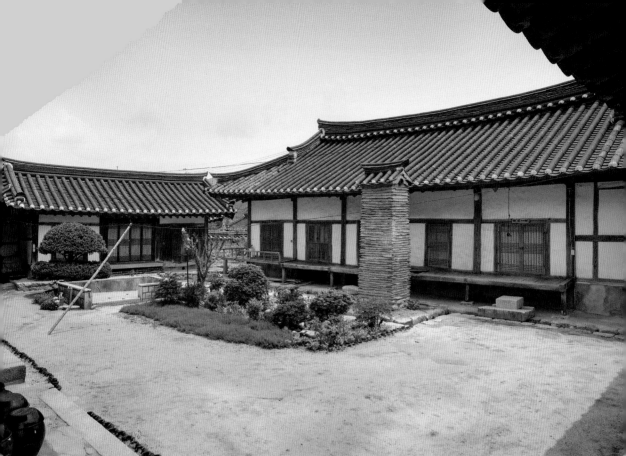

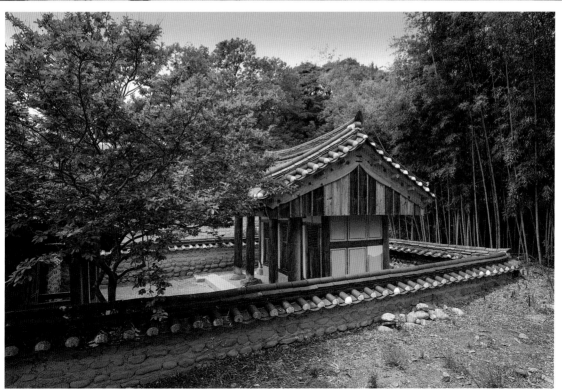

안채와 곳간채 사이에서 본 안마당과 뜰아래채, 사랑채 뒷면(위), 담 밖 측면에서 본 사당(아래).

합천 묘산 묵와 고가

陝川 妙山 黙窩 古家
조선 중기 | 경상남도 합천군 묘산면 화양안성길 150-6

이 가옥은 조선 중기의 문신 윤사성尹思晟이 지었다고 전하며,
합천지방 양반사대부가의 대표적 건축물로 손꼽힌다. 이 집이
위치하는 마을은 가야산에서 뻗어 내린 두무산과 오도산 등을
배경으로 한 산악지대이다. 주택이 산간 경사지에 자리하기
때문에 주변 농경지도 지형의 특성에 맞추어 계단식으로 조성
되어 있다.

이처럼 산간에 집터를 잡아 사대부가를 짓는다는 것은 쉽지 않
은 선택이었을 것으로 보이는데, 이는 임진왜란을 겪은 후 전
란으로부터 안전한 곳을 찾아 들어왔거나, 아니면 풍수적 이
상향을 추구하며 이곳에 터를 잡은 것으로 보인다.

가옥의 규모는, 한때는 여덟 채나 되는 집이 있었고 칸 수도 백
여 칸에 이르렀다고 하며, 앞이 낮고 뒤가 높은 산기슭에 지은
관계로 사랑채의 기단이 높은 것이 특징이다. 전체적인 배치형
식은 사랑마당에 면해 대문채와 ㄱ자형 사랑채가 자리하고, 동
쪽 행랑마당을 중심으로 사랑채에 접속된 방앗간채와 행랑채
가 배치되어 있다. 사랑채 뒷면에 근접하여 역ㄱ자형의 안채가
자리잡고 있으며, 안마당 오른쪽에는 곳간채가 있다. 안채 뒤
남서쪽에는 별도의 토담을 쌓고 그 안에 사당을 지었다.

이 가옥은 자연적인 경사를 이용하여 짜임새 있는 건물 배치를
하고, 남녀 생활공간과 동선을 엄격하게 구분하였으며, 특히
사랑채의 높은 누각형 마루는 조선시대 양반사대부 주택의 권
위와 품격을 잘 나타내고 있다.

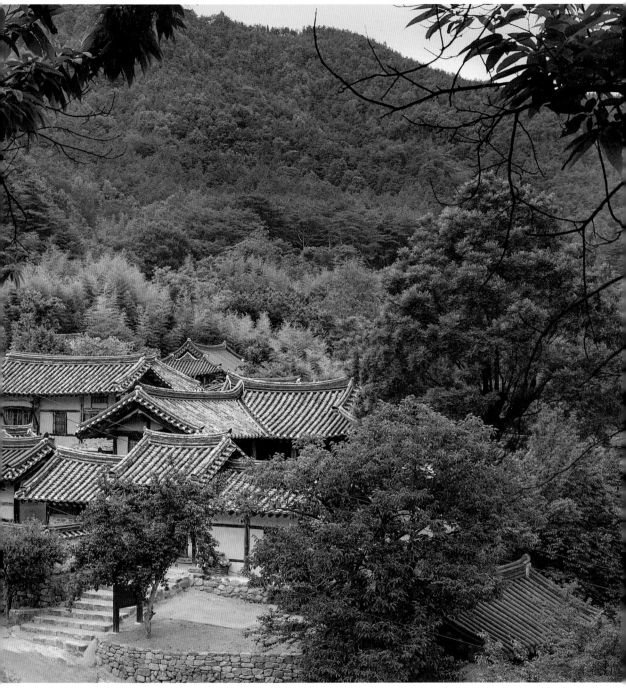

고가 전경.

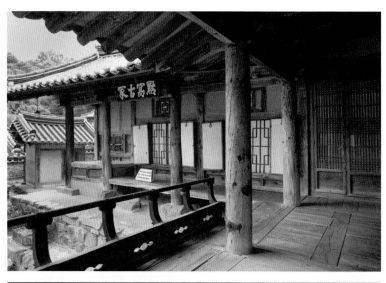

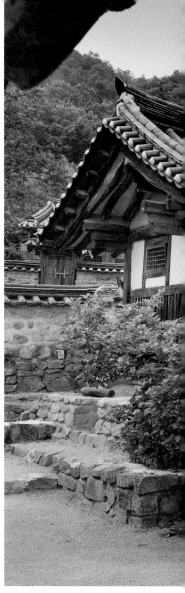

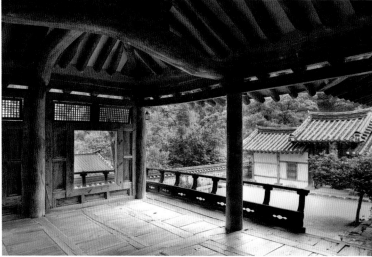

사랑채 누마루에서 본 모습.(위, 아래)

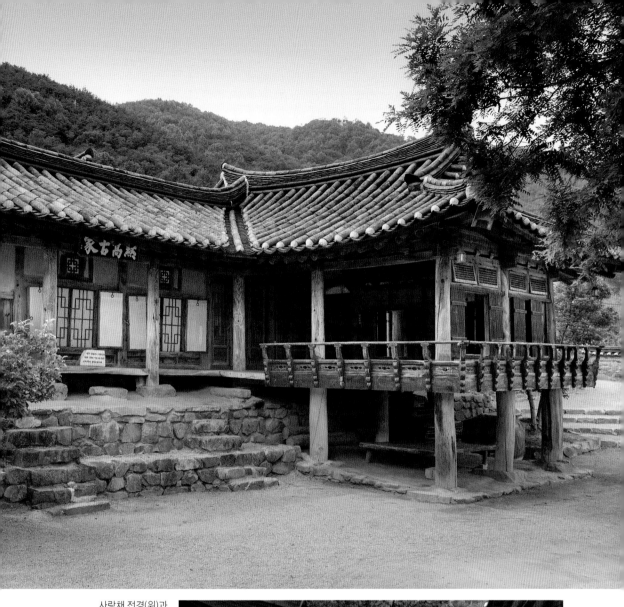

사랑채 전경(위)과
중문(아래).

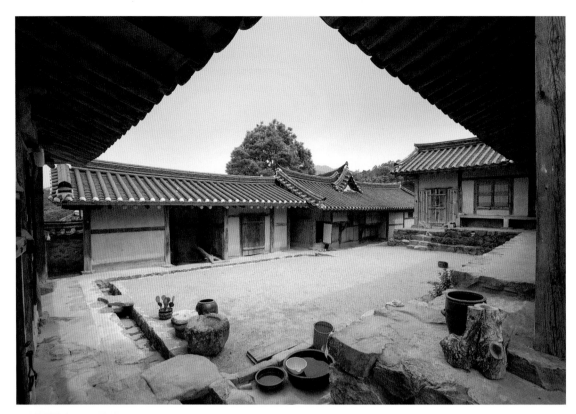

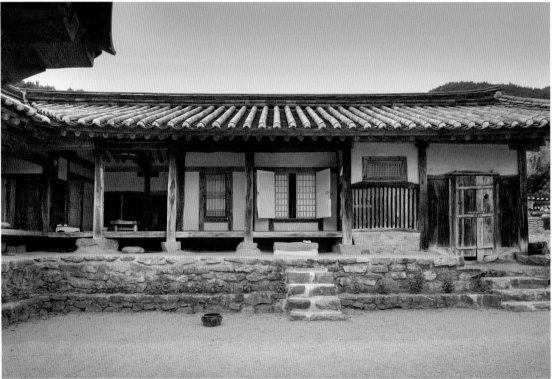

안채 끝에서 본 안마당과 중문간채(위), 안채 전면(아래).

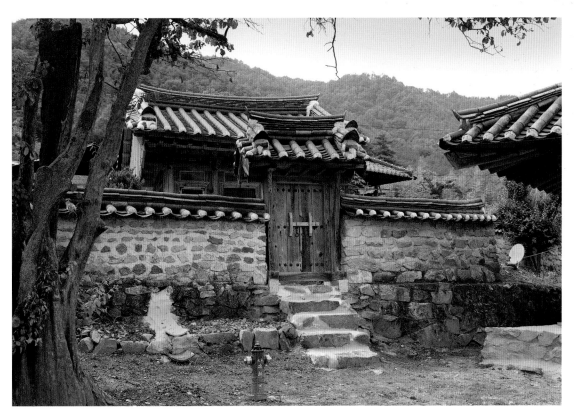

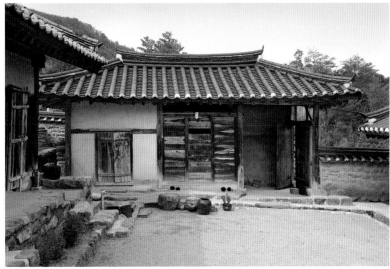

사당(위)과 곳간채(아래).

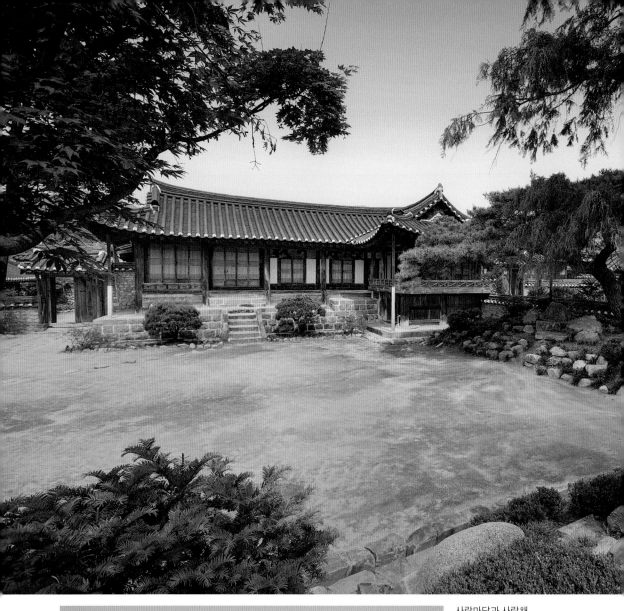

사랑마당과 사랑채,
담 옆에 조성된 석가산(위),
대문(아래).

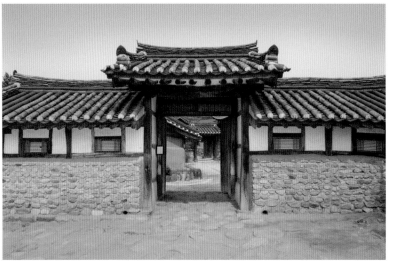

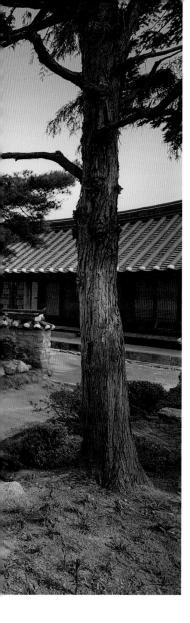

함양 일두 고택

咸陽 一蠹 古宅
1690년 | 경상남도 함양군 지곡면 개평길 50-13

이 가옥은 조선 전기의 대학자였던 일두—蠹 정여창鄭汝昌의 고택으로, 마을 중심부에 위치한다. 지금의 건물은 정여창의 사후 후손들이 1690년(숙종 16)에 생가터에 안채를 가장 먼저 건립하고, 1843년(헌종 9)에 사랑채를 건립하였다 한다. 안채와 사랑채를 건축하면서도 조선 중기부터 근세에 이르기까지 주택영역이 확장되어 왔으며, 안채를 중심으로 주위에 부속건물을 배치하는 방식으로 주택의 일곽을 형성했던 것으로 보인다.

이 고택에 이르는 골목길을 따라 들어가면 남동향하고 있는 솟을대문이 나온다. 솟을대문에는 충신, 효자의 정려패旌閭牌 다섯 개가 걸려 있는데, 충효를 숭상한 조선시대 사회제도의 일면을 잘 보여 준다. 현존하는 이 고택의 건물은 대개 조선 후기에 중건된 것들로, 행랑채, 사랑채, 안사랑채, 중문간채, 안채, 아래채, 광채, 사당 등 열두 동과 네 동의 협문, 토담이 짜임새 있게 배치되어 있다.

솟을대문을 들어와 주목되는 것은 사랑마당 담 아래에 조성한 석가산石假山의 원치園治인데, 양반사대부가에서는 대개 정원을 후원에 두는 것이 보통인데 이 집에서는 사랑마당 앞에 석가산을 조성해 놓은 것이다.

이 고택은 남녀공간의 구분과 부속건물의 기능적 배치가 돋보일 뿐 아니라, 여러 시기에 지은 건물들이 공존하고 있어 시차에 따른 건축구조와 평면형식의 변화를 볼 수 있는 좋은 자료가 되고 있다.

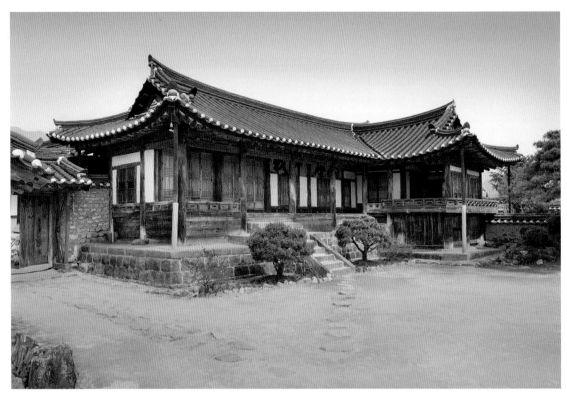

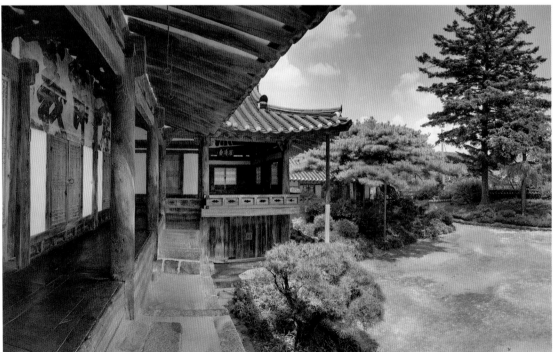

사랑채(위), 측면에서 본 사랑채 앞퇴와 내루(아래).

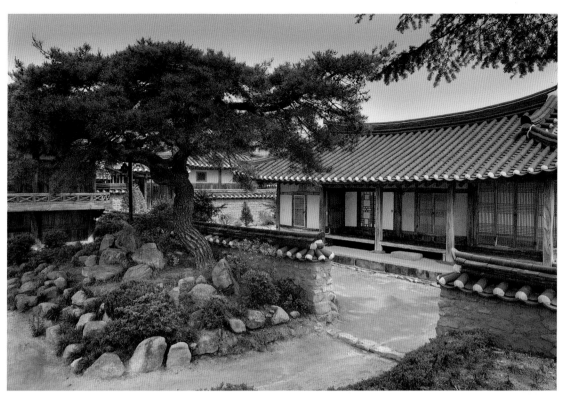

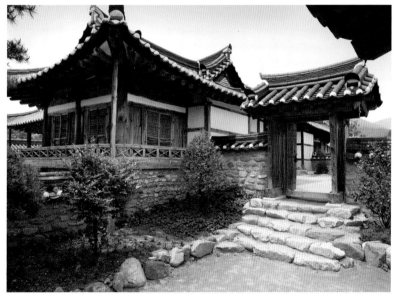

석가산과 안사랑채(위), 안사랑채에서 본 사랑채 옆면(아래).

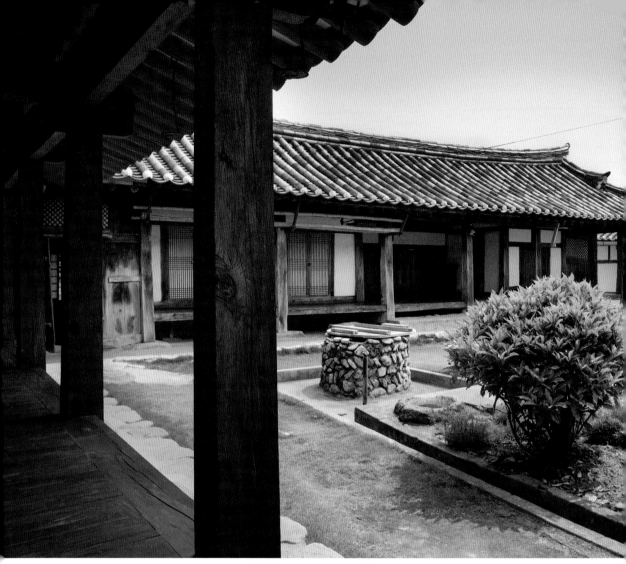

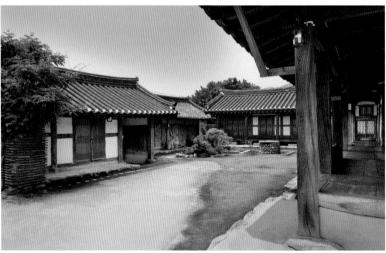

아래채와 안곳간채 사이에서 본 안채 마당(위), 안채 끝에서 본 안마당과 중문간채(아래).

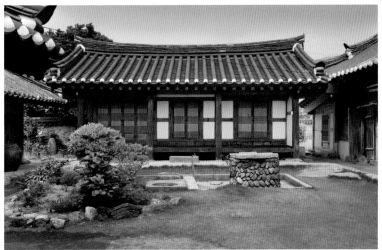

아래채(위)와 광채(아래).

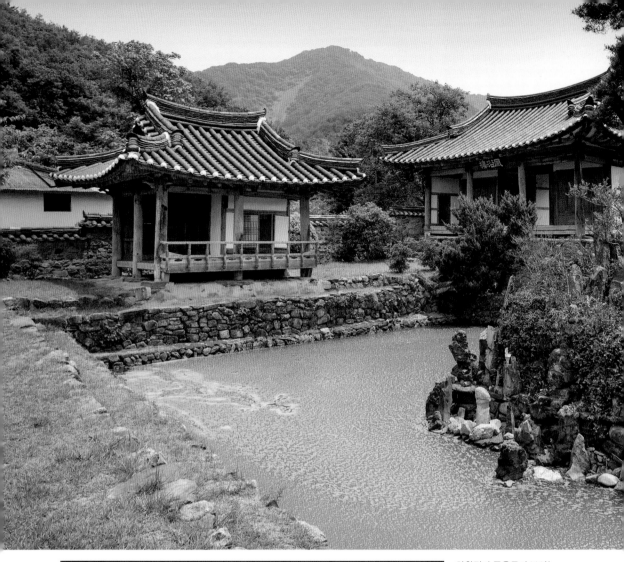

하환정과 풍욕루가 보이는
연당 전경(위),
하환정 방 안에서 내다본 풍경(아래).

함안 무기 연당

咸安 舞沂 蓮塘
1728년 | 경상남도 함안군 칠원면 무기1길 33

이 연당은 1728년(영조 4)에 일어난 이인좌李麟佐의 난 때 함안 일대에서 의병을 모집하여 공을 세운 의병장 주재성周宰成을 기리기 위해 병사들이 조성한 것이다. 연당을 중심으로 정자인 하환정何換亭과 누각인 풍욕루風浴樓 등이 있고, 인근에 주재성의 생가가 있다.

하환정 중수기 등 각종 기록을 종합해 보면, 본래 이곳에 작은 연못이 있었던 것을 이인좌의 난 이후 병사들의 힘을 빌려 확장한 것으로 보인다. 이후 일곽에 몇 동의 건물을 새로 지으면서 영역이 확장되었으니, 1860년(철종 11)에 하환정 오른쪽에 풍욕루를 건립하였으며, 1972년에 연못 남쪽에 충효사忠孝祠와 영정각影幀閣을 세워 지금의 모습을 갖추었다.

방형의 연당은 길이 20미터, 폭 12.5미터로, 민간 정원에서는 보기 드문 큰 규모이다. 연당의 둘레에는 산석山石으로 보호 둑을 두 단으로 쌓았으며, 연못 가운데는 기암괴석으로 원형의 석가산石假山을 조성하였다. 이는 봉황과 더불어 노니는 도교적 이상세계를 상징하는 봉래산蓬萊山을 형상화한 것으로, 더 나아가 축소된 우주를 표현하고 있다.

이처럼 비교적 원형을 잘 간직하고 있는 무기 연당은 조선 후기 양반사대부가 정원의 실례로서 전통정원의 형식과 공간구조를 이해하는 데 귀중한 자료가 되고 있다.

하환정(위)과 내부 상부가구(아래).

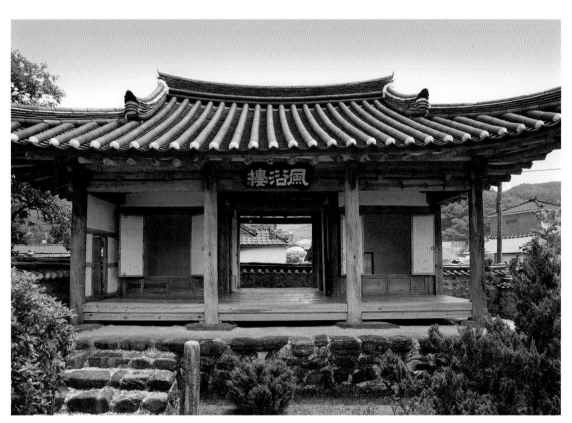

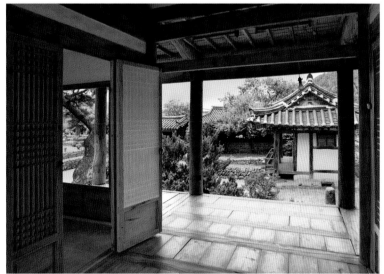

풍욕루(위)와 풍욕루에서 내다본 모습(아래).

호남湖南·제주濟州 지역

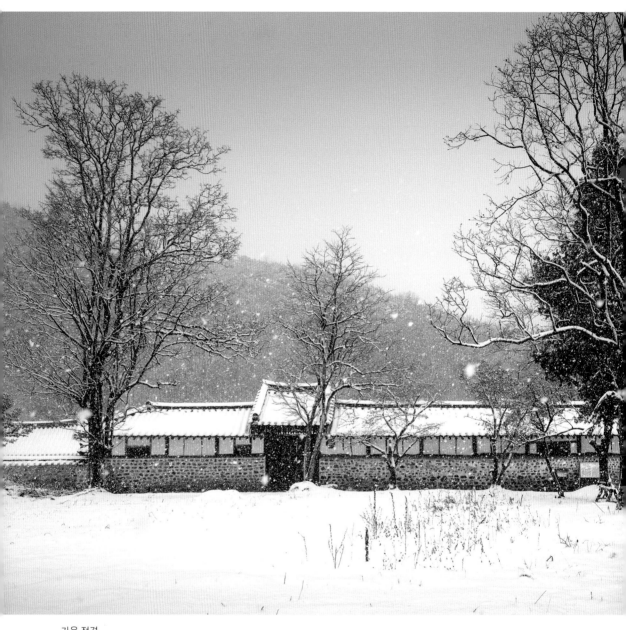

가옥 전경.

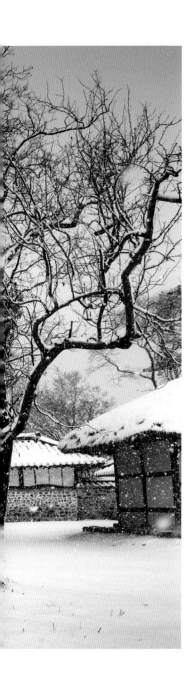

정읍 김동수 씨 가옥

井邑 金東洙 氏 家屋
1784년경 | 전라북도 정읍시 산외면 공동길 72-10

이 가옥은 뒤로 지네산이 마을을 병풍처럼 두르고 있고, 앞으로는 동진강東津江 상류의 맑은 물이 서남으로 흐르고 있어, 전형적인 배산임수의 명당에 위치하고 있음을 알 수 있다. 집 앞의 연못은, 들판 건너에 있는 안산인 독계봉獨鷄峰과 화견산火見山이 화기를 갖고 있어 이를 누르기 위해 조성하였다고 한다.

이 집은 김동수金東洙의 육대조이자 입향조인 김명관金命寬이 1770년 무렵 이 마을에 터전을 잡고, 십여 년의 공사 끝에 1784년(정조 8)경에 완공했다 한다. 집을 짓는 동안 집 앞에 연못을 조성하고 느티나무를 반달 모양으로 심어 놓았다.

이 집의 솟을대문을 들어서면 외양간과 담장으로 구획된 앞뜰이 있는데, 이 공간은 담장과 건물, 수목을 조화롭게 구성하여 이 가옥 건축의 예스러움을 더해 준다.

앞뜰의 오른쪽 협문을 지나면 사랑채가 있고, 그 앞에는 사랑채와 바깥행랑채가 이루는 사랑마당이 있다. 사랑마당의 오른쪽으로 담장이 구획되어 있고, 왼쪽으로 협문이 있어 아늑한 느낌을 준다. 안행랑채를 들어서면 ㄷ자형 안채와 안마당이 정면에 위치하며, 안채의 왼쪽에는 안사랑채, 오른쪽 뒷면에는 사당이 있다. 안채 뒤에는 우물과 장독대, 채소밭이 있으며, 사당 뒤에는 호지집이 있다.

이 집은 이 지방의 상류가옥으로 건물과 담장을 이용하여 폐쇄적인 공간구성을 하였으며, 앞뜰을 활용하여 출입문에서 건물이 직접 보이지 않도록 하는 시각적인 효과도 추구하고 있다. 전체적으로 처음부터 건축계획을 수립하여 시행한 보기 드문 격조 높은 가옥이다.

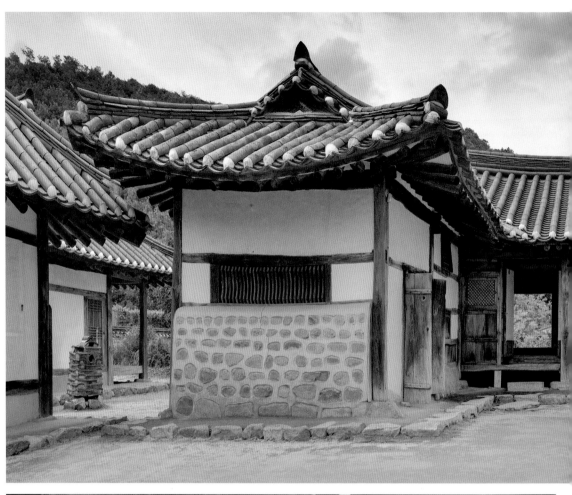

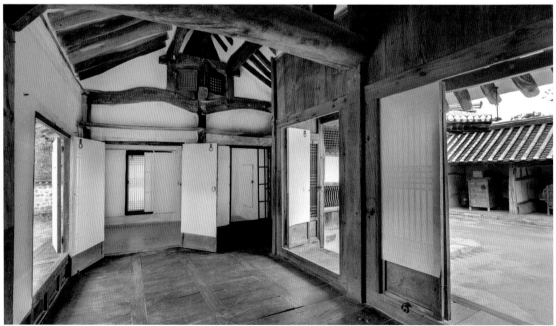

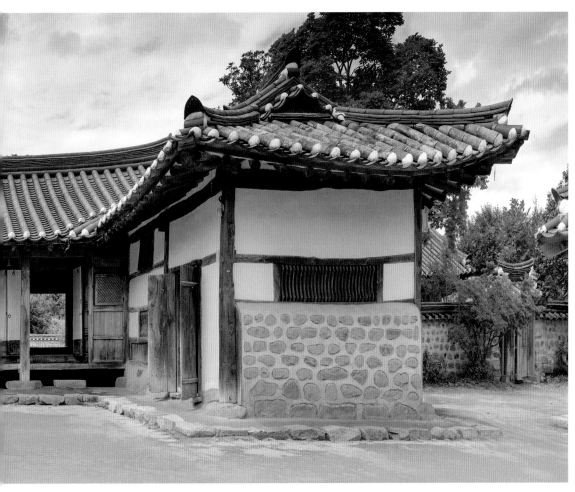

안채 전경(위)과 안채 대청 내부(p.306 아래).

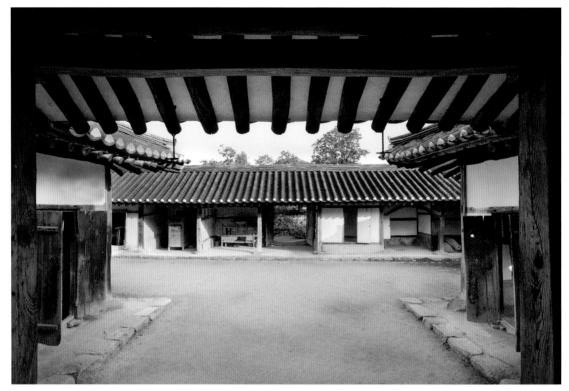

안채 대청에서 바라본 안행랑채(위), 안채 대청 내부(아래 왼쪽과 오른쪽).

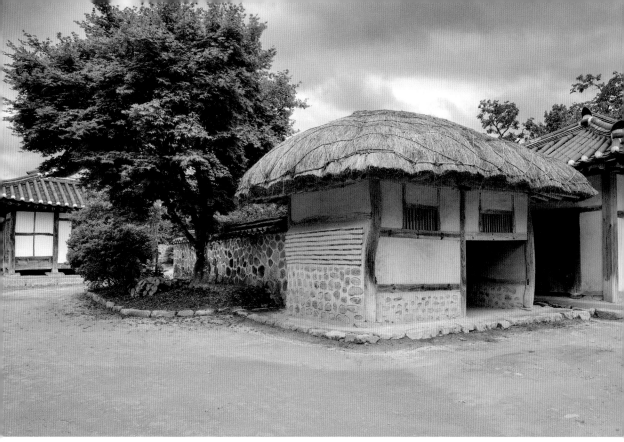

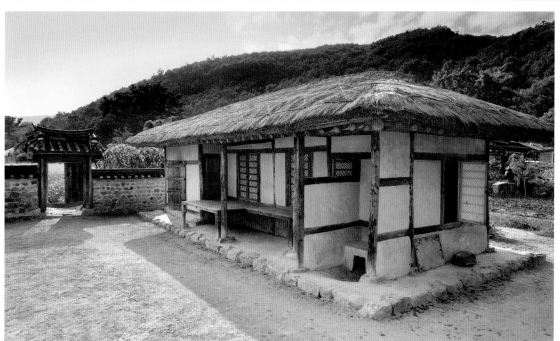

외양간(위)과 호지집(아래).

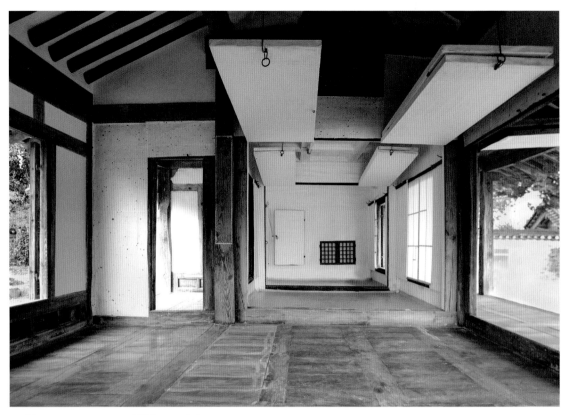

사랑채 내부(위),
사랑채 대청에서 내다본
모습(가운데와 아래).

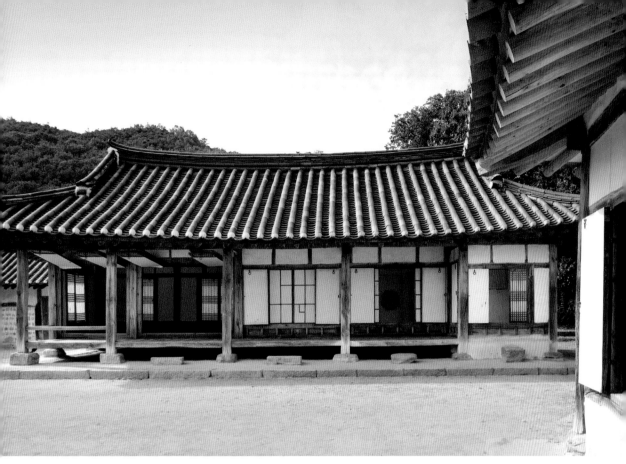

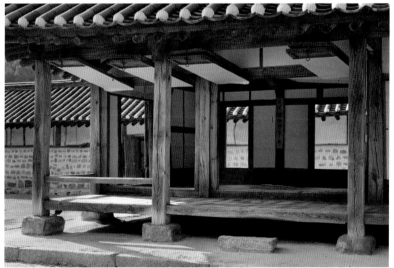

사랑채(위)와 사랑마루(아래).

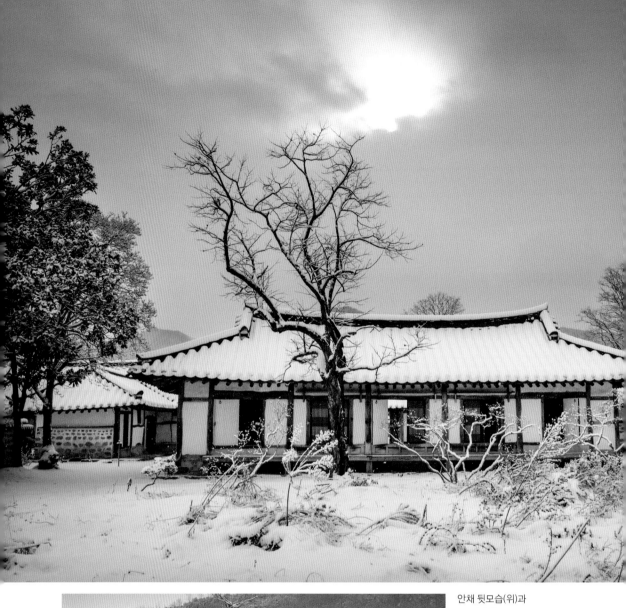

안채 뒷모습(위)과
중문(아래).

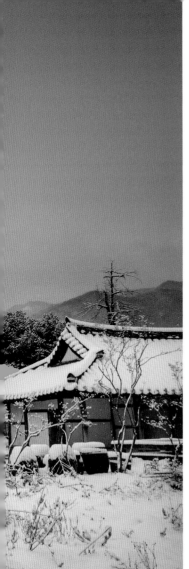

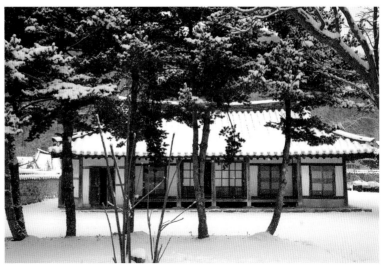

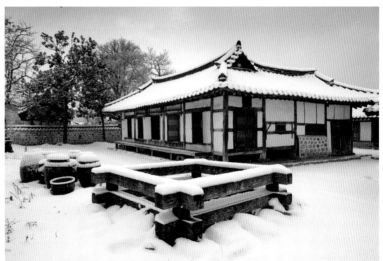

안사랑채 뒷모습(위), 안채 뒤쪽의 우물과 장독대(아래).

남원 몽심재

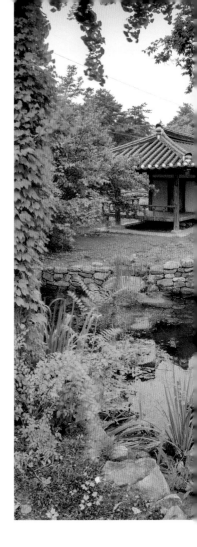

南原 夢心齋
조선 후기 | 전라북도 남원시 수지면 내호곡2길 19

이 집터는 지리산 노고단에서 내려오는 지맥 중 하나가 만복대를 거쳐 견두산을 지나 다시 내려와 기운이 맺힌 곳이라고 한다. 바로 그 자리에 이 몽심재夢心齋와 죽산박씨竹山朴氏 종택을 앉혔으며, 이곳은 죽산박씨의 집성촌인 남원 홍실마을의 남쪽에 해당한다.

몽심재의 정확한 건축연대는 알 수 없지만 조선 후기인 18세기 말에서 19세기 초 사이에 건립한 것으로 전하며, 먼저 안채와 사랑채를 건축하고 후에 문간채와 곳간채를 건축하였다고 한다.

이 집은 대지를 남북 방향의 축을 중심으로 삼단으로 터를 다진 다음 문간채, 사랑채, 안채를 일렬로 배치하고, 좌우에는 헛간채와 광채, 부속 건물을 배치하였다. 문간채 오른쪽에는 방형의 연못이 있고, 그 주위에는 큰 바위와 은행나무 등의 수목이 있어 집의 품위를 더해 주고 있다. 안채는 사랑채의 오른쪽으로 난 문을 통하여 들어가도록 되어 있는데, ㄷ자형 건물로, 가운데 안방과 대청을 중심으로 좌우에 방과 부엌이 있다.

이 집은 이 지역의 상류주택으로 손꼽히고 있으며, 풍수 형국을 반영하여 터를 잡고, 지형의 차를 이용하여 문간채와 사랑채, 안채를 배치한 격조 높은 집이다. 문간채에 주변 연못과 수석, 수목을 감상할 수 있도록 마루를 둔 점이나, 사랑채의 팔각기둥, 안채의 부엌구조 등은 이 집만의 건축적 특징으로 평가되고 있다.

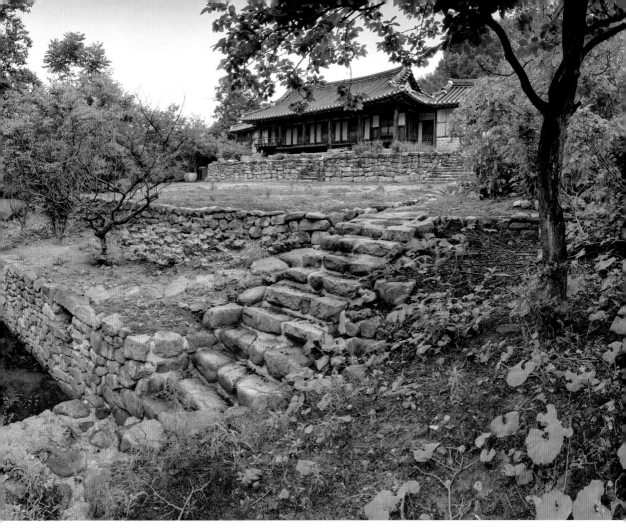

연못, 문간채, 사랑채(위),
중문채(아래).

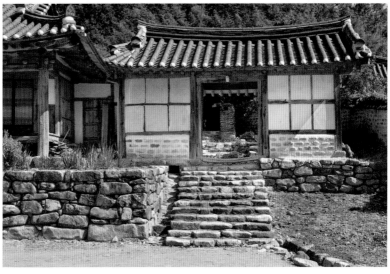

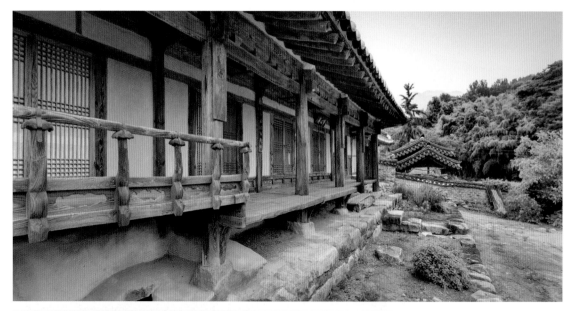

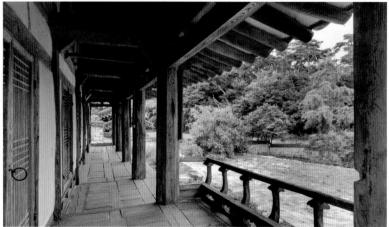

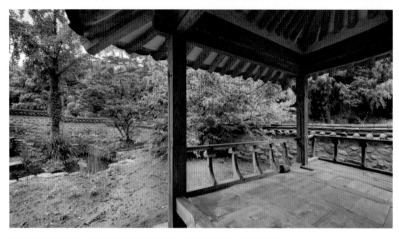

측면에서 본 사랑채 외부(위)와 앞퇴(가운데), 문간채 마루와 연못(아래).

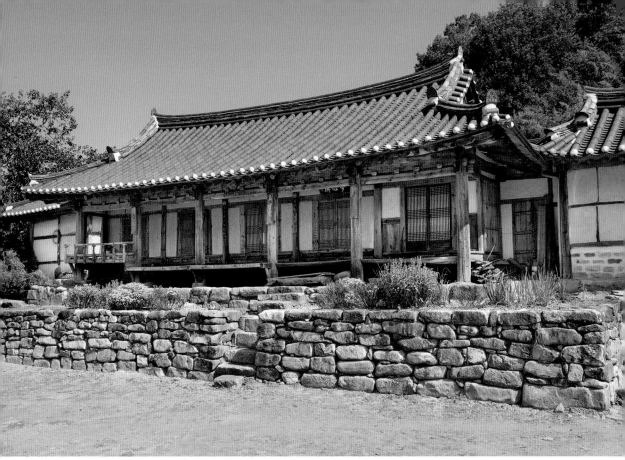

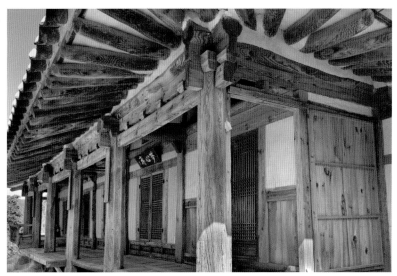

사랑채 전경(위)과 측면에서 본 사랑채(아래).

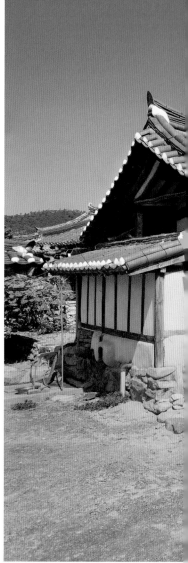

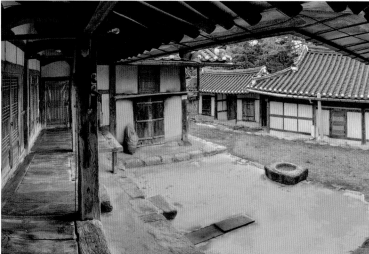

안채에서 건너다 본 사랑채 뒷면(위), 안채 마당(아래).
중문채에서 본 안채(p.319 위)와 안채 전경(p.319 아래).

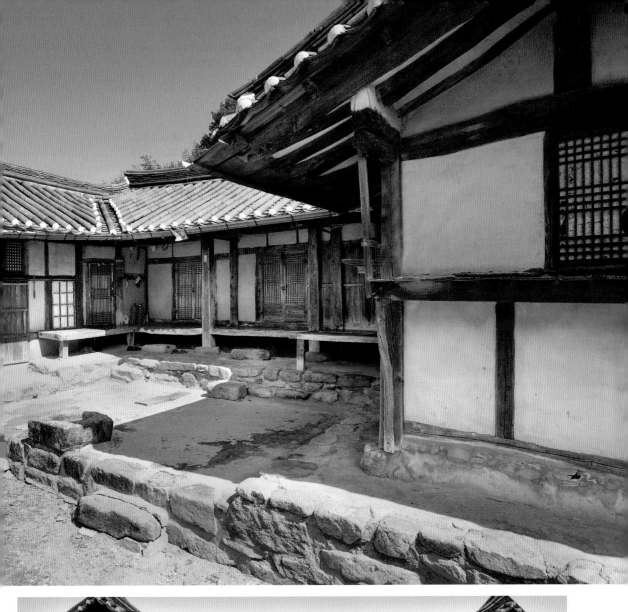
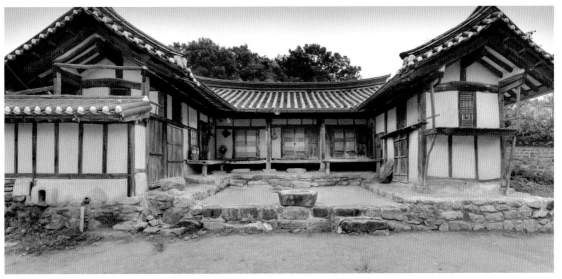

부안 김상만 가옥

扶安 金相万 家屋
1895년 | 전라북도 부안군 줄포면 교하길 8

이 가옥은 김상만金相万의 부친인 인촌仁村 김성수金性洙 전 부통령의 고택이다. 그의 일가는 고창군 부안면 봉암리 인촌마을에서 살다가 화적 떼들의 횡포를 피하여 이곳으로 이사 와 1895년(고종 32) 이 집을 지었는데, 당시 줄포리에서 가장 좋은 터를 골라 지었다고 한다. 1895년 안채와 바깥사랑채, 문간채를 지었고, 1903년 안사랑채와 곳간채를 추가로 지었다.

이 집은 정원이 잘 가꾸어진 앞뜰을 지나 문간채에 이르며, 문간채의 대문을 들어서면 바깥사랑채와 중문채가 남서향으로 나란히 위치하고, 그 뒤에 안사랑채와 안채가 북서향으로 배치되어 있다. 공간구성이 짜임새가 있어, 문간채와 바깥사랑채, 중문채가 사랑마당을 형성하고 있으며, 중문채를 지나 안채와 곳간채가 안마당을 형성하고 있다. 안사랑채 앞에는 작은 사랑마당이 있다.

이 집은 각각의 건물과 담장이 독특한 뜰을 형성하면서 지어졌다. 또한 상류주택으로는 드물게 초가지붕으로 지었는데, 본래는 억새로 이었다고 한다. 이는 억새가 일반 볏집에 비하여 수명이 길고 이 지방에서 흔히 구할 수 있는 재료였기 때문으로 여겨진다.

문간채는 1982년 억새로 지붕을 바꾸었고, 1984년에 중건하였으며, 1998년에 볏집 이엉으로 지붕을 다시 꾸몄다.

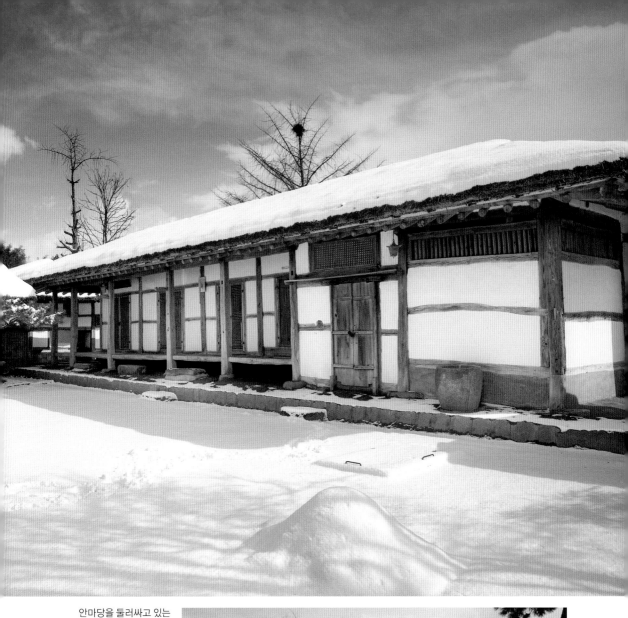

안마당을 둘러싸고 있는
안채와 중문채(위),
대문과 문간채(아래).

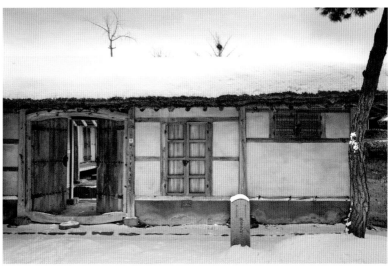

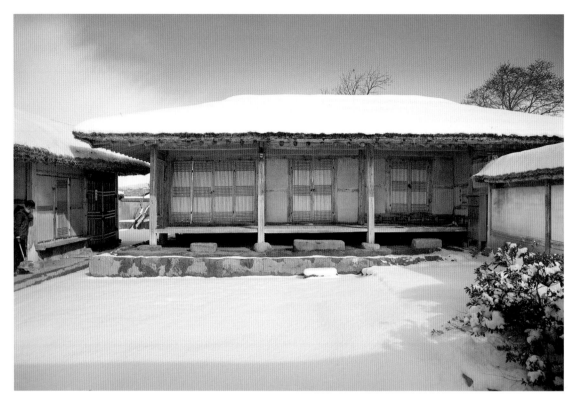

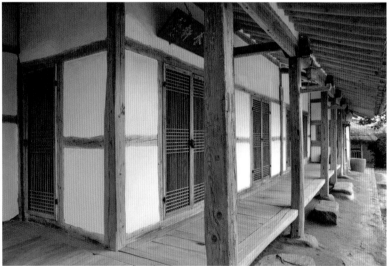

바깥사랑채(위), 측면에서 본 바깥사랑채(아래).

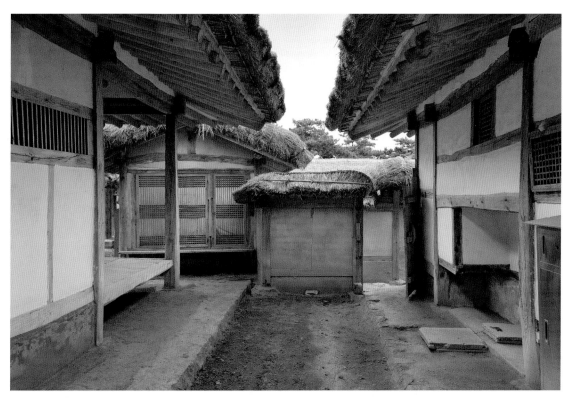

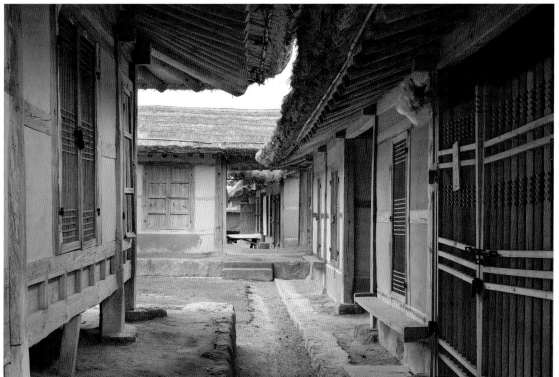

안채와 안사랑채 사이 공간과 그곳에 나 있는 협문(위), 바깥사랑채와 문간채 사이 공간에서 본 중문채(아래).

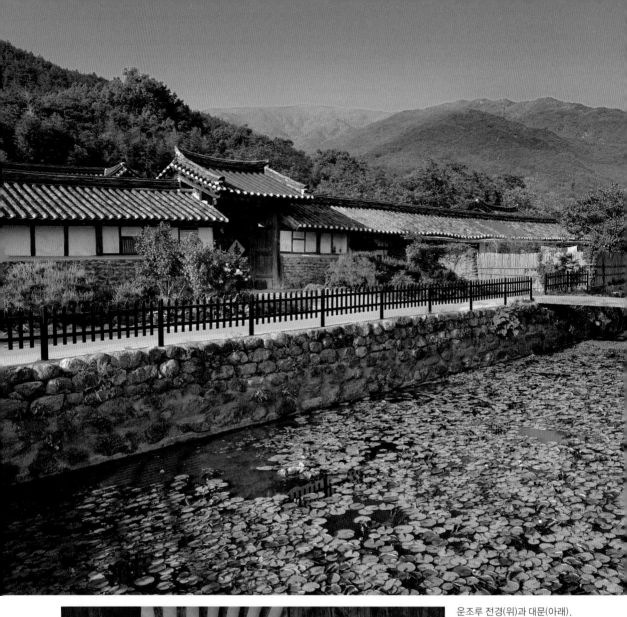

운조루 전경(위)과 대문(아래).

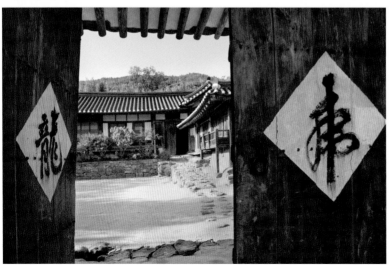

구례 운조루

求禮 雲鳥樓
1766년 | 전라남도 구례군 토지면 운조루길 59

아흔아홉 칸 집으로 알려진 운조루雲鳥樓는, 이 가옥의 사랑채에 있는 상량문 묵서에 의하여 1776년(영조 52)에 처음 건립되었음을 알 수 있다.

운조루의 창건주 유이주柳爾冑는 삼수부사를 지낸 인물로, 당시 건축주의 계획의도를 반영한「전라구례오미동가도全羅求禮五美洞家圖」와 건립상황을 확인할 수 있는 일기 등을 남겨 놓아 조선시대 주거사 연구에 귀중한 자료를 제공하고 있다. 이 일기의 기록을 보면, 당시 사대부가 자신의 집을 짓기 위해 어떻게 재료와 공력을 조달했는지, 또 어떤 집을 갖기를 원했는지 살펴볼 수 있어 흥미롭다.

현재 운조루에 남아 있는 건축물 상황을 보면, 안마당을 중심으로 이를 둘러싼 ㄷ자형 안채와 이들의 앞면을 막아 주는 一자형 안행랑채, 그리고 사랑채 등이 배치되어 있다.

이들 외에도 대문간을 포함하는 행랑채와 뒤편에 있는 사당이 별채로 구성되어 있는데, 대문간이 있는 행랑채는 모두 열아홉 칸의 긴 一자형집으로, 여느 대가집의 행랑채에 비해서도 규모가 대단히 크다.

18세기에 지어진 이 집은 그 건립시기가 오래된 점만으로도 평가받을 만하나, 운조루가 일찍부터 학계의 대단한 관심을 끈 이유는 풍수지리상 명당이라는 점과 전라도에서는 보기 드문 口자형 배치를 하고 있는 특이성을 지니고 있기 때문이다.

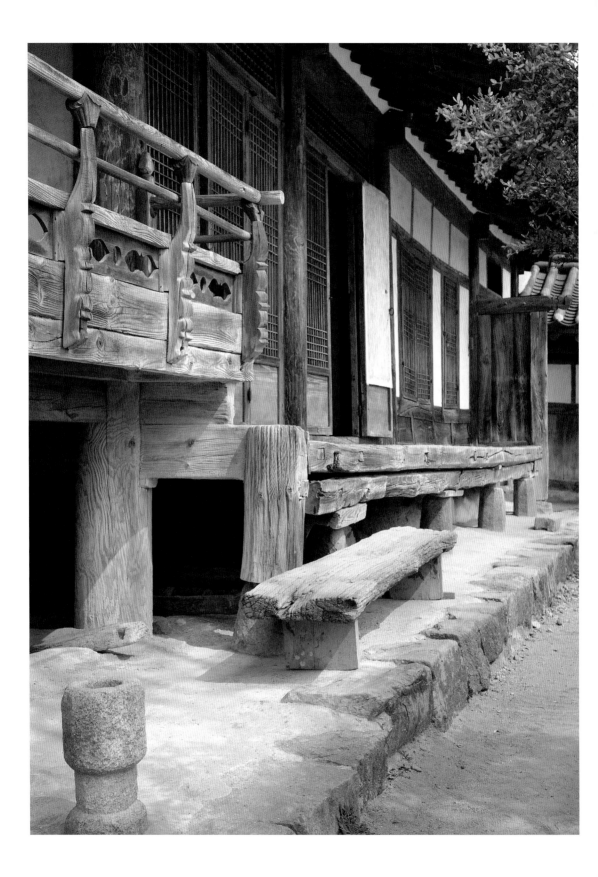

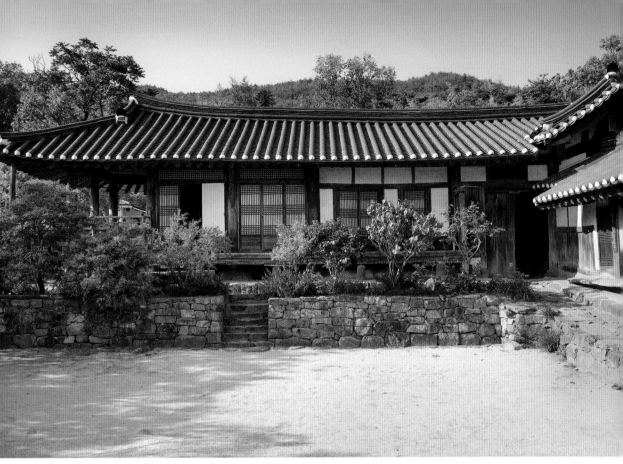

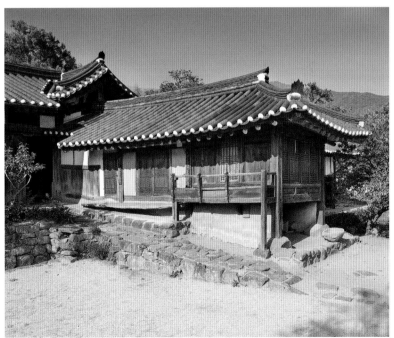

측면에서 본 사랑채(p.326), 사랑채 정면(위), 아랫사랑채(아래).

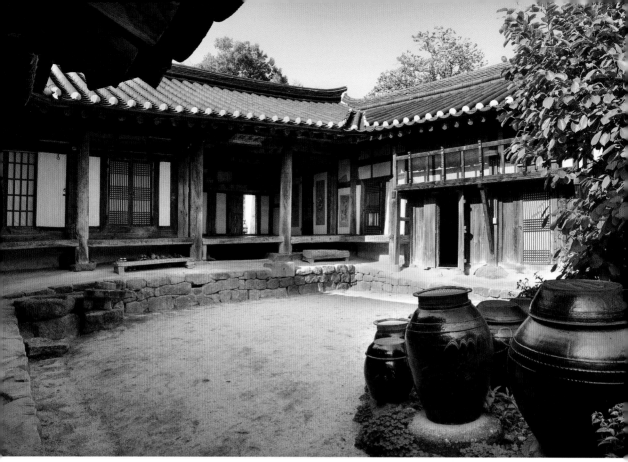

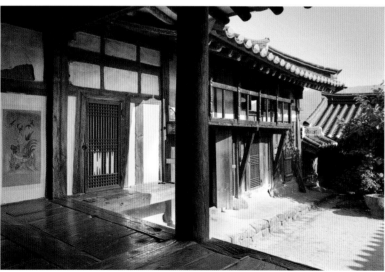

아랫사랑채에서 본 안마당과 안채(위), 안채 대청에서 본 안채 동측면(아래),
대청에서 내다본 안마당(p.329 위)과 안채 부엌(p.329 아래).

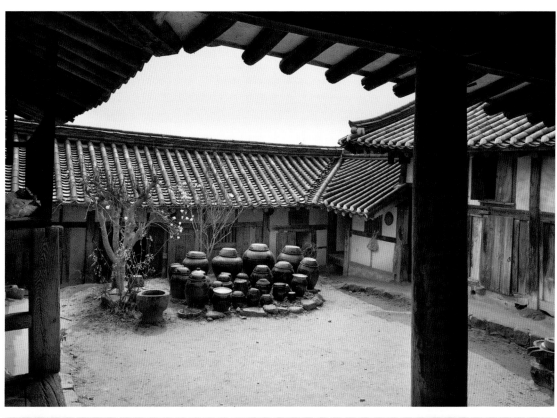

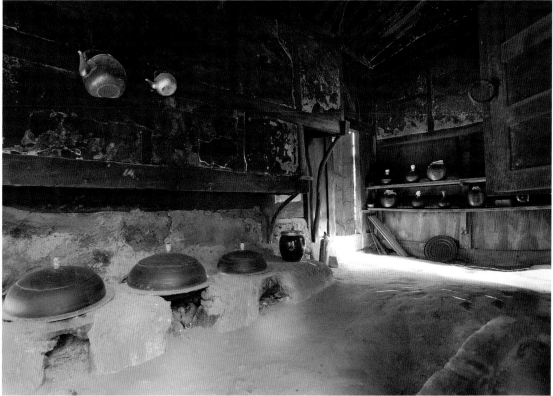

낙안성 김대자 가옥

樂安城 金大子 家屋
19세기 초 | 전라남도 순천시 낙안면 충민길 90

이 가옥은 낙안성의 동서문을 관통하는 도로의 북변에 남향하여 위치한다. 과거에는 이 도로를 기준으로 관아와 객사 등의 관청건물이 모두 북쪽의 중앙부에 밀집해 있었고, 그 좌우로 살림집들이 몇 채 들어서 있었다.

이 가옥은 도로를 향하여 높은 담을 쌓고 안마당 뒤에는 남향의 안채를 두었으며, 마당 끝머리에 헛간채가 있다. 안채는 19세기 초에 지은 것으로 추정되며, 평면은 중앙에 대청을 둔 一자형 네 칸 전툇집인데, 뒤퇴와 머리퇴는 퇴보 없이 기둥과 도리로만 덧대어냈다. 특이한 점은, 작은방 앞처마 밑에 토담을 둘러쳐서 작은 부엌을 만든 것으로, 이것은 중부지방의 오래된 민가에서 가끔 볼 수 있는 방법이다.

한편, 이 가옥의 외부공간은 짜임새는 별로 없지만, 장독대의 모양새, 집 앞의 기단석과 디딤돌 구조의 정교한 맛, 가택신앙에 관련되는 민속자료 등은 모두 19세기 말 우리 선조들의 생활상을 알게 해 준다.

전체적으로 볼 때, 이 가옥은 비록 규모는 작지만 재료를 다듬고 얼개를 엮는 공정에 공을 들인 흔적이 뚜렷하고, 담집과 목조가구집의 성격을 잘 혼합한 점은 가치가 높으나, 최근에는 사업성을 띤 민속체험장으로 운영되면서 전통적인 모습이 훼손된 새로운 부속시설이 들어서고 있어 아쉬움을 주고 있다.

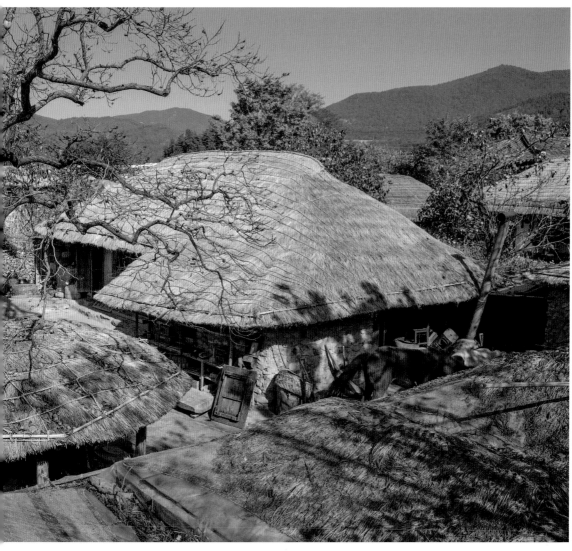

가옥 전경(위)과
입구(아래).

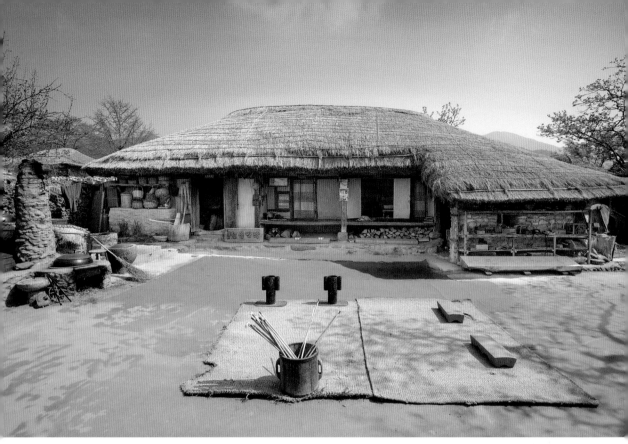

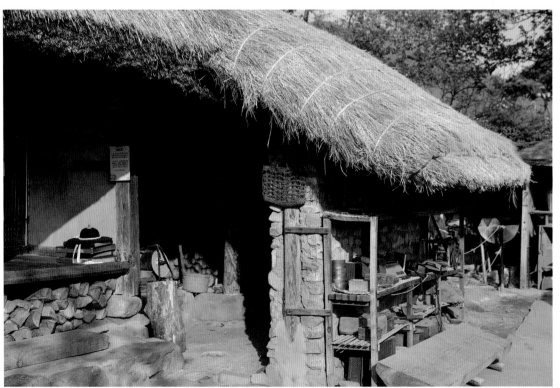

안마당과 안채 전경(위), 토담을 둘러친 안채 건넌방 앞 작은 부엌 입구(아래).

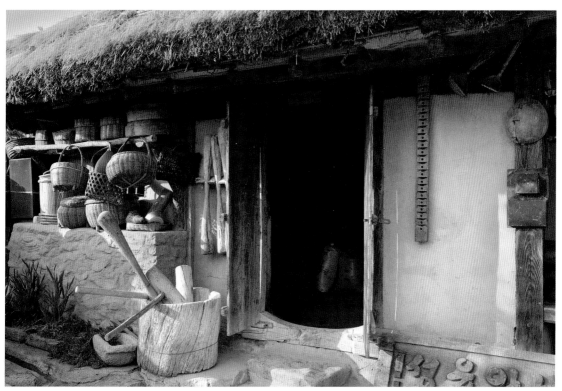

안채 부엌 외부(위)와
내부(아래).

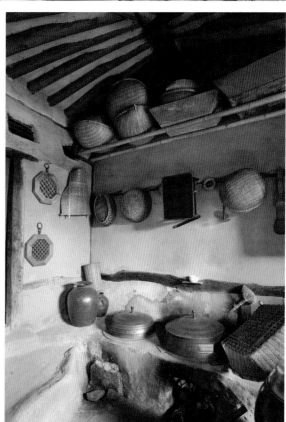

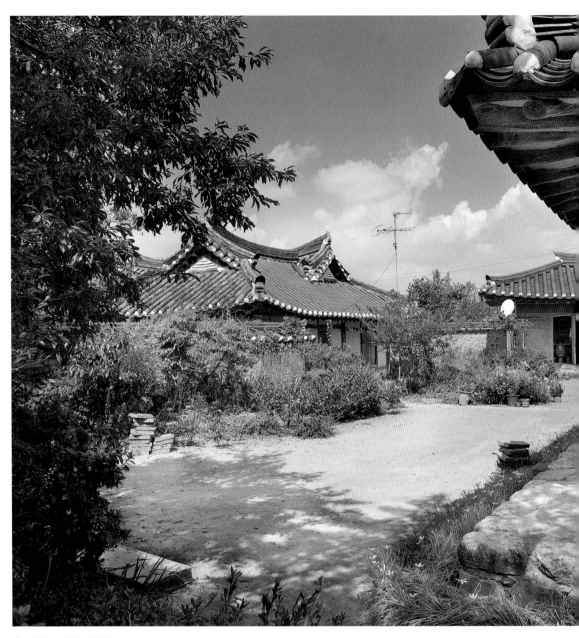

측면에서 본 안채와 안마당.

나주 홍기응 가옥

羅州 洪起膺 家屋
1892년 | 전라남도 나주시 다도면 풍산내촌길 20

이 가옥이 위치한 도래마을은 풍산홍씨豊山洪氏의 집성촌으로, 조선 중종 때 홍한의洪漢義가 기묘사화己卯士禍의 화를 염려하여 이곳에 낙향한 후 정착하면서 동족마을을 이루어 오늘에 이르고 있다. 도래마을의 주거지 영역에서 이 가옥이 가장 오른쪽을 차지하고 있고, 마을 전체가 앞뒤로 폭이 좁아 뒷면에 놓인 대지를 위계가 높은 집이 차지하는 등의 질서를 찾을 수 있다.

이 가옥의 뒷면으로는 더 이상 주거지가 들어서지 않은 상태이고, 앞면으로는 문간채로 이르는 좁은 골목이 나 있다. 비정형의 담장 안에 서향을 하고 있는 안채와 각각 별도의 담장으로 둘러싸인 사랑채와 사당이 있으며, 안채와 직각으로 곳간채가 자리하고 있다.

사랑채는 안채와 대문간 사이에 자리하고 있으나, 사랑채를 둘러싸는 담장을 별도로 두었기 때문에 안채로 가기 위해서는 사랑채의 담장을 돌아가야 하는 특이한 동선을 가지며, 사랑채의 뒤쪽은 담장이 끊겨서 바로 안채로 연결된다. 사랑채가 안채와 서로 다른 성격을 갖기 때문에 별도의 출입구를 갖거나 혹은 서로 구분된 외부공간을 갖는 것은 조선시대 주거의 일반적인 현상으로 볼 수 있지만, 이 가옥처럼 집 속의 집과 같이 전체의 울타리 속에서 사랑채만이 독립적인 담장과 문을 갖도록 구획된 예는 흔치 않다.

이 가옥은 전체적으로 넓은 뒤란과 장독대가 설치되어 있고, 툇간이 발달한 모습이며, 처마 밑으로 별도의 기둥을 덧대어 내부공간을 확장하는 등 전통적인 격식을 벗어나려는 평면계획의 발전양상을 볼 수 있다.

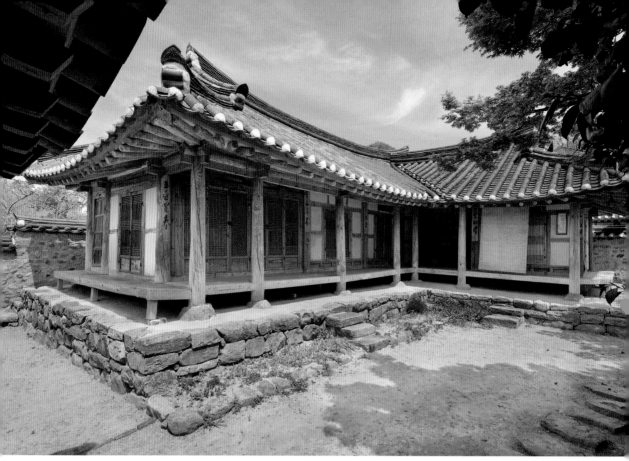

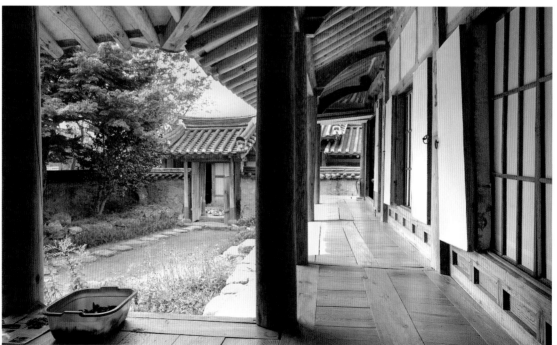

사랑채(위)와 사랑채 툇마루(아래).

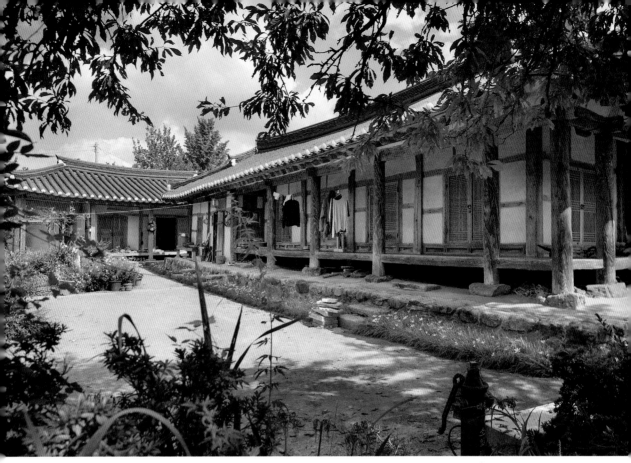

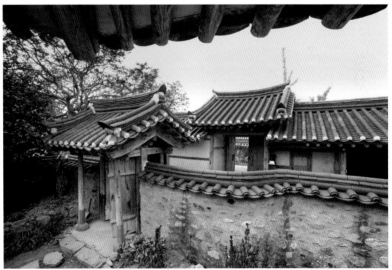

안채(위), 중문과 문간채(아래).

나주 남파 고택

羅州 南坡 古宅
1880년대 이전 | 전라남도 나주시 금성길 12

이 가옥은 나주시 서북쪽에 위치한 금성산 남동쪽 아래에 자리하고 있으며, 한수제의 물줄기를 타고 온 나주천을 서쪽으로 끼고 있다.

이 고택의 소유주 박 씨네가 나주에 뿌리를 내린 것은, 조선 초 수양대군首陽大君이 정권을 잡은 계기가 된 계유정난癸酉靖難 때 공을 세운 박심문朴審問의 아들이 내려와 자리를 잡은 후부터이다. 이 가옥 건립 이후 후손들이 지금까지 대를 이어 거주해 오고 있으며, 사천여 점에 이르는 고문서들과 나주지방의 재정 및 토지 운영 관련 자료, 근현대 잡지류, 나주의 특산품인 나주 소반과 나주장, 나주부채, 그 외 여러 예술품, 각종 사진자료 등을 소장하고 있어 나주지방의 역사와 문화는 물론, 근대 호남 재산가의 주거 및 생활양식을 연구하는 데 귀중한 자료가 되고 있다.

남향으로 터를 잡은 대지에 대문채, 문간채, 바깥사랑채, 곳간채, 안채, 아래채, 헛간채, 초당채, 바깥채 등이 있으며, 이들은 본디 모습을 거의 그대로 지니고 있다. 그러나 동쪽 담 밖에 있던 안집, 작은집, 샛고샅집, 앞집, 호지집 등은 1960년대부터 1970년대에 걸쳐서 헐려 없어져 아쉬움을 주고 있다.

이 가옥은 남도지방형 상류층 가옥의 대표적인 주거건축으로, 농사를 많이 짓는 상류층 가옥이 갖추어야 할 건축적 규범을 고루 지니고 있어 건축사적 면에서 가치가 높을 뿐 아니라, 가옥에서 소장하고 있는 방대한 자료로 인해 역사적으로도 중요한 위치를 차지하고 있다.

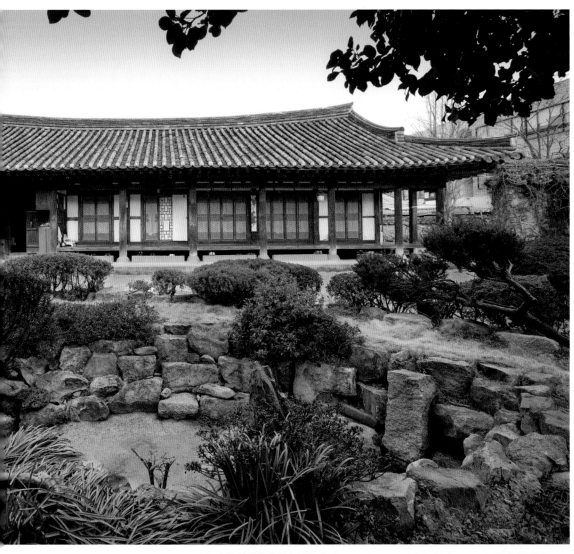

안채 전경(위)과
대문(아래).

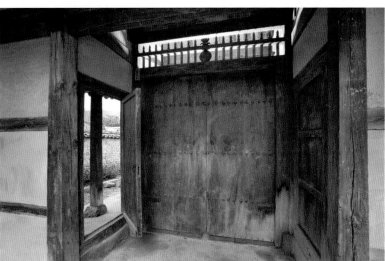

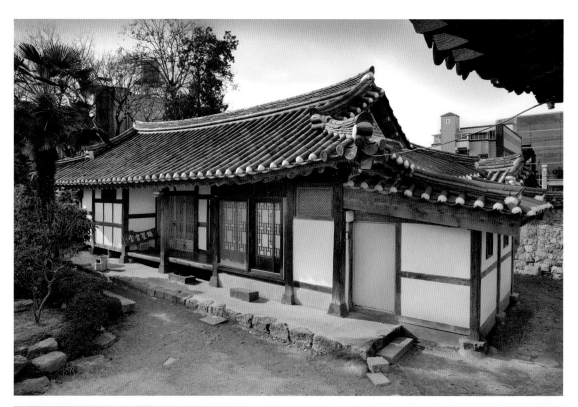

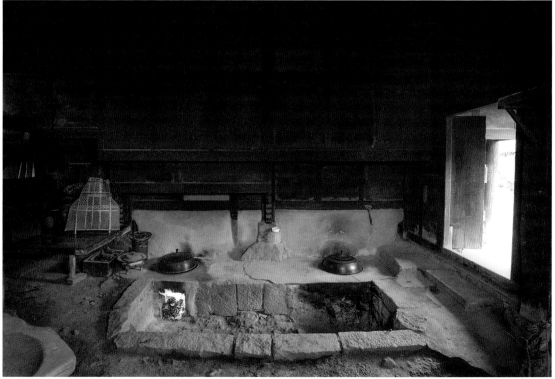

아래채(위)와 안채 부엌 내부(아래).

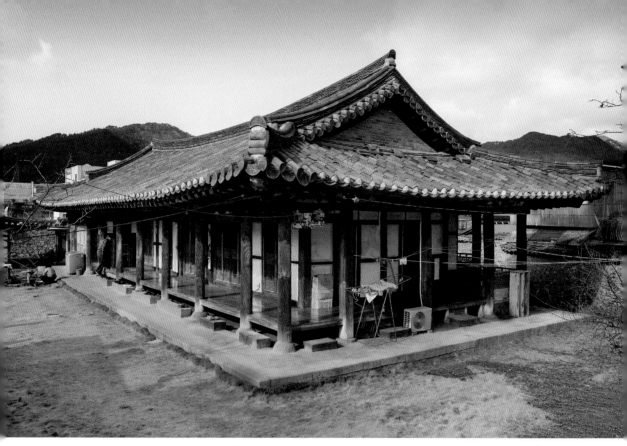

측면에서 본 안채(위)와 안채 대청 내부 상부가구(아래).

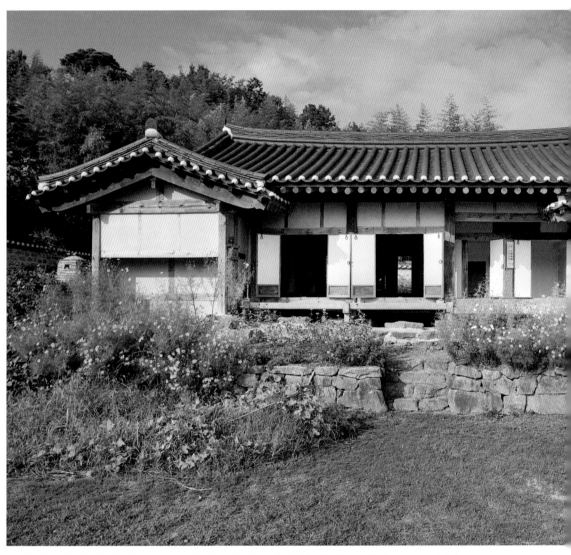

안채 전경(위)과
뒷면(아래).

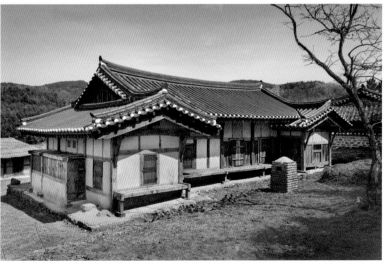

화순 양승수 가옥

和順 梁承壽 家屋
18세기 후반 추정 | 전라남도 화순군 도곡면 달아실길 28

이 가옥이 위치한 달아실마을은 제주양씨濟州梁氏의 집성촌으로, 조선 전기의 성리학자이자 산수화가로 유명한 양팽손梁彭孫의 후손들이 들어와 일군 마을이다. 양팽손이 그와 가까웠던 조광조趙光祖의 유배생활을 보좌하기 위해 조광조의 유배지인 능주현綾州縣과 가까운 이곳에 정착하였다고 한다.

달아실마을은 남북으로 길게 뻗은 골짜기의 동서쪽 경사면에 자리하고 있어, 대부분의 집들이 경사를 따라 동향하고 있다. 이 가옥은 조금 비탈진 대지의 높은 이단 축대 위에 거의 동향하여 위치하고 있으며, 대문은 별도로 마당 모퉁이 왼쪽 면에 남향하여 배치했다.

제주양씨 종가인 양동호 가옥과는 바로 이웃해 있으며, 양승수 가옥의 사랑채였던 양승국 가옥은 안채보다 약간 높은 위치에 방향을 남쪽으로 틀어서 배치했다. 이것 역시 마당보다는 높기 때문에 이단 축대로 처리했다. 건립연대는 종가인 양동호 가옥과 비슷한 18세기 후반으로 추정되고 있다. 출입문이 되는 대문간채는 초가지붕을 얹은 평대문 형식으로 20세기 중반에 지은 것으로 보인다.

이 가옥은 안채와 사랑채로 구분되어 있는 살림집으로서 평면 구성상 凹자형 평면이고, 넓은 대청이 있으며, 앞면에 툇간을 두지 않았고, 정지방을 두고 있는 독특한 평면형을 보여 주고 있다.

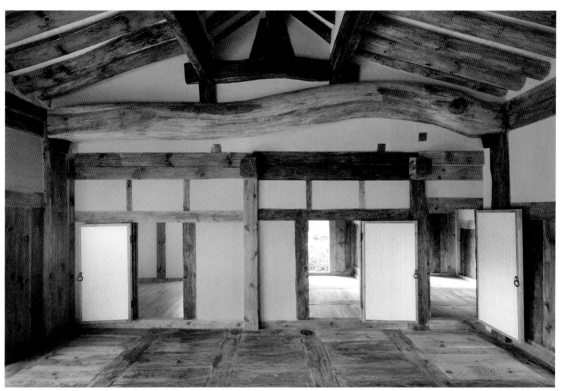

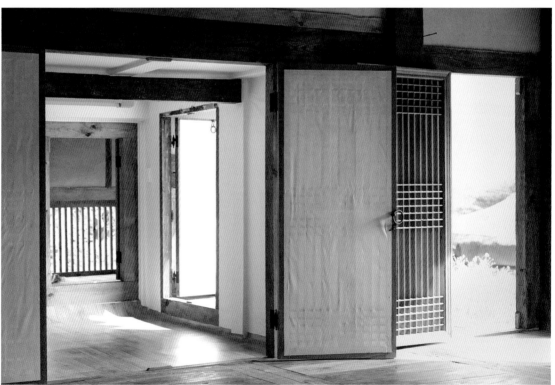

안채 대청 내부(위)와 건넌방(아래).

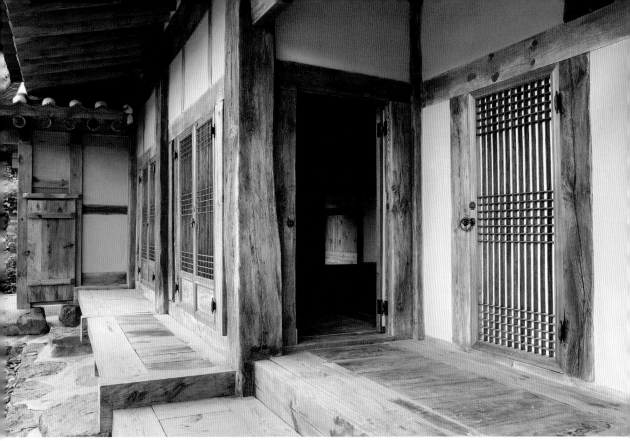

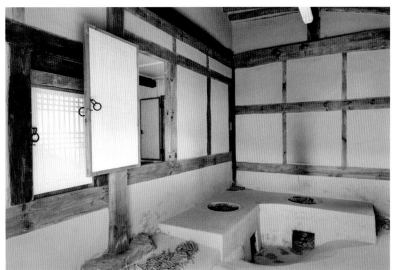

안채 앞마루(위)와 부엌 내부(아래).

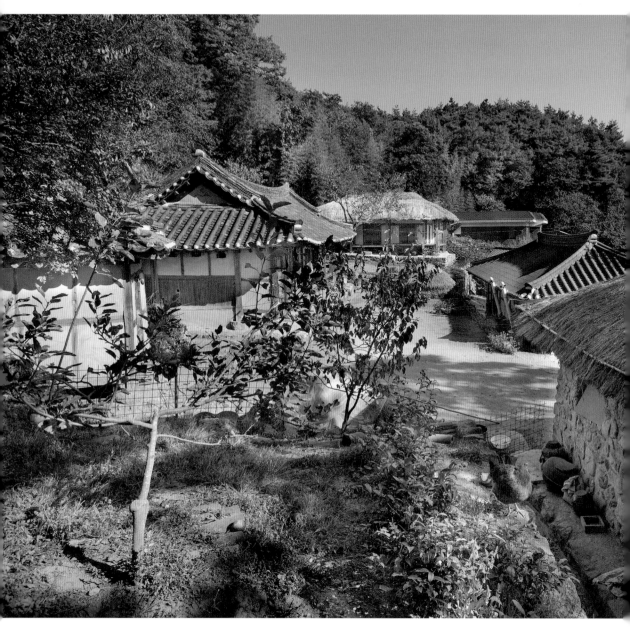

헛간채 뒤쪽에서 본 가옥 전경.

보성 문형식 가옥

寶城 文瑩植 家屋
1900년 | 전라남도 보성군 율어면 진천길 34-15

이 가옥이 있는 율어마을은 보성읍에서 다소 떨어져 있으며, 마을 뒤로 산이 위치하고 있어 보성에서 최고의 길지로 알려져 있다. 마을은 율어천을 따라 올라가는 골짜기의 초입에 남향하여 작은 형국을 이루고 있으며, 마을의 중심으로 들어가는 진입로의 끝자락 기슭을 따라 집들이 자리하고 있다.

마을의 사방이 산으로 둘러싸여 있으며, 육이오전쟁 때 많은 피해를 입었기 때문에 건물들이 그다지 잘 보존되어 있지 않다. 다행히 이 가옥은 1900년에 지어진 안채가 남아 있고, 안채의 앞에 사랑채가, 오른쪽에 아래채가, 왼쪽 앞에 헛간채가 있어 조선 후기의 부유한 농가의 모습을 얼마간 보여 주고 있다.

이 가옥의 터는 경사가 가파르기 때문에 앞면의 사랑채와 뒷면의 안채, 그리고 오른쪽 면의 아래채를 각각 다른 단 위에 두었고, 이들 사이를 폭이 작은 계단으로 연결했다. 집의 뒷면은 물론 측면으로도 다른 가옥이 없어 담장을 두르지는 않았지만, 수목으로 자연스러운 경계를 이루며 독립적인 영역을 확보하고 있다.

안마당의 오른쪽에는 한 단 더 올린 대지를 만들어 아래채를 두었는데, 본래는 사당이 있었다 하여 사당채라고도 불렸으나 지금은 생활상의 필요에 따라 아래채로 고쳐 사용하고 있다. 안채보다 오히려 높은 자리에 있는 건물을 아래채라 부르는 것이 특이하다.

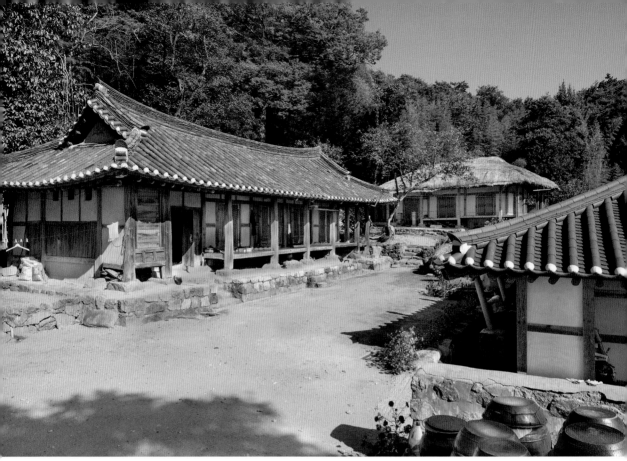

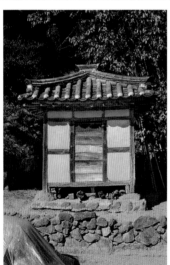

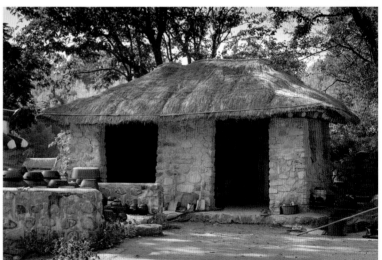

사랑채 옆 입구를 들어가 바라본 안채와 안마당(위), 곳간채(아래 왼쪽), 헛간채(아래 오른쪽).

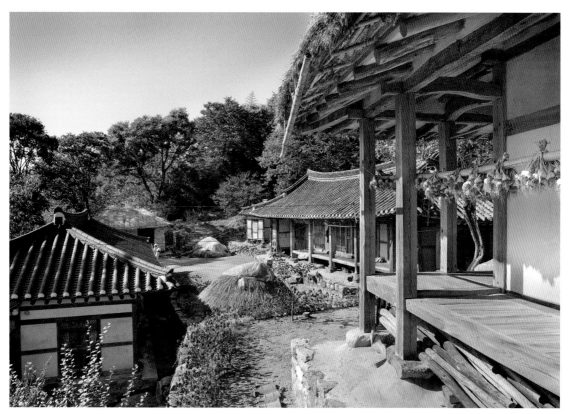

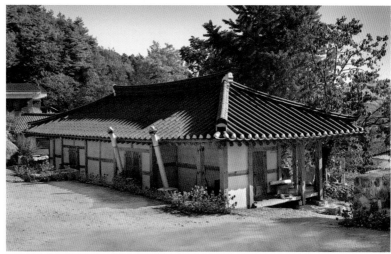

아래채 옆에서 본 사랑채 옆면과 안채(위), 안마당에서 본 사랑채 뒤와 옆면(아래).

보성 이용욱 가옥

寶城 李容郁 家屋
1835년 | 전라남도 보성군 득량면 강골길 36-6

이 가옥은 강골마을 중심부의 우거진 숲이 있는 동산을 주산으로 삼고 건너편 오봉산을 안산으로 삼아 남향하고 있어, 풍수의 기본 형국상 명당의 자리에 위치한다.

강골마을은 광주이씨廣州李氏의 동족마을로, 이 가옥을 비롯하여 이식래 가옥과 이금래 가옥 등 세 채가 나란히 위치하면서 중요민속문화재로 함께 지정되어 있다.

마을에서 유일하게 솟을대문 등 양반가의 격식을 갖춘 이 가옥은 종중의 중심적인 위계와 역할을 함께하고 있으며, 특히 집 앞의 넓은 연지와 우람한 솟을대문 등은 그러한 위계를 잘 나타내고 있다.

이 가옥의 최초 건립은 1835년(헌종 1)으로 알려져 있으며, 솟을대문이 들어선 것은 1940년으로, 안채와 사랑채를 기와집으로 개축한 것 역시 이때의 일이라 하니, 각 건물에 대해 비교적 구체적 건립연대를 알 수 있어 귀중한 자료 구실도 하고 있다.

가옥의 구성은, 솟을대문을 가진 문간채와 넓은 사랑마당, 사랑채, 안채 이외에 곳간채와 중문간채, 그리고 별당채 등으로 이루어져 있다. 솟을대문을 들어서면 넓은 사랑마당을 앞에 두고 사랑채가 마주하며, 그 왼쪽으로 안채로 통하는 중문간채가 나란히 자리하여 넓은 공간을 잘 활용한 짜임새 있는 모습을 보여 주고 있다.

이 가옥은 그 규모와 구성 면에서 조선시대의 상류주거로서 전혀 손색이 없으며, 또 각 건물의 건축에서도 다양한 평면 변용과 외부 의장을 볼 수 있다는 점에서 주거사적 가치가 매우 높다고 하겠다.

담 밖에서 바라본
가옥 전경(위, 아래).

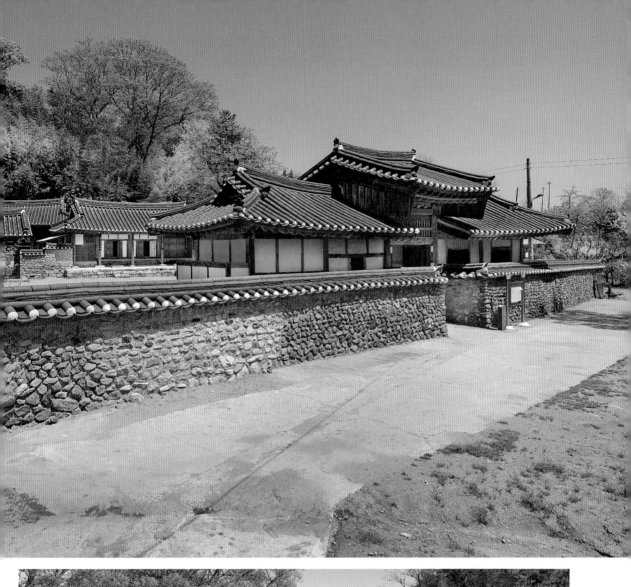
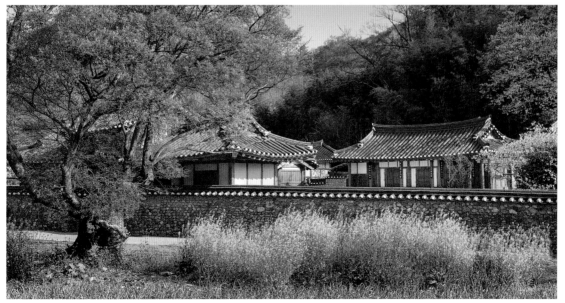

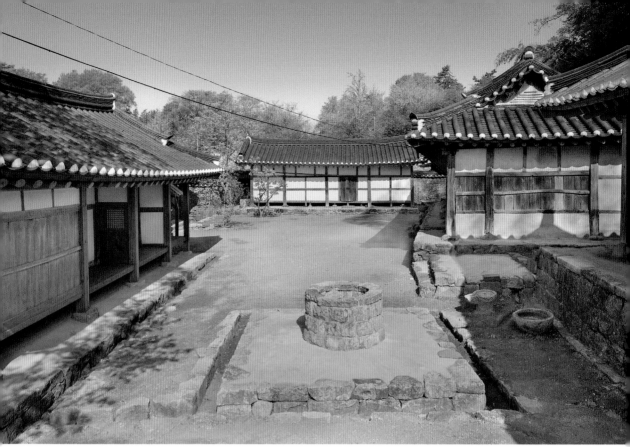

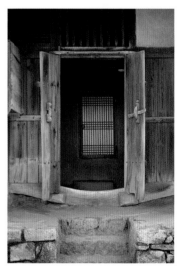

안채 마당(위), 장독대와 안채 측면(왼쪽), 안채 부엌문(오른쪽).

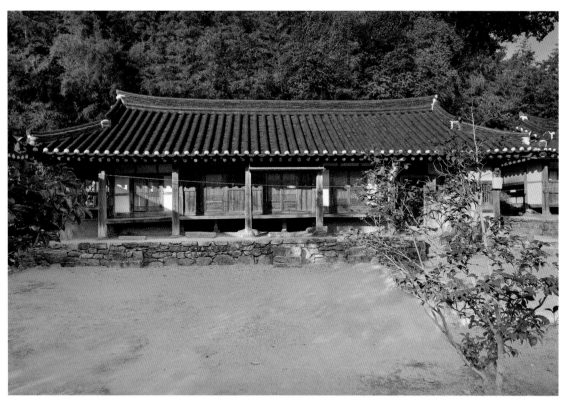

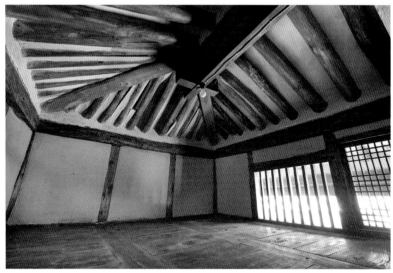

안채 정면(위)과 공루(다락) 내부(아래).

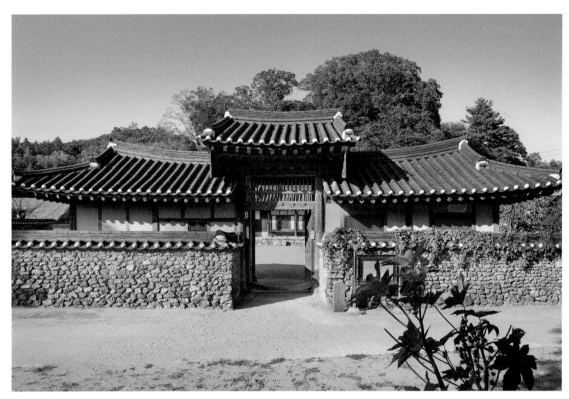

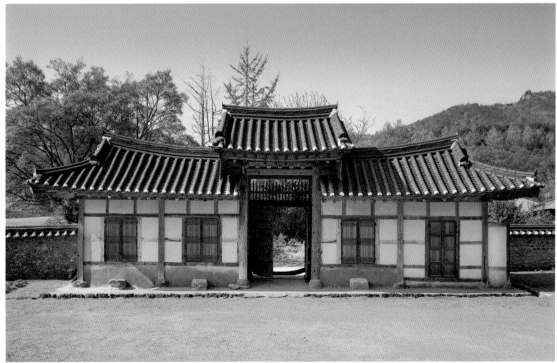

밖에서 본 대문과 문간채(위), 안에서 본 대문과 문간채(아래).

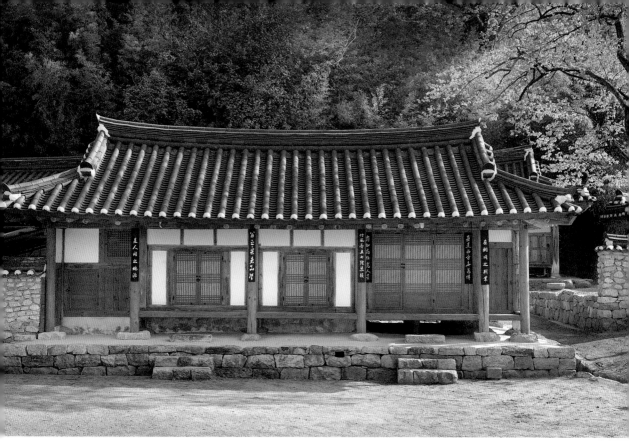

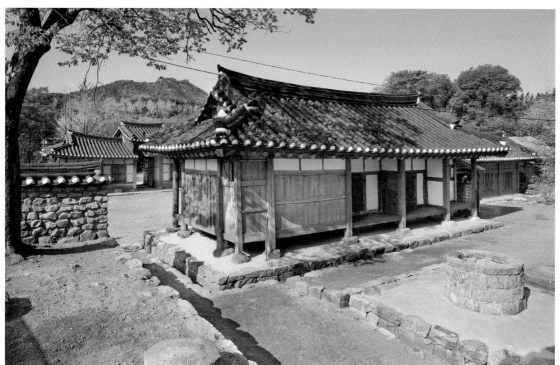

사랑채 정면(위)과 후면(아래).

보성 열화정

寶城 悅話亭
1845년 | 전라남도 보성군 득량면 강골길 32-17

이 정자는 누마루와 가옥의 성격을 겸한 건축으로, 강골마을의 맨 뒤 산수가 아름다운 숲 가운데에 자리하고 있다. 강골마을의 조그마한 실개울을 따라 올라가다 보면 동향하여 일각대문이 서 있는데, 그 뒤의 ㄱ자형 누마루집이 바로 열화정이다. 1845년(헌종 11) 이진만李鏞晩이 후진 양성을 위해 건립하였다고 하며, 그의 손자가 보성에 유배되어 온 당대의 석학 이건창李建昌 등과 학문을 논하던 곳이라고도 한다.

건물은 계곡 옆의 경사지에 축대를 쌓아 여러 단으로 만들고, 평지를 조성하여 마당으로 한 후 그 뒤편에 자리잡게 했다. 배치형태를 보면, 가로칸은 사람들이 기거하는 온돌을 깐 구들방이고, 세로칸은 주변의 아름다운 외부공간을 조망할 수 있는 누마루로 되어 있다.

평면 구성은 왼쪽부터 부엌, 방, 방, 누마루 순으로 자리하는데, 가로칸의 중앙 두 칸을 구들로 하여 아랫방과 윗방으로 나누고, 맨 오른쪽은 세로칸 두 칸의 누마루를 이루었다. 넓은 마당 앞에는 아담한 일각대문이 있고, 건물평면과 반대 모양의 연못과 정원에 심은 수목들이 주변의 숲과 잘 어우러져 아름다운 공간을 연출한다. 정원은 특별한 시설은 꾸미지 않았으나 전통적 한국 조경의 수법을 잘 간직하고 있다.

이 정자는 풍경이 수려한 곳에 있는 일반적인 정자와는 달리, 마을의 맨 뒤에 위치하여 후진 교육을 위한 주거건축을 겸한 주택의 사랑채와 같은 분위기를 풍기며, 정자에서 내려다보는 조망과 마을에서 올려다보는 경관이 잘 어우러지는 건축물이다.

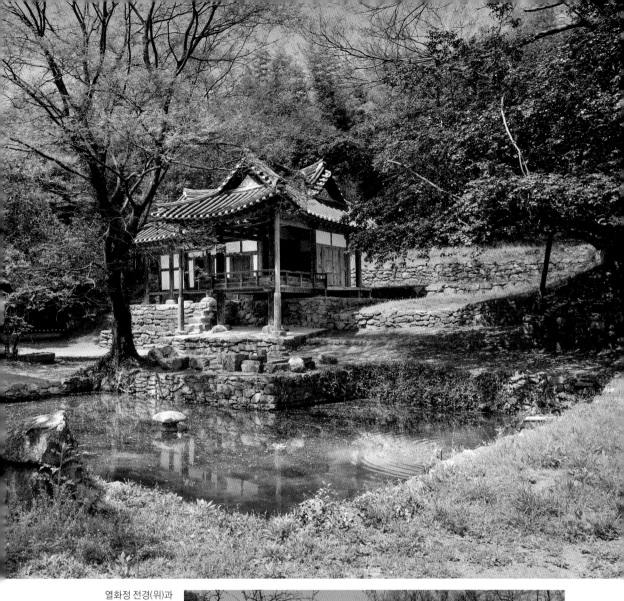

열화정 전경(위)과
담 밖에서 본 모습(아래).

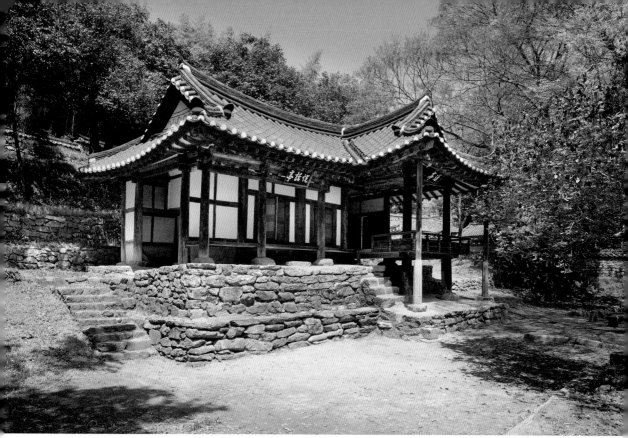

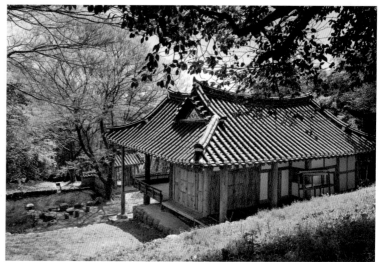

마당에서 본 정자(위), 대문을 통해 본 모습(아래 왼쪽), 정자 뒷면(아래 오른쪽).

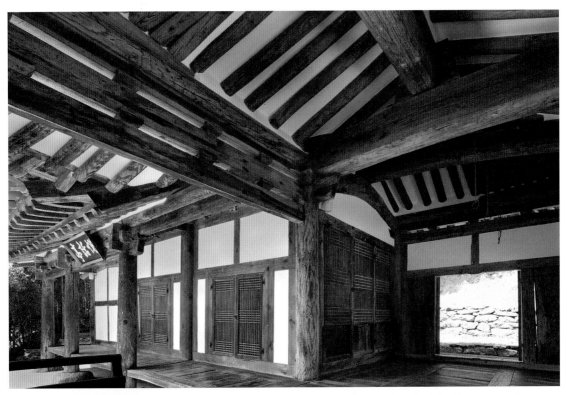

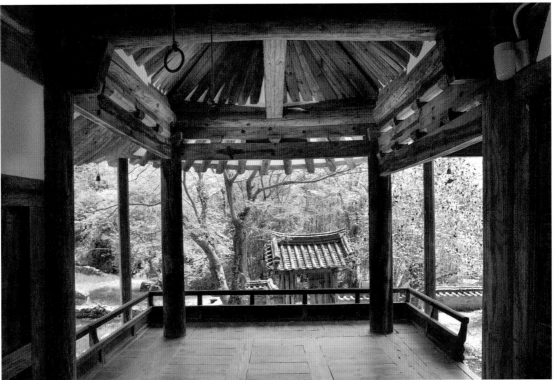

정자 대청에서 본 윗방과 아랫방 외관(위), 정자 대청에서 내다본 일각대문 쪽 풍경(아래).

장흥 존재 고택

長興 存齋 古宅
18세기 말 | 전라남도 장흥군 관산읍 방촌길 91-32

이 가옥은 조선 후기의 학자 존재存齋 위백규魏伯珪가 태어나 말
년까지 살았던 고택이다. 위백규는 이곳 방촌마을 계춘동에서
태어나 경학은 물론 천문, 지리, 율력 등 다방면의 학문을 익혀
후진 양성에 전력하는 한편, 평생 향리에 머물면서 구십여 종
의 저술을 남긴 대학자이다.

방촌마을은 장흥위씨長興魏氏의 집성촌으로, 장흥반도의 중앙
에 위치한 천관산天冠山 동쪽 기슭의 해안과 가까운 분지에 자
리하고 있다. 이곳에 장흥위씨가 살게 된 것은 1413년(태종
13)으로, 고려 이래 방촌에 있던 장흥현의 치소가 현재 장흥읍
의 자리로 옮겨지자 그곳의 토족이었던 위씨 일족이 이곳으로
이주하면서부터이다.

이 가옥은 계춘동 골짜기의 제일 안쪽에 서향으로 위치한다.
담장 앞으로 석가산石假山을 둔 연못이 있고, 대문간을 지나면
정면으로 높은 축대 위에 안채가 자리하는데, 안마당 오른쪽
으로는 서실書室이 있고 왼쪽으로는 곳간채가 있다. 안채의 오
른쪽 뒷면으로는 사당이 한 단 높은 곳에 자리하고 있으며, 왼
쪽에는 우물과 장독대가 자리한다. 뒤에는 축대 위로 작은 제
단을 마련하여 신성한 장소로 꾸몄다.

전체적으로 바닥의 높이가 매우 높게 처리되었고, 또 지붕의
형식과 기둥의 배열 등으로 미루어 볼 때 원래는 안채와 서로
연결되어 ㄱ자형집을 구성했으리라는 추정도 가능하나 확실
하지는 않다.

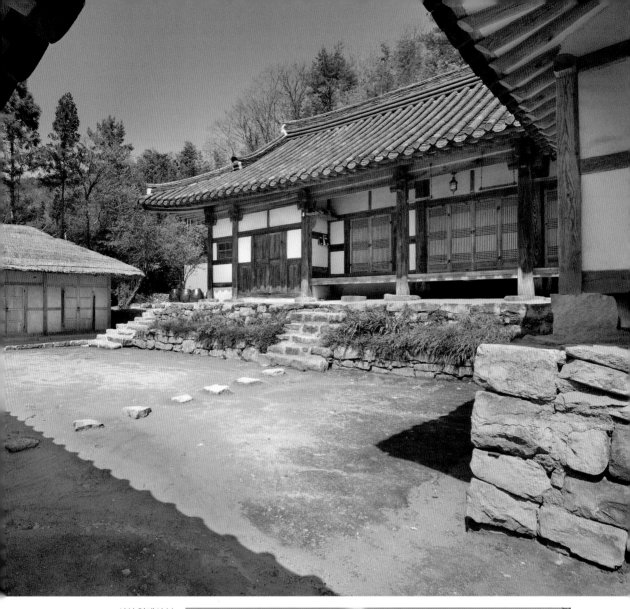

서실 옆에서 본
안마당, 안채, 곳간채(위),
대문과 문간채(아래).

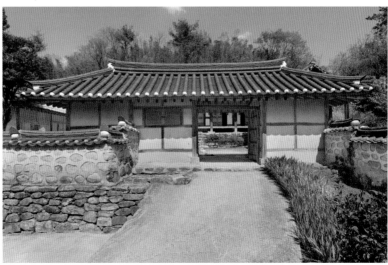

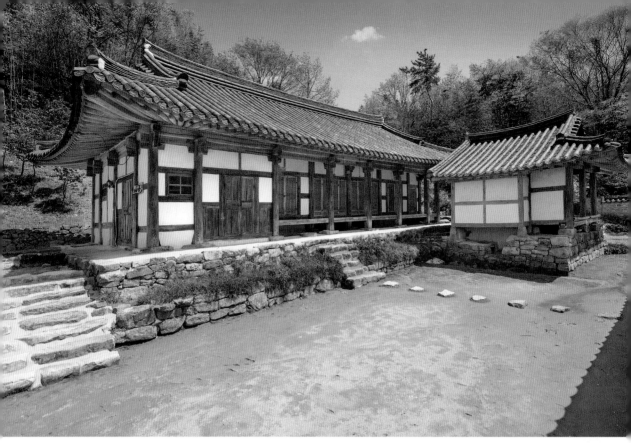

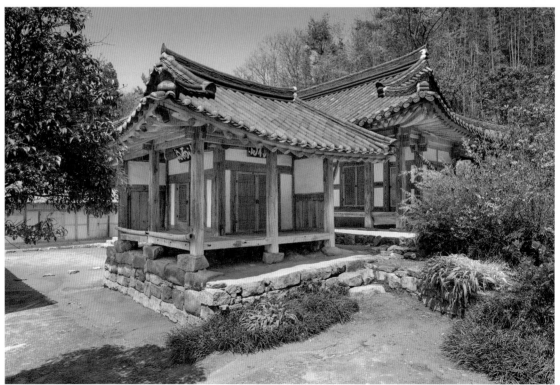

안채와 서실 뒷면(위), 서실(아래).

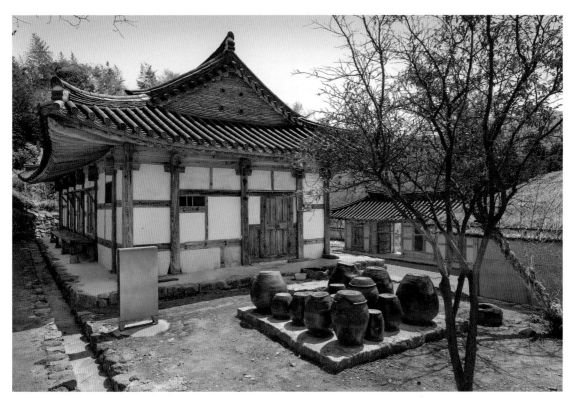

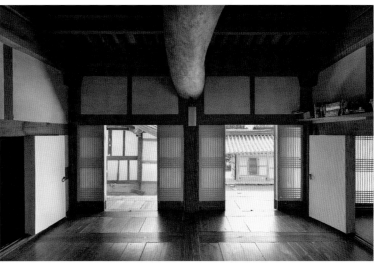

장독대와 안채 측면(위), 측면에서 본 안채 앞 툇마루(아래 왼쪽), 안채 대청 내부(아래 오른쪽).

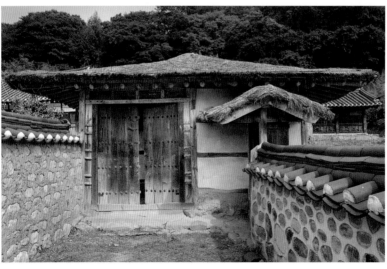

곳간채 옆에서 본
안마당과 안채, 행랑채(위),
중문이 있는 행랑채(아래).

무안 나상열 가옥

務安 羅相悅 家屋

1912년 | 전라남도 무안군 삼향면 유교길 53-5

이 가옥은 일제강점기 때인 1912년에 당시 천석꾼으로 알려진 나종만羅鍾萬이 지은 집으로, 현재 안채와 곳간채, 행랑채, 대문채, 헛간채 등 다섯 채가 남아 있다. 집 뒤 산비탈에는 조그마한 굴을 파 음식창고를 만들어 두었다. 처음 지을 때는 동재와 서재가 안채 뒤 후원에 있었고, 사당과 사랑채 등 많은 건물이 있었다 하나 지금은 흔적조차 찾기 힘들다.

1938년에 건립되었다는 상량문이 있는 대문간을 들어서면 자연석으로 덮인 경사로가 나타나고, 그 끝 부분에 행랑채가 서향하고 있다. 행랑채에 난 중문을 ㄱ자로 꺾어 통과하면 넓은 안마당이 나오는데, 마당 윗단에 높게 조성한 두 단의 축대 위로 규모가 큰 一자형의 안채가 자리하고 있다. 마당 아래에는 곳간채가 마당을 중심으로 안채와 병렬의 위치에 자리한다.

중문간이 있는 행랑채는 안채와 직각으로 놓여 그 모서리칸을 문간으로 활용했는데, 문간에서 방향을 바꾸어 직각으로 진입하는 형식은 대지의 규모가 작은 전통주거에서 흔히 사용하는 방법이다. 그러나 이 가옥에서는 전체의 대지가 작지는 않지만, 직선으로 진입하기에는 앞뒤 길이가 짧은 까닭에 이 방법을 활용한 것으로 보인다. 이런 연유로 행랑채와 같은 단 위에 곳간채가 있고, 중문간으로 오르는 아래쪽에 대문간과 헛간채가 자리한다.

곡물 보관을 위한 곳간채가 있는 경우는 매우 드문데, 이 가옥은 지방 천석꾼의 집답게 큰 수장공간을 가지고 있어 부농주거의 전형을 보여 준다.

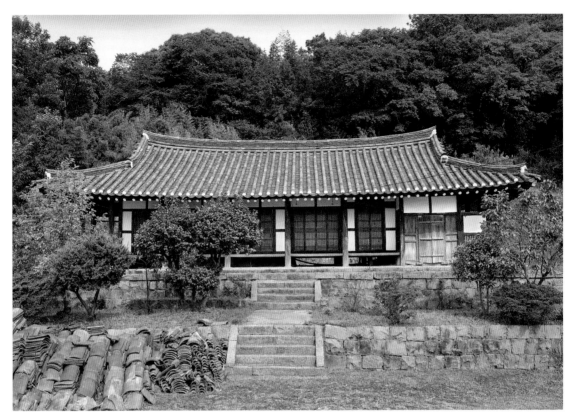

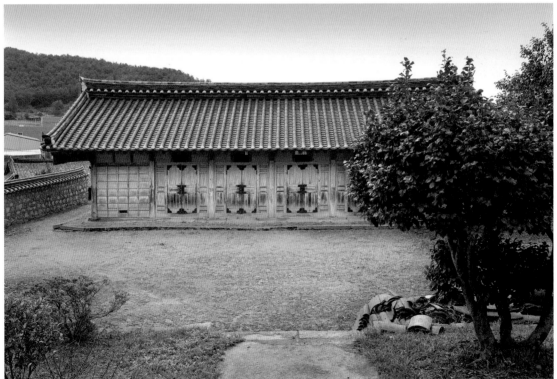

안채 정면(위)과 안채에서 본 곳간채(아래).

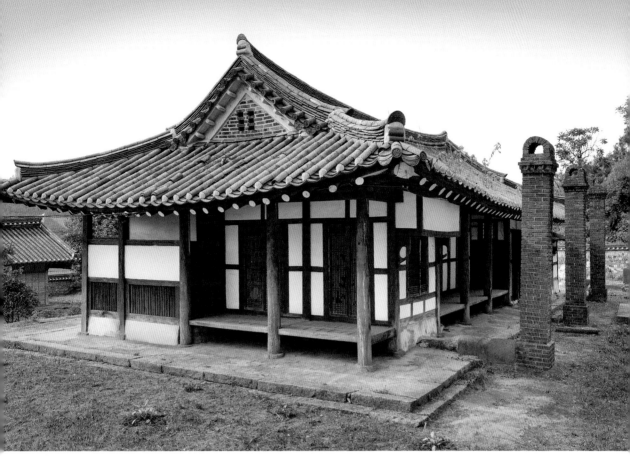

뒤쪽에서 본 안채의 옆과 뒷면(위), 측면에서 본 안채 앞 툇마루(아래 왼쪽), 안채 부엌(아래 오른쪽).

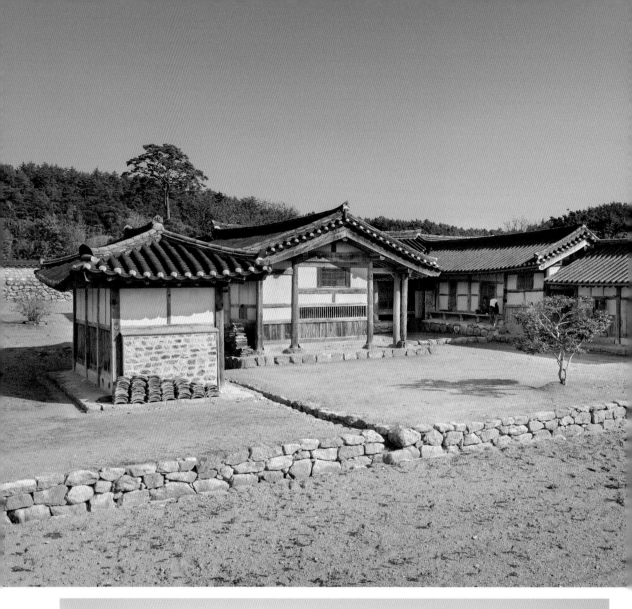
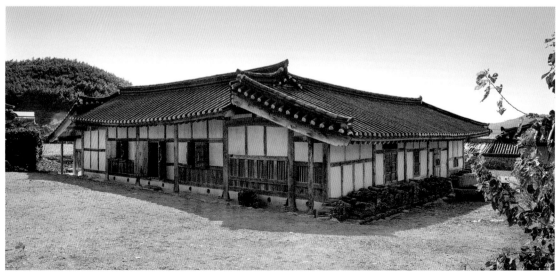

해남 윤두서 고택

海南 尹斗緖 古宅
1730년 | 전라남도 해남군 현산면 백포길 122

공재恭齋 윤두서尹斗緖는 조선 후기의 대표적 문인화가로, 고산
孤山 윤선도尹善道의 증손자이다. 이 고택은 안채의 상량문과 막
새의 명문에 의해 건립연대를 1730년(영조 6)으로 보고 있다.
연대로 보아 윤두서가 직접 건립한 집은 아니나 그가 윤씨 문
중에서 최초로 이 마을에 들어왔고, 그의 후손이 이곳에서 일
가를 이루면서 씨족마을을 형성했기 때문에 그를 입향조로 보
고 '윤두서 고택'이라 명명했다.

이 고택은 해남읍에서 약 이십 킬로미터 떨어진 백포리 해변가
에 있는데, 이 마을에는 해남윤씨海南尹氏 가문의 오랜 집들이
열 가구나 있어 전통한옥 마을의 정취를 풍기고 있다. 이 고택
이 자리한 지역은 마을 앞으로 간척지가 넓게 펼쳐져 있고, 방
조제를 경계로 바다에 면하고 있는 해안마을이다. 간척지가
되기 이전에는 해남윤씨의 농장이 경영되었던 곳으로 전한다.
이 고택은 현재 ㄷ자형 안채와 아래채, 곳간채, 사당 등의 건물
과 담장의 일부가 남아 있는데, 과거에는 사랑채와 대문간, 행
랑채 등 마흔여덟 칸의 건축물이 있었다고 한다. 전남지역에
서는 보기 드문 ㄷ자형 평면을 갖는 안채를 포함하는 이 고택
은 해남읍 연동의 녹우당綠雨堂 배치 및 가구형식과 매우 유사
한 가옥으로, 녹우당을 기본으로 전개되는 해남윤씨 가옥의
한 계보라고 할 수 있다.

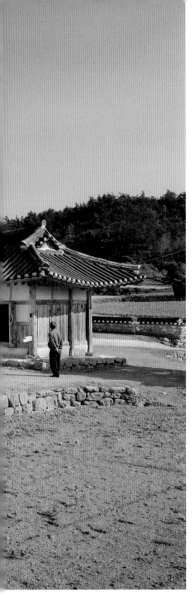

안채 전경(위)과
뒷면(아래).

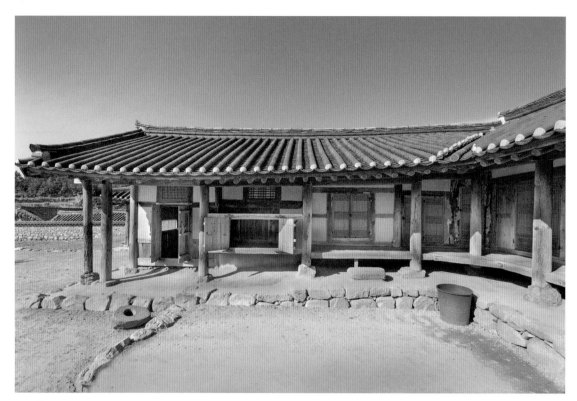

부엌이 있는 안채의 서쪽 부분(위), 안채 서쪽 면 부엌에서 판장문을 통해 내다본 모습(아래).

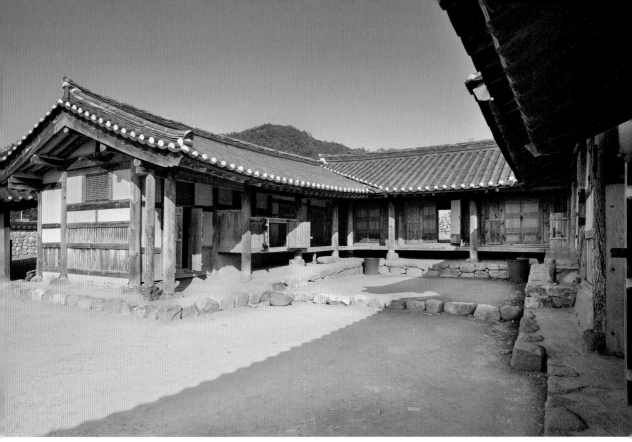

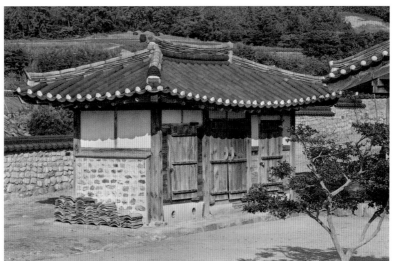

아래채에서 본 안채(위), 곳간채(아래).

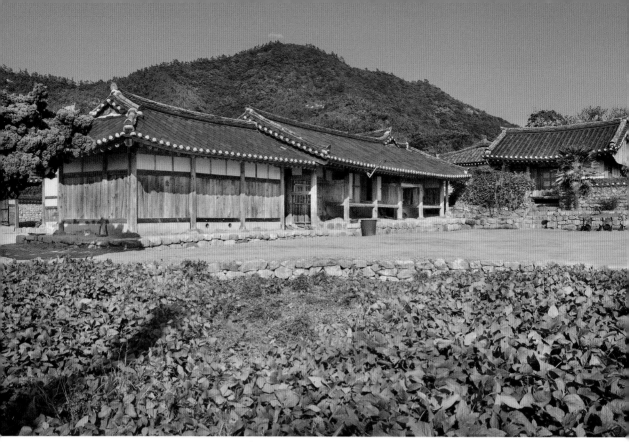

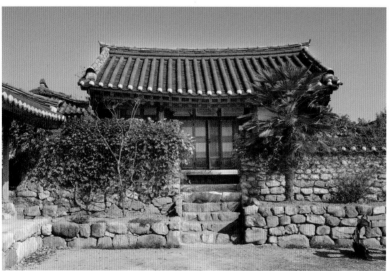

아래채 뒷면과 안채 옆면(위), 사당(아래).

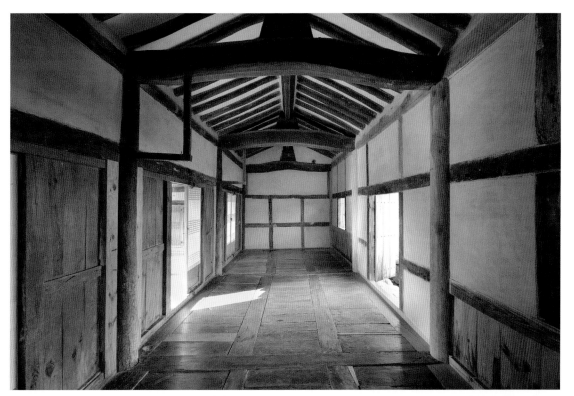

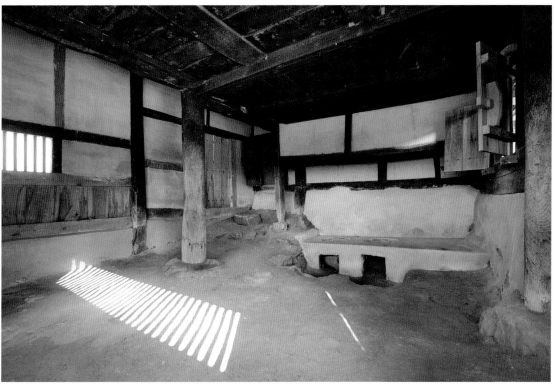

안채 대청(위)과 부엌 내부(아래).

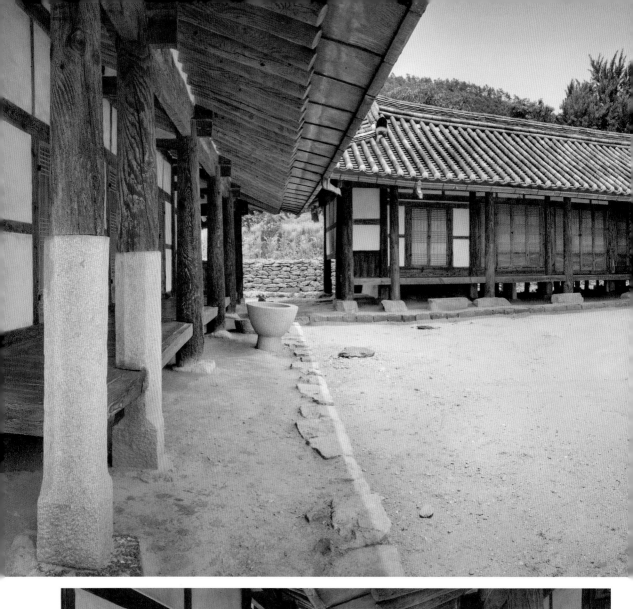
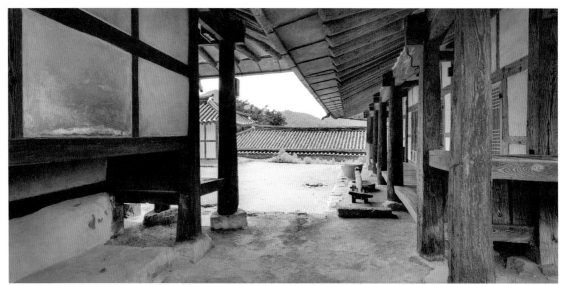

별당채 옆에서 본
안마당과 안채, 중문채(위),
안채와 별당채 사이 공간에서
본 모습(아래).

해남 윤탁 가옥

海南 尹鐸 家屋
1906년 | 전라남도 해남군 현산면 초호길 43

이 가옥이 있는 초호마을은 해남반도의 남쪽에 자리하여 넓은 간척지를 경작하는 농촌마을로, 공재恭齋 윤두서尹斗緖의 후손들이 거주하는 해남윤씨海南尹氏 씨족마을이다.

마을 어귀에 있는 커다란 정자나무와 조그만 시내를 지나면 안쪽에 기와집 몇 채가 자리잡고 있는데, 가운데 가장 큰 집이 윤탁 가옥이다. 이 가옥은 경사가 급한 남경사면에 깊게 자리하고 있으며, 집 전체를 세 개의 높은 단으로 구획하여 아래로부터 각각 대문간채, 사랑채, 안채, 그리고 별당채를 두었다. 대문간채는 ㄱ자형 평면으로, 긴 변의 중앙에 솟을대문을 두고, 그 좌우로 행랑과 곳간을 두었다.

대문을 들어가면 정면으로 다소 높은 축단 위에 一자형 사랑채가 자리하는데, 단이 매우 높기 때문에 중간에서 단을 구분하여 화단을 꾸미고 다시 그 윗단에 사랑채를 두었다.

이 가옥은 안마당을 중심으로 형성된 집중성과 단 높이 차를 이용한 대지의 사용, 동선의 굴절로 인한 시선의 차단 효과가 뛰어나고 대농이 갖추어야 할 다양한 시설을 지녔으나, 남부지방의 전형적인 모습에서 다소 이탈된 배치형식을 지닌다.

또한 대농집의 대지로는 불리한 조건이기 때문에 대문간의 앞면으로 너른 바깥마당을 조성하고, 안채의 옆면을 이용하여 부족한 작업공간을 마련하는 등 흥미로운 해결책을 보여 주고 있다.

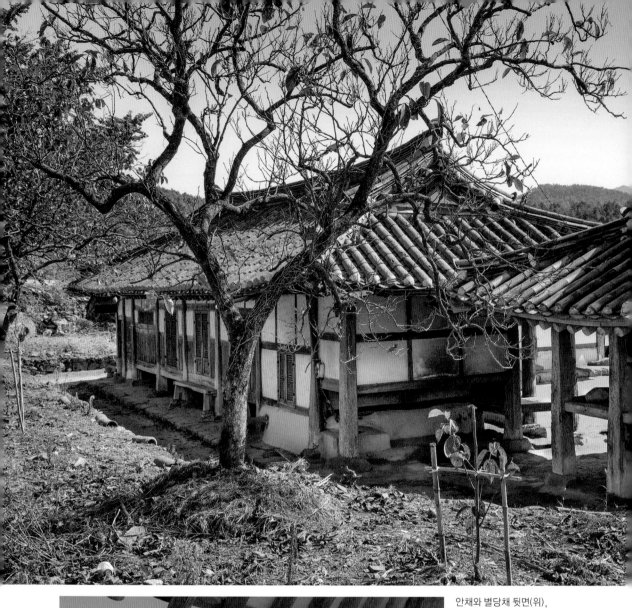

안채와 별당채 뒷면(위),
별당채(아래).

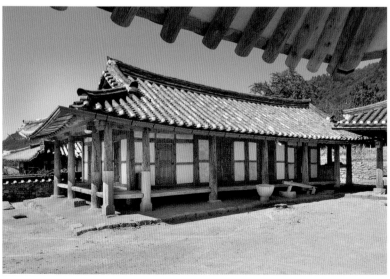

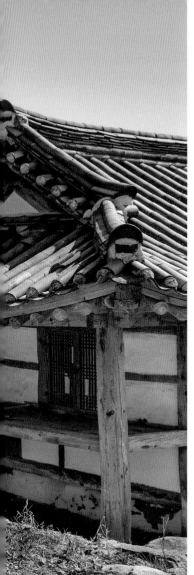
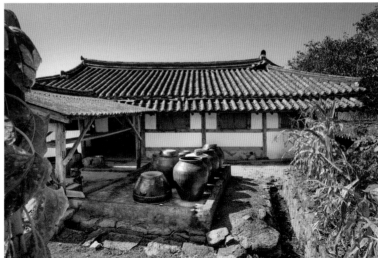
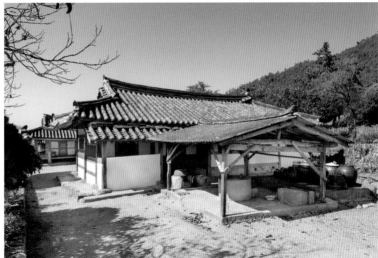

안채 동측면의 장독대(위)와 우물(아래).

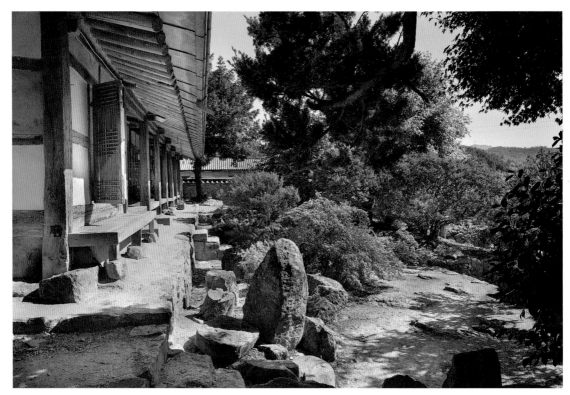

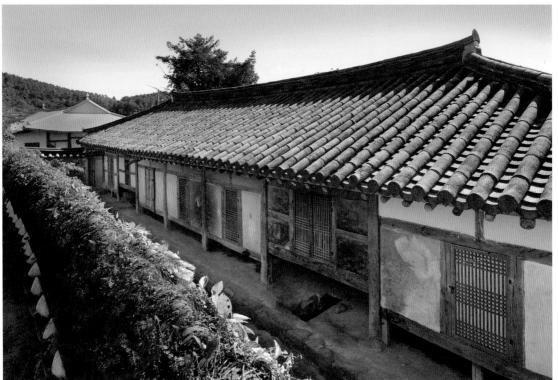

사랑채 앞 정원(위)과 사랑채 뒷면(아래).

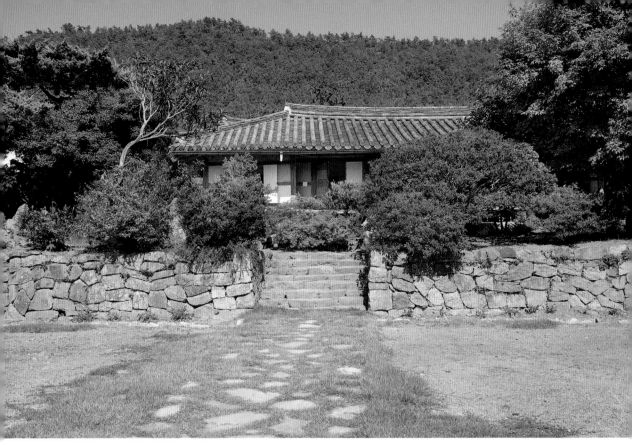

대문간채에서 본 축대 위의 사랑채(위)와 사랑채 옆 별채(아래).

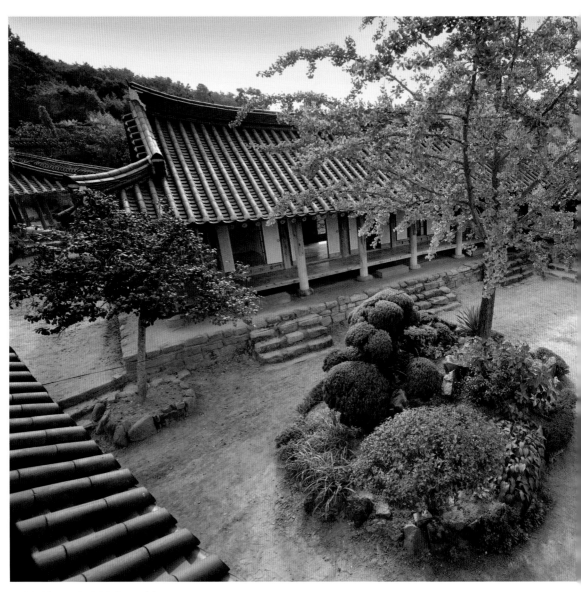

사랑마당을 둘러싼 사랑채와 중문간채.

영광 연안김씨 종택

靈光 延安金氏 宗宅

1868년 | 전라남도 영광군 군남면 동간길2길 77-6

이 종택은 연안김씨 김영金嶸이 영광군수로 부임하는 숙부를 따라 이곳에 정착하면서 지어졌다고 하는데, 남부지방에서 농사를 많이 짓는 사대부집의 전형적인 모습을 보여 주고 있어 주거사적으로 큰 의미를 지닌다.

우선 유교적 규범의 표상이라 할 수 있는 효를 실천하여 임금으로부터 표창을 받은 효자문과 선조들을 모시는 공간인 사당이 잘 마련되어 있고, 집주인과 손님, 바깥주인과 안주인, 양반과 일꾼, 남자와 여자 등 상대적 공간구조가 갖는 다양한 의미들을 잘 보여 주고 있다.

이 종택의 배치형태를 보면, 삼효문三孝門이라는 현판이 있는 대문간채, 사랑채, 서당, 연지, 곳간채(안행랑채), 마구간채(바깥행랑채), 중문간채, 안채, 사당, 부속채(헛간채) 등 다양한 기능의 건물들이 자리하고 있다. 대농집답게 수장공간이 넓고 일꾼들이 거주할 공간이 들어서 있으며, 담 밖에는 외거 노비들이 살았던 호지집이 있다.

특히 대문간채에 이층의 다락집을 설치하고 또 퐁包집을 만든 것은 효의 표상을 돋보이게 하면서 종택의 위용을 멀리서도 볼 수 있게 한 것일 뿐 아니라, 연안김씨 집성촌의 세를 과시하는 역할을 하기도 한다.

전체적으로 이 종택은 북향하는 완만한 경사지에 순응하여 안채와 사랑채, 대문간채와 행랑채, 사당과 서당의 영역을 집중적으로, 때로는 분산시켜 놓은 평지식 주택의 진미를 보여 주고 있다.

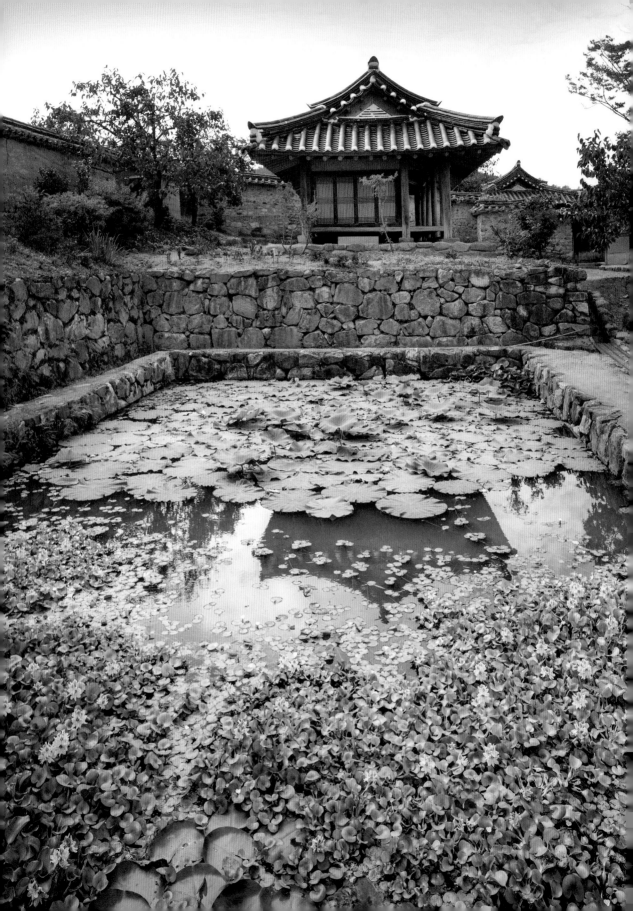

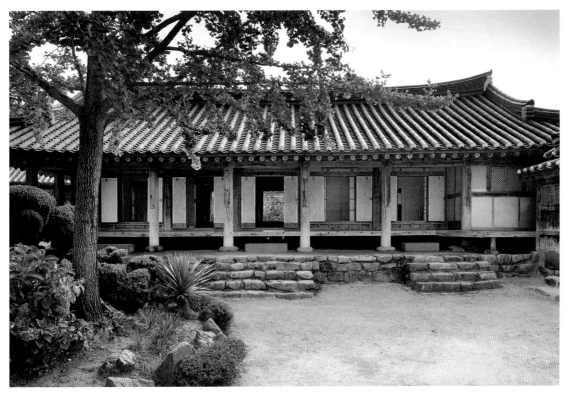

연못과 서당(p.382).
사랑채 정면(위), 측면에서 본 사랑채 툇마루(아래 왼쪽), 사랑채 대청 상부가구(아래 오른쪽).

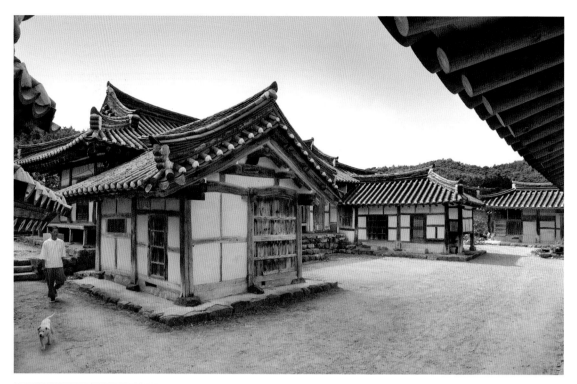

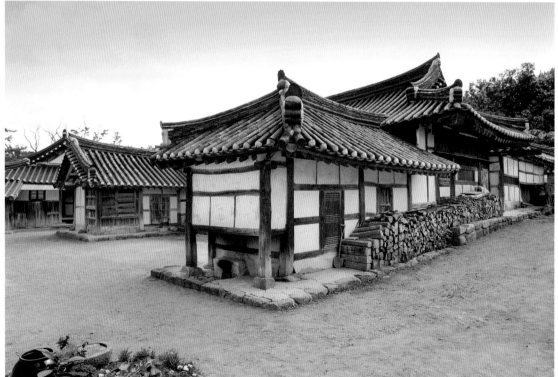

안채 서측면(위)과 동측면(아래).

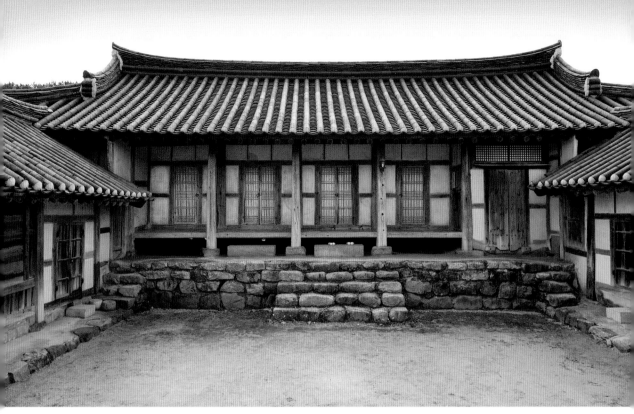

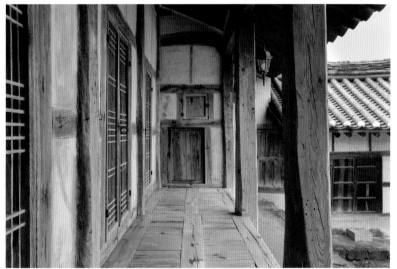

안채 정면(위)과 측면에서 본 툇마루(아래).

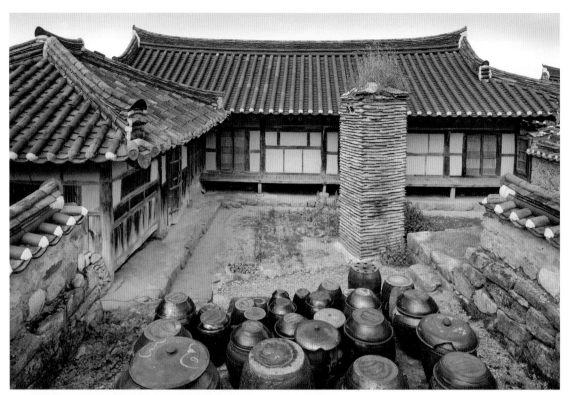

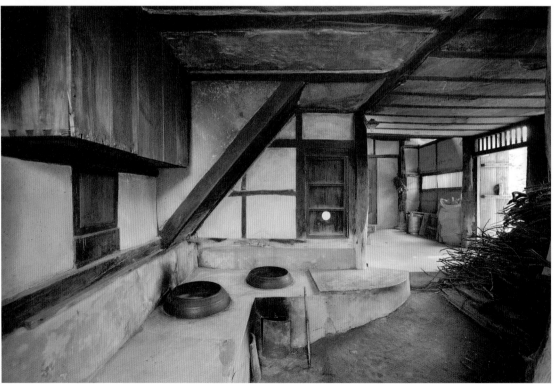

안채 뒤편의 장독대(위)와 부엌 내부(아래).

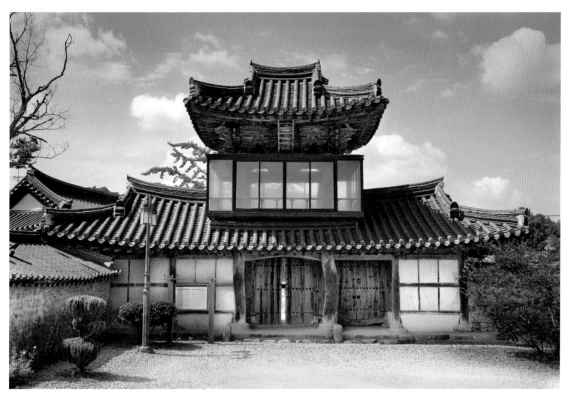

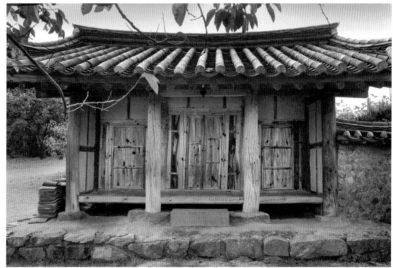

대문채(위)와 사당(아래).

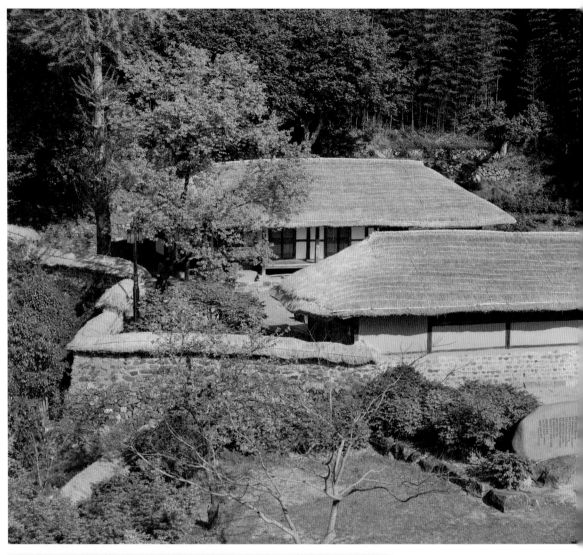

앞(위)과 옆(아래)에서 본
가옥 전경.

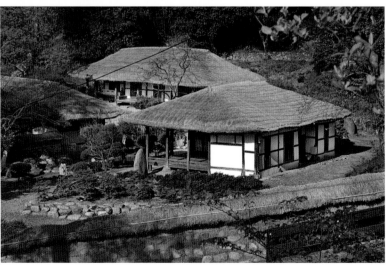

강진 영랑 생가

康津 永郎 生家
조선 말기 | 전라남도 강진군 강진읍 영랑생가길 15

이 가옥은 강진읍의 진산 기슭에 남향하여 자리하고 있는데, 한국 근대문단의 거성으로 꼽히는 김영랑金永郎 시인의 생가로, 그 건축적 의미를 넘어 그를 추모하는 많은 사람들이 다녀가는 곳이다.

1948년 김영랑이 서울로 이거한 후 몇 차례 전매되어 주인이 바뀌었고, 특히 1970년대 새마을운동의 일환으로 초가지붕이 시멘트 기와로 바뀌는 등 변형이 심했다. 이후 1985년 강진군에서 매입하여, 유족들의 고증을 얻어 1992년 원형대로 복원했다.

이 가옥은 一자형 안채와 사랑채가 지형에 맞추어 각기 방향을 달리하며 적절히 배치된 구조를 보인다. 이는 지형상의 원인도 있겠지만, 남부지역의 일반적인 주거 배치형식과는 달리, 동선의 진행 방향에 따라 높낮이에 맞추어 전후로 배치되지 않고 좌우로 기다랗게 배치된 형식이라 할 수 있다.

특히 一자형 안채는 앞면에 함실아궁이, 측면에 툇마루를 둔 건넌방, 대청, 안방, 부엌, 모방의 순으로 배치되어 있는데, 부엌 앞쪽에 모방이라는 방이 하나 더 놓이는, 이른바 '모방형'의 평면형식을 하고 있는 것이 특징이다. 이러한 모방형 주거는 전라남도의 서남부 해안지역에서 발견되는, 매우 지역성이 강한 주거형식으로, 화기火氣를 다루는 공간을 한곳으로 집중시켜 실내화했다는 것이 가장 큰 장점이다.

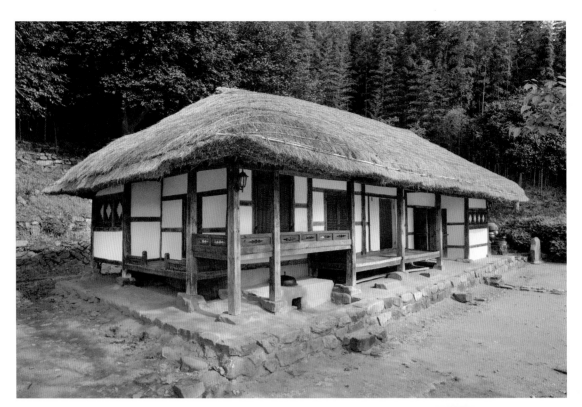

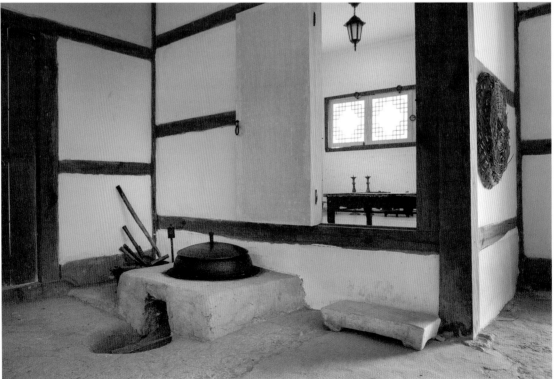

안채(위), 안채 부엌 내부에서 본 모방(아래).

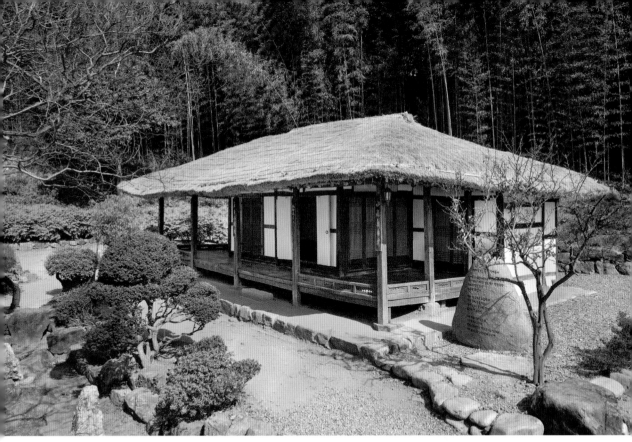

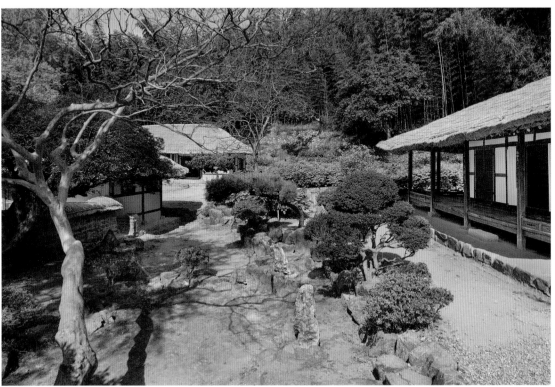

사랑채(위)와 사랑채 마당 정원(아래).

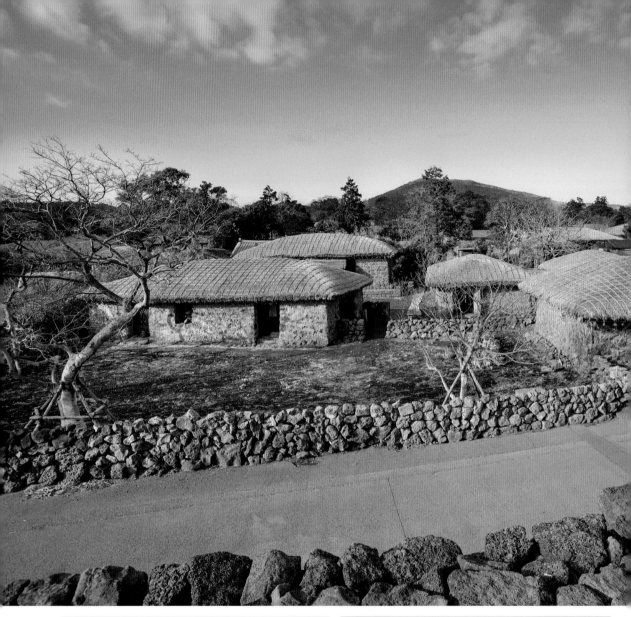

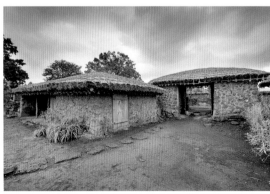

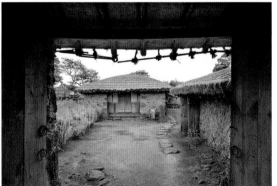

남문루에서 내려다본 가옥 전경(위), 모커리와 문간거리(아래 왼쪽), 문간거리에서 본 밖거리 측면(아래 오른쪽).

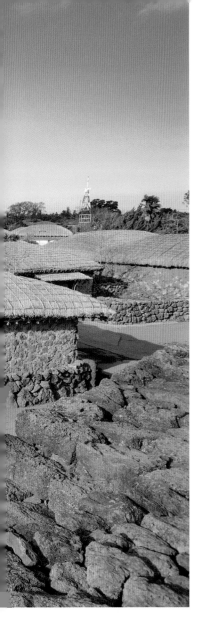

성읍 고평오 가옥

城邑 高平五 家屋
1829년(증언), 19세기 말(추정) |
제주특별자치도 서귀포시 표선면 성읍정의현로 34번길 5-3

이 가옥은 옛 정의현성旌義縣城, 지금의 성읍 민속마을 성곽의 남문에서 북쪽으로 이어지는 남문길의 초입에 위치한다. 남문길에서 진입하는 입구에 약 1.6미터의 짧은 올래를 두고 문간거리로 들어가는데, 문간거리와 마주하고 있는 것은 밖거리의 옆면부이다. 이 옆면부를 향해 모커리 옆면을 지나 오른쪽으로 돌아 들어가야 마당과 안거리가 나온다. 이는 진입과정에서 외부로부터의 직접적인 시선을 차단하려는 외부공간 구성방식으로서, 격식을 갖춘 제주 전통가옥에서 일반적으로 채용하는 방식이다.

이 가옥은 원 소유주의 증조부가 1829년(순조 29)에 건립한 것으로 알려져 있으나, 건물의 평면형태나 노후도 등을 토대로 판단하면 이보다 훨씬 뒤인 19세기 말로 추정된다. 특히 이 집의 밖거리는 예전에 관원이 묵었다는 증언이 있는데, 남문과 인접한 이 가옥의 맞은편에는 관아에서만 사용했다는 원님 물통이 있고, 이 대지의 모퉁이에는 물방에간이 설치되어 있다.

이 가옥은 큰 마당을 중심으로 북쪽에 안거리, 남쪽에 밖거리, 동쪽에 모커리로 구성된 ㄷ자형 세커리집이다. 1979년 이후 최근까지 몇 차례 보수가 행해지면서 예전의 모습에서 다소 변형된 느낌을 주고 있지만, 규모나 용도 면에서 다른 민가와는 색다른 성격을 갖고 있으며, 그러한 성격들이 건축의 내부적 구성이나 외부공간의 구성에서도 잘 표현된 제주의 전통민가 건축이라 할 수 있다.

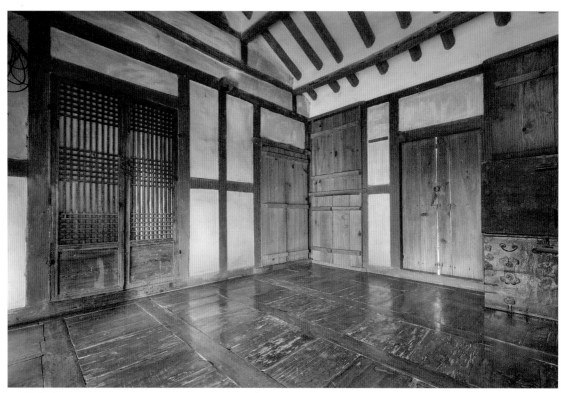

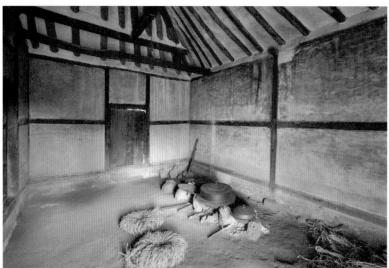

안거리의 상방 내부(위)와 정지 내부(아래).

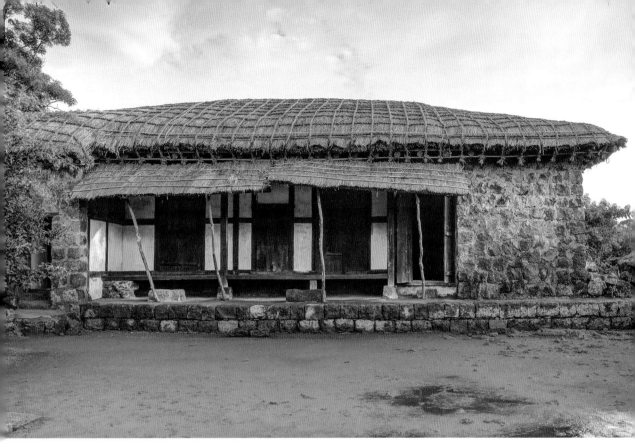

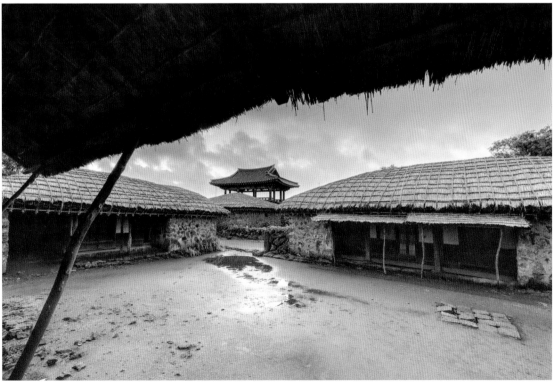

안거리 정면(위), 안거리 모퉁이에서 본 안마당과 모커리, 밖거리(아래).

성읍 이영숙 가옥

城邑 李英淑 家屋
1900년 전후(추정) | 제주특별자치도 서귀포시 표선면 성읍정의현로 34번길 24-15

이 가옥은 활 모양의 마을안길 끝 부분에 위치하는데, 정의현
旌義縣 관아시설 유적지로 추정되는 구역의 안쪽 지점에 해당한
다. 정의향교와는 북쪽 담장과 이웃해 있으며, 문간거리나 정
낭도 없이 마당으로 직접 출입한다.

마을안길에서 들어서는 진입공간을 오른쪽의 텃밭 돌담과 왼
쪽의 헛간 담장 사이에 올래를 만들어 마당과 연결하고 있으
며, 마당을 사이에 두고 동향한 안거리와 서향한 헛간이 서로
마주 보고 있다.

대지에 비해 실제 건물이 들어선 면적은 그리 크지 않고, 대부
분 도로에 가까운 부분에 치우쳐 배치되었다. 안거리 뒤편의
넓은 공간에는 의도적으로 돌담을 쌓아 안거리의 앞뒤 공간을
만들고, 그 뒤편 돌담 너머로 텃밭을 두었다. 그러나 지금은 텃
밭을 활용하지 않아 허전한 공터로 남아 있어 짜임새 없는 전
체적 외부공간을 보여 주고 있다. 다만, 뒤 텃밭의 경계 돌담에
동백나무, 녹나무, 대나무 등이 울창하여 삭막한 주거 모습을
어느 정도 시원스럽게 만들어 주고 있다.

이 가옥은 20세기 초에 여인숙으로 사용되었다고 하나 여인숙
으로서의 특별한 건축적 내용은 보이지 않고, 일반적인 살림
집과 크게 다른 점이 없다. 하지만, 외커리집 즉 안거리 한 채
만으로 구성된 가옥 형태로서, 짜임새 좋은 안거리와 외부공
간의 구성이 제주 초가의 특징을 보여 주고 있어 훌륭한 문화
유산으로 평가받고 있다.

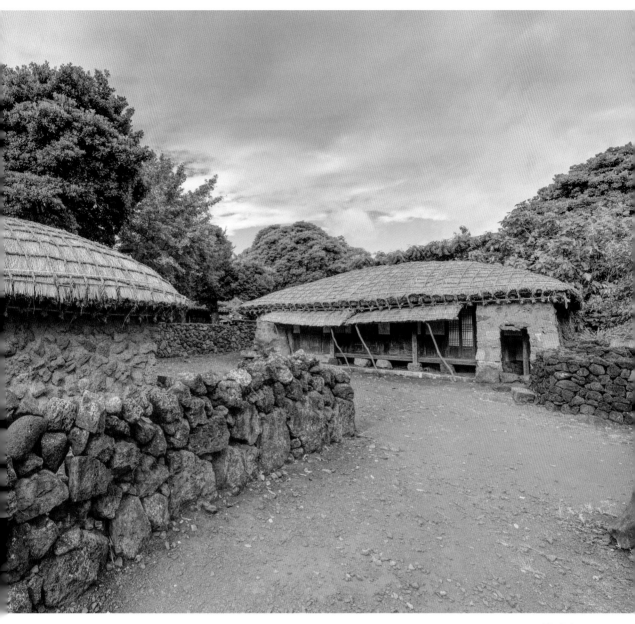

가옥 전경.

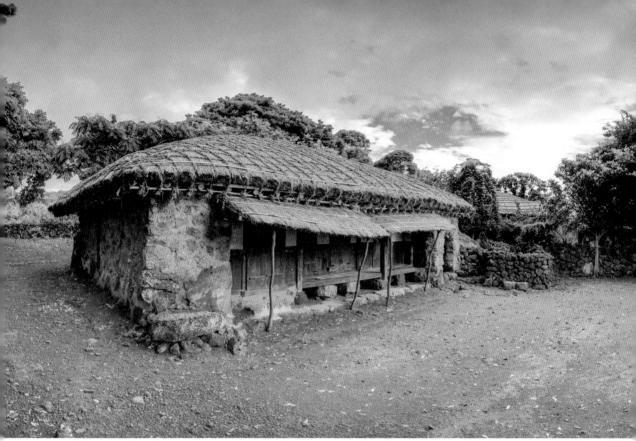

안거리(위), 상방 내부(왼쪽), 안거리 상방 뒷문 옆에 설치된 장방(오른쪽).

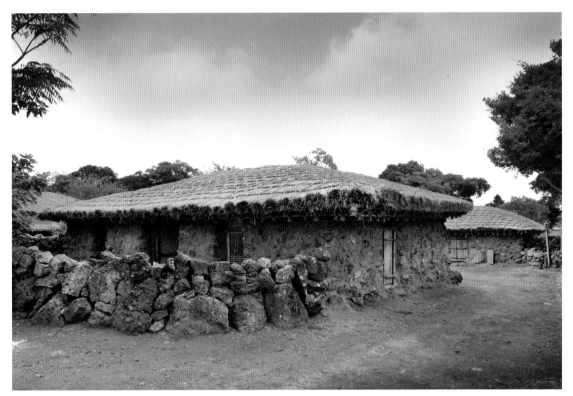

안거리 후면(위), 안거리 한쪽 끝에서 내다본 모습(아래).

부록 1

그 밖의 가옥들

본문에 수록되지 못한
그 밖의 중요민속문화재 가옥들을,
그 대표적인 사진을 통해 대략적인 모습이라도
알 수 있도록 경기, 관동, 호서, 영남,
호남, 제주 순으로 목록화했다.

수원 광주이씨 월곡댁 水原 廣州李氏 月谷宅

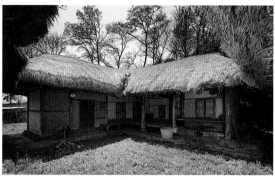

화성 정용래 가옥 華城 鄭用來 家屋

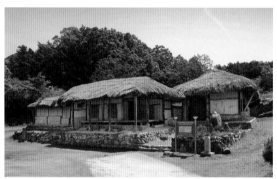

어재연 장군 생가 魚在淵 將軍 生家

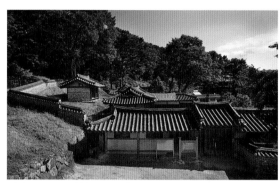

진접 여경구 가옥 榛接 呂卿九 家屋

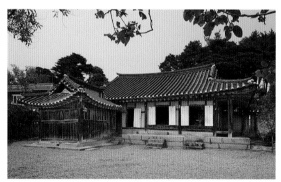

고성 어명기 가옥 高城 魚命驥 家屋

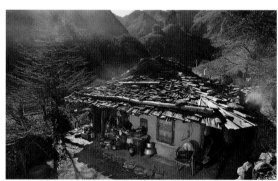

삼척 대이리 너와집 三陟 大耳里 너와집

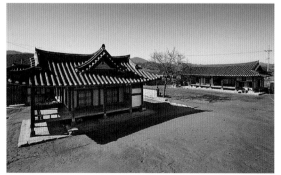

영동 소석 고택 永同 少石 古宅

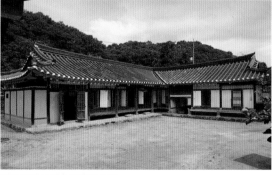

영동 규당 고택 永同 圭堂 古宅

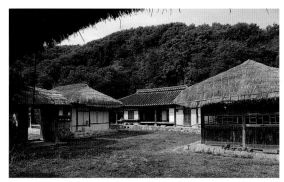

영동 성위제 가옥 永同 成渭濟 家屋

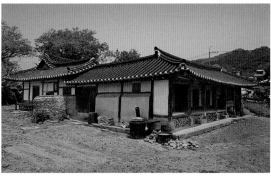

청원 유계화 가옥 淸原 柳桂和 家屋

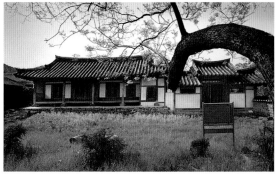

보은 최태하 가옥 報恩 崔台夏 家屋

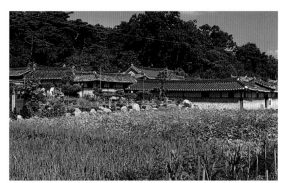

괴산 김기응 가옥 槐山 金璣應 家屋

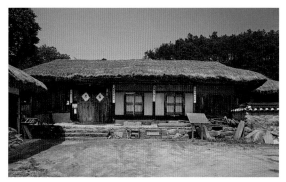

제원 박도수 가옥 堤原 朴道秀 家屋

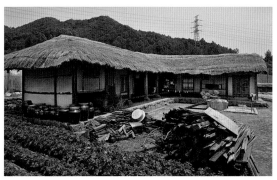

제원 정원태 가옥 堤原 鄭元泰 家屋

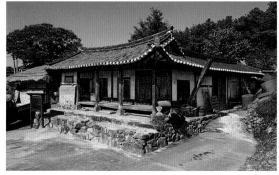

음성 공산정 고가 陰城 公山亭 古家

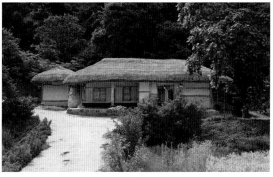

예산 정동호 가옥 禮山 鄭東鎬 家屋

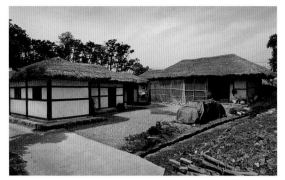

부여 정계채 가옥 扶餘 鄭啓采 家屋

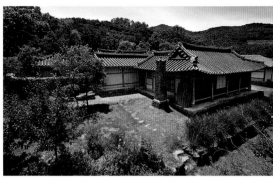

아산 성준경 가옥 牙山 成俊慶 家屋

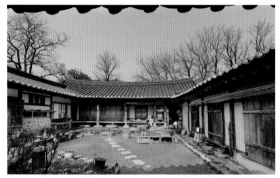

아산 외암리 참판댁 牙山 外巖里 參判宅

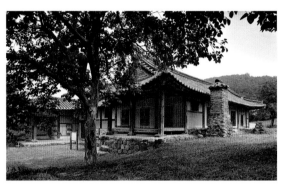

홍성 엄찬 고택 洪城 嚴璨 古宅

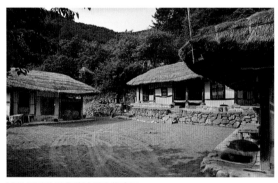

달성 조길방 가옥 達城 趙吉芳 家屋

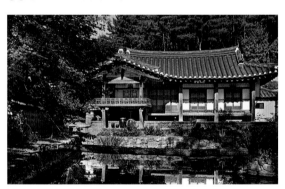

달성 삼가헌 達城 三可軒

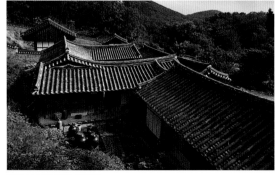

양동 낙선당 良洞 樂善堂

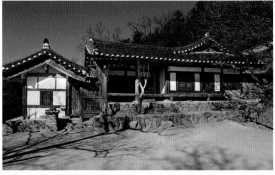

양동 상춘헌 고택 良洞 賞春軒 古宅

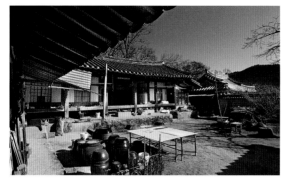

양동 근암 고택 良洞 謹庵 古宅

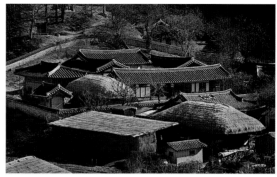

양동 두곡 고택 良洞 杜谷 古宅

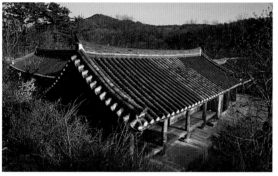

양동 수졸당 良洞 守拙堂

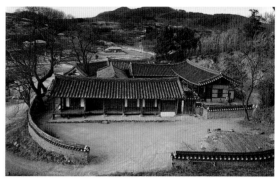

양동 이향정 良洞 二香亭

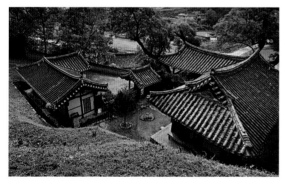

양동 심수정 良洞 心水亭

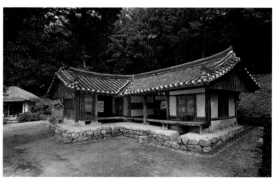

양동 강학당 良洞 講學堂

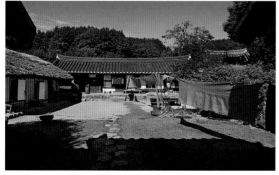

경주 김호 장군 고택 慶州 金虎 將軍 古宅

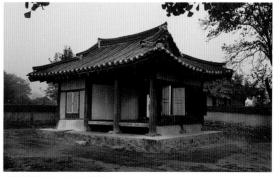

하회 빈연정사 河回 賓淵精舍

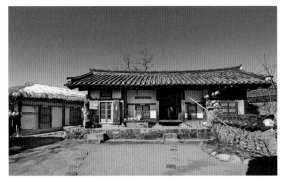

하회 풍산류씨 작천댁 河回 豊山柳氏 鵲泉宅

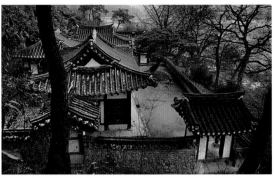

하회 옥연정사 河回 玉淵精舍

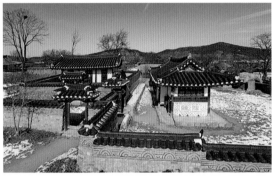

하회 남촌댁 河回 南村宅

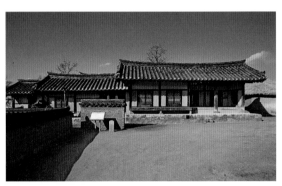

하회 주일재 河回 主一齋

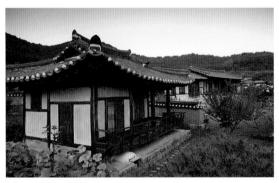

가일 수곡 고택 佳日 樹谷 古宅

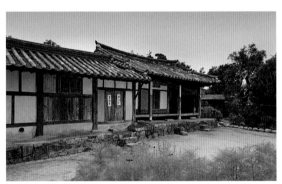

하회동 하동 고택 河回洞 河東 古宅

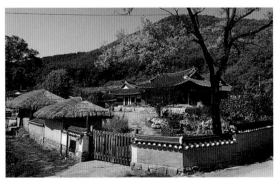

안동 권성백 고택 安東 權成伯 古宅

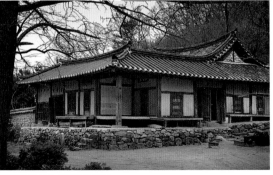

하리동 일성당 下里洞 日省堂

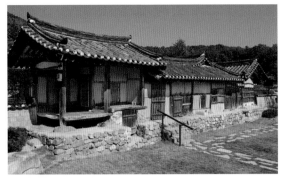

안동 학암 고택 安東 鶴巖 古宅

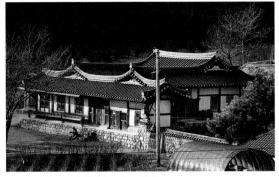

의성김씨 율리 종택 義城金氏 栗里 宗宅

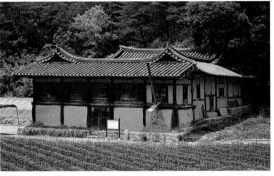

의성김씨 서지 재사 義城金氏 西枝 齋舍

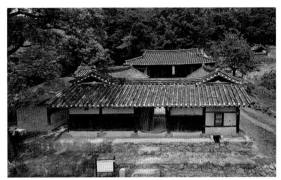

안동 송소 종택 安東 松巢 宗宅

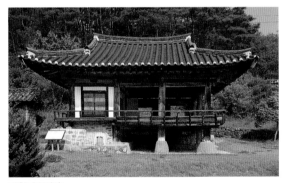

탁청정 濯淸亭

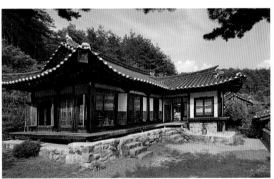

후조당 後彫堂

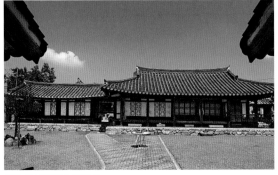

안동 오류헌 安東 五柳軒

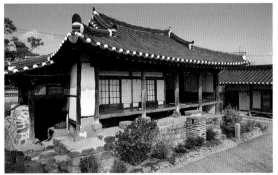

구미 쌍암 고택 龜尾 雙巖 古宅

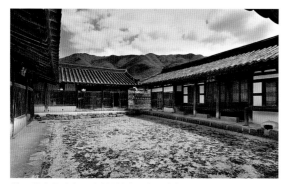

청도 임당리 김씨 고택 淸道 林塘里 金氏 古宅

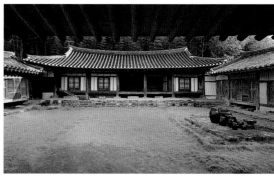

영천 정용준 씨 가옥 永川 鄭容俊 氏 家屋

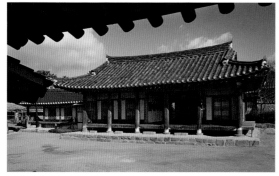

영천 만취당 永川 晩翠堂

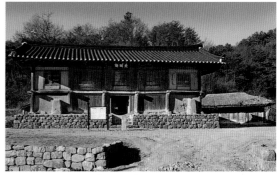

영덕 화수루 일곽 盈德 花樹樓 一廓

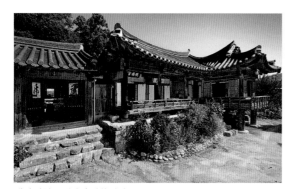

해저 만회 고택 海底 晩悔 古宅

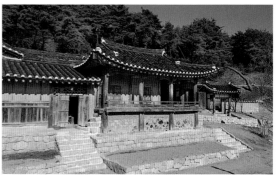

가평리 계서당 佳坪里 溪西堂

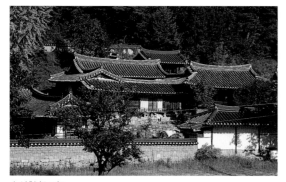

송석헌 松石軒

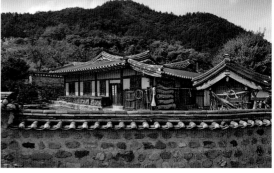

청운동 성천댁 靑雲洞 星川宅

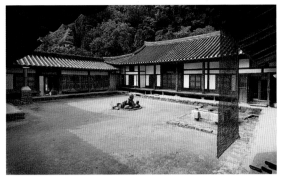

송소 고택 松韶 古宅

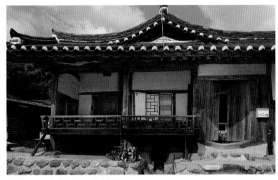

율현동 물체당 栗峴洞 勿替堂

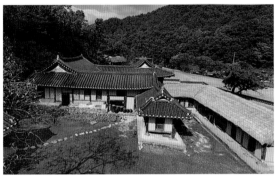

예천 의성김씨 남악 종택 醴泉 義城金氏 南嶽 宗宅

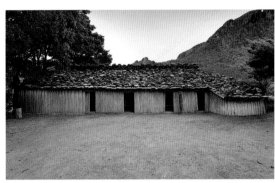

울릉 나리동 너와집 鬱陵 羅里洞 너와집

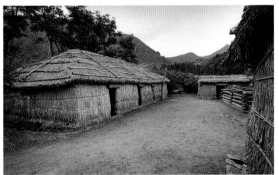

울릉 나리동 투막집 鬱陵 羅里洞 투막집

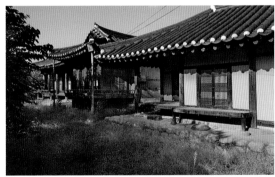

함양 허삼둘 가옥 咸陽 許三乫 家屋

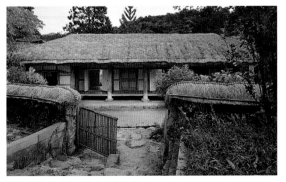

고창 신재효 고택 高敞 申在孝 古宅

낙안성 박의준 가옥 樂安城 朴義俊 家屋

낙안성 양규철 가옥 樂安城 梁圭喆 家屋

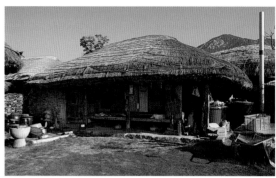

낙안성 이한호 가옥 樂安城 李漢晧 家屋

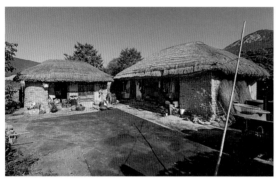

낙안성 주두열 가옥 樂安城 朱斗烈 家屋

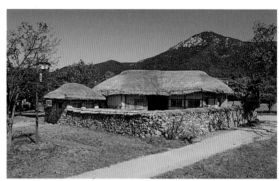

낙안성 최창우 가옥 樂安城 崔昌羽 家屋

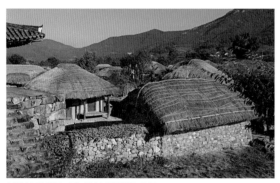

낙안성 최선준 가옥 樂安城 崔善準 家屋

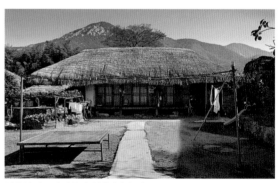

낙안성 김소아 가옥 樂安城 金小兒 家屋

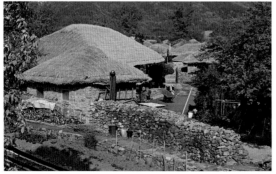

낙안성 곽형두 가옥 樂安城 郭炯斗 家屋

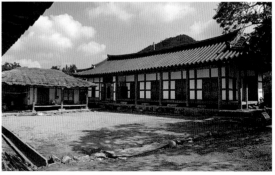

나주 홍기헌 가옥 羅州 洪起憲 家屋

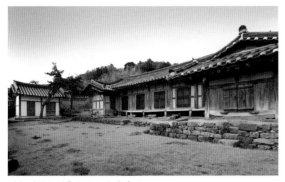

화순 양동호 가옥 和順 梁東浩 家屋

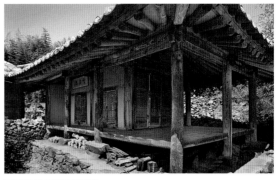

군지촌 정사 涒池村 精舍

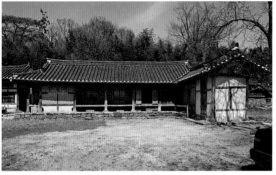

보성 이범재 가옥 寶城 李範載 家屋

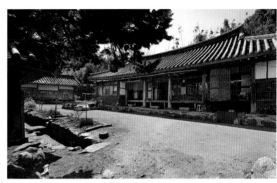

보성 이용우 가옥 寶城 李容禹 家屋

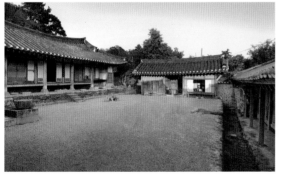

보성 이금재 가옥 寶城 李錦載 家屋

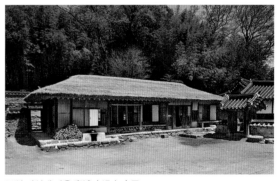

보성 이식래 가옥 寶城 李湜來 家屋

영암 최성호 가옥 靈巖 崔成鎬 家屋

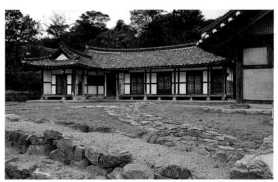

신안 김환기 가옥 新安 金煥基 家屋

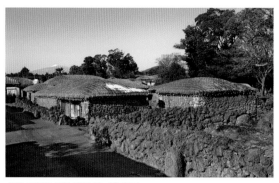

성읍 조일훈 가옥 城邑 趙一訓 家屋

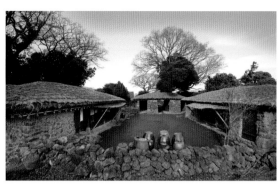

성읍 한봉일 가옥 城邑 韓奉一 家屋

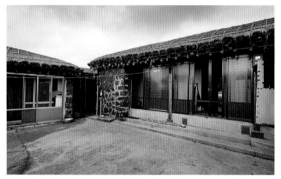

성읍 고상은 가옥 城邑 高相殷 家屋

전통공간에서의 제례 풍경

전통가옥 또는 서원書院에서 행해지는
제례祭禮 풍경을 모아 수록함으로써,
이 공간들이 박제화한 곳이 아니라 우리 삶의
한 부분으로 존재하고 있음을 보여 주고자 한다.
특히 제례는 이 공간들이 가지고 있는 전통의 의미를
가장 상징적으로 보여 주는 풍습으로,
이를 통해 전통공간의 원형성을 회복하는 데
한 걸음 다가갈 수 있기를 바란다.

경주 옥산서원 慶州 玉山書院

회재晦齋 이언적李彦迪의 덕행과 학문을 추모하기 위해
1572년(선조5) 묘우廟宇를 건립하고, 이듬해에 위패를 모셔왔으며,
1574년 '옥산玉山'이라 사액되었다.(pp.414-415)

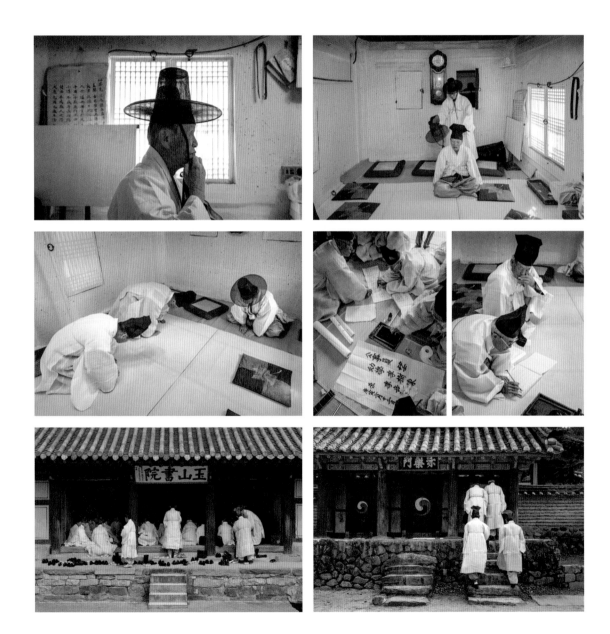

414

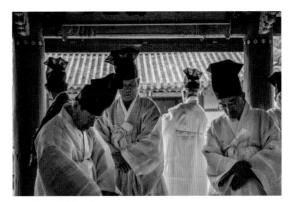

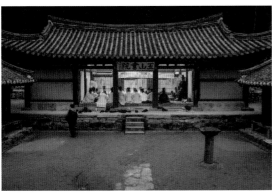

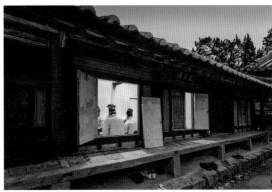

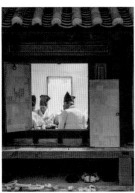

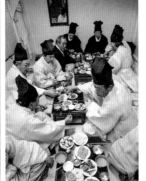

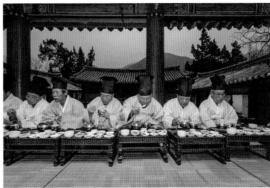

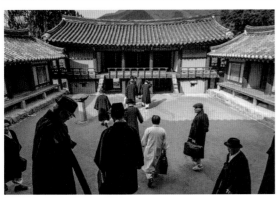

달성 도동서원 達城 道東書院

김굉필金宏弼의 학문과 덕행을 추모하기 위해
1605년(선조 38) 창건하여 위패를 모셨다.
1607년 '도동道東'이라 사액되었으며,
1678년(숙종 4) 정구鄭逑를 추가 배향했다.

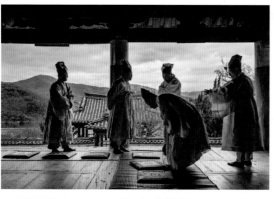

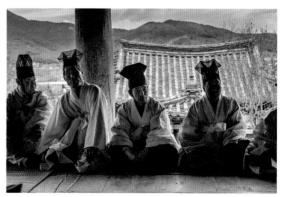

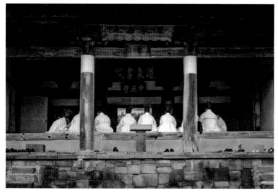

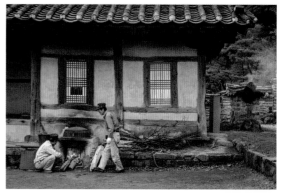

고령 점필재 종택 高靈 佔畢齋 宗宅

점필재佔畢齋 김종직金宗直의 후손이
1800년경에 창건하여 지금에 이르는,
선산김씨善山金氏 문충공파文忠公派 종택이다.

함양 일두 고택 咸陽—蠹 古宅

일두—蠹 정여창鄭汝昌의 고택으로, 지금의 집은
정여창의 후손들이 1690년 안채를 건립하고,
1843년 사랑채를 건립하여 오늘에 이르고 있다.
(pp.292-297 참조)

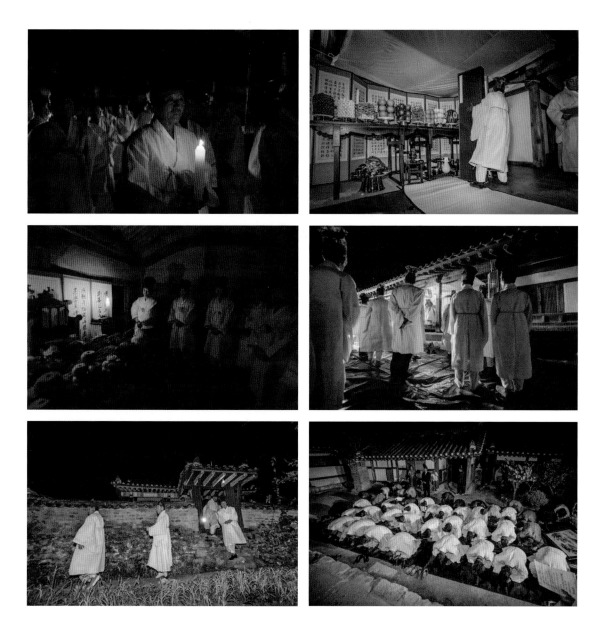

안동 병산서원 安東 屛山書院

고려 말 풍산현에 있던 풍악서당豐岳書堂을 1572년(선조 5) 류성룡柳成龍이 현 위치로 옮겼고,
1613년(광해 5) 류성룡의 학문과 덕행을 추모하기 위해 존덕사尊德祠를 창건하고 위패를 모셨다.
1620년(광해군 12) 여강서원廬江書院으로 유성룡의 위패가 옮겨졌고,
1629년(인조 9) 별도로 유성룡의 위패를 마련하여 존덕사에 모셨으며,
그의 셋째 아들 류진柳袗을 추가 배향했다. 1863년(철종 14) '병산屛山'이라 사액되었다.

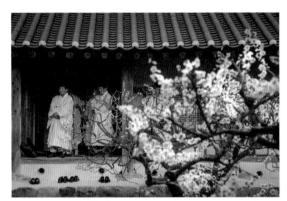

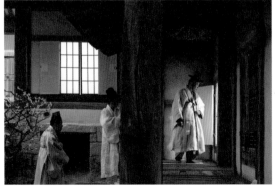

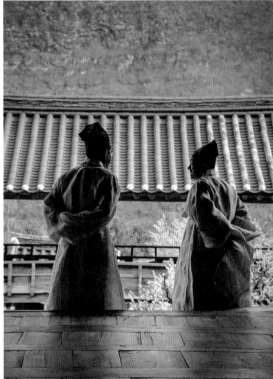

상주 흥암서원 尙州 興岩書院

송준길宋浚吉의 학문과 덕행을 추모하기 위해
1702년(숙종 28) 창건하여 위패를 모셨다.
1705년 '흥암興巖'이라 사액되었다.

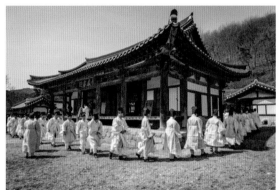

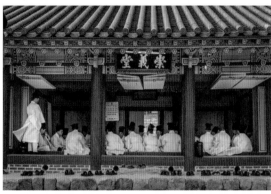

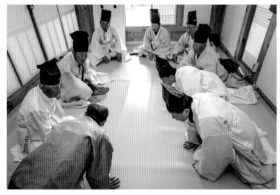

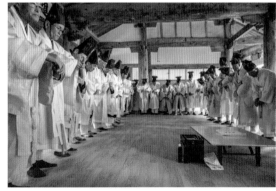

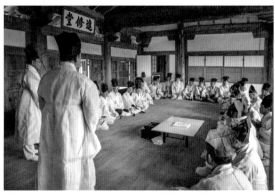

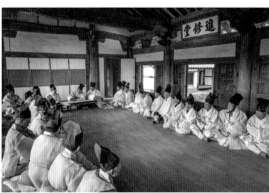

안동 도산서원 安東 陶山書院

이황李滉의 학문과 덕행을 추모하기 위해 이황의 별세 사 년 뒤인
1574년(선조 7) 도산서당陶山書堂 뒤편에 창건하여 위패를 모셨다.
1575년 선조로부터 한석봉韓石峰이 쓴 '도산陶山'이라는 편액을 받았다.
(pp.420-423)

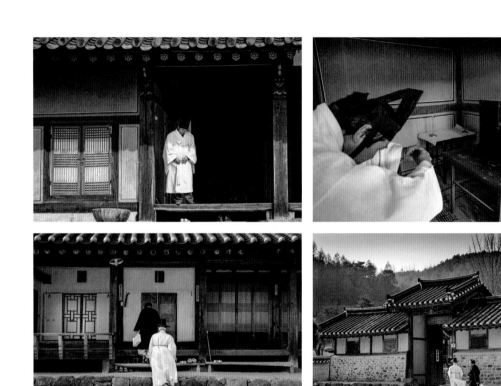

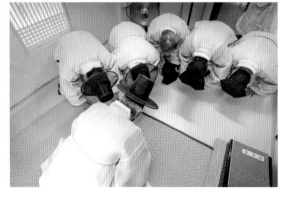

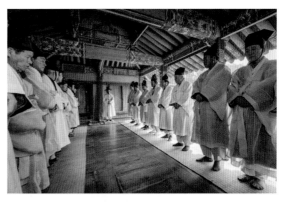
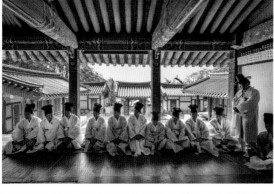
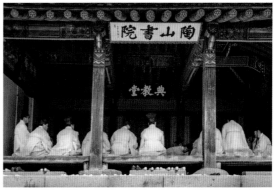
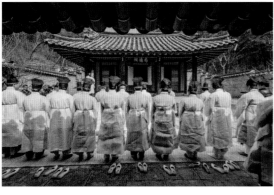
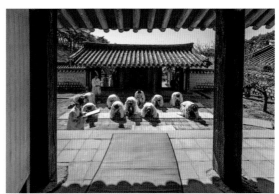
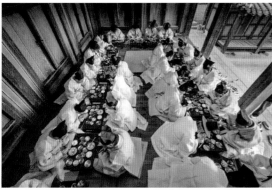
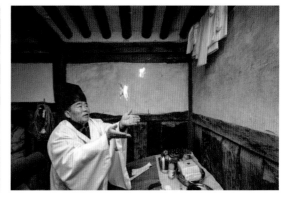

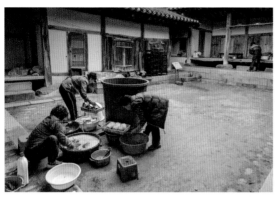
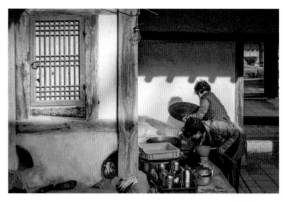

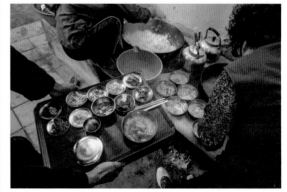

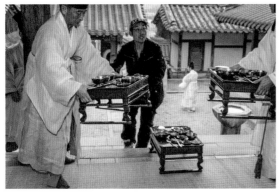

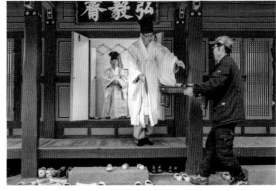

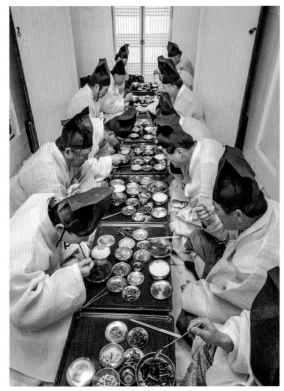

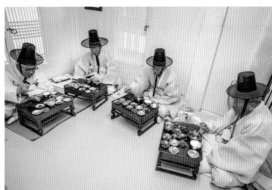

문화재 기록을 위한 참된 방법

사진가의 말

방죽골 서 씨네 막내아들

안방, 윗방, 건넌방, 사랑방, 문간방, 안마당, 바깥마당…. 어릴 적 나의 공간들이다. 겨울철 안방 아랫목은 나의 차지였고, 햇살 좋은 봄이면 안방 툇마루 엄마의 무릎에 누워 귀지를 파며 잠들었다. 어느 여름날에는 옆에서는 놀지도 말라는 장독대 옆에서 놀다가 장독을 깨뜨려 엄마에게 많이 혼났다. 가을철이면 마당에서 볏단을 하늘 높이만큼 쌓아 놓고 탈곡하는 경운기 소리와 아저씨들의 힘쓰는 소리에 덩달아 흥이 나서 참견하곤 했고, 나락을 다 턴 볏짚으로 만든 짚동가리는 겨울 동안 또래 아이들과의 숨바꼭질 씨름장이 되었다. 갓 코뚜레를 한 송아지 마차에 나를 태우고 논두렁 옆을 지나며 "막내아들 장가갈 때 저 나무 베어서 집 지어 줘야지" 하신 말씀들이 아직도 귓가에 남아 있다.

학교 들어가면서 윗방으로 나의 보금자리를 옮겨야 했다. 철이 들기 시작하면서는 읍내 생활을, 대학쯤에는 아예 서울 생활을 했다. 가끔씩 가는 방죽골엔 동구 밖 너머까지 내 발소리를 듣고 강아지가 마중 나왔다. 삼태기 형국인 이 마을은, 입구와 중간쯤에 정자나무 세 그루가 있고 옆에는 방죽이 있다. 마을 앞으로는 개울이 흐르고, 그 너머 삼각산인 월봉산이 있다. 그래서 안동네, 정자나무 동네, 방죽골, 용암마을 등으로 불리는, 오십여 호가 사는 전형적인 충청도의 작은 마을이었다. 하지만 그 안동네는 지금은 없다. 고속철도가 생길

즘음 나의 동네는 천안아산역 부지로 편입되면서 흔적조차 없이 사라졌다. 그즈음 아버지께서도 갑작스레 세상을 뜨셨다. 장가가면 그 나무로 집 지어 주신다던 아버지의 약속은 아직까지 지켜지지 않았다. 이제는 아버지와 마을 모두 가슴속에만 존재한다. 가끔 아버지와 마을을 생각할라치면 눈물이 앞을 가려 하염없이 하늘만 보곤 한다.

사진가로 세상을 살아 가기

"어이 헌강, 낼 점심하러 광화문으로 와!" 수화기 너머로 강운구姜運求 선생님 호출이시다. 중요민속문화재로 지정된 가옥 촬영에 대한 당부이시다. 십수 년간 문화재 촬영을 하면서 부분적인 접근은 했지만, 중요민속문화재로 지정된 전국의 모든 가옥에 대한 촬영은 엄두가 나지 않는 작업이었다. "네, 그렇게 하겠습니다"라고는 말씀을 올렸지만, 당최 그 많은 양을 소화하기에는 좀 벅찬 노릇이었다.

평소 모든 일을 함께 진행하는 주병수 씨를 불러 '작전회의'를 했다. 우선 지역을 동東과 서西로 나누어 동쪽은 내가 맡고 서쪽은 병수 씨가 진행하는 것으로 하고, 선유민과 김영광은 나머지 가옥들의 촬영을 진행하고, 완료 후 지역들을 바꾸어 다시 한번 촬영함으로써 검증과 보완이 되도록 하고, 또 두 차례에 걸쳐 다른 시각의 촬영이 이루어지도록 하는 방식을 택했다.

접근 방법은, 방문자의 시점으로 마을 전경으로 시작해서 그 마을 속에서 지정 가옥의 위치와 주변과의 관계, 대문에 들어서면서 보이는 좌우의 배치, 안마당 중앙에서 보이는 가옥의 구조, 우측과 좌측에서 보는 가옥의 뒷모습, 언덕에 올라 보이는 뒷면 배치와 집의 앞모습을 촬영하고, 살림하는 자의 시점으로 방 안에서 대청, 대청에서 안마당, 안마당에서 대문간을 촬영하는 방식을 택했다. 애초 가옥의 문화재 지정 당시 이미지를 참조하되, 많은 시간과 여러 번의 보수 과정을 거치면서 변화된 모습들은 현 시점에서 촬영하기로 했다.

가능한 한 집 안에 들어오는 햇살에 의한 조명 방법으로 촬영하되, 전통 한옥의 특성상 안과 밖의 노출 차를 극복하고 방 안의 온기를 넣기 위해 인공조명을 사용하기도 했다. 몇몇의 가옥은 톤과 질감 묘사를 극대화한 에이치디아르HDR 촬영기법을 이용했다. 촬영 당시 현존하는 모든 기법을 총동원했다. 가옥의 보기 좋은 부분 모습만 담는 것이 아니라, 전체와 구조를 담기 위해서는 많은 방법이 동원될 수밖에 다른 도리는 없었다.

흔히 "문화재 중 도자기 촬영이 제일 어렵죠?"라고 물으면, "무슨 소리예요, 민속류와 관련된 촬영이 가장 어렵죠"라고 답한다. 도자기나 금속 회화류 들은 제 잘난 맛에 스스로 뽐내며 광을 내지만, 민속과 관계된 것들은 대부분 흑갈색조를 띠며 스스로 움츠려 있어 사진으로 담기에 그리 좋은 대상이 못 된다. 그 녀석들을 빛으로 달래고 카메라 테크닉으로 어르면서 움츠렸던 가슴을 펴게 하면 그제야 서서히 얼굴을 내민다. 대부분의 가옥들이 애초에는 사람들이 삶을 살아가는 생기있는 공간이었으나 현재는 관리만 이루어지는 게 현실이어서, 가옥과 그 안에 사는 사람들과의 관계를 사진으로 풀어내기에는 어려움이 많았다. 하지만 되도록이면 가옥 속의 인간의 삶과 흔적, 아름다움이 있는 휴머니티를 찾으려고 많은 고민을 했다.

"당신 미쳤구먼!"

처음 방문한 곳은 경주의 양동마을이었다. 여러 번 방문한 곳이기도 해서 별 어려움이 없을 거라 여겼다. 이미 정한 원칙이 있었고, 그 원칙에 따라 접근하면 되는 것이었다. 하지만 이내 불편하다는 생각이 들었다. 충청도가 고향인 나의 머리와 몸이 불편해지기 시작했다. 평지가 아닌 언덕에 위치한 가옥들, 집 안의 여러 가지 문들, 서로 소통하는 듯하지만 각기 막혀 있는 공간들, 각 가옥마다 큰 틀은 비슷하지만 모두가 제각각의 구조를 지닌 상황 등을 얄팍한 지식만으로는

해결하기가 쉽지 않았다. 일반적인 가옥 이미지만을 기록하는 것이 아니라 각 가옥들의 구조와 살림살이 전반에 대한 구체적인 기록을 하려면 그 대상에 대한 많은 정보와 연구가 먼저라는 생각이 들었다. 일차 촬영을 접고 다시 각 가옥에 대한 좀 더 상세한 정보를 수집하기로 했다. 좋은 사진을 만들려면 그 대상에 대한 지식을 기반으로, 머리로 이해하고 마음으로 완전히 소화해야 마음에 드는 사진이 만들어진다는 원칙을 다시금 생각했다. 손님의 관점과 집주인의 위치에서 집 안의 구조와 주변들과의 관계를 생각해야 하는 이원화된 접근 방법이 필요했다.

봉화 설매리 세 겹 까치구멍집에는 국립민속박물관 최순권 학예관과 동행했다. 가옥 보수가 끝난 지 얼마 안 됐는지, 집 안과 주변이 엉망이었다. 서너 시간여 동안 주변과 집 안 정리를 했다. 날은 덥고 땀은 비 오듯 했다. 땀과 먼지로 흰 옷이 검은 옷으로 변해 있었다. 최 연구관도 이유 없이 끌려와 막노동을 했다. 정리 후 쉴 겨를도 없이 촬영을 했다. 촬영을 마칠 즈음 둘은 먼지와 땀범벅을 하고 있었다. 최 연구관이 내게 말했다. "당신 미쳤구먼, 정말 미쳤어! 그냥 대충 해도 될 걸 이렇게까지 해야 하나? 이 일이 그렇게 즐거워? 즐겁게 하는 당신 모습에 나도 힘 안 들긴 했지만…." 미안한 감이 들어 저녁에 소주와 쇠고기로 심신을 위로해 주었다.

시간의 흐름, 많은 것들이 변했다. 대한민국은 근대 이후 천지가 개벽할 정도로 많은 것들이 변했다. 나를 포함한 대부분의 사람들이 아파트에 살고 있고, 그 생활에 익숙해져 있다. 불편함을 감수하기보다는 편리함과 실용성을 추구하고, 소비 지향적인 삶의 방식으로 바뀌어 가고 있다. 전통의 중요성을 아무리 강조해도 이해관계에 맞지 않으면 그저 스쳐 지나갈 따름이다. 사진가로서의 삶을 이십여 년간 살아오면서 많은 변화를 안팎으로 느꼈다. 본의 아니게 아시아, 유럽, 아메리카 대륙을 다니면서 그들의 문화, 삶의 방식을 보며 감탄

과 부러움이 들었다. 극동의 우리 문화가 이방인들의 눈에는 어떻게 보일까. 오천 년의 역사를 이들에게 어떻게 사진으로 이야기해 줄 수 있을까. 늘 고민이고, 아직도 그 방법을 찾는 중이다.

이 년여 동안 이번 일에 매달리면서 많은 것들을 보고 느꼈다. 우리 문화재를 기록하는 방법의 실마리도 어느 정도 찾았다는 생각이다. 모든 일을, 집중하고 열린 마음으로 대한다면 그 해결 방법이 보인다는 것을 깨달은 것이다. 아직까지 잃어버린 나의 마을은 찾지 못했지만, 그 마을로 가는 길을 찾을 수 있도록 늘 가르침을 주시는 강운구 선생님, 하고자 하는 일에 대해 끊임없이 생각하고 정리하고 방법을 찾는 주병수에게 고마움을 전한다. 이제는 모든 일들이 설렘으로 시작해서 의무감으로 마무리된다.

2015년 5월
서헌강 徐憲康

이기웅李起雄은 강릉 선교장船橋莊에서 자라 성균관대학교를 졸업하고,
1960년대 중반 출판계에 몸담은 이래 1971년 열화당을 설립하여 한국 미술출판 분야를
개척해 왔다. 1988년 몇몇 출판인들과 파주출판도시 추진을 입안하면서 그 조직의 책임을 맡아
사반세기 동안 출판도시 건설에 힘써 왔다. 『출판저널』 창간편집인, 한국출판협동조합 이사장,
출판도시문화재단 이사장, 2014 세계문자심포지아 조직위원장 등을 역임했으며,
현재 열화당 대표, 파주출판도시 명예이사장, 국제문화도시교류협회 이사장,
무형유산창조협력위원회 위원장, 중국 광동성 국가디지털출판기지 전해원구前海園區 고문으로
있다. 저서 『출판도시를 향한 책의 여정』 1-3, 사진집 『세상의 어린이들』,
편저서 『의리를 지킨 소 이야기』, 편역서 『안중근 전쟁, 끝나지 않았다』 등이 있다.

서헌강徐憲康은 충남 천안 출생으로, 중앙대학교 사진학과를 졸업했다.
『뿌리깊은나무』 『샘이깊은물』 사진기자를 역임했으며, 현재 프리랜서 사진가로 활동하고 있다.
「고교생활」(1986), 「보트피플」(1989), 「에이전트 오렌지」(1994), 「인간문화재 얼굴」(2003),
「신들의 정원」(2011) 등 다섯 차례의 개인전을 가진 바 있으며, 『국보대관』 『문화재대관』
『조선왕릉』 『종가의 제례와 음식』 등 문화재 관련 사진작업에 참여했다.

주병수朱柄秀는 서울 출생으로, 중앙대학교 사진학과를 졸업했다.
『국보대관』 『문화재대관』 『한국의 제사』 『중요무형문화재 기록』 등의 작업에 참여했으며,
현재 문화재 관련 프리랜서 사진가로 활동 중이다.

한옥 韓屋
우리 住居文化의 魂이 담긴 엣 살림집 風景
이기웅 엮음 서헌강 주병수 사진

초판1쇄 발행 2015년 7월 1일 초판2쇄 발행 2019년 5월 1일
발행인 李起雄 발행처 悅話堂
경기도 파주시 광인사길 25 파주출판도시 전화 031-955-7000 팩스 031-955-7010
www.youlhwadang.co.kr yhdp@youlhwadang.co.kr
등록번호 제10-74호 등록일자 1971년 7월 2일
편집 백태남 조윤형 박미 디자인 공미경 인쇄 제책 (주)상지사피앤비

ISBN 978-89-301-0486-9

Hanok, **The Traditional Abode of Koreans** ⓒ 2015 by Yi Ki-ung,
Photographs ⓒ 2015 Seo Heun-kang & Joo Byoung-soo
Published by Youlhwadang Publishers
Printed in Korea

이 도서의 국립중앙도서관 출판시도서목록(CIP)은 e-CIP 홈페이지(http://www.nl.go.kr/ecip)에서
이용하실 수 있습니다.(CIP제어번호: CIP2015016758)